올해의 스니커즈

콤플렉스 지음
오욱석, 김홍식, 김용식 옮김

워크룸 프레스

일러두기
외국 인명, 브랜드명, 모델명 등은 가급적
국립국어원 외래어표기법을 따르되 널리 통용되는
표기가 있거나 해당 브랜드가 자체적으로 사용하는
한글 표기가 있는 경우 그를 따랐다.

번외

표면적으로 마이클 조던의 첫 시그니처 모델인 에어 조던은 팬들에게 스니커즈의 주인공과 자신을 연결하는 상업적 수단에 지나지 않았다. 그러나 1985년 에어 조던의 등장은 실로 획기적이었다. 단순히 조던의 플레이나 나이키의 디자인, 또는 제품 색상 때문만은 아니었다. 이 사건이 산업 전체를 바꿀 수 있었던 이유는 나이키가 이전과 달리 스포츠를 하나의 문화로 제안했고, 이런 융합의 상징으로 조던을 내세웠기 때문이다. 에어 조던은 빠르게 농구계를 뛰어넘어 폭넓게 영향을 미쳤으며 마이클 조던에게 불멸의 명성을 안겨줬다. 그리고 기업과 선수 모두에게 엄청난 수익을 창출하는 새로운 길을 열었다.

그 후 35년 동안 여러 브랜드가 수백 번이나 이 공식을 반복했고, 때때로 큰 성공을 거뒀다. 하지만 곧장 또 다른 현상이 나타났다. 기념비적인 운동화에 자신의 이름을 붙인 선수들이 하나의 아이콘이 됐고, 각자의 개성으로 다국적 기업의 이사회까지 주무를 수 있는 거물이 된 것이다. 조던을 비롯해 찰스 바클리, 앨런 아이버슨 같은 수십 명의 스타는 그동안 운동선수에게 허락되지 않았던 땅을 밟게 됐다.

동시에 스니커즈는 나 같은 사람들에게 디자인 업계로 향하는 통로가 됐다. 나이키나 아디다스 같은 브랜드와 협업함으로써 명성을 얻은 스트리트웨어 디자이너에게 스니커즈는 대중적 인기를 얻는 길이 됐다. 버질 아블로 같은 크리에이터를 배타적인 패션 산업의 한구석에서 파리 패션 위크의 런웨이로 실어 나르는 트로이 목마가 된 것이다.

조던이 운동화 한 켤레를 신으면서 시작된 일은 경제와 사회 정의의 순간에 절정에 달했다. 이는 과거 어떤 업계에서도 발견할 수 없던 힘의 이동이자 어쩌면 앞으로 다시는 볼 수 없을 큰 변화다.

마크 에코

스니커즈는 1980년대 이전에 탄생했지만, 현재 우리가 알고 있는 스니커즈의
지형도는 1985년부터 그려지기 시작했다. 그해 나이키는 조던의 첫 시그니처
모델을 출시해 아디다스나 리복 같은 경쟁자를 제치고, 스포츠화 경쟁에서
선두로 올라섰다. 당시 벌어진 스니커즈 전쟁은 현대 스니커즈 문화의 발판을
마련했다. 잭 퍼셀과 스탠 스미스 같은 운동선수를 위한 시그니처 모델은
이전에도 있었지만, 첫 에어 조던이 등장한 후에야 브랜드들은 한 명의

슈퍼스타에 기반한 제품 라인이 얼마나 많은 이들의 상상력을 자극하고, 폭발적으로 이익을 끌어올릴 수 있는지 알게 되었다. 게다가 당시 이미 여러 신발 디자이너가 있었지만, 1985년경 스니커즈의 건축가로 불리는 팅커 햇필드가 본격적으로 운동화를 스케치하기 시작한 뒤에야 나이키의 제품들은 비로소 기능적인 예술품으로 받아들여졌다. 이 시점이 모든 이야기의 시작은 아니지만, 모든 가능성이 드러나기 시작한 시점임은 분명하다.

1985 Air Jordan 1

아무리 노력했다 한들 나이키가 그보다 더 나은 마케팅 전략을 세우기는 어려웠을 것이다. 미국 오리건주 비버턴의 한 스니커즈 회사가 에어 조던 1을 출시했을 때, 운동화의 역사가 뒤바뀌었다. 이 운동화를 홍보한 남자, 마이클 조던은 코트 안팎에서 언제나 훌륭한 기량과 영향력을 보여줬다. NBA가 하얀색 중창 위에 검정과 빨강을 조합한 특정 컬러웨이(☞ 동일한 형태나 패턴 혹은 제품 따위에 여러 종류의 색상을 배색한 것)를 금지한 해프닝도 있었지만, 이는 오히려 해당 모델에 대한 대중의 관심을 증폭시켰고, 65달러짜리 농구화의 수요를 끌어올릴 뿐이었다. 바로 그 모델이 오늘날 시가 총액 수십억 달러에 달하는 대기업 나이키와 조던 브랜드를 만들어냈고, 현대 스니커즈 문화의 개막을 알렸다. 온 세상이 한 운동선수와 그가 신은 운동화에 그렇게 관심을 기울인 적은 한 번도 없었다. 매년 조던 브랜드는 기존 컬러웨이와 새로운 오리지널 컬러웨이를 출시하고, 매번 매진을 기록한다. 바로 이게 모든 운동화 수집가가 에어 조던 1을 두 켤레씩(소장용과 실착용) 필수적으로 구입하는 이유이기도 하다. 이 신발은 패션 유행과는 무관하게 항상 멋진, 시간을 거스르는 고전이 된 것이다. 에어 조던 1의 이야기는 이 신발을 착용한 남자, 즉 '공중의 지배자'라 일컬어지는 한 남자만큼이나 깊고 복잡하다.

드루 햄멜

모든 것은 1984년 NBA 신인 드래프트에서 이전 시즌 성적이 저조했던 시카고 불스가 전체 3순위로 마이클 조던을 지명한 순간 시작됐다. 조던을 잡은 게 불스에게 엄청난 행운이었다는 점은 굳이 설명할 필요도 없겠다. 하지만, 1980년대 NBA는 어마어마한 덩치를 자랑하는 빅 맨들의 무대였고, 가드보다 센터를 중시하던 팀들은 조던보다 하킴 올라주원이나 샘 보위를 선택했다. 물론 조던이 1순위가 아니었다고 해서 불스가 그의 능력을 의심했던 것은 아니었다. 불스는 그와 600만 달러짜리 7년 계약을 체결했고, 이는 당시 올라주원과 랠프 샘슨 다음으로, 리그 사상 세 번째로 높은 계약금이었다. 조던을 먼저 지명할

수 있는 역대급 기회가 있었던 포틀랜드 트레일 블레이저스는 안타깝게도 센터가 필요하다는 이유로 198센티미터의 조던보다 20센티미터가량 큰 보위를 선택했다. "조던을 뽑아 센터로 세웁시다." 트레일 블레이저스에 조언한 전 미국 국가대표팀 코치 보비 나이트의 선견지명은 지금까지 회자될 정도다.

전설적인 드래프트 직후, 불스의 신인 스타와 스폰서 계약을 맺으려는 운동화 브랜드 간의 경쟁이 본격적으로 시작됐다. 나이키는 이 경쟁의 유력한 우승 후보였지만, 아디다스와 컨버스에게도 기회는 남아 있었다. 나이키의 시선으로 당시 상황을 되짚어보면 몇 가지 중요한 요인이 조던과의 계약 성사에 큰 영향을 미쳤는데, 그중 하나가 바로 소니

바카로다. 바카로는 팀의 감독들을 설득해 인기 팀이 나이키 운동화 및 의류를 착용하고 지상파 텔레비전에 출연하는 스폰서 계약을 성사시킨 대학 농구계의 유명 인사였다. 마케팅 담당자였던 바카로의 결정은 나이키 내부에서 곧 법이었고, 그는 조던과 계약을 체결하기 위해 모든 걸 걸었다. 그 시절 나이키의 크리에이티브 디렉터 중 한 명이었던 피터 무어는 첫 번째 에어 조던 스니커즈와 '윙스' 로고의 디자인 작업을 지휘한 인물이다. 에어 조던 1과 나이키 덩크의 디자인이 비슷한 이유는 바로 두 모델 모두 무어의 작품이기 때문이다. 조던의 에이전트였던 데이비드 포크는 비범한 협상가였고, 조던이 최고의 계약을 따낼 수 있도록 최선을 다했다. 나이키 계약의 또 다른 주요 인물은 나이키가 에어 조던 라인을 위해 접촉한 스포츠 매니지먼트 회사 프로서브의 회장 도널드 델이다.

조던이 놓칠 수 없는 대어라는 점은 확실했으나, 그가 역사상 가장 위대한 선수가 되리라고 쉽사리 단언할 수 있는 이는 아무도 없었다. 하지만 포크는 조던의 잠재력을 확신한 유일한 사람이었고, 그와 계약하려는 모든 브랜드에 많은 계약금을 요구했다. 이런 여러 요인과 조던이 아디다스의 팬이었다는 점(그는 아디다스의 가죽 스니커즈가 구입할 때부터 부드럽게 길들여져 있다는 점을 특히 마음에 들어 했다)을 고려할 때, 나이키에게 조던은 처음부터 매력적인 계약 대상은 결코 아니었다. 그러나 조던이 아디다스와 계약하려 했을 때 이미 조던의 잠재력을 알아본 나이키는 그를 붙잡기 위한 만반의 준비를 끝낸 상태였다. 래리 버드와 매직 존슨 등과 계약한 컨버스 또한 자사의 스타 군단 목록에 조던을 올려놓고 싶었지만, 그를 단독으로 마케팅할 계획은 없었다. 이런 경쟁사들의 미지근한 반응을 고려할 때 조던의 이름을 딴 오리지널 스니커즈를 만들어주겠다는 나이키의 제안은 1980년대 농구계에서 절대 흔한

일이 아니었다. 스포츠계 전체를 통틀어도 선택받은 극소수만이 자신의 스니커즈를 갖고 있었기 때문에 아직 프로 리그에 정식으로 데뷔도 못 한 신인의 스니커즈를 만들어주겠다는 나이키의 제안은 굉장히 파격적이었다.

바로 이 파격적인 제안의 배후에 프로서브와 델이 있었다. 당시에는 농구 선수보다 테니스 선수를 활용한 마케팅이 훨씬 활발했는데, 전직 테니스 선수였던 델은 자신이 적극적으로 후원한 테니스 선수 아서 애시, 스탠 스미스와 비슷한 규모의 후원을 조던에게 제공하고 싶어 했다. 결국 이 엄청난 후원에 힘입어 조던을 위한 시그니처 나이키 운동화가 탄생했다. 오른쪽 발은 315밀리미터, 왼쪽 발은 310밀리미터 사이즈인 조던을 위한 완벽한 맞춤 농구화. 나이키와 델은 조던과 만나기 전에 운동화에 여러 이름을 붙여봤고, 그중 하나가 '프라임 타임'이었다. 하지만 최종적으로 이 이름은 선택되지 않았고, 모두가 협의한 끝에 '에어 조던'이라는 이름을 채택한 것으로 전해진다.

1980년대 스니커즈 계약을 둘러싼 환경은 오늘의 환경과 제법 거리가 있었다. 당시에는 지금과 달리 간판 스포츠 스타의 영향력이 적었고, 스니커즈 회사 또한 마케팅 예산이 많지 않았다. 1984년, 나이키는 매년 2천500만 달러 정도의 수익밖에 내지 못했고, 마케팅 예산은 250만 달러에 불과했다. 나이키 또한 다른 경쟁사와 마찬가지로 복수의 농구 선수와 스폰서 계약을 맺을 예정이었으나 바카로는 조던에게 예산을 모두 사용해야 한다고 강조했다. 나이키는 어쩔 수 없이 지시에 따라 진행했지만, 꽤나 우려스럽고 위험 부담이 큰 방식임은 분명했다.

계약 방식이 탐탁지 않은 것은 조던도 마찬가지였다. 실제로 조던은 오리건주로 날아가 나이키와 미팅하기 전날 미팅을 취소하고 싶어 했으나 모친인 델로리스의 설득으로 무사히 비행기를 탔다고 전해진다. 나이키의 공동

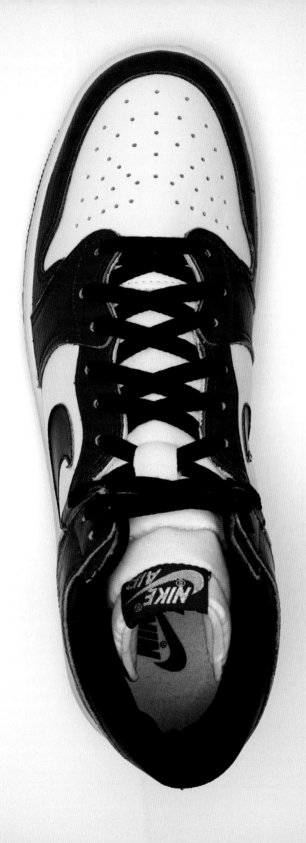

창업자이자 대표였던 필 나이트 또한 계약 진행 상황에 대해 보고를 받으면서도 조던에게 올인하고 싶어 하지는 않았다. 물론, 최종 계약은 별말 없이 승인했지만. 나이키로부터 조던을 위한 오리지널 스니커즈 제작 캠페인 계획을 제안받은 후 포크는 아디다스와 컨버스를 방문해 경쟁사들의 제안을 차례로 확인했다. 컨버스의 대표단을 만나는 자리에는 조던 본인도 함께 참석해 나이키와 비슷한 수준의 대우를 약속해야 계약을 진행하겠다고 했다. 안타깝게도 두 브랜드 모두 미래의 슈퍼스타에게 나이키만큼의 대우를 약속하지 못했고, 마침내 조던과 나이키의 계약이 체결됐다. 무려 연간 250만 달러 규모의 5년 계약으로 조던에게 에어 조던 농구화 매출의 25퍼센트를 로열티로 추가 지불하는 조건이었다.(당시 에어 조던 농구화 한 켤레의 가격은 약 65달러였다.) 역사상 최고의 스포츠 파트너십 계약은 이처럼 신인 선수에게는 상상하기 어려운 거금으로 시작됐다. 에어 조던 출시 후 나이키는 첫 두 달 만에 100만 켤레를 팔아치우며 그야말로 대박을 터트렸다.

비교적 잘 알려지지 않은 사실은 조던이 선수 생활을 시작한 직후 곧바로 에어 조던 1을 착용하지는 않았다는 것이다. 그는 코트에 다양한 농구화 모델을 신고 등장했는데, 가장 많이 착용한 농구화는 에어 십이었다. 1984년 10월 18일 뉴욕 닉스와의 프리시즌 경기에서 조던은 검정/빨강 에어 십을 신고 등장했는데, 당시 경기를 지켜보던 NBA 커미셔너 데이비드 스턴은 다른 팀원들이 착용한 하양/빨강 운동화와 상반되는 조던의 운동화를 보고 불편해했다. NBA는 곧바로 조던에게 검정/빨강 컬러웨이의 운동화를 다시 신는다면 1천 달러의 벌금을 매기겠다고 전했으며, 징계를 받은 후에도 계속 착용한다면 벌금을 5천 달러로 높이겠다고 엄포를 놓았다.

1980년대에는 하얀색 바탕에 팀 유니폼 색을 더한 운동화를 신는 것이 NBA 선수들의 불문율이었다. 팀원들끼리 같은 색 운동화를 신는 관습은 팀 스포츠인 농구에서 너무나도 당연했고, 누구도 이를 거부하지 않았다. 딱 한 명, 나이키로부터 약간의 부추김을 받은 조던을 제외한다면. 물론, 조던도 팀워크를 중시했고 한때는 검정/빨강 조합을 '악마의 색'으로 지목하기도 했으나, 남들 눈에 띄기를 싫어 하는 인물은 결코 아니었다. 불스 팀 내부에서도 그의 개인행동이 리그 전체에 던지는 메시지를 우려 섞인 눈으로 바라봤다. 조던은 자신이 남들보다 우월하다고 믿었던 걸까? 혁명적인 색을 선택한 조던의 저의는 과연 무엇이었을까?

믿을 만한 출처에 따르면, 나이키는 조던이 신인 시즌에 착용할 농구화로 두 개의 컬러웨이를 준비해놓았다. 지금은 '블랙 토'로 알려진 하양/검정/빨강 조합의 농구화는 홈 경기를 위해, 그리고 '브레드'로 알려진 검정/빨강 조합은 원정 경기를 위해 준비됐다. 사진가 척 쿤이 촬영한 화보 작업에서 조던이 착용한 이 최초의 에어 조던은 발목에 '에어 조던'이라는 문구가 적혀 있었으며 유명한 '윙스' 로고는 아직 없었다.

이처럼, 하양/빨강의 '시카고' 컬러웨이는 본래 조던과 나이키의 선택지가 아니었다. 어쨌든 NBA의 강력한 경고에 결국 나이키는 어쩔 수 없이 엄격한 리그 기준에 맞추어 새로운 색을 조합한 운동화를 제작했다. 조던이 NBA 공식 경기에서 에어 조던 1을 착용한 것은 1984년 11월 17일 필라델피아 세븐티식서스와의 경기였다. 이 경기 이후에는 시그니처 에어 조던과 에어 십을 번갈아 착용했다.

지금은 브레드로 불리기도 하는 '밴드' (Banned), 즉 금지된 컬러웨이의 전설은 시간이 갈수록 커졌다. 조던은 1985년 2월 올스타 위켄드 슬램 덩크 콘테스트에 검정/빨강 컬러웨이의 농구화를 신고 나와 재차 논란을 일으켰다. 나이키와

에어 조던 1

조던 모두 NBA 경기에 해당 농구화를 착용할 수 없음을 알고 있었으나 슬램 덩크 콘테스트는 정규 경기가 아니기에 기준에 해당하지 않는다는 점을 이용한 것이다. 하지만 2월 25일 NBA 커미셔너 측은 나이키에게 조던이 어떤 경기에도 해당 컬러의 운동화를 착용하면 안 된다는 점을 다시 한번 통보했다. 영리하게도 나이키는 조던의 반항적인 성격을 반영해 이 경고를 제품 광고에 활용했다. 광고에서 카메라가 회색 배경에서 공을 다루는 조던을 아래로 훑을 때 보이스오버 내레이션이 흘러나온다. "9월 15일, 나이키는 혁신적인 새 농구화를 창조했다. 10월 18일, NBA는 이 운동화를 경기에서 추방했다." 내레이션과 동시에 검은 사각형이 조던의 운동화를 가리고, 내레이션은 광고를 마무리한다. "다행히, NBA는 당신이 이 운동화를 신는 것까지는 막을 수 없다. 나이키, 에어 조던."

조던은 1985~1986년 자신의 두 번째 시즌까지 에어 조던 1을 착용했지만 세 번째 경기에서 발에 부상을 당했다. 나이키는 그의 재활을 돕기 위해 에어 조던 2의 밑창과 덩크의 밑창을 가진 하이브리드 에어 조던 1 두 컬레와 스트랩이 달려 다리의 무게를 지지할 수 있는 특수 모델을 제작했다.

최초의 조던이 출시되고 약 35년이 지난 지금, '섀도', '블랙/로열', '캐롤라이나' 등의 컬러웨이가 출시돼 스니커헤드(☛ 대개 10대에서 30대 남성들로, 인기 있고 소장 가치 높은 한정판 스니커즈, 혹은 생산이 중단된 스니커즈를 수집하는 골수팬)의 마음을 사로잡았지만, 여전히 가장 인기 있는 조던 1은 '시카고', '블랙 토', '밴드' 버전이다. 정확한 개수를 알기는 어렵지만, 지금까지 최소 스물세 종의 오리지널 에어 조던 컬러웨이가 출시된 것으로 파악된다. 나이키는 또한 로우컷 모델, 금속 색상의 모델, 유아용 모델, 'AJKO'로 불리는 캔버스

버전 등을 출시했다. AJKO의 의미에 관해서는 의견이 분분한데 KO가 '녹오프'(Knock Off)를 의미한다는 주장과 권투 용어인 '녹아웃'(Knock Out)을 의미한다는 주장이 엇갈린다.

10년이 지난 1994년 말부터 1995년 초까지는 에어 조던 1 레트로 모델이 시카고와 브레드 두 가지 컬러웨이로 발매됐다. 레트로 모델은 발매 초기 새로운 디자인이나 에어 맥스, 줌 에어 쿠셔닝 같은 기능성 신발을 선호한 대부분의 소비자에게 외면당했지만, 6년 후 그사이에 나이키의 자회사가 된 조던 브랜드는 에어 조던 1과 새로운 미드탑 버전을 재발매했다.

오늘날에는 에어 조던이 매년 수백 가지 색상으로 출시되어 정확한 출시 모델 개수를 파악하기 힘들 지경이다. 에어 조던은 트래비스 스콧, 버질 아블로, 데이브 화이트, 안나 윈투어 등의 유명 인사를 비롯해 리바이스, 프래그먼트 디자인 등의 브랜드와 협업하며 스니커즈 역사상 가장 가치 있는 모델을 만들어내기도 했다. 물론, 이런 희귀 모델을 갖지 못한 이들을 위한 무난하고 일상에서 신을 수 있는 모델도 있다. 그런 의미에서 에어 조던은 진정 희귀하면서도 대중적인 신발이다. 처음 에어 조던을 신은 선수는 수백만의 관중에게 영감을 줬지만, 그의 신발은 이 선수가 이룬 업적 이상을 상징한다. 에어 조던 1을 시작으로 운동선수들은 경기장을 넘어 각자의 패션과 취향으로 문화 전반에 영향을 미치기 시작했다. 에어 조던 1이 아닌 다른 신발이었다면 쉽지 않은 일이었을 것이다.

에어 조던 1

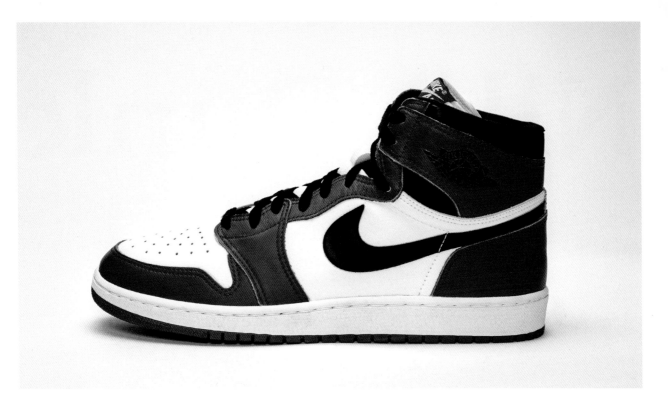

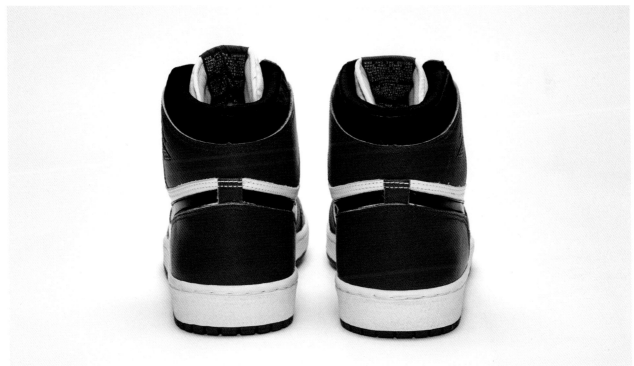

1985 **19**

Nike Dunk

브렌던 던

나이키 덩크만큼 평범하면서도 대담한 신발은 없었다. 처음 출시한 1985년 당시 덩크는 디자인 면에서 독특한 스니커즈는 아니었다. 몸체를 이루는 세련된 선과 널찍하고 깔끔한 가죽 조각은 불과 몇 년 전 출시돼 장르를 개척한 퍼포먼스 농구화 에어 포스 1 디자인에서 가져왔으며 겨우 몇 달 먼저 등장해 한동안 덩크의 존재감을 지워버린 에어 조던 1과도 매우 흡사하다. 그럼에도 덩크는 신발의 힘을 이해하는 여러 세대에게 문화적 캔버스 역할을 해온 불멸의 아이콘이다.

NBA에서 내내 한정된 컬러웨이로만 선보인 조던 1과 달리, 정식 출시 전 '칼리지 컬러 하이'라 불리며 대학 리그용 모델로 만들어진 덩크는 전미대학체육협회(NCAA)를 다채로운 색으로 수놓았다. 지금까지 출시된 덩크 중 가장 유명한 오리지널 모델인 나이키 '비 트루 투 유어 스쿨' 시리즈가 탄생하는 순간이었다. 아이오와 대학교를 위한 모델은 검정 바탕에 스쿨버스가 떠오르는 노랑을 입혔고, 드물게 설포(☞ 발등을 보호하는 부분) 라벨에 팀 로고를 새긴 켄터키 와일드캣츠 버전은 풍부한 농도의 파랑이 인상적이다. 미시간 대학교의 미시간 울버린즈 팀이 '팹 파이브' 스타 군단으로 명성을 얻기 전인 1985년 만들어진 미시간 덩크는 메이즈(☞ 노랑 계열의 색상)와 파랑의 조합이 얼마나 신발을 매력적으로 보이게 하는지 증명했다.

덩크의 역사가 대학 스포츠 리그와 어마어마한 운동화 스폰서 계약금이 만들어낸 그 순간 끝을 맺었다면 이 신발은 그저 기념비적인 모델로 기록된 후에 사라졌을 터다. 실제로 덩크는 1988년에 자취를 감추며 한동안 시장에서 완전히 사라져버린 듯했다. 1998년, 엄청난 수요와 함께 레트로 모델로 재출시되기 전까지는. 다시 돌아온 덩크는 다양한 협업 프로젝트에 완벽한 소재로 활약하며 진가를 발휘하기 시작했다. 우탱 클랜은 기존 아이오와 덩크의 컬러웨이를 가져와 뒤축에 우탱 클랜 로고를 더하는 방식으로 차별화에 성공했고, 나이키의 스케이트보드 전용 라인업인 나이키 SB는 그와 비슷한 전략을 여러 차례 사용하는 동시에 다양한 컬러웨이를 활용해 덩크의 다양화에 일조했다. 심지어 몇몇 덩크 모델은 적법한 절차를 밟지 않고 색상만을 통해 뮤지션, 또는 주류(酒類) 브랜드를 암시하는 방식으로 스니커즈의 새로운 스토리텔링 방식을 개척했으며, 스니커즈 리셀 시장의 탄생에 기여했다. 위대한 역사의 무게를 지고 있어 장난스러운 시도를 할 수 없었던 조던 1과 이후 출시된 모든 나이키 농구화가 해내지 못한 일을 오로지 덩크가 해냈다.

1985

1986 Converse Weapon

매직 존슨은 사실 그 광고에 출연하고 싶지 않았다. '인디애나의 프렌치 릭이라는 곳까지 가서 최대 라이벌인 래리 버드와 운동화 광고를 찍으라고?' 절대 그럴 수 없다고 생각했다. 대학 시절부터 적대 관계를 유지해온 버드와 존슨은 비시즌 동안 한 번도 같이 있는 모습을 보인 적이 없었고, 카메라 앞에서 함께 운동화 광고를 찍는다는 것은 상상조차 할 수 없는 일이었다. 1980년대만 해도 다른 팀 선수들 간에는 딱히 동지애랄 게 없었으니까.

애덤 카파렐

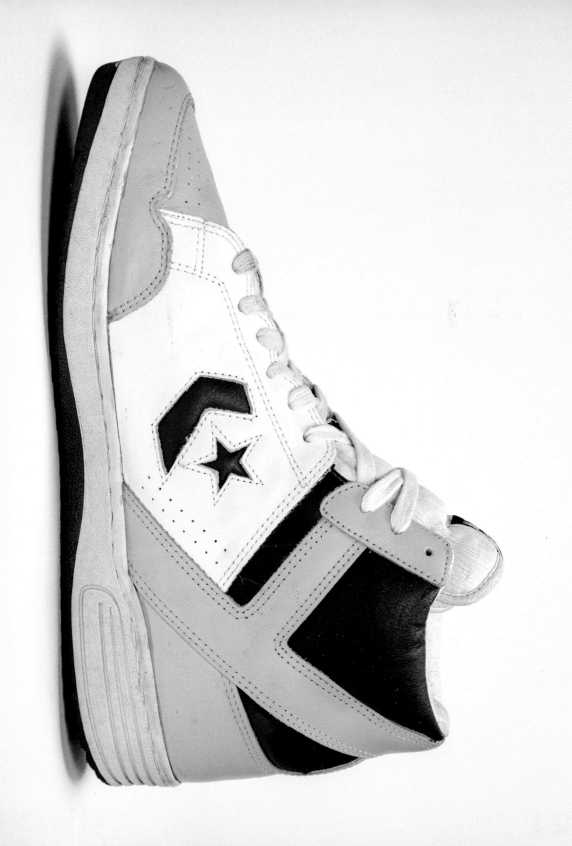

오늘날의 선수들은 다른 팀에 소속돼 있더라도 경기 전후에 댑(☞ Dap: 한 팔로 얼굴을 가리고 다른 팔은 옆으로 쭉 뻗고 고개를 숙이는 춤 동작)을 주고받고, 코트 밖에서도 우정을 과시하는 등 꽤나 자연스럽게 친밀한 관계를 드러낸다. 하지만 30년 전, NBA가 소수 팬만을 위한 프로 스포츠 리그에서 문화와 트렌드를 이끄는 스타 선수로 가득한 거대 협회로 변모하던 시절, 적과 친밀한 관계를 맺는 일은 금기였다. 때문에 함께 광고를 찍는 것 역시 있을 수 없는 일이었다. 이런 분위기에서 명실공히 최고의 라이벌이었던 버드와 존슨이 협력한다는 아이디어는 어떤 명분을 갖다 붙여도 터무니없게만 보였다. 하지만 곧이어 드러난 진실은 많은 이의 예상과 달랐다. 왜냐하면 버드와 존슨이 기념비적인(지금도 가장 위대한 스니커즈 광고로 여겨지는) 광고를 함께 촬영한 날, 그동안 코트에서 적으로 만났던 선수들이 가지고 있던 반목과 편견이 모두 녹아버렸으니까. 다른 NBA 선수가 멍한 표정으로 텔레비전 앞에 앉아 이들이 겨우 운동화를 팔기 위해 무슨 짓을 하고 있는지 이해하려고 애쓰는 동안, 충격적이게도 둘 사이에는 우정이 싹텄다.

컨버스는 이 광고로 세상을 놀라게 했는데, 이때 중심에 선 '웨폰', 즉 무기라 불리는 새로운 시그니처 스니커즈는 이후 농구화의 역사에서 가장 추앙받는 제품 중 하나로 자리매김한다. 1980년대 중반, 점점 더 치열해지는 운동화 시장의 흐름을 따라잡기 위해 탄생한 웨폰의 혁신과 디자인, 영향력은 35년이 훌쩍 지난 지금도 여전히 반향을 일으키고 있다.

"내부적으로, 웨폰은 컨버스만의 독특하고 상징적인 제품 중 하나로 평가받는다." 컨버스의 아키비스트인 샘 스몰리지는 말한다. "팬들이 잘 알려지지 않은 1980년대 모델에도 많은 관심을 기울이길 바라지만, 가장 상징적인 모델은 역시 척 테일러, 잭 퍼셀, 그리고 웨폰이다."

대부분의 사람은 컨버스 하면 척 테일러 올스타와 잭 퍼셀을 맨 먼저 떠올리지만, 웨폰 역시 브랜드 역사에서 세 번째로 중요한 모델로 간주된다. 나이키가 에어 조던 1을 출시한 지 1년 만인 1986년 올스타 위켄드 기간에 컨버스는 유명 운동화 브랜드 사이에서 자신의 위상을 유지하기 위해 군비 경쟁을 벌인 끝에 웨폰을 소개했다. 컨버스는 명예의 전당 헌액자 다섯 명, 전설적인 대학 감독 두 명, 그리고 셀 수 없이 많은 인쇄 광고를 동원한 이 캠페인으로 웨폰을 출시와 동시에 고전의 반열에 올렸다. 웨폰은 진정 컨버스가 1980년대에 만들어낸 가장 완벽한 농구화였다. 스니커즈 전문가 러스 뱅트슨은 "당시에는 컨버스라면 무조건 웨폰을 신어야 했다"고 말했다.

부상 방지가 최우선 목적인 웨폰은 컨버스의 매버릭이나 시마론 모델에서 출발해 브랜드가 그동안 생산한 어떤 모델보다 날렵하고, 기술적으로 정교한 모델로 진화했다. Y바(Y-Bar) 발목 지지 시스템을 장착한 웨폰은 발목에 여분의 패딩을 더해 안정감을 주는 동시에 코트에서 이상적인 수준의 편안함과 접지력을 제공하도록 설계됐다. 컨버스는 존슨과 버드가 등장하는 그 유명한 인쇄 광고("당신의 무기를 선택하세요")에서 웨폰이 "압력 중심 겉창과 충격을 흡수하는 EVA 중창" 덕분에 놀라운 수준의 쿠셔닝을 제공한다고 선전했다. 이 운동화는 선수들이 최고의 플레이를 펼칠 수 있도록 돕기 위해 신체 메커니즘에 맞추어 설계됐다. 그뿐 아니라 1980년대 중반에는 어떤 두 선수도 버드와 존슨에 견줄 수 없었다. 1986년 당시 두 선수는 한창 전설적인 경력을 이어가고 있었는데, 지난 10년 동안 NBA 결승에서 세 번 맞붙으며 지금까지도 리그에서 가장 많이 회자하는 셀틱스-레이커스 경쟁 구도에 장대하고 극적인 순간을 더했다. 버드는 경기당 평균 25.8 득점, 9.8 리바운드, 6.8 어시스트를 기록한 끝에 자신의 여섯 번째 시즌인 1985~1986년 NBA MVP로 선정됐다. 셀틱스는 무려 예순일곱 경기를

컨버스 웨폰

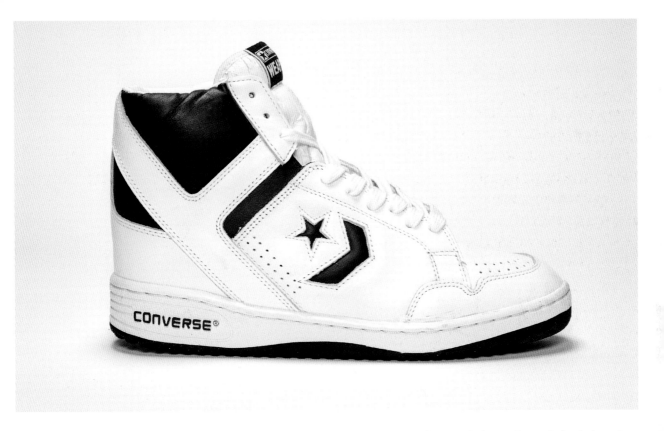

승리로 장식하며 동부 콘퍼런스 플레이오프에서 1번 시드를 차지했으며, 결승전에서 휴스턴 로키츠를 4승 2패로 꺾고 열여섯 번째 NBA 챔피언 타이틀을 거머쥐었다. 검정/하양 웨폰을 착용한 버드는 시리즈의 결정적인 순간에 트리플 더블(29 득점, 11 리바운드, 12 어시스트)을 기록하며 자신의 두 번째 결승전 MVP 타이틀을 쟁취했다. 한편 존슨은 자신의 여섯 번째 시즌 MVP 투표에서 3위에 그쳤다. 레이커스를 상징하는 색상의 웨폰을 착용한 존슨은 평균 18.8 득점, 5.9 리바운드, 12.6 어시스트를 기록했다. 정규 시즌에서 예순두 번의 승리를 이끌었고, 팀을 서부 콘퍼런스 플레이오프로 이끌었지만 결승에서 휴스턴 로키츠에 패하며 3연속 셀틱스-레이커스 최종 결승전을 성사시키지 못했다.

당시 조던은 NBA에서 두 번째 시즌을 막 끝낸 새내기였기에 농구계의 간판스타는 의심할

여지없이 버드와 존슨이었고, 이 두 명이 컨버스의 홍보 대사라는 점은 브랜드에 큰 행운이었다. 두 선수는 성향이 완전히 달랐고, 코트에서 그들의 팀은 절대적인 라이벌이었다. 둘 중 비교적 사교적인 편이었던 존슨은 자신이 언제나 친구가 될 가능성을 열어놓았으나 버드가 응하지 않았다고 농담하기도 했다. 이런 두 사람의 관계 때문에 이들이 함께 광고에 출연해 스니커즈를 홍보하게 되리라고는 누구도 예측하지 못했다.

두 사람의 배경을 좀 더 깊이 살펴보면, 버드와 존슨은 수백 가지 차이점이 있었다. 버드는 인디애나주 남동부 농장 마을 출신인 반면, 존슨은 미시간주 플린트 출신이었다. 이 둘은 아마추어 시절부터 종종 아군으로, 또는 적으로 만나 플레이했지만, 1986년 즈음 이들의 경쟁은 완전히 다른 수준으로 치달았다. 두 선수는 1979년 NCAA

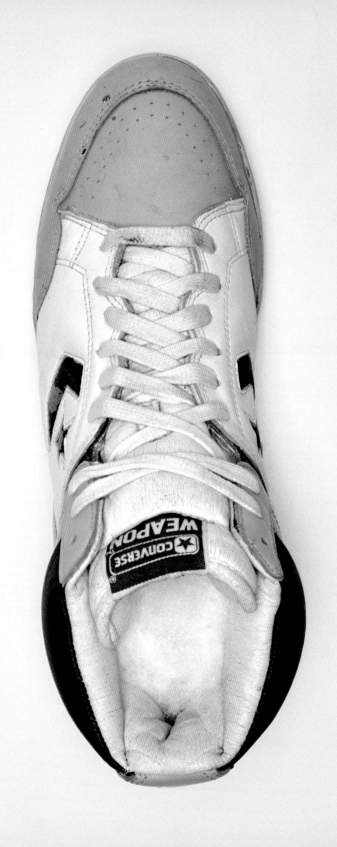

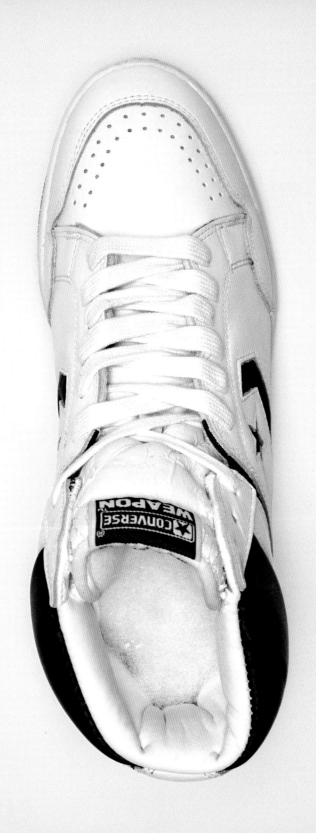

챔피언십에서 맞붙었고(존슨이 승리했다), 1984년과 1985년 NBA 결승전에서도 마주쳤다. (1984년에는 존슨이, 1985년에는 버드가 승리했다.) 컨버스는 대규모 예산을 투입한 광고 캠페인을 통해 두 슈퍼스타의 경쟁과 그들이 코트에서 벌어질 전투에 대비해 어떻게 준비하는지 보여주고자 했다. 당연히, 컨버스의 입장에서 이들의 선택은 웨폰이어야만 했다. 컨버스는 이 계획을 실현하기 위해 존슨에게 버드의 고향 집을 방문해달라고 설득했다.

"나는 인디애나에 가고 싶지 않았다." 2012년, 존슨이 데이비드 레터맨(☞미국의 유명한 토크쇼 진행자)에게 말했다. "게다가 버드의 집을 찾아가라니, 나는 당연히 반대했다. 가고 싶지 않았으니까."

이 광고의 뒷이야기와 이게 어떻게 예기치 않은 우정을 키웠는지에 대해서는 2009년 발간된 재키 맥멀린의 책『게임이 우리 것이었을 때』에 정확히 설명돼 있고, 2010년에 공개된 다큐멘터리 「매직 & 버드: 라이벌의 교제」에서 자세히 다루어졌으며, 레터맨 인터뷰에서 재미있게 정리 요약되었다. 전해지는 이야기에 따르면 존슨은 의심과 망설임을 이겨내고 결국 촬영 현장에 나타났지만, 버드와 친구가 될 수 있을 거라는 기대는 하지 않았다. "내가 도착한 후에도 우리는 많은 이야기를 나누지 않았다." 존슨이 레터맨에게 말했다. "우리는 이전에 사실상 서로 교류한 적이 없었다."

광고 전반부 촬영이 끝나고 점심시간이 되자 존슨은 홀로 식사하기 위해 트레일러로 돌아갈 준비를 했다. 하지만 버드의 집에 초대받는다. 버드의 어머니가 두 선수를 위해 점심 식사를 준비했고, 따뜻한 포옹으로 존슨을 맞이해 모든 긴장을 녹여버렸다는 훈훈한 후문이다. 존슨은 "그의 어머니가 문 앞에서 나를 꼭 껴안고 인사해줬는데, 그것만으로도 차분해지는 마음을 느낄 수 있었다"고 말했다. "그래서 나는 '와, 제가 버드의 어머니께

포옹을 다 받아보네요'라고 말했다. 우리 어머니가 날 안아줄 때와 비슷한 느낌이었다. 그리고 버드의 어머니는 자신이 가장 좋아하는 선수가 나라고 말해주셨다."

물론, 마지막 말은 농담이었지만, 1986년에 공개된 이 광고는 가히 충격적이었다. 광고는 'LA 32'라고 적힌 파란 캘리포니아 번호판이 달린 검정 리무진이 프렌치 릭의 흙길을 따라 달리는 장면으로 시작한다. 켄터키주 루이빌 외곽 1시간 15분 거리에 있으며, 광천(鑛泉)으로 유명한 인디애나주 시골의 초목과 풍경 사이에서 이 차는 쉽게 눈에 띈다. 이어지는 장면에서 버드는 1980년대 그의 상징이었던 영광스러운 금발의 콧수염을 뽐내며 농구공을 손에 들고 길을 따라 요란한 소리를 내며 굴러가는 자동차를 바라본다. 차의 창문이 서서히 내려가고, 안에 탑승한 존슨이 모습을 드러낸다.

"컨버스가 버드를 위한 신발을 만들었다는 소식을 들었어." 카메라가 버드가 착용한 검정/하양 웨폰을 비춤과 동시에 존슨이 말한다. "작년도 MVP를 위한 신발을 말이지." "그래." 버드가 중서부 사람 특유의 말투로 느릿느릿 대답한다.

"그런데 컨버스가 이번에는 올해의 MVP, 매직을 위한 신발을 만들었다고 하네." 존슨이 리무진에서 내리면서 자신이 신은 레이커스 유니폼 색상의 웨폰으로 바닥을 차는 장면을 카메라가 확대한다. 존슨이 자신의 워밍업 팬츠를 찢고 안에 착용한 레이커스 유니폼을 드러내자, 컨버스 티셔츠를 입은 버드가 존슨에게 농구공을 날린다. 이를 악물고 으르렁거리듯 쏘아붙이는 버드. "좋아, 매직. 네 실력 좀 보자." 30초 분량의 이 광고는 소비자들에게 "당신의 무기를 선택하세요"라고 주문하는 내레이션과 함께 마무리된다.

광고는 대히트했고, 지금까지도 스니커즈 브랜드가 제작한 광고 중 가장 위대하다는

컨버스 웨폰

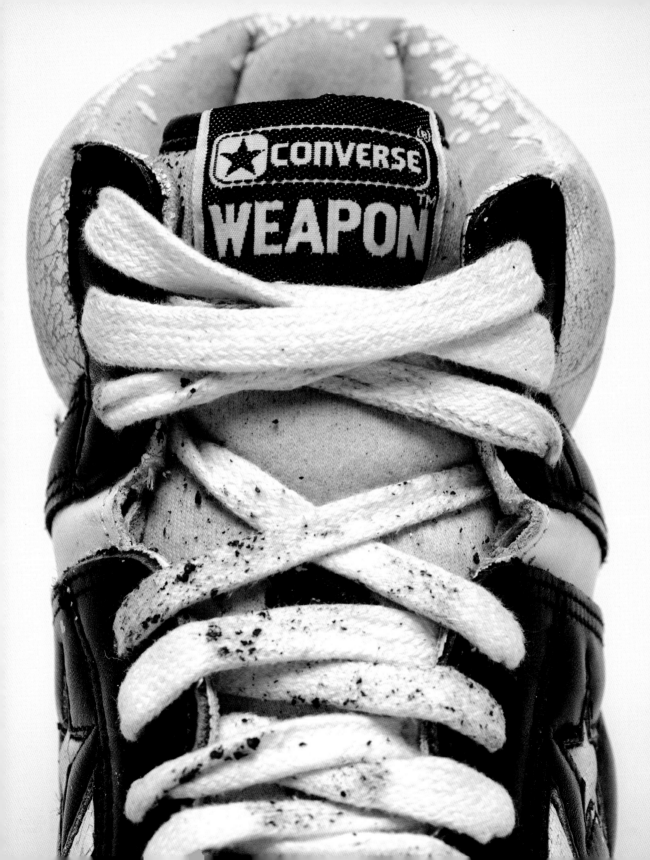

평가를 받는다. 하지만, 이 광고의 가장 흥미로운 뒷이야기는 이를 통해 버드와 존슨이 서로에게 다른 점보다 비슷한 점이 더 많음을 깨닫고, 둘의 브로맨스가 싹트기 시작했다는 것이다. 두 선수는 비슷한 가치관을 가지고 있었고, 가난한 가정에서 자랐으며, 피나는 노력을 통해 슈퍼스타로 성장했다. 존슨은 광고 촬영에 대해 레터맨에게 "나는 (촬영을 통해) 래리라는 한 남자를 알게 됐고, 버드는 어빈이라는 남자를 알게 됐다"고 말했다. (☞ 매직 존슨의 본명은 어빈 존슨이다.) 촬영을 통해 최대의 숙적, 버드와 존슨이 실제로 친구가 됐다는 소식이 전해지자 동료들은 어안이 벙벙했다.

"우리는 그들이 코트 위에서 서로의 뇌를 뽑아버릴 듯이 싸우는 모습을 봐왔다." 레이커스에서 존슨을 5년 반 동안 지켜봤던 팀 동료 마이클 톰프슨이 말했다. "두 라이벌이 모여서 이렇게 친근한 광고를 찍고, 카메라 밖에서도 잘 어울렸다는 이야기를 들으니 기분이 좀 이상했다."

컨버스는 웨폰의 마케팅을 NBA 간판선수로 한정 짓지 않았다. 존슨과 버드에게서 확인한 성공 전략을 인쇄 광고로 가져온 이들은 1986년 봄, 『스포츠 일러스트레이티드』와 『롤링 스톤』 같은 간행물에 당시 루이빌 카디널스의 감독이었던 데니 크럼과 조지아 공대의 사령탑이었던 보비 크레민스가 등을 맞대고 웨폰을 마치 권총처럼 들고 있는 장면을 실었다. 다양한 색상의 웨폰이

컨버스 웨폰

함께 실렸으며 "미국에서 가장 존경받는 몇몇 지도자가 웨폰으로 눈을 돌리고 있습니다"라는 태그라인(☞ 광고 문안 중에서 가장 알리고 싶은 것을 정곡을 찌르듯 나타낸 말)을 썼다.

지금이었다면 큰 반응을 얻기 어려웠을 테지만, 당시 컨버스는 스니커즈 마케팅에 총, 대결 주제를 적극 활용했다. 어린이용 스니커즈에 리볼버라는 이름을 붙일 정도로. 또 다른 인쇄 광고에서 컨버스는 NBA 올스타 3회에 빛나는 마크 어과이어와 훗날 명예의 전당 헌액자가 된 아이제이어 토미스, 케빈 맥헤일, 버나드 킹—그리고 버드와 존슨까지— 을 기용해 스타 파워를 과시했으며, 선수에게 어울리는 컬러웨이를 선보였다. 1980년대에, 컨버스는 NBA의 MVP 열 명 중 무려 일곱 명을 자신들의 광고 모델 명단에 올렸다. (줄리어스 어빙도 명단에 포함됐지만, 은퇴가 1년밖에 남지 않은 탓에 웨폰 광고에는 출연하지 않았다.)

이 여섯 스타가 출연한 광고에는 "점점 더 많은 NBA 거물들이 새로운 무기를 휘두르고 있다"고 적혀 있다. 손이나 팔에 신발을 얹은 이들의 사진 밑에는 웨폰의 기술적 특징이 나열됐다. 스몰리지는 "인쇄 광고는 사람들에게 브랜드의 기술력에 대해 교육하는 역할을 했다"고 말한다. "반면, 영상 광고는 경쟁 관계를 이용한 마케팅 전략을 드러내고, 리그에서 가장 위대한 두 선수를 맞붙이는 데 사용됐다. 그야말로 혁신적인 농구화와 죽여주는 광고 캠페인의 완벽한 만남이었다."

이 모든 캠페인의 마무리는 여섯 명의 선수가 웨폰의 성능에 대해 랩을 하는 30초짜리 텔레비전 광고였다. 누군가는 농구와 랩이 융합한, 대중문화가 거의 최초로 크로스오버된 순간이기에 버드와 존슨이 함께한 광고보다 더 훌륭하고, 상징적인 사건이라 주장하기도 한다. 만일 이 사실만으로는 해당 광고가 전설적인 지위를 얻기에 부족하다고 생각된다면, 버드의 라임을 한번 들어보자. 콧수염이

없는 깔끔한 모습의 버드는 광고의 맨 마지막 순서로 등장하는데, 검정 웨폰에 이어 MVP 트로피를 보여주며 뽐내듯 랩을 뱉는다. "너희도 이 신발이 나에게 어떤 결과를 안겨줬는지 알잖아. MVP 트로피를 차지하게 해줬지." 지금은 일상적으로 사용되는 스니커즈 인플루언서라는 용어가 존재하지도 않았던 30년 전, 웨폰은 대중의 높은 관심을 받은 이 영리한 캠페인을 통해 버드와 존슨을 스니커즈 인플루언서라는 지위의 정점에 올려놨다. 뱅트슨은 "당시로서는 웨폰이 매직과 버드의 첫 '시그니처' 제품"이었다고 말한다. "그전까지 이들은 아무거나 주는 대로 입었다. 버드를 위한 모델을 제작해 판매한다는 시도 따위는 없었다. 웨폰은 버드와 매직이라는 인물과 직결된 스니커즈를 제작한 첫 번째 사례였다."

1986년과 1987년, 컨버스 제품 카탈로그의 첫 페이지를 장식했을 정도로 웨폰은 이 브랜드의 대표 상품이었다. 버드가 1986년 댈러스에서 열린 올스타 위켄드 기간에 열린 3점 슛 콘테스트에서 웨폰을 신고 나왔다. 그리하여 이 신발은 발매와 동시에 가장 혁신적인 운동화로 선전이 됐고, 머지않아 베스트셀러가 됐다. 스몰리지는 "웨폰은 농구화 시장에서 우리를 승리로 이끌기 위해 만들어진 신발"이라고 말했다. 컨버스는 1980년대 들어 점점 더 경쟁이 치열해지는 스니커즈 시장에서 살아남기 위해 혁신이 필요하다고 판단했고, 경쟁에서 낙오되지 않기 위해 생체역학연구소를 신설했다. 스니커즈 전쟁에서 승리를 쟁취하기 위해 설계 및 제조된 웨폰은 이 연구소에서 처음 기능이 구체화됐다. Y바 지지 시스템을 갖춘 최초의 스니커즈인 매버릭의 성능을 향상시킨 동시에, 컨버스는 웨폰을 비롯해 더욱 인상적인 제품을 만들기 시작했다.

간단히 말해, 웨폰은 매우 멋졌다. Y바 외에도 가장 눈에 띄는 점은 뚜렷한 컬러웨이였다. 그러나

인쇄 광고는 '마찰력을 높이기 위한 천연고무 겉창'이나 '쿠셔닝을 위한 충격 흡수 중창'같이 스니커즈의 향상된 성능을 주로 다뤘다. 제품의 발목 깃 부분에는 패드를 추가해 편안함을 더했다. 하이탑과 로우탑의 중간에 위치한 웨폰은 매버릭보다 더 날렵한 실루엣을 자랑했다. 뱅트슨은 "웨폰은 농구화가 만들어지는 방식 전체의 변화를 보여주는 컨버스의 첫 스니커즈 중 하나"라고 이야기했다.

오늘날 대다수 농구계 간판스타가 자신이 홍보하는 스니커즈의 디자인에 깊이 관여하는 것과 달리, 웨폰은 제작 과정에서 홍보대사의 영향을 받지 않았다. 스몰리지는 자신이 아는 한 웨폰의 탄생이 "선수들에 의해 좌지우지되지 않았다"고 설명했다. 제작 과정은 철저히 컨버스 내부에서 결정됐으며, 웨폰의 혁신은 그저 스니커즈의 기능 영역에만 머물지 않았다. 웨폰의 상징이 된 단색 블록 패턴 역시 1980년대 중반에는 비교적 새로웠다. 스몰리지에 따르면 제조 업체로부터 녹색 컬러웨이의 웨폰을 처음 넘겨받았을 때 컨버스 측은 마음에 들어 하지 않았다. 원했던 것보다 옅은 녹색으로 완성됐기 때문인데, 결국 어쩔 수 없이 이 제품을 그대로 시장에 발매했다. 이후 컨버스는 두 번째 납품 때 더 짙은 녹색 컬러웨이를 요청했으며, 스몰리지는 바로 이 시점부터 제작 공정이 제대로 돌아가기 시작했다고 말했다.

아디다스나 비교적 신생 브랜드였던 나이키 같은 회사와 경쟁하기 위해 만들어진 웨폰은 독특한 디자인이 눈에 띄지만, 앞으로도 사람들은 이 신발을 기억할 때 브랜드 캠페인과 다양한 컬러웨이를 맨 먼저 떠올릴 것이다. 단색의 토 박스(☞ 발가락이 들어가는 부분)가 특징인 이 스니커즈는 이차색의 쉐브론 스타(☞ 컨버스의 로고)가 새겨져 있어 컨버스가 이전에 내놓은 농구화들과 차별화되는 느낌을 주었다. 웨폰은 다양한 목적에 두루 어울리는 신발이었고, 당시 컨버스의 제조 업체는 다양한 색상의 제품을 제작할 수 있었기에 웨폰은 대학 선수들에게도 매우 인기 있는 신발이 됐다.

뱅트슨이 말하는 웨폰은 '젠장, 우리도 조던을 벤치마킹한 무언가를 만들지 않으면 뒤처지고 말 거야' 같은 느낌을 주었다. 컨버스 내부에서는 웨폰이 농구화의 역할뿐 아니라 쿨한 아이들과 영향력 있는 사람들이 코트 밖에서도 신을 만한 일상적인 스니커즈의 역할까지 수행하길 원했다. 스몰리지는 "이 신발은 1980년대에 부글부글 끓어오르던, 더욱 광범위한 스니커즈 문화로 향하는 진입로"였다고 이야기한다. "광고 캠페인은 이 신발을 코트에 올려놓았다는 점에서 상징적이었지만, 동시에 세상 밖으로 나가는 아이들의 발에 웨폰을 신겨놓았다는 점에서도 유의미했다."

스몰리지는 웨폰을 제작하거나 디자인하는 일을 한 개인의 공으로 돌릴 수 없다고 말했지만, 팅커 햇필드가 에어 조던의 다양한 모델을 직접 디자인한 것처럼 저 어딘가에 공로를 인정받아야 할 컨버스 소속 패턴 디자이너가 분명 존재한다. 하지만 이름이 아직 알려지지 않은 이유는, 누구도 그런 인물을 뚜렷하게 기억해내지 못하기 때문이다.

웨폰은 2014년에 레트로 버전으로 새롭게 재발매되었다. 당시 출시한 제품은 오리지널 버전에서 업그레이드된 형태로, 컨버스 측에 따르면 기존 버전보다 좀 더 가볍고, 중창이 좀 더 슬림한 형태였다. 설포의 구조와 패드의 배치도 바뀌었으며, 메모리 폼이 새롭게 포함됐다. 또한 2014년 버전 웨폰은 실루엣이 다소 변형됐는데, 오리지널 버전은 뒤축 부분이 높은 형태였으나 약 30년이 지나 등장한 신규 버전에서는 이 부분을 수정했다. 더욱 눈에 띄는 차이점은 패치워크 버전같이 오리지널 버전의 제작자는 상상조차 못 했을 과감한 브랜딩과 컬러웨이였다. 2012년에는 디자이너 존 바바토스가

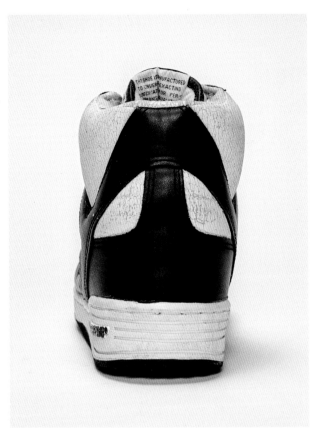
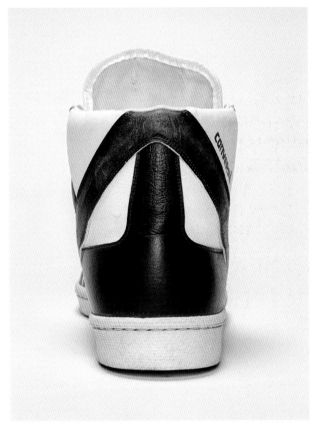

빈티지한 느낌을 주는 프리미엄 가죽 버전의 웨폰을 출시하기도 했다.

물론 영향력만 따지자면 웨폰은 1980년대 출시된 에어 조던 1과 몇몇 전설적인 농구화에 비해 뒤처질 수 있다. 하지만 웨폰의 역사적 지위만은 모든 전문가와 애호가들이 끝까지 기억할 것이다. 1980년대 중반 이후 이 스니커즈에 일어난 가장 주목할 만한 순간은 아마 코비 브라이언트가 직접 존경을 표한 순간이 아니었을까? 브라이언트는 아디다스와의 계약이 끝나고 나이키와 새 계약을 체결하기 직전, 스니커즈 계약에 공백이 있던 2002~2003년 시즌에 레이커스 컬러웨이의 웨폰을 착용했다.

전설적인 농구화의 신전에서 웨폰이 정확히 어떤 자리를 차지하느냐를 두고 논쟁이

계속되겠지만, 당시 이 모델이 보여줬던 영향력과 대중적인 인기는 부정할 수 없다. 1980년대 최고의 선수들이 직접 착용하고, 잊지 못할 광고로 대중에게 강한 인상을 남겼던 웨폰은 컨버스 최고의 히트 상품이었다. 웨폰 발매 직후 컨버스는 소비자가 가장 가까운 소매점을 찾을 수 있도록 무료 '웨폰 핫라인'을 설치했을 정도였다. 컨버스로서는 이후 재현하기 힘들었을 정도로 크게 히트한 셈이다. 스몰리지는 말했다. "척 테일러가 오랜 기간 브랜드의 대표 상품으로 굳어진 컨버스에서 한 신발을 2년 동안 180만 켤레나 판매했다는 건 엄청난 일이었다."

1986

Nike Sock Racer

1986년 기준으로, 나이키 삭 레이서는 운동화라 부르기 어렵다. 하지만 2020년 현재, 이 운동화의 디자인은 꽤 친숙해졌다. 1982년에 에어 포스 1을 디자인한 브루스 킬고어가 삭 레이서의 아이디어를 처음 떠올렸을 때 그는 육상 선수를 위한 초경량 신발을 탐색하면서 매우 단순한 운동화를 만들고 싶어 하던 참이었다. 킬고어는 이 아이디어를 극한으로 끌어올렸다.(또는 끌어내렸다.)

맷 웰티

삭 레이서는 디자인 측면에서 매우 대담할 뿐 아니라ー로쉐 런을 연상케 하는 중창(☞ 겉창과 안창 사이에 있는 부분)이 눈에 띄며, 메시 갑피 위에 신발 끈이 아닌 두 개의 스트랩이 자리 잡고 있다ー노랑, 검정, 하양 등 다양한 색상을 선택할 수 있었다. 에어 모어 업템포로 잘 알려진 나이키 디자이너 윌슨 스미스는 삭 레이서를 위해 '비 삭스'(Bee Socks)라는 특별한 양말을 제작하기도 했다. 이름에서 알 수 있듯 노랑 바탕에 검정 줄무늬를 수놓은 양말이었다.

나이키는 삭 레이서가 대중에게 얼마나 혁신적으로 보일지 알고 있었다. 그들은 광고에서 "많은 세월이 흘러도 여전히 미친 디자인"이라는 카피를 선보였다. (당시 나이키는 겨우 14년 된 회사였다.) 삭 레이서의 디자인은 대중의 취향에 부합하지 않았을 뿐 아니라, 달리기용 플랫 슈즈였기 때문에 일상적으로 착용하기 좋은 제품은 아니었다. 이 때문에 나이키는 같은 광고에서 작은 글씨로 몇 마디 덧붙였다. "나이키 삭 레이서. 나이키 에어 중창이 통째로 부착된 제대로 된 달리기용 플랫 슈즈. 누구에게나 어울릴 만한 건 아닙니다."

삭 레이서에 대한 나이키의 자신감은 허풍이 아니었다. 노르웨이 출신의 올림픽 선수 잉그리드 크리스티안센은 1986년 보스턴 마라톤에서 삭 레이서를 신고 우승을 차지했다. 나이키 측은 만일 신이 사람이 더 빨리 달리기를 원했다면 태어날 때부터 발에 삭 레이서를 신겨줬을 것이라는 농담을 던지기도 했다. 삭 레이서의 실제 기록은 이 농담에 어느 정도 사실이 섞여 있음을 증명한다.

이뿐 아니라 삭 레이서는 현대 신발 디자인에 미친 영향 때문에 더욱 의미가 남다르다. 나이키는 삭 레이서를 프리 테크놀로지, 즉 내추럴 모션(☞신체 고유의 타고난 동작을 자연스럽게 구현하는 디자인 철학) 콘셉트를 기반으로 만들어진 기술의 걸작으로 칭한다. 내추럴 모션 개념은 오늘날까지 유지되고 있으며, 나이키는 2014년 나이키 프리 컬렉션의 족보를 통해 이 계보를 인정했다. 삭 레이서같이 신발 끈이 없는, 즉 양말과 유사한 형태의 신발은 이 모델이 발매된 지 약 30년 후에야 비로소 인기를 끌었다. 다른 브랜드도 이 같은 형태에 니트 소재를 더한 스니커즈를 출시했는데, 아쉽게도 이들은 대부분 다소 저렴해 보이거나 중요 요소가 빠진 모양새를 하고 있었다. 나이키가 삭 레이서를 통해 해당 스타일의 완성형을 이미 제시했다고 해도 과언이 아니다. 삭 레이서는 그저 단순한 애슬레저 스니커즈(☞일상에서 신을 만한 가벼운 운동화)가 아니다. 삭 레이서는 퍼포먼스에 초점을 맞춘 진정한 기능성 운동화다. 그렇다면, 마라톤을 뛰지 않는 우리는 삭 레이서를 어떻게 신어야 할까? 양말 없이, 편한 반바지와 함께 신는 쪽을 추천한다. 직접 신지 않더라도 이 역사의 한 조각에 존중을 표하기 위해 구매하는 것도 나쁘지 않겠다.

1986

35

1987 Nike Air Max 1

팅커 햇필드는 에어 맥스 1 때문에 나이키에서 거의 해고당할 뻔했다. 역사상 최고의 운동화 디자이너가 운동화의 미래와 브랜드의 명운을 뒤바꾼 모델 때문에 실직할 뻔했다는 점은 상상하기 어렵다. 지금은 이해하기 어렵지만, 1980년대 중반 팅커 햇필드가 러닝화 밑창에 조그마한 투명 창을 넣은 에어 맥스 1을 탄생시켰을 때, 그런 일이 실제로 일어날 뻔했다.

존 고티

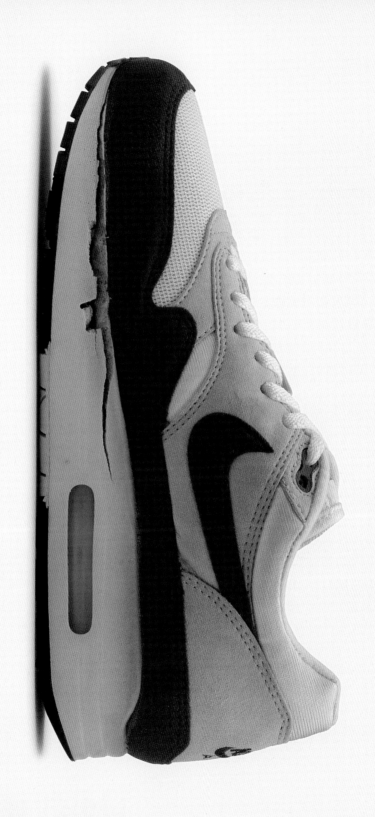

에어 맥스가 탄생했을 당시 나이키의 에어 기술은 새로운 게 아니었다. 나이키는 1978년 에어 테일윈드를 출시했을 때부터 러닝화의 지지력을 높이기 위해 전직 나사(NASA) 기술자 출신 프랭크 루디가 개발한 에어 기술을 사용하고 있었다. 달리기에 미친 사람들은 에어 기술을 완벽히 이해하지는 못했지만 몹시 마음에 들어 했다. 그때까지만 해도 에어 기술은 폴리우레탄 밑창 내부에 조그마한 에어 유닛을 넣는 게 전부였다. 팅커 햇필드는 이에 그치지 않고, 에어 기술이 착용자들에게 직접 보이고 느껴진다면 한 단계 더 발전할 수 있으리라 믿었다.

당시 나이키는 오늘처럼 압도적인 경쟁 우위를 점한 회사가 아니었다. 위태로운 판매 실적과 경쟁사의 압박에 위협을 받는 처지라, 판세를 뒤집을 묘수가 절실한 형국이었다. 『스니커 프리커』에서 햇필드가 회고한 바에 따르면 전 책임자 로브 스트래서는 이렇게 이야기했다. "이 회사가 완전히 망해가고 있으니까, 뭐라도 좀 해보는 게 좋을 거야!" 이에 팅커 햇필드는 직접 변화의 키를 잡고 자신이 디자인한 운동화 중 가장 극단적인 운동화를 구상해냈다.

팅커 햇필드는 운동화가 아닌 다른 것에서 영감을 얻어 디자인하는 사람으로 유명하다. 스포츠카나 체육관 가방, 건물 등 일견 무관해 보이는 사물에서 영감을 얻었는데, 이는 당시의 전통적인 방식과 굉장히 상반되는 접근법이었다. 마찬가지로, 팅커 햇필드는 파리의 조르주 퐁피두센터 건물을 보며 소비자에게 나이키 신발에 실제로 공기가 들어 있다는 걸 보여주자는 발상을 떠올렸다고 한다. 퐁피두센터는 정면에서 보았을 때 내부의 계단과 복도를 그대로 노출하는 투명한 디자인으로 명성을 얻었다. 건물의 모습에 감명을 받은 팅커 햇필드는 신발의 중창을 일부 제거해 에어 맥스 1의 쿠셔닝 시스템을 그대로 노출하기로

했다. 그는 2008년 『콤플렉스』와의 인터뷰에서 "그 여행에서 돌아와 나이키의 에어 운동화 전체를 새로 디자인하기 시작했다"고 밝혔다. "에어 유닛이 더 큰 러닝화를 디자인하면서 '에어를 점점 키워 중창의 가장자리까지 닿게 할 바에야 차라리 중창에 큰 구멍을 내서 에어 유닛을 밖으로 드러내면 어떨까?'라는 생각을 했다. 그러면 에어 유닛이 눈에 보이기 때문에 이 기술을 구구절절 말로 설명해야 할 필요가 없어진다. 퐁피두센터는 나에게 영감을 주고 이를 실행하도록 이끌었다."

팅커 햇필드는 훗날 나이키 CEO가 된 동료 디자이너 마크 파커와 초기 스케치를 공유했고, 둘은 다른 몇 사람과 회사의 메인 캠퍼스에서 제법 떨어진 공간에 몰래 모여 작업했다. 당연히, 가시적인 성과도 예상되지 않는 괴상한 아이디어를 실현하기 위해 소수의 집단이 별도의 공간에서 작업하는 상황은 사내에서 그다지 환영받지 못했다. 직원의 상당수는 에어 유닛 노출이 너무 위험한 발상이라고 생각했고, 의도적으로, 또는 사고로 터진 에어 때문에 수십만 톤의 운동화가 반품되는 사태를 두려워했다. 실제로 햇필드와 동료들의 시도를 우려하는 목소리는 갈수록 커져 이들을 해고해야 한다는 내부 여론이 형성되기도 했다. 하지만 사내의 평판이 좋은 디자이너 피터 무어와 스트래서는 팅커 햇필드와 파커를 두둔하며 개발 과정이 방해받지 않도록 그들을 옹호했다. 많은 이들의 미움 어린 시선을 애써 피한 채 팅커 햇필드와 동료들은 에어를 크고, 더 우수하고, 눈에 보이게 만들겠다는 초기 아이디어를 꾸준히 발전시켜나갔다.

새로운 모델의 혁신은 에어 유닛을 노출하는 것만이 아니었다. 신발을 두른 밝은 빨강 라인은 소비자의 시선을 사로잡는 에어 맥스 1의 매력 포인트다. 처음 이 대담한 색상을 본 나이키 영업 팀과 소매업체는 하양, 회색, 파랑 등 무채색에 가까운 색 조합이 더 잘 팔린다는 점을 강조하며

강렬한 색을 사용하는 것을 우려하는 입장을 취했다. 하지만 회사가 처한 상황을 고려할 때 점진적인 변화는 약간의 매출 상승을 이끌지는 몰라도 근본적인 변화를 일으킬 수 없었다. 나이키는 팅커 햇필드가 큰 도박을 걸 수 있도록 지지해주었다.

반대파의 목소리가 갈수록 커졌음에도, 팅커 햇필드는 공장에서 완제품을 받자마자 이 신발이 히트 상품이 되리라 예감했다. 그와 파커는 아시아에서 몇 주간의 제작 과정을 마무리 짓고 집으로 돌아오는 비행기에서 흥분을 억누르기 어려웠다고 회고한다.

『스니커 프리커』에 설명한 바에 따르면, 파커와 함께 돌아오는 비행기에서도 신발을 아무도 보지 못하게 철저히 숨겼다고 한다. "내가 한 번 보고, 마크가 한 번 보고, 그다음엔 서로 마주 보면서 소리쳤다. '와 이거 끝내준다!' 우리 둘 다 이건

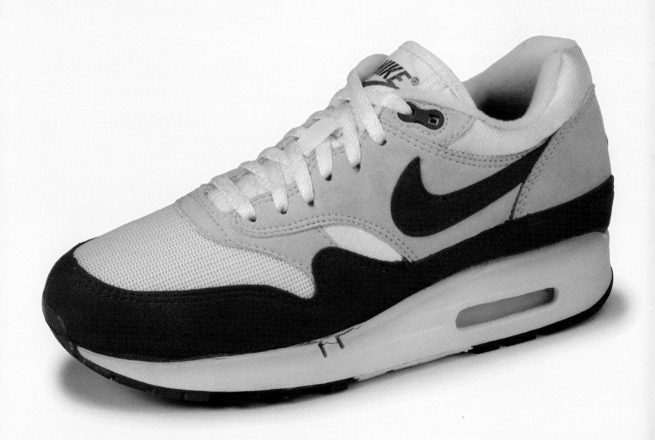

진짜 미쳤고, 제대로 먹힐 거고, 사람들이 보자마자 돌아버릴 거라고 생각했다. 그리고 짐작한 대로, 제대로 터졌지.”

1987년 3월 26일 마침내 나이키 에어 맥스 1이 출시됐다. 반대파의 의견이 무색할 정도로 소비자는 에어 맥스 1의 나일론 메시와 인조 스웨이드 소재의 조화에 열광했다. 나이키 공식 웹사이트의 한 기사에서 팅커 햇필드는 당시의 소비자 반응을 떠올리며 “소비자는 새로운 걸 찾고 있었다”고 말했다. 예측한 대로 달리기 애호가들은 새 모델을 곧장 받아들였지만, 이 기능성 운동화는 모두의 기대를 뛰어넘어 목표 시장 밖까지 진출했다. 운동 애호가가 아닌 연예인과 도시인, 래퍼, 청소년 등 수많은 사람이 천재적인 마케팅에 이끌려 신발을 사들였다. 에어 맥스 1은 이전의 어떤 러닝화도 하지 못한 방식으로 수많은 사람에게 사랑받았다.

에이전시 ‘와이든+케네디’가 제작한 광고 캠페인은 소비자에게 나이키 제품에 대한 새로운 시야를 제공했다. 에어 맥스 1의 첫 텔레비전 광고는 1987년 송출됐는데, 비틀스의 「레볼루션」을 배경으로 마이클 조던, 보 잭슨, 존 매켄로 등의 슈퍼스타가 출연했다. 광고가 보여준 음악계와 스포츠계의 강한 유대 관계는 지금까지도 건재하다. 지면 광고는 새롭게 노출된 에어 유닛에 빛을 비추어 주목받게 하고 “움직이는 혁명”이라는 태그라인을 곁들였다.

어느 순간부터 신발은 더 이상 발을 지키기 위해 고무와 가죽으로 만들어진 물체가 아니게 됐다. 신발은 개성을 표현하는 수단이라는 중요한 단계로 넘어가며 착용한 사람과 멋을 이어주는 기호가 됐다. 그리고 이 현상의 중심에서 나이키는 ‘멋’의 제공자로 떠올랐다.

에어 맥스 1은 최초 발매 후 수십 년이 지나도록 스니커즈 세계에서 높은 위치를 점하고 있다. 에어 맥스 1 모델은 셀 수 없이 많은 색상과 소재의 조합으로 만들어졌으며 형태도 다양해졌다. 또한 이제 노출된 에어 유닛은 다양한 나이키 운동화의 핵심 요소다. 한때 몹시 작았던 에어 유닛은 30년이 넘는 세월이 지나면서 다양한 크기, 형태, 그리고 색상으로 모습이 바뀌어갔다. 이 기술을 바탕으로 에어 맥스라는 거대한 울타리 안에 에어 맥스 90, 에어 맥스 95 등 수많은 러닝화 모델이 독자적인 정체성을 갖고 세상에 등장했다.

물론, 팅커 햇필드는 에어 맥스 1에 이어 에어 맥스와 유사한 디자인 특징을 공유하는 다양한 운동화를 창조했다. 햇필드는 『콤플렉스』와의 2008년 인터뷰에서 “보통 조금 더 진보적이고 잘 만들어진 것은 사랑받거나 미움받게 마련”이라고 설명했다. “나는 사랑과 미움 사이 중간 지대에 놓여 있지 않은 디자인을 추구한다. 제품이 중간 지대에 있다면 곧 당신이 충분히 열심히 하지 않았음을 의미한다. 현상 유지만 하며 제자리에 머물러 있다는 것이다. 그것은 내가 하는 일이 아니며 하고 싶은 일도 아니다. 나는 안전한 일만 하며 안주하는 디자이너가 되고 싶지 않다.”

디자인과 쿠셔닝의 실험으로 시작한 신발이 결국 팅커 햇필드의 경력을 완전히 뒤바꾸고 나이키가 기사회생하는 중요한 결과를 낳았다. 1987년, 나이키 에어 맥스 1은 제자리에 머문 운동화 디자인에 혁신을 불어넣으며 운동화의 역사를 영원히 뒤바꿨다.

Nike Air Trainer 1

 마이크 데스테파노

"농담 좀 그만하시지!" 많은 테니스 팬이 1980년대 테니스 스타 존 매켄로가 1981년 윔블던 토너먼트 도중 내지른 이 악명 높은 외침으로 그를 기억한다. 그랜드 슬램(☛ 오스트레일리아, 프랑스, 윔블던, US 오픈 테니스 대회)을 아홉 차례 석권하고 한 시대를 풍미한 선수지만, 그가 유명한 진짜 이유는 불같은 성격이었다. 하지만 스니커즈를 좋아하는 이들에게 그가 유명한 이유는 하나 더 있다. 바로 그의 신발, 정확히 말하면 '클로로필' 에어 트레이너 1이다.

틴커 햇필드가 디자인한 에어 트레이너 1은 1987년 매장 진열대에 공식 데뷔했다. 하지만 대중이 에어 트레이너 1을 처음 본 순간은 1년 전, 매켄로가 테니스 코트에 신고 등장했을 때다. 나이키는 에어 트레이너 1 프로토타입을 전달하며 발매 전까지 어떤 경기에서도 신지 말라고 당부했지만, 신발이 마음에 들었던 매켄로는 평소 성질대로 그냥 신고 나가버렸다. 그가 에어 트레이너의 끈을 처음 묶은 순간부터 이 신발은 매일 동반자가 됐다. 매켄로는 이후 말 그대로 연전연승했다. 공식 지정된 적은 없지만 에어 트레이너 1은 누가 봐도 매켄로의 시그니처 운동화였고, 이 관계는 안드레 애거시가 자신의 시그니처 운동화 에어 테크 챌린지 시리즈를 코트에서 선보이기 전부터 끈끈히 이어져왔다.

에어 트레이너 1은 틴커 햇필드가 달리기를 마치고 무거운 기구를 들어 올리는 리프팅 운동을 시작하기 전 운동화를 갈아 신는 체육관 이용자를 보고 떠올린 '크로스 트레이닝' 콘셉트를 처음 적용한 운동화다. 러닝화와 농구화의 경계를 무너뜨리기 위해 기획됐으며, 이름에서 알 수 있듯 발꿈치 부분에 에어 쿠션을 넣어 착화감을 향상시켰다. 에어 트레이너 1 모델의 또 다른 특별한 디자인 요소는 발을 더욱 강하게 고정하기 위해 도입한 앞꿈치 스트랩과 측면의 아웃리거(☛ 발이 바깥쪽으로 꺾이는 것을 방지해주는 요소)이다. 대표적 컬러웨이인 '클로로필'의 검정/회색/녹색 색상 또한 햇필드가 체육관에서 영감을 받은 것으로, 하양 또는 검정 색상 운동 기구에 녹색 글씨가 쓰인 것을 참고했다고 전해진다.

매켄로가 신고 경기에 나가 이름을 알리긴 했지만, 나이키 신설 크로스 트레이닝 부문의 공식 홍보 대사는 메이저리그 및 미식축구 선수로 활동한 보 잭슨이었다. 나이키는 잭슨과 손잡고 전설적인 "보는 뭘 좀 안다"(Bo Knows) 광고 캠페인을 탄생시켰으며 에어 트레이너 SC 하이와 에어 트레이너 3 등의 인기 모델을 소개하기도 했다.

이후 몇 년 동안 다양한 컬러웨이의 에어 트레이너 1이 출시됐고 2000년대에는 나이키 SB 부문에서 스케이트보드용으로 변형돼 발매됐으며, 2015년에 후지와라 히로시의 프래그먼트 디자인 협업 모델이 출시됐다. 수많은 변화가 있었지만, 에어 트레이너 1 수집가에게는 매켄로만큼 중요한 인물은 없고, 오리지널 버전보다 매력적인 컬러웨이도 없다.

1987

1988 Air Jordan III

에어 조던 3는 지금의 나이키 왕국을 세우는 데 얼마나 큰 공헌을 했을까? "브랜드를 살린 신발"이라는 별명이 붙을 정도로 엄청난 공을 세웠다. 나이키, 조던, 그리고 여러 주요 인물이 함께 일군 브랜드의 부흥기는 신혼여행처럼 달콤했지만, 조던이 자신의 두 번째 시즌 초반에 발을 다치며 모든 꿈은 깨져버렸다. 엎친 데 덮친 격으로 에어 조던 2는 에어 조던 1 발끝에도 미치지 못할 정도로 아쉬운 성적을 냈다. 이 첫 두 모델을 디자인한 피터 무어는 1987년 나이키를 떠났다.

드루 햄멜

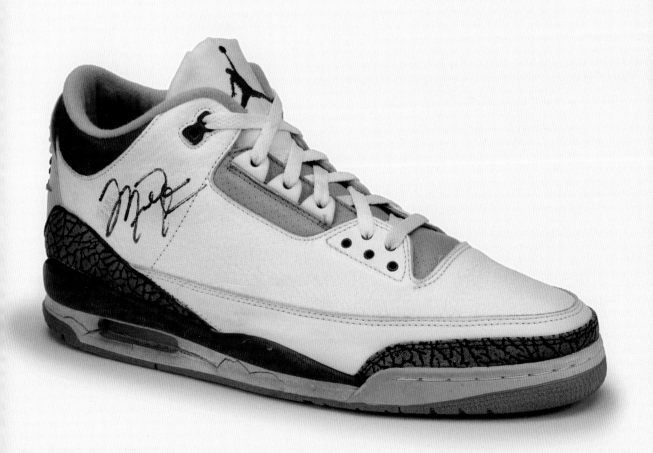

곤이어 마케팅 부사장직을 맡고 있던 스트래서 역시 나이키를 떠났다. 회사를 떠난 둘은 의기투합해 새로운 스니커즈 브랜드, 밴 그랙을 세웠다. 두 사람이 자리를 비우자 에어 조던 3의 생산 일정은 눈에 띄게 느려졌고, 설상가상으로 나이키와 조던의 재계약 시즌마저 다가오고 있었다. 무어와 스트래서는 조던과 친밀한 관계를 유지하고 있었기에 밴 그랙에서 함께 새로운 라인을 시작하려고 조던을 유혹할 가능성도 있었다.

　다행히도, 나이키에는 재계약 조건을 꼼꼼히 따져보는 동안 다음 세대의 에어 조던을 탄생시킬 유능한 디자이너가 많았다. 이 프로젝트에 전 오리건 대학교 장대높이뛰기 선수이자 건축 전공자인 팅커 햇필드가 투입됐다. 팅커 햇필드는 가장 적당한 시간에 적당한 장소에 있었다. 에어 맥스1, 에어 트레이너 1과 영화 「백 투 더 퓨처 2」에 등장한 나이키 맥을 디자인하며 승승장구했다. 이 세 켤레의 스니커즈는 나이키의 혁명적 디자인의 결실이었고, 그로 인해 팅커 햇필드에게 에어 조던 3를 맡을 기회가 주어졌다. 팅커 햇필드는 2017년 다큐멘터리 시리즈 '앱스트랙트: 디자인의 미학'에서 "에어 조던 3 프로젝트가 나에게 주어졌을 때는 이미 예정된 일정보다 6개월이나 뒤처진 시점"이었다고 회상했다. "그래서 모든 참여자와 함께 몇 주, 몇 개월 동안이나 잠도 자지 않고 아시아를 오가며 급하게 프로토타입을 제작할 수밖에 없었다."

　스니커즈에 대한 조던의 피드백을 구했다는 점에서부터 팅커 햇필드는 이 일에 완벽한 디자이너였다. 팅커 햇필드는 같은 대학교의 육상 코치였던 나이키의 공동 창업자, 빌 바워만 덕분에 조던을 비롯한 다른 선수의 비판을 수용하고 해석하는 데 매우 능숙했다. 바워만이 그랬던 것처럼, 팅커 햇필드는 선수의 발과 그게 움직이는 방식에 관심이 있었다. 새로운 에어 조던을 만들기 위해 조던을 만난 햇필드는 정확히 무엇을 원하는지

물었다. 조던은 당시 선수들이 주로 신었던 전형적인 하이컷 스니커즈 대신 미드컷 농구화를 원했다. 그는 부드럽고, 길이 잘든 가죽으로 제작된, 편안한 착화감을 선사함과 동시에 화려하면서도 고상한 디자인으로 완성된 신발을 이야기했다. 햇필드는 이 모든 정보를 모조리 빨아들였고, 에어 조던 3의 발표를 준비했다.

　팅커 햇필드, 필 나이트를 비롯한 간부들이 조던과 부모님을 만나기 위해 캘리포니아로 날아갔다. 거기서 에어 조던 3를 발표할 예정이었다. 조던은 당시 나이키의 경쟁자인 스트래서, 무어와 함께 골프장에 나가 있었기 때문에 회의에 무려 네 시간이나 지각했다. 스트래서와 무어는 조던에게 나이키를 떠나 자신들의 새 브랜드와 함께 조던만의 위대한 스니커즈 왕국을 세워보자고 제안했다. 실제로 이들의 제안은 꽤 설득력 있어 보였는데, 나이키 미팅에 나타난 조던은 기분이 썩 좋아 보이지 않았고, 오래 머물 계획도 없는 것 같았다.

　나이트는 미팅의 주도권을 팅커 햇필드에게 넘겨줬고, 그는 조던에게 몇 달 전 그가 찾고 있던

에어 조던 3

운동화에 관해 나눈 대화를 기억하는지 물었다. 조던은 대화를 기억했고, 자신의 이상적인 신발에 관한 이야기가 이어지자 서서히 기분이 풀어지는 눈치였다. 결정적인 순간에 팅커 햇필드는 에어 조던 3의 프로토타입을 공개했고, 조던은 바로 사랑에 빠지고 말았다. 정확히 그가 원하던 신발이었다. 조던 3는 날렵했고, 완벽한 미드컷 높이였으며, 부드럽고 유연한 가죽으로 제작됐다. 이국적인 코끼리 프린트와 설포에 새겨진 조던 로고처럼 그가 한 번도 본 적 없던 요소가 더해져 있었다. 팅커 햇필드는 조던이 공중으로 뛰어오르는 유명한 사진에서 영감을 받아 점프맨 로고를 디자인했으며, 모두가 조던이 브랜드의 얼굴이라는 사실을 알도록 설포에 이 로고를 더했다. 회의가 끝났을 때 스트래서와 무어의 제안은 이미 잊힌 상태였다. 조던은 결국 나이키에 남기로 했다.

에어 조던 3가 에어 조던 라인에서 가장 우아한 디자인을 자랑하고, 인기 높은 모델 중 하나이며, 스타일과 기술력의 새로운 기준을 제시했다는 데 이의를 제기할 사람은 없을 것이다. 에어 조던 3의 실루엣은 진보적이면서 고상한 멋이 있었다. (1988년에 무려 100달러짜리 가격표를 붙이고 있었다는 점이 이를 증명한다.) 에어 조던 3의 미학—발뒤꿈치에 '나이키 에어' 로고를 새긴 반면 측면에 있던 거대한 스우시(☞ 나이키 로고)를 제거했으며, 다양한 컬러웨이로 출시했다—은 단번에 대중의 눈길을 끌었다. 전작인 에어 조던 2와 마찬가지로 에어 조던 3 역시 스타일과 성능 면에서 흠잡을 데 없는 선택이었다. 한 가지 다른 점이 있다면, 이전 모델과 달리 에어 조던 3는 나이키와 조던을 다음 단계로 데려가 줄 히트 상품으로 손색이 없었다.

에어 조던 3를 착용한 조던에 대해 군중이 가장 열광한 장면 중 하나는 시카고에서 열린 1988년 NBA 올스타전에서 볼 수 있다. 조던이 이 신발을 처음 착용한 경기는 아니지만—조던은 1987년 11월, 몇몇 게임에서 하양/시멘트 모델을 착용한 바 있다—이 경기는 에어 조던 3의 전설에서 가장 중요한 순간을 장식했다. 올스타 위켄드에서 가장 중요한 순간은 조던이 그의 시그니처인 파울라인 덩크로 2연승을 거두었던 슬램 덩크 콘테스트였다. 1만 8천403명의 팬이 모인 올스타전에서도 조던은 검정/시멘트 컬러웨이의 에어 조던 3를 착용했다. 그는 40 득점, 8 리바운드, 3 어시스트, 그리고 4 가로채기를 기록하며 관중을 놀라게 했다. 해당 시즌에 조던이 검정 컬러웨이의 농구화를 착용한 것은 이 경기가 유일했다. 그 주말은 조던과 나이키 모두에게 더할 나위 없이 훌륭한 시간이었다. 조던은 올스타 MVP의 영예를 안았고, 그의 발에는 에어 조던 3가 신겨져 있었다. 조던이 두 개의 새로운 컬러웨이를 착용했다는 사실만으로도 이미 마케팅은 충분했지만, 나이키는 올스타전 후반부에 에어 조던 3의 광고를 내보내며 한층 더 힘을 실었다. 이 광고는 조던과 함께 마스 블랙몬(영화 「그녀는 그것을 좋아해」에서 스파이크 리가 연기한 캐릭터)이라고 불린 젊은 스파이크 리를 등장시켰다. 이 어리숙하고 말 많은 스니커헤드 조수는 이후 네 편의 에어 조던 광고 캠페인에 연속 출연하게 된다. 나이키는 1988년 『스포츠 일러스트레이티드』의 수영복 특별호에 두 페이지 분량의 광고 지면을 구입해 조던과 블랙몬의 모습을 실었다. 마케팅 대행사 와이든+케네디가 제작한 이 광고들은 "분명 신발 덕분일 거야" 같은 유행어와 조던의 별명 중 하나인 '머니'(Money)에 불멸의 가치를 부여했다.

스파이크 리는 에어 조던 3에 대해 "너무 좋았다"고 말했다. "그러니까 내 말은, 나는 처음부터 에어 조던 시리즈를 좋아했다. 「그녀는 그것을 좋아해」에서 블랙몬이 에어 조던을 신고 나온 것도 그처럼 단순한 이유 때문이었다. PPL 같은 게 아니라, 그 신발이 너무 핫해서 신고 나온 거다."

1988

에어 조던 3 하양/시멘트와 검정/시멘트 모델은 1988년 1월에 100달러에 정식 발매됐다. 1988년 플레이오프와 1988~1989년 시즌 캠페인을 위해 '파이어 레드' 모델을 신기 전까지 조던은 1987~1988년 시즌의 나머지 경기를 하양/시멘트 모델과 함께했다. '트루 블루'라는 별명이 붙은 네 번째 OG 컬러웨이도 있었지만, 조던은 1980년대에 이 컬러웨이 농구화를 신고 NBA 코트에 오르지 않았다. 대신, 1988년 USA 팀과의 시범 경기 때 트루 블루 모델을 착용했다. 또한 워싱턴 위저즈 시절이었던 2001년에 약간의 수정을 더한 특별 PE 버전(선수 전용 버전)을 신고 나오기도 했다.

지난 수십 년 동안 에어 조던 3의 레트로 재발매는 세기 어려울 정도로 많았다. 지금까지는 1994년에 처음 재발매한 하양/시멘트와 검정/ 시멘트 컬러웨이의 레트로 버전이 가장 큰 인기를 얻었다. 또 다른 OG 버전인 트루 블루와 파이어 레드 모델 역시 레트로 재발매한 바 있다.

2010년, 조던 브랜드는 콜 요한슨이라는 어린이 환자가 디자인한 에어 조던 3 '도언베커' 에디션을 출시했다. 어린이 병원의 이름을 딴 이 에디션에는 빨강 갑피와 함께 요한슨이 가장 좋아하는 음식(스파게티와 초콜릿) 이름이 새겨진 뒤꿈치 창이나 '힘'과 '용기'라고 쓰인 안창처럼 특별한 요소를 잔뜩 추가했다. 모든 도언베커 제품이 그렇듯 이 모델 역시 한정 수량만 제작됐으며, 뜨거운 인기를 얻었다. 조던 브랜드는 2013년에 이 모델을 다시 한번 출시했으나, 지나치게 높은 봇 사용률 때문에 주문을 취소했다.

이듬해 오리건 덕스 출신의 전 미식축구 선수 제이슨 윌리엄스가 오리건 대학교 동문인 팅커 햇필드와 제휴해 덕스에서 영감을 받은 에어 조던 3를 디자인했다. 이 모델은 홈 경기마다 학생 구역에 모여 열광하는 1천500명 규모의 오리건 덕스 팬덤인 '핏 크루'의 이름을 이어받았다. 오리건을 상징하는 'O'가 설포에 새겨져 있으며, 뒤꿈치에는 물갈퀴가 달린 오리발이 그려져 있다. 2018년에는 유사한 디자인의 햇필드 PE 버전이 한정 수량으로 출시됐다. 갑피 대부분을 녹색으로 칠했고, 팅커 햇필드가 구상한 에어 조던 3의 초창기 디자인에서 영감을 얻어 측면에 스우시 로고를 부착했다. 매우 희귀하고 가치 있는 이 모델은 조던 브랜드와 제휴한 대학 팀 제품의 레트로 재발매에 대한 새로운 기준을 세웠다.

조던 브랜드는 지난 몇 년 동안 새로운 컬러웨이와 오리지널 모델의 재출시를 이어왔다. 2018년에는 오리지널 '나이키 에어' 로고를 뒤꿈치에 새긴 검정/시멘트 모델을 재출시해 수집가와의 관계를 더욱 공고히 했다. 나이키는 에어 조던 2로 인해 잠시 팬의 관심을 잃었고, 수석 디자이너였던 무어가 젊은 팅커 햇필드로 교체되는 일까지 겪어야 했지만, 에어 조던 3 덕분에 다시 한번 비상할 수 있었다. 팅커 햇필드는 이어지는 10년 동안 조던 브랜드에 연이은 히트작을 선물했다. 에어 조던 3는 점프맨 로고를 사용한 첫 번째 스니커즈였으며, 눈에 띄는 에어 윈도를 사용한 첫 번째 조던 모델이다. 이 스니커즈는 조던에게 첫 MVP와 올해의 수비수 상을 안겼고, 모든 스니커헤드의 마음에 이 이름을 새겼다. 요즘 선수들과 달리, 조던은 한 시즌이 이어지는 동안 대부분 같은 색상의 유니폼을 입었다. 그가 경기에 나설 때마다 어떤 옷을 입을지 누구나 알았기 때문에 모든 사람의 눈길이 그의 발에 집중될 수밖에 없었다. 실로 에어 조던 3는 뛰어난 디자이너가 낳은 천재적인 디자인의 상징이었고, 스포츠 역사상 가장 위대한 디자이너와 운동선수의 파트너십이 체결된 시발점이었다.

에어 조던 3

New Balance 576

　　　　　　　　　　　　　　　　　　맷 웰티

뉴발란스는 '뉴발란스 574'에 브랜드 명성과 수익의 상당 부분을 빚지고 있다. 많은 이들이 그들의 첫 뉴발란스 스니커즈로 574를 택한다. 하지만, 574는 576이 없었다면 존재하지 못했을 스니커즈다.

1988년에 출시된 576은 당시 뉴발란스 러닝화 중에서 가장 고급스럽고 기능성이 뛰어난 제품이었다. 576은 여러 층의 충격 흡수 밑창과 뒤꿈치 보강, 그리고 스웨이드와 메시 소재를 사용한 갑피로 이뤄졌다. 스티븐 스미스가 디자인한 이 운동화는 그가 뉴발란스에서 남긴 역사, 즉 997, 1500, 995 뒤에 깔끔하게 자리 잡는다. 종종 미국 현지 공장에서 제작됐으며, 때로는 영국의 플림비 공장에서 생산됐고, 여러 해 동안 하논이나 솔박스 같은 유럽 리테일러와 인상적인 협업을 진행한 이 모델은 스니커즈 전문가 사이에서 여전히 인기 높은 신발이다.

576의 인기 모델로는 솔박스 협업 제품인 '퍼플 데빌'과 하논 협업 제품인 '노던 소울' 시리즈가 있으며, 두 스니커즈 모두 영국의 팝 음악을 기념하는 모델이다. 런던의 풋패트롤은 576의 10주년 재발매를 기념해 새롭게 꾸민 버전을 공개하기도 했다. 영국의 신발 브랜드 그렌슨은 브로깅(☞ 신발에 나 있는 구멍 장식) 기술을 통해 남성복 느낌을 더한 버전을 제작하기도 했다. 밝은 스웨이드와 어울리지 않는 소재를 사용했는데, 일부 팬은 오리지널 버전 컬러웨이인 회색/파랑이 더 잘 어울린다고 주장하기도 했다.

그에 반해, 574는 최근까지 골수 뉴발란스 팬에게 잊고 싶은 스니커로 여겨졌다. 유명하고 돈이 되는 신발만 선택하는 수집가는 이 제품을 자신의 컬렉션에 두고 싶어 하지 않았다. 결국 뉴발란스는 이 신발을 사생아로 만들었다. 2000년대에 풋락커가 이 모델을 "89달러에 두 켤레" 할인 상품으로 팔아버린 일화는 지금까지도 유명하다. 이로 인해 574는 품질과 장인정신을 자부하는 이 브랜드의 떨이 모델로 평가됐다. 576에 붙여졌던 모든 이름이 574에는 반대로 작용한 셈이다.

일반 소비자 대부분이 눈치채지 못하는 두 신발의 차이에 대한 아이러니는, 따지고 보면 스미스가 576의 디자인에서 더 많은 역할을 감당했음에도 574의 디자이너로 더 잘 알려져 있다는 점이다. 과거 그는 574는 576에 물을 탄 것 같은 버전으로, 뉴발란스에 있는 누군가가 576의 프리미엄 조각을 벗겨내 짜깁기한 조악한 프랑켄슈타인 같은 신발이라고 이야기했다. 물론, 지난 몇 년 동안 574가 더 큰 인기를 얻었지만, 뭘 좀 아는 사람들은 576이 동류 모델 중 진정 스포트라이트를 받을 만한 운동화라는 데 동의하지 않을까. 576은 574가 꿈꾸던 모든 걸 가진 스니커즈다.

1988

1989 Air Jordan 4

에어 조던 라인의 성공에는 농구 코트에서 탄생한 역사적인 순간들이 기여한 바가 크다. 예를 들어, 조던이 만들어낸 역사적 순간 중 첫 번째는 1989년의 '더 샷'이라고 할 수 있다. 당신이 시카고 불스의 팬이 아니더라도, 조던이 공기를 가르며 허우적거리는 크레이그 일로 위로 날아올라 버저 비터(☛ 공이 날아가는 도중에 종료 신호가 울린 골)와 함께 낙담한 클리블랜드 캐벌리어스 팬의 심장에 칼을 꽂아 넣는 장면을 봤을 것이다. 조던은 승리의 기쁨에 취해 날뛰며 주먹을 허공에 휘둘렀고, 이때 그가 신고 있던 검정/빨강 색상의 스니커가 바로 에어 조던 4다.

드루 햄멜

팬에게 강렬한 인상을 남긴 장면은 셀 수 없이 많지만, 그날 발레리노 같은 날랜 몸짓으로 공중을 가르는 조던의 모습은 점프맨 로고로 남아 1980년대생들의 기억에 아로새겨졌다.

바로 그 순간부터, 에미넴, 카즈, 트래비스 스콧 등 수많은 스타가 자신의 이름이 담긴 에어 조던 4를 출시했다. 그 전에는 제이지나 아이스티 같은 래퍼가 각자의 오리지널 모델을 출시하기도 했다. 그렇다고 에어 조던 4가 힙합 아티스트만을 위한 스니커즈는 아니다. 예를 들어 미국 드라마 「천재 소년 두기」의 주인공 두기 하우저도 종종 에어 조던 4를 착용한 모습으로 등장했다. 에어 조던 4는 이 신발을 처음 신었던 남자를 통해 세월과 인종을 초월한 스니커즈 디자인의 또 다른 걸작으로 등극했다.

기록적인 성공을 거둔 에어 조던 3의 기세를 이을 다음 프로젝트의 리더는 너무나 당연하게도 다시 팅커 햇필드였다. 이는 그에게 또 다른 도전을 의미했다. 역사상 가장 위대한 스니커즈보다 더 위대한 신발을 어떻게 만들 수 있을까? 답은

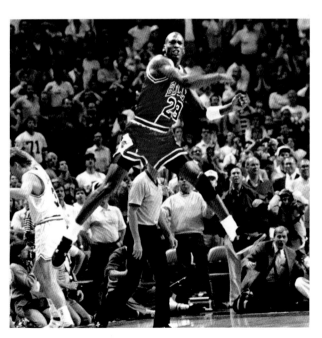

간단했다. 바로 전체적인 디자인은 선배 모델과 유사하게 가되 조금의 변주를 주는 거다. 실제로 에어 조던 4를 디자인했을 때 팅커 햇필드는 많은 요소를 그대로 유지했다. 뒤꿈치에 나이키 에어 로고를 그대로 박았고, 설포에 점프맨 로고를 올렸으며, 그 아래에 '비행'(Flight)이라는 단어를 더했다. 발꿈치에는 빛나는 에어 유닛이 눈에 보이게 노출됐는데, 앞쪽에도 캡슐로 된 에어 유닛을 탑재했다. 처음 출시한 두 컬러웨이마저 에어 조던 3와 같은 하양/시멘트와 검정/시멘트였다.

동시에 차이점도 눈에 띄었다. 에어 조던 3에서 우아함과 도도한 세련미를 강조한 팅커 햇필드가 에어 조던 4에서는 보다 기능적으로 접근했다. 기능성을 향상시키기 위해 '오버 몰딩'(Over-molded)된 메시 소재 패널을 활용해 통기성을 높였다. 오버 몰딩 메시란 우레탄 코팅이 된 메시를 부드러운 액체 플라스틱에 담근 뒤 바람을 불어 그물코의 플라스틱을 제거한 소재다. 이 신소재는 이론적으로 가죽 소재보다 통기성이 더욱 향상됐다.

오버 몰딩 메시 패널에 이은 또 다른 신소재는 신발 몸통에 쓰인 인조 가죽 듀라벅으로, 실제 가죽보다 더 저렴하고 동물 친화적이다. 또한, 에어 조던 4는 멀티포트 레이스 록(☞ 매듭 고정 장치)이 붙어 있어 신발 끈을 양옆의 원하는 구멍에 넣고 원하는 만큼 길이를 조절하거나 다양한 방식으로 묶어 멋을 낼 수 있었다. 독특하게도 설포 내부에는 '에어 조던' 단어가 거꾸로 적혀 있는데, 설포가 조던이 혀를 내민 모양처럼 거꾸로 뒤집혀 있을 때 단어가 똑바로 읽혀지게 고안됐다. 에어 조던 3보다 여러모로 복잡해진 디자인은 기계적인 디자인이 이끌 스니커즈의 새 시대를 예고했다. 더욱 각진 선과, 다양한 장식 요소 등 향후 스니커즈 디자인에 불어올 새 흐름을 에어 조던 4가 이끌었다. 비록 조던은 1989년 2월의 NBA 올스타 경기까지 에어 조던 4를 신지 않았지만, 에어 조던 4 하양/시멘트와

수영복 특집호에 에어 조던 4 광고를 실었다. 바로 그달 에어 조던 4 하양/시멘트와 검정/시멘트가 에어 조던 2와 3보다 10달러 비싼 110달러에 출시됐다. 에어 조던 시리즈의 첫 글로벌 출시였으며, 반응은 매우 성공적이었다.

에어 조던 4의 신화는 1989년 5월 7일, 조던과 시카고 불스를 NBA 플레이오프 2차전으로 올려보낸 '더 샷' 사건을 통해 더욱 유명해졌다. 믿기지 않지만, 조던이 역사를 만들기 직전의 작전 타임에서 감독 더그 콜린스는 조던이 아닌 센터 데이브 코진에게 마지막 슛을 던지도록 주문했다. 콜린스는 클리블랜드 캐벌리어스가 무조건 조던이 슛을 던질 것으로 확신하고 있으리라 믿었다. 하지만 조던은 작전판을 후려치고 소리를 질렀다. "그냥 빌어먹을 공을 나한테 줘요!"

조던은 집중력의 원천으로 경기 전 라커룸에서 듣는 아니타 베이커의 「기빙 유 더 베스트 댓 아이 갓」를 꼽았다. 조던만의 작은 의식은 그와 팀원들이 모든 것을 내던질 마음의 준비를 하도록 도왔다. 완벽한 승리를 거둔 후 스물여섯 살의 조던은 당당하게 선언했다. "우린 이제 뉴욕으로 간다."

그해 여름, 스파이크 리 감독의 영화 「똑바로 살아라」 속 등장인물 버긴 아웃이 하양/시멘트 에어 조던 4의 샘플 한 켤레를 신고 나왔다. 힙합과 조던 브랜드의 연결 고리를 공고히 하기 위한 리의 노력을 통해 1990년대 이후 스니커즈 문화의 기반이 단단하게 마련됐다.

그다음 NBA 시즌에서 두 개의 에어 조던 4 컬러웨이가 더 출시됐다. 바로 '밀리터리 블루'와 '파이어 레드' 버전이다. 에어 조던 3와 마찬가지로, 에어 조던 4도 조던의 두 번째 은퇴 시기였던 1999~2000년 처음 재발매된 뒤 수년 동안 어마무시할 정도로 자주 레트로 재발매됐다. 1999년 8월에 출시된 '컬럼비아'를 시작으로 1999년 말부터 2000년 초까지 OG 하양/시멘트와 검정/시멘트

검정/시멘트 모두 1988년 11월 16일 『스포츠 일러스트레이티드』에서 처음 선보였다. 나이키의 공동 창업자 나이트가 두 모델과 함께 탁자에 앉아 하양/시멘트 모델을 들고 웃는 사진이었다.

에어 조던 4의 진정한 데뷔 무대는 조던이 출전한 1989년 2월 12일 휴스턴 로키츠 홈 구장에서 열린 올스타 경기였다. 조던은 이 경기에서 검정/시멘트 모델을 신고 28점을 득점했다. 지난해와 마찬가지로, 나이키는 경기 중에 조던과 리 감독의 부캐릭터 마스 블랙몬이 출연한 광고를 송출했다. 그뿐 아니라 나이키는 『스포츠 일러스트레이티드』의

1989

이외에 세 가지 새 컬러웨이가 출시됐다. 세 컬러웨이 모두 메시 소재가 아닌 가죽 소재를 활용했고 발꿈치에 나이키 에어 로고가 아닌 점프맨 로고를 채용하는 등 오리지널 디자인과 눈에 띄는 차이점이 있었다. 디자인의 변화가 극적인 수준은 아니었으나, 세 컬러웨이 모두 OG 컬러웨이 이후 등장한 신규 컬러웨이이며, 기능성 운동화가 아닌 일상에서 신는 운동화로 조던 브랜드를 제시했다는 점에서 의미가 있다. 이 세 모델의 성공은 클래식 실루엣을 변주한 새 실루엣에도 뚜렷한 수요층이 있음을 증명한다. 이 발견은 20년 동안 오리지널 모델들의 다양한 컬러웨이 변주로 이어졌으니, 조던 브랜드의 중요한 수입원을 개척했다고 해도 과언이 아니다.

2006년 8월, 조던 브랜드는 조던 4 '선더'와 '라이트닝' 모델을 출시했다. 이 두 모델은 다른 상품과 함께 고가의 패키지로 구성돼 점프맨23닷컴에서 판매됐고, 이는 10년 뒤 스니커즈 거래가 인터넷으로 무대를 옮길 것이라는 사실을 예고했다. 검정과 노랑 색상으로 포인트를 준 선더 컬러웨이는 바시티 재킷과 정가 500달러의 패키지로 판매됐고, 노랑 바탕에 검정으로 포인트를 준 라이트닝 컬러웨이는 에어 조던 플라이트 티셔츠와 250달러 패키지로 판매됐다. 두 모델 모두 발매 후 극도로 희귀해져 가격이 천정부지로 치솟았지만, 선더 모델은 2012년 재발매돼 팬들의 수요를 어느 정도 충족시켰다. 라이트닝의 경우 지금까지도 재발매하지 않았다.

첫 발매 후 수십 년 동안 에어 조던 4는 예술가와 브랜드가 마음껏 개성을 표현하는 캔버스 역할을 했다. 2005년에는 에어 조던 4 '언디피티드'를 단 일흔두 켤레 발매했으며, 에미넴의 에어 조던 4 '앙코르'도 같은 해 쉰 켤레만 판매했다. 에미넴의 경우 2015년 칼하트가 합세한 3자 협업 모델 출시 때도 극소 수량만 발매해 같은 기조를 유지했다.

2017년에는 카즈라는 이름으로 익숙한 아티스트 브라이언 도넬리도 조던 브랜드와 협업한 근사한 회색/검정 버전의 에어 조던 4를 출시했다. 그해 조던 브랜드는 영화 「똑바로 살아라」를 기념해 하양/ 시멘트 모델을 최측근에게만 제공하는 '프렌즈 앤드 패밀리' 버전으로 재발매했으며, 2018년 트래비스 스콧도 자신만의 협업 모델을 출시했다.

발매 30년이 지났지만, 대부분의 스니커헤드는 여전히 에어 조던 4를 역대 최고의 스니커즈 디자인 다섯 중 하나로 꼽는다. 에어 조던 4는 흠 없는 디자인, 장소와 옷차림을 가리지 않는 쉬운 스타일링으로 명성이 높다. 한편, 팅커 햇필드가 디자인한 운동화만큼이나 조던의 경기력 또한 번개처럼 빠른 속도로 발전했다. 조던은 에어 조던 4를 신고 코트를 정복했으며, 다섯 번 연속 올스타에 뽑히고 3년 연속 득점왕에 오르는 등 기록 행진을 이어갔다. 불스는 비록 NBA 동부 콘퍼런스 결승전에서 디트로이트 피스톤스에 패배했지만, 조던은 불스가 NBA 결승전 진출이 머지않은 팀이라는 사실을 리그 전체에 강하게 각인했다. 농구 코트와 스니커즈 세계에서 조던의 전설이 이제 막 시작되고 있었다.

에어 조던 4

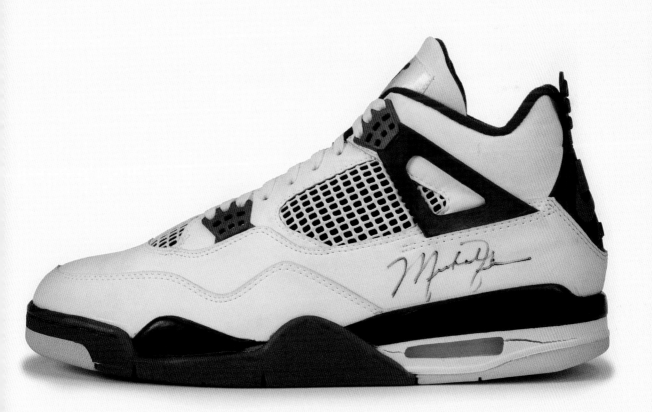

Reebok Pump

 마이크 데스테파노

1989년 리복의 텔레비전 광고에서 애틀랜타 호크스의 스타 플레이어 도미니크 윌킨스가 카메라 너머 조던에게 "펌프는 위로, 에어는 밖으로"라고 도발하며 나이키에 강하게 한 방 먹였을 때 많은 이가 단숨에 리복 펌프와 사랑에 빠졌다. 아니, 어떤 이들은 디 브라운이 리복 펌프 옴니를 신고 눈을 가린 채 코트 위로 날아오른 1991년 NBA 슬램 덩크 콘테스트를 자신들이 펌프에 매료된 순간으로 꼽을 수도 있겠다. 그보다 더 어린 이들이라면 2000년대 스맥다운에서 WWE 스타 존 시나가 적들에게 파이브 너클 셔플을 날리기 전 자신의 운동화에 펌프질하는 모습을 보고 부모님께 리복 펌프를 사달라고 졸랐을 거다. 어떻게 리복 펌프를 알게 됐든, 대중문화 속 리복 펌프의 존재감은 부정할 수 없다.

다양한 디자인에서 활용되는 리복 펌프 기술은 1989년 공개됐다. 폴 리치필드가 디자인한 하이탑 농구화 리복 펌프는 발매 당시 제법 고가인 170달러(현재 가치로 환산하면 약 363달러)에 판매됐지만, 당대 최고의 NBA 스타인 도미니크 윌킨스와 데니스 로드맨 등이 착용하자 날개 돋친 듯 팔려나갔다. 신발의 매력 포인트는 두말할 것도 없이 신발 내부에 공기를 불어 넣고 팽창시켜 각자 발에 꼭 맞는 착화감을 찾아주는 설포 위에 자리 잡은 농구공 모양 펌프다. 당시 리복 대표 폴 파이어맨은 갓 인수한 이탈리아의 스포츠 브랜드 엘레세의 공기 팽창 스키 부츠를 보고 리복 펌프 아이디어를 제시했다.

나이키 에어에 맞서기 위한 리복의 무기, 펌프는 농구화의 기능성을 향상시킬 훌륭한 기술의 산물이자 아이들이 갖고 놀기 좋은 장난감이었다. 이처럼 독보적인 기술을 확보한 리복은 미디어와 광고 등에서 나이키를 직격하길 서슴지 않았다. 당시 화제를 모았던 광고에서는 다리 위에서 번지 점프를 하는 두 남자를 보여주는데, 리복 펌프를 착용한 남자와 달리 나이키 신발을 신은 남자는 고무끈과 연결된 운동화가 너무 헐렁한 탓에 발이 빠져 추락한다. 그의 사망을 암시하는 장면과 함께 "리복의 펌프. 당신의 평범한 운동화보다 조금 더 발에 잘 맞습니다"라는 내레이션으로 마무리하는 이 광고는 얼마 지나지 않아 결국 광고 금지 처분을 받았다.

리복 펌프는 1990년대 고전 컬트 영화인 「돌아온 이탈자 2」, 「할렘 덩크」, 「웨인즈 월드」 등에 등장하기도 했다. 그뿐 아니라 리복 펌프의 성공은 펌프 기술이 테니스 선수 마이클 창의 코트 빅토리, 인스타펌프 퓨리, 샤킬 오닐의 샤크 어택 등의 인기 모델에 적용되는 데 일조했다. 펌프는 리복 최고의 기술적 성과라는 찬사만으로는 부족한 큰 성공을 거뒀다.

1980년대 말, 여러 세계적인 스포츠 브랜드는 훌륭한 제품을 통해 잠재 소비자를 골수팬으로 바꿀 수 있음을 깨달았다. 이후 10년 동안 다양한 브랜드가 이 깨달음을 바탕으로 굉장히 복잡하고 화려한 신발 디자인을 쏟아낸다. 실제로 사람들이 운동용으로 구매했는지는 모르지만, 발바닥에 탑재된 카본 플레이트로는 보다 정확한 발동작이 가능했다. 폼포짓 소재의 몸통은 어떤 충격에도 견딜 수 있도록 발허리뼈를 지켜줬다. 1990년대 모든

대중문화 영역에는 나이키의 전지전능한 세일즈맨, 조던의 그림자가 짙게 드리워져 있었다. 그뿐 아니라 찰스 바클리, 앨런 아이버슨, 샤킬 오닐 등의 농구 스타도 스포츠 브랜드의 적극적인 지원을 받았다. 1980년대가 스니커즈 문화의 태동기였다면, 1990년대는 스니커즈 문화가 본격적으로 증식하며 서서히 대중문화에 스며들던 시기였다.

1990 Nike Air Max 90

당신이 나이키 에어 맥스를 단 한 컬레만 신어봤다면, 에어 맥스 90일 가능성이 크다. 이름이 암시하듯 팅커 햇필드가 디자인해 1990년에 발매한 이 모델은 제품 라인 최초의 에어 맥스 운동화는 아니었지만, 가장 대중적인 인기를 얻은 모델이자 나이키 에어 맥스 제국의 이름 없는 영웅이다. 하지만 높은 인지도에도 이 모델은 현재 같은 라인의 다른 제품, 즉 에어 맥스 1, 에어 맥스 95, 심지어 에어 맥스 97에 비해서도 인기가 없다. 에어 맥스 90의 실루엣에 대한 이야기는 일반 대중에게 널리 알려지지 않았으며, 나이키에서도 온전히 다룬 적이 없다. 그러나 충분히 알 만한 가치가 있는 이야기임은 분명하다. 또한 에어 맥스 90의 오리지널 컬러웨이는 나이키가 지금까지 공개한 가장 위대한 색상 조합이기도 하다.

맷 웰티

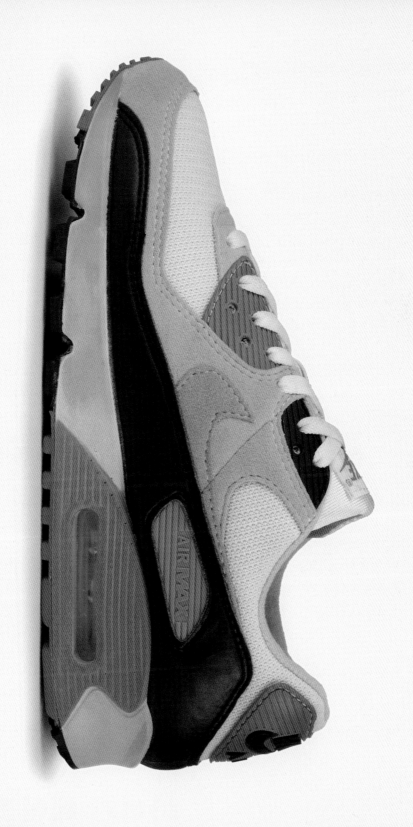

에어 맥스 90은 에어 맥스 1과 크게 다르지 않다. 단지 에어 유닛이 조금 더 크고, 갑피의 구조가 더 다채로우며, 설포에 패딩이 더 많이 들어갔을 뿐이다. 발을 더욱 견고하게 지지하며, 스니커즈가 얼마나 밝아 보일 수 있는지를 논하는 기준을 높였다.

에어 맥스 1은 단지 러닝화의 미래를 창조하기 위한 시제품이 아니었으며, 파리 퐁피두센터의 시스루 구조에서 영감을 받은 에어 유닛을 사용해 지난 세대가 디자인한 지겨운 회색 러닝화의 벽을 깬 스니커즈였다. 지금에야 에어 맥스 1의 첫 두 컬러웨이인 하양/빨강과 하양/파랑이 다소 무미건조해 보이지만, 1987년 당시에는 이런 색상을 사용한 스니커즈가 전무했다. 이 사실을 알고 있던 나이키는 광고를 통해 "나이키 에어는 신발이 아니다. 나이키 에어는 혁명, 그것도 쓸모 있는 혁명이다"라고 선전했다.

"대부분의 러닝화는 회색이거나 짙은 파랑, 혹은 하양과 검정, 회색이 골고루 섞인 식이었다. 전반적으로 회색을 많이 사용했다. 밝은 색상이 아직 전통적인 러닝화 시장을 강타하지 않았던 시절이다. 이 신발을 스케치할 때, 나는 펠트펜 상자에서 가장 밝은 색을 뽑아 들고 쓱쓱 그려나갔다." 유튜브에 떠도는 한 인터뷰 영상에서 팅커 햇필드는 "나는 영국에서 한 신발 평론가가 이 신발 앞에서 발길을 멈추고, 밝고 화려한 색상 사용을 질타하기 시작할 때 비로소 내 선택이 옳았다고 느꼈다"고 말했다. "그 사람은 이렇게 혐오스러운 신발을 신을 사람은 없을 거라고 말했다. 하지만 대부분의 경우 사람들의 비난이 쏟아지는 것은 옳은 방향에 들어섰다는 뜻이기 때문에, 나는 그런 비난을 즐긴다." 밝은 빨강 색상은 나이키 안에서도 논란을 불러일으켰고, 팅커 햇필드는 첫 에어 맥스에 이 색상을 입히기 위해 많은 이들과 대립해야 했다.

3년 뒤, 나이키는 다양한 에어 맥스 스니커즈를 내놓았지만, 에어 맥스 1만큼의 문화적 공명을 일으키고 마케팅에서도 성공을 거둔 제품은 없었다. 에어 맥스 워커는 많은 이의 기억에서 사라졌으며(심지어 재출시되지도 않았다), 에어 맥스 라이트는 컬트 집단에서 인기를 얻었지만, 에어 맥스 가문의 적자가 될 정도는 아니었다. 이 같은 상황에서, 에어 맥스 90이 등장했다.

남성용 신발 모델 중 입문용 컬러웨이로 손꼽히는 '인프라레드'는 지금까지도 가장 인기 있는 버전으로, 적당한 화려함과 기능성이 균형 잡힌 모델이다. 인프라레드는 하양, 회색, 검정으로 이루어졌지만 세상이 지금까지 목격한 가장 밝은 빨강 색상을 품고 있다. 햇필드는 이 색상을 에어 맥스 90뿐 아니라 1년 뒤 디자인한 에어 조던 6에서도 사용했으며, 조던은 이 신발을 자신의 첫 NBA 챔피언십 우승 당시 착용했다. 대중의 의식 속에서 이 색상은 승자의 색으로 남아 있다.

첫 에어 맥스를 디자인할 때도 팅커 햇필드는 절제된 빨강을 사용하기 위해 나이키 측과 싸워야 했는데, 원래 에어 맥스 3로 불렸던 에어 맥스 90이 나올 때가 되자 나이키는 한층 더 밝은 빨강을 사용했다. 하지만 그때는 팅커 햇필드가 이미 이전과 상당히 다른 위치에 서 있었다. 그는 운동화 산업이 굴러가는 방식을 바꾸고 싶어 하는 진보적 사상가였을 뿐 아니라, 실제로 이런 흐름을 입증한 경력을 가지고 있었다. 그는 1988년에 에어 조던 3를 통해 조던의 브랜드 복귀를 도왔고, 신발 디자인계에서 가장 영향력 있는 인물이 돼 있었다.

발매 후 몇 년 동안 에어 맥스 90은 스포츠를 초월해 힙합, 그라임(☞2000년부터 시작된 영국 흑인 음악을 대표하는 장르)을 포함한 서브컬처, 그리고 스니커즈의 핵심 수집가에게 매우 중요한 스니커즈로 자리 잡았다. 에어 맥스 스니커즈 전반의 열렬한 팬인 에미넴은 2006년 나이키와 협업해 한정판 에어 맥스 90을 발매했다. 총 여덟 컬레를 제작했는데 수익은 모두 자선단체에 기부했다. 에어 맥스 90에 자신의 이름을 새긴 예술가는 에미넴뿐만이 아니다.

나이키 에어 맥스 90

그라임의 선구자인 디지 라스칼은 2009년 동명의 앨범을 기념한 에어 맥스 90 '텅 앤 칙' 모델을 제작했다. 어떤 이들은 이 모델이 나이키가 지금까지 진행한 최고의 아티스트 협업의 결과물이라고 평한다. 신발을 하나하나 살펴보면, 혀 색깔의 설포, 속이 비치는 소재의 겉창, 뒤꿈치에 새겨진 캐릭터, 그리고 영국 디자인계의 대부 벤 드루리가 더한 여러 요소로 인해 이 모델은 에어 맥스 운동화 중 많은 이들이 가장 탐내는 신발로 손꼽힌다. 라스칼은 2019년 『콤플렉스』와의 인터뷰에서 나이키와의 협업이 "매우 쉬운 결정"이었다고 말했다.

"에어 맥스는 꼭 동네 사람들 유니폼 같았다. 운동화는 내가 어린 시절에 가장 빠져 있던 물건 중 하나였다. 사람들은 항상 '어떤 운동화 갖고 있어? 다음에는 어떤 거 사려고?' 같은 질문을 주고받았다. 스니커즈는 언제나 큰 이슈였다. 에어 맥스는 나와 같은 지역 출신의 사람들이 즐겨 신는 신발이었다."

덧붙여, "신발의 컬러웨이를 비롯해서 모든 점이 더할 나위 없이 훌륭한 신발이었다. 핑크 컬러의 설포가 화룡점정이었다. 거의 천재적인 수준이었다. 발매 당시의 가격은 200달러 정도로 기억한다. 하지만 최근 이베이를 살펴보니 8천 달러에 거래되고 있더라. 한 컬레도 쟁여두지 않았던 게 너무 안타깝다. 주변 사람에게 다 나눠 줬기 때문이다. 나 자신이 멍청이처럼 느껴졌다."

에어 맥스 90의 이름을 드높인 사람 중 하나는 당시 뉴욕에 있던 데이브스 퀄리티 미츠라는 스케이트보드 부티크를 운영하던 데이브 오티즈였다. 2005년에 그는 자신이 가장 좋아하는 아침 메뉴인 베이컨에서 영감을 받은 협업 스니커즈를 제작해 컬트 팬의 큰 사랑을 받았다.

2018년 『스니커 뉴스』와의 인터뷰에 따르면 "그들은 나에게 신발을 디자인해달라고 의뢰한 뒤 서너 달의 시간을 주었다. 그때만 해도 나는 아무런 아이디어도 없었다. 첫 질문이 '어떤 신발을 디자인할 계획인가요?'였다. 나는 언제나 패션보다 기능성을 우선시하는 사람이다. 그래서 어차피 내 매장에서 취급할 신발을 만든다면, 내가 종일 신고 다녀도 발이 아프지 않을 신발이 좋겠다고 생각했다." "어느 날 이메일을 받았는데 '신발을 원하시면 월요일까지 디자인을 제출해주셔야 한다'는 내용이었다. 그날은 토요일이었고, 나는 벽돌로 얻어맞은 듯한 충격을 받았다. 우선 배가 너무 고파 베이컨, 달걀, 그리고 치즈를 사러 슈퍼마켓에 들렀는데, 그때 바로 '아하' 하는 순간이 찾아왔다. '베이컨처럼 생긴 운동화를 디자인해보면 어떨까?'라는 생각이 들었다. '베이컨을 싫어 하는 사람은 아무도 없잖아. 누가 그런 신발을 싫어 하겠어?'" 이 스니커즈는 언더그라운드를 중심으로 큰 성공을 거뒀고, 아직도 가장 많은 이들이 갖고 싶어 하는 에어 맥스 90 중 하나다.

아이러니하게도, 카니에 웨스트도 에어 맥스 90을 대표하는 얼굴이다. 그가 나이키와 갈라서기 전이었던 2013년, 신발 전체가 빨강, 하양, 파랑으로 채색된 '인디펜던스 데이' 에어 맥스 90 하이퍼퓨즈를 신고 있는 모습이 여러 차례 포착됐다. 심지어 이 신발을 신은 채 파파라치와 몸싸움을 벌이기도 했다. 당시 해당 모델은 이미 발매된 지 몇 달이 지났고, 할인까지 되는 상태였지만, 이 사건 뒤 리셀 시장에서 가장 가치 있는 에어 맥스가 됐으며, 불법 복제한 제품이 많이 만들어졌다.

이 사건 전후로 에어 맥스 90은 많은 변화를 겪었다. 하이퍼퓨즈 갑피, 360 에어 맥스 유닛, 가죽 에디션, 한정판, 경량 버전, 팅커 햇필드가 직접 디자인한 부티(☞ 발목 길이의 부츠) 느낌의 에디션까지. 발매한 지 30년이나 지났지만, 아직도 인기가 사그라들 기미를 보이지 않는다. 한 컬레 갖고 싶다고? 가장 가까운 신발 매장을 찾아가면 그만이다. 그 시대에 나온 다른 신발과 달리 에어 맥스 90은 손쉽게 구할 수 있다.

1990

Asics Gel-Lyte 3

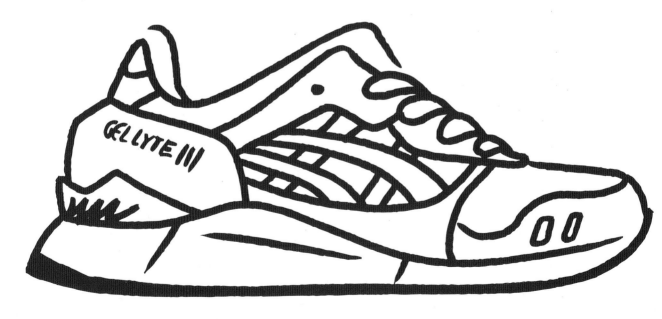

 마이크 데스테파노

나이키나 아디다스 정도의 인지도는 얻지 못했을지라도, 아식스는 오랫동안 시장에서 최고 성능의 러닝화를 만드는 브랜드로 알려져왔다. 오늘날에는 주로 일상화 모델로 인식되지만, 1990년대에 출시될 때만 해도 젤 라이트 3는 기능성 운동화에 적합한 스니커즈였다.

젤 라이트 3는 젤 시리즈의 세 번째 모델로, 젤 쿠셔닝이 채용된 중창과 초경량 갑피를 사용했으며, 두꺼운 삼중 밀도 밑창도 선보였다. 미츠이 시게유키가 디자인한 이 신발의 가장 중요한 기능은 전통적인 설포의 움직임을 없애 편안한 착화감을 확보한 파격적인 분리 설포였다. 지금까지도 눈에 띄는 스니커즈의 디자인에 귤색이나 녹색 같은 밝은 색상이 더해진 젤 라이트 3는 1990년대 초에 등장한 어떤 러닝화와도 달라 보였다. 유럽에서 먼저 인기를 얻은 이 신발이 2000년대와 2010년대에 미국에서도 이름을 알릴 수 있었던 이유는 콘셉츠, 솔박스, 또는 아트모스 같은 스니커즈 부티크와의 프리미엄 협업 덕분이었다. 하지만 누가 뭐래도 아식스를 '쿨하게' 만들어준 일등 공신은 키스의 설립자 로니 피그다.

피그의 첫 협업의 결과물인 젤 라이트 3는 그가 부티크를 열고 키스를 설립하기도 전인 2007년 5월에 뉴욕에 있는 데이비드 Z 스토어에서 독점 판매됐다. 다양한 색상을 사용한 '252팩'은 사람들의 시선을 사로잡았고, 한정판 세 모델 모두『월 스트리트 저널』1면에 사진이 실린 지 24시간도 안 돼 동났다. 2011년에 발매된 '살몬 토'나 2013년에 발매된 '마이애미', '뉴욕' 에디션과 같은 피그의 다른 협업 제품 역시 지금도 많은 이의 소유욕을 자극한다. 젤 라이트 3를 향한 디자이너의 열정은 그의 어린 시절, 어머니가 값비싼 리복 펌프를 사주지 않았을 때 우연히 발화했다.

"나는 리복 펌프가 갖고 싶었다." 피그가 2020년 「콤플렉스 스니커즈 팟캐스트」의 한 에피소드에서 회상했다. "대신 어머니께서는 당시 훨씬 저렴한 아식스 젤 라이트 3를 사주셨고, 나는 그 신발을 밑창에 구멍이 날 때까지 신었다."

현재까지 피그는 쉰 켤레 이상의 아식스 제품을 디자인했으며, 이 모든 협업은 젤 라이트 3로부터 시작됐다. 물론 피그가 젤 라이트 3의 명성을 홀로 일구진 않았지만, 그의 협업 제품은 젤 라이트 3를 아식스 역사상 가장 인기 있는 모델이자 스니커즈 역사상 가장 유명한 모델 중 하나로 굳히는 데 중요한 역할을 했다.

1990

1991
Nike Air
Huarache

"오늘 여러분의 발을 꼭 안아주셨나요?" 거대한 밑창과 힐 클립이 돋보이는 미래풍 디자인의 운동화, 나이키 에어 허라취에 이보다 더 잘 어울리는 슬로건은 없을 것이다. 에어 허라취는 새로운 디자인과 밝은 색감이 넘쳐났던 패션화의 새 시대에 딱 알맞은 스니커즈였다. 하지만 스우시를 제거해버린 나이키의 의도는 무엇이었을까? 당시에도 스우시는 신발에 붙어 있기만 하면 매출을 보장하는 보증 수표와 마찬가지였다. 그리고 네오프렌(☞ 잠수복의 주재료로 기름과 물 등에 저항성이 있어 산업용으로 널리 사용된다) 소재를 주로 사용한 이유는? 세상이 스우시조차 없는 수상 스키용 부티 모양의 스니커즈를 받아들일 준비가 돼 있다고 판단한 걸까? 어떻게 이런 신발이 팔릴 거라고 확신한 걸까?

드루 햄멜

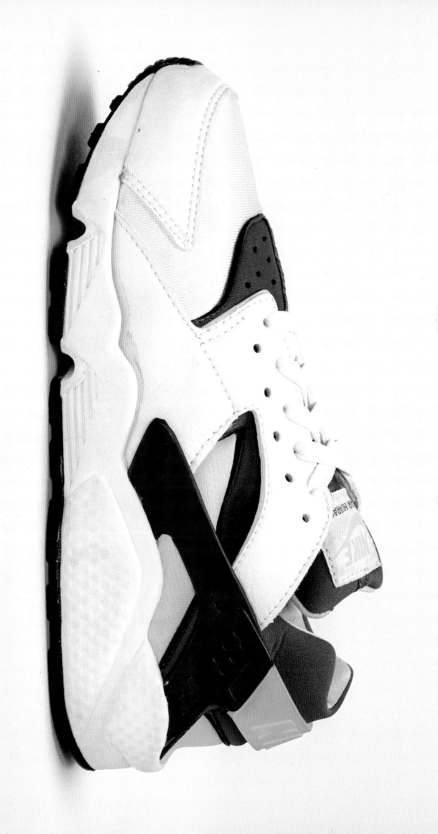

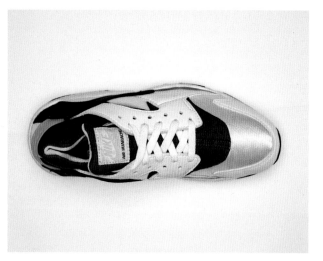

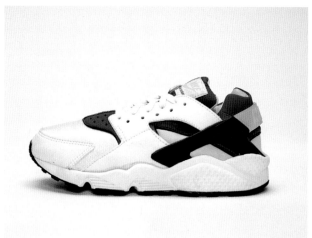

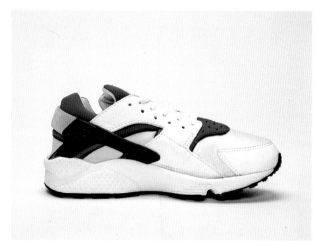

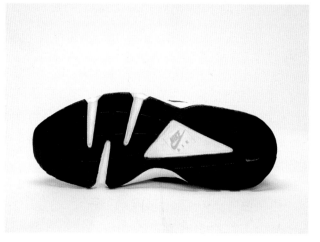

디자이너 팅커 햇필드가 낳은 에어 허라취는 발목을 감싸는 삭 라이너(☞ 발과 중창 사이의 부품으로 신발에 고정되어 있거나 분리할 수 있다)로 이전에 없던 안정된 착화감을 자랑했다. 밝은 네온 색상이 매력을 더했으며, 이외 몇 가지 눈에 띄는 특징을 지녔다. 밑창은 SUV 자동차처럼 거대했지만, 신발 자체는 마치 스포츠카처럼 가벼웠다. 허라취는 모두가 즐길 수 있는 기능을 자랑했으나 조금은 익숙해질 시간이 필요하기도 했다.

2012년 팅커 햇필드는『솔 컬렉터』와의 인터뷰에서 "발매 직후 허라취를 팔고 싶다고 구매 요청을 한 매장은 단 한 곳이었으며, 수량도 쉰 컬레뿐"이었다고 회고했다. "하지만 우리 제품 라인 매니저였던 톰 아치는 그 신발의 잠재력을 확신했고, 권한도 없으면서 신발을 5천 컬레나 주문했다. 일단 무작정 주문을 넣고 봤더니 5천 컬레를 어떻게든 팔아야 하는 상황에 부닥쳐버린 거다.(웃음) 그래서 아치는 뉴욕 마라톤 행사장으로 가 부스를 세워놓고 팔기 시작했는데 놀랍게도 모두 판매하는 데 성공했다. 그 후로는 5천 컬레가 홍보 효과를 일으켜 주문이 물밀듯 들어오기 시작했다. 이것이 발매 첫해 25만 컬레나 판매된 전설적인 러닝화의 출발이었다."

나이키 에어 허라취

쉽게 예측하기 어려운 허라취의 영감의 출처는 전통 멕시코 샌들과 수상 스키다. 어느 날 수상 스키를 즐기던 팅커 햇필드는 별안간 슬라롬 스키에 발을 고정해주는 네오프렌 부티에 시선을 빼앗겼다. "수상 스키용 부티는 착용한 사람의 발목을 감싸 견고하게 고정해준다. 누가 신든 발에 꼭 맞게 감싸주는 부티를 보면서 근사하다고 생각했다."

팅커 햇필드는 네오프렌 부티의 기능과 핏을 러닝화 같은 다른 신발에 적용할 수 있다고 생각했다. 허라취의 초기 홍보용 전단에도 적혀 있듯, 허라취의 비전은 "형태는 기능을 따른다"이다. 햇필드는 러닝화를 해체해 뼈대만 남긴 후 가장 중요한 요소만 모아 재조립하려 했다. 나이키에게 신발의 가장 중요한 요소는 언제나 기능성이다. 나이키의 목표는 운동선수가 더 빨리 달리고, 더 높이 뛰고, 더 부드럽게 착지하고, 근사하게 보일 수 있도록 돕는 것이다. 이 이상이 에어 맥스 쿠션과 자유롭게 늘어나는 허라취의 혁명적인 착화감 같은 혁신으로 이어졌다. 허라취는 운동선수에게 "간결할수록 좋다"는 철학의 전형을 제시했다.

이 극도로 단순한 기술 철학을 충실히 반영한 나이키는 모든 허라취 모델에서 옆 스우시를 없앴다. 실제로 농구화, 러닝화, 테니스화, 실내 운동화를 아우르는 모든 허라취 모델에서 나이키의 브랜드 요소를 찾아내기는 쉽지 않다. 나이키닷컴에 게시된 글에서 팅커 햇필드는 "허라취에 스우시는 필요치 않았다. 왜냐하면 사람들은 이미 나이키만이 이런 미친 생각을 실행에 옮길 수 있다는 사실을 알기 때문"이라고 말했다.

사실 나이키 내부에서 스우시를 생략하는 것에 대한 반대 여론이 없지는 않았다. 분명 팅커 햇필드에게도 위험한 도박이었지만, 결과적으로 스우시 제거는 소비자의 눈길을 더욱 끌게 하는 요인이 됐다.

허라취에는 스우시뿐 아니라 눈에 보이는 에어 유닛도 없었다. 팅커 햇필드의 오리지널 스케치에서는 밑창에 노출된 에어 유닛이 있었지만, 최종 모델에서는 생략됐다. 나이키가 눈에 보이는 에어 유닛, 에어 윈도로 경쟁자를 따돌리며 유명세를 떨치던 당시의 상황을 고려했을 때 이해하기 어려운 결정이었다. 왜 에어 윈도를 그대로 사용해서 성공을 이어가지 않았을까? 어찌됐든, 눈에 보이는 에어 유닛을 제거하기로 한 결정은 눈길을 끄는 디자인과 훌륭한 쿠션감을 자랑하는 최종 결과물을 보았을 때 적절한 판단이었다.

물론 다양한 디자인을 실험하며 허라취를 만들어가던 이는 팅커 햇필드 혼자가 아니었다. 알고 보면 허라취의 탄생에는 당대의 전설적인 디자이너 여럿이 배후에 있었다. 나이키 SB의 아버지인 샌디 보데커도 허라취의 제작과 작명에 참여한 이들 중 한 명이다. 2012년 『솔 컬렉터』와의 인터뷰에서 햇필드가 회고한 바에 따르면 "네오프렌 신발에 외골격을 씌운 허라취의 첫 스케치가 마음에 든 샌디는 그 위에 붉은 펜으로 '신들의 스니커즈'라고 적었다. 그건 마치 제우스가 신는 샌들같이 생겼다. 나는 당시 샌들이나 허라취 등의 이름은 생각하고 있지 않았는데, 샌디가 '신들의 스니커즈'라고 적고 '그래, 이건 제우스나 머큐리 같은 신이 신는 신발처럼 생겼어'라고 했다."

우수한 동료와의 협력과 한계를 뛰어넘는 상상을 통해 팅커 햇필드는 비로소 누구도 생각해내지 못한 신발을 만들 수 있었다. 팅커 햇필드는 마치 스펀지처럼 모든 경험을 흡수한 뒤에 배운 걸 디자인에 녹여내는 일에 능했다. 다르게 말하자면, 자신이 보고 들은 이야기를 디자인의 형태로 공유했다.

『솔 컬렉터』와의 인터뷰 내용을 계속 들어보자. "샌디의 말을 듣고 다시 작업으로 돌아왔다. '샌들처럼 생겼다'라는 말에서 아이디어를 발전시켰다. '샌들? 그렇다고 풋 샌들 같은 이름을

지어주고 싶진 않은데.' 우리 팀의 대부분은 멕시코에 다녀온 적이 있었고, 그래서 나는 '샌들보다는, 허라취라고 부르는 게 어떨까?' 하는 생각에 도달했다. 바로 거기서 모든 일이 시작됐다."

허라취는 가죽끈이 달린 멕시코 전통 샌들로, 1960년대 히피 문화가 유행하며 미국에서도 인기를 끌었다. 20여 년이 지난 1980년대 후반, 팅커 햇필드와 보데커는 서로 다양한 콘셉트를 주고받으며 허라취라는 단어에 현대적 감각을 불어넣었다.

팅커 햇필드는 허라취 운동화 디자인에 참여한 사람으로 보데커뿐 아니라 마이클 도너휴와 마이크 퀸을 거론했다. 이들은 재빠르게 이 신발의 영혼을 농구, 크로스 트레이닝 등 다양한 분야에 이식할 수 있음을 깨달았다.

팅커 햇필드로부터 허라취 농구화 모델의 고삐를 이어받은 이는 바로 에릭 아바다. 팅커 햇필드의 2012년 『솔 컬렉터』 인터뷰를 인용한다. "그는 당시 꽤 어린 축에 속했지만 나는 그가 프로젝트를 완전히 끝낼 수 있도록 전권을 위임했다. 그는 곧 자잘한 세부를 추가하고 겉창도 새로 만들어 디자인을 완성했다. 나는 해당 모델의 겉창 디자인에 아무것도 보태지 않았다. 당시 크로스 트레이너 모델을 작업하느라 바빴기 때문에 그가 마지막까지 혼자서 완성했다. 아바가 그 작업을 하는 동안 러닝화는 이미 불타나게 팔리고 있었다. 모든 모델이 그렇게 탄생했다."

러닝화처럼 농구화도 얼마 되지 않아 엄청난 인기를 얻었다. 드림 팀 멤버인 크리스티안 래트너가 1992년 미국 올림픽팀에 있을 때 허라취 농구화를 신었고, 미시간 울버린즈의 팹 파이브 선수들, 그리고 NBA의 스코티 피펜마저 이 신발을 신고 나왔다.

히트하기 시작한 새 운동화의 성공을 적극 지원하기 위해 나이키 역시 담대하고 도발적인 지면 광고를 내보냈다. 유명한 슬로건으로 "오늘 여러분의 발을 꼭 안아주셨나요?"뿐 아니라 "미래는 이미 여기 와 있다. 240밀리미터에서 330밀리미터까지로", 그리고 『아마겟돈 2419 A.D.』의 캐릭터를 인용한 "어이 벅 로저스. 네 운동화 여기 있다" 등이 있다.

지면 광고에 이어 마케팅 에이전시 와이든+케네디의 전설적인 허라취 텔레비전 광고도 송출됐다. 와이든+케네디는 광고에 사망한 존 레넌의 히트곡 「인스턴트 카르마!」를 사용하고 싶어 했지만, 레넌의 아내 오노 요코의 허가를 받아야 했다. 이미 1988년에 광고 에이전시 그리고 EMI/캐피톨 레코드와 함께 조던, 매켄로 그리고 다른 운동선수들이 출연한 광고에 「레볼루션」을 허가 없이 사용했다가 애플 레코드에 소송당한 적이 있어 나이키는 안전한 길을 택하고 싶었다. 나이키 경영진은 곧바로 뉴욕에 거주하는 요코와 그녀의 변호사를 찾아가 허라취 라인을 위한 새로운 캠페인 아이디어를 설명했다. 다행히 요코는 「인스턴트 카르마!」의 사용을 승인했고, 나이키는 설립 이후 가장 많은 저작권료를 냈다.

조던, 피펜, 그리고 육상 선수 마이클 존슨 등이 출연한 광고는 엄청난 인기를 끌었고 1992년도 유러피언 컵 축구 결승전이나 윔블던 결승전 같은 황금시간대 스포츠 중계 도중에 방영됐다. 요코는 광고를 매우 마음에 들어 하며 나이키의 변호사 마크 토마쇼에게 직접 편지를 써 얼마나 감동했는지 모른다고 밝히기도 했다. 데이비드 핀처가 감독한 광고는 1992년 칸 영화제에서 동사자상을 수상하기도 했다.

러닝화, 트레이닝화, 농구화 모델이 출시된 뒤 허라취가 선보인 네오프렌 부티의 원형은 매우 다양한 모델로 재해석됐다. 모와브, 허라취 라이트, 허라취 인터내셔널, 허라취 플러스, 에어 리바더치, 애거시의 에어 챌린지 허라취, 피펜의 에어 다이내믹 플라이트, 그리고 조던의 에어 조던 7까지 모두 허라취의 DNA를 이어받은 디자인이다. 하지만

나이키 에어 허라취

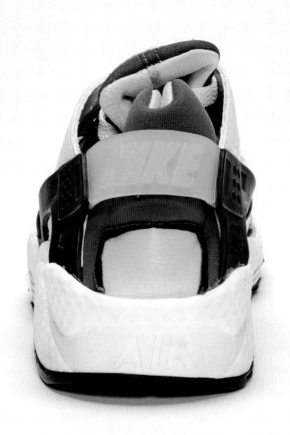

1990년대 중반에서 후반까지 에어 맥스 기술과
줌 에어가 나이키 라인업의 중심을 차지하자
허라취는 짧은 겨울잠에 들어가기도 했다. 허라취는
2000년대 초중반에야 레트로 모델로 재발매되며
다시 스포트라이트를 받았다. 또한 브라이언트를
비롯한 스타가 착용해 인기를 얻은 업그레이드
농구화 버전 에어 줌 허라취 2K4도 발매됐다.
2012년부터는 허라취의 큰 밑창을 좀 더 간결한
밑창으로 교체한 허라취 프리 러닝화, 농구화,
그리고 트레이닝 운동화를 출시했다. 이 변형된
러닝화, 농구화, 트레이닝 운동화 모델을 필두로
과거의 오리지널 모델도 다시 진열대에 모습을

드러냈으며, 오늘날에는 길을 걸으며 허라취나
팅커 햇필드의 수상 스키 부티 디자인을 이어받은
운동화를 신은 사람을 한 번도 마주치지 않기가
어려운 지경이다. 지금까지 팅커 햇필드가 디자인한
모든 운동화 중에서도 허라취는 가장 큰 도박이었다.
그는 나이키닷컴에 실린 기사에서 "위험을 감수할
줄 알아야 한다. 성공을 예측할 수 없더라도 새로운
목표를 향해 발을 내디뎌야 한다"고 말했다. "에어
허라취는 큰 위험이 따르는 도전이라도 최선을
다하면 모든 어려움을 마법처럼 잘 해결할 수 있음을
증명했다. 무엇보다, 모든 사람이 신발에 대해 갖고
있던 생각을 송두리째 뒤바꿨다."

1991

Air Jordan VI

 벤 펠더스타인

에어 조던 6의 탄생은 언제나 조던 브랜드의 역사에서 중요한 순간으로 기억될 것이다. 에어 조던 6의 디자인은 뒤꿈치에 튀어나온 붉은 스포일러(☞ 고속으로 달릴 때 차가 들리지 않게 해주는 부착물)에서도 알 수 있듯 스포츠카와 속도에 대한 조던의 사랑을 그대로 보여준다. 그뿐 아니라 일반적이지 않은 출처에서 영감을 얻는 팅커 햇필드만의 미학을 드러내기도 한다.

하지만 매력적인 디자인만이 이 모델의 전부는 아니다. 조던은 1991년 시카고 불스와 함께 존슨이 이끄는 로스앤젤레스 레이커스를 무너트리고 NBA 챔피언십 첫 우승을 차지했을 때 이 신발을 신고 있었다. 그처럼 값진 승리가 조던에 대한 대중의 평가를 어떻게 바꾸었고, 이 농구 선수를 얼마나 높은 위치에 올려놓았는지는 아무리 강조해도 부족하지 않다. 물론, 그런 신화가 이어질수록 조던이 신은 스니커즈 또한 더 큰 영광과 무게감을 얻었다.

에어 조던 6는 1991년 하양/인프라레드 컬러웨이로 처음 선보인 후 검정/인프라레드, '마룬', '스포츠 블루', '카마인' 등이 계속 발매됐다. 오늘날에는 조던이 타이틀 획득 경기에 신고 나온 검정/인프라레드 모델이 가장 가치 있는 모델로 여겨지며 최초 발매 후 2000년, 2010년, 2014년, 그리고 2019년 총 4회에 걸쳐 레트로 재발매됐다. 몇 번의 레트로를 거치는 동안 카니예 웨스트와 그가 이끄는 시카고 출신 예술가들에게 특별한 사랑을 받기도 했다.

다른 스니커즈 모델처럼, 에어 조던 6도 새 컬러웨이 제품 발매를 통해 조던의 커리어에서 중요한 순간을 기념하고 영구화하는 역할을 했다. 조던의 첫 번째 챔피언십 우승, 우승 축하연, 게토레이와의 스폰서십 계약, 그의 별명인 '블랙캣' 등 선수 경력의 중요한 순간과 상징을 오마주했다. 또한 에어 조던 6는 1990년대 일본 애니메이션 「슬램 덩크」에 등장했으며, 2014년에는 이를 기념하는 스페셜 에디션 모델을 출시하기도 했다.

에어 조던 6는 몇 차례 두 켤레의 신발이 한 패키지로 판매되는 투 스니커즈 팩으로 출시되기도 했다. DMP로 불리는 투 스니커즈 팩이 2006년 출시됐으며, 에어 조던 17 한 켤레가 같이 담긴 카운트다운 팩이 2008년에, 인프라레드 팩이 2010년에, 그리고 골든 모먼츠 팩이 2012년에 출시돼 모델의 인기를 입증했다.

오늘날 에어 조던 6의 인기는 과거 모델의 레트로 재발매뿐 아니라 래퍼 트래비스 스콧, 모델 겸 스타일리스트 알레알리 메이, 프랑스 축구 구단 파리 생제르맹 등과의 협업을 통해 꾸준히 이어진다. 비록 에어 조던 1과 3만큼 기념비적인 모델로 인정되진 않지만, 에어 조던 6는 여전히 수집가라면 반드시 소장해야 하는 필수 모델이며 스포츠 역사의 귀중한 유물이다.

1991

1992 Vans Half Cab

1992년, 스케이트보드화 시장은 아주 좁은 틈새시장이었다. 한때 큰 인기를 끌었고 수익성도 높았던 버티컬 스케이트보딩은 스트리트 스케이팅이 떠오르자 점차 하락세에 접어들었다. 스케이트보드 업계 자체가 축소되어 산업이 침체에 빠졌는데 이런 변화는 마치 신기루 같았다. 대기업들이 이미 많은 수익을 올리고 빠르게 유행에서 밀려난 뒤, 스케이터가 운영하는 브랜드는 길거리 스케이터의 머릿속에 떠오르는 이미지를 그대로 반영해 독특한 그래픽이 담긴 다양한 제품을 만들기 시작했다.

앤서니 팝팔라르도

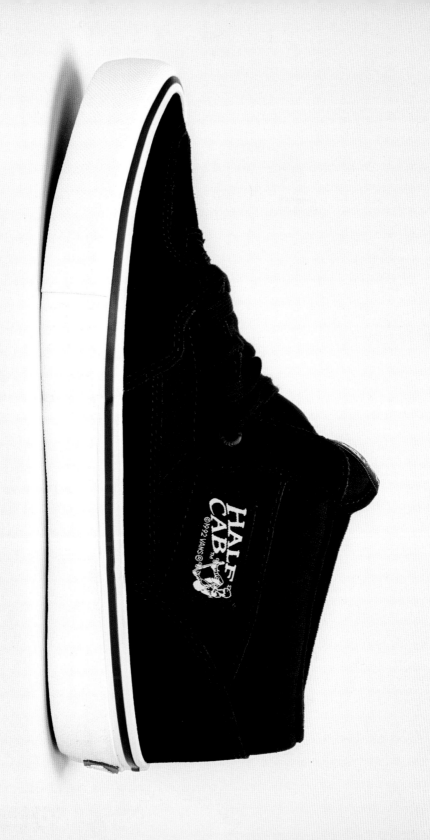

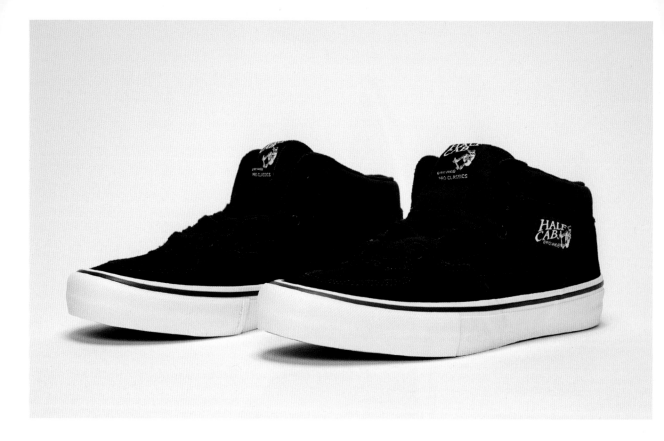

그러나 스케이트보드화 시장은 여전히 소규모였고, 반스나 에어워크, 에트니스, 그리고 한때 유명했으나 지금은 덩치가 작아진 비전 스트리트웨어가 시장을 점유하고 있었다. 당시 에라나 전설적인 스트리트 스케이터 맷 헨슬리 덕분에 큰 인기를 끌었던 미드탑 처커부츠를 판매하던 반스를 제외하면 대부분의 브랜드는 더욱더 안정적으로 발목을 지지해주는 하이탑을 주로 생산했다. 하지만 이후 많은 신발 디자이너가 하이탑의 효과가 크지 않음을 증명했을 뿐 아니라, 많은 스트리트 스케이터, 특히 유행을 주도하는 이들은 아디다스나 나이키, 리복 등 당시만 해도 스케이트보드 사업에 뛰어들지 않았던 브랜드의 데드스톡 제품을 찾는 등 하이탑이 아닌, 비교적 주목받지 못하는 신발을 찾아다녔다.

스케이트보드 기반의 브랜드에서 제품을

받은 스케이터는 하이탑을 입맛대로 수정하곤 했는데, 신발을 로우 또는 미드의 형태로 잘라내고, 잘라낸 면을 스티커나 덕트 테이프를 붙여서, 또는 바느질까지 동원해 마무리했다. 당시 많은 신발이 에어 조던 1의 실루엣을 따랐지만, 그중 에어워크의 에니그마나 스티브 카발레로의 시그니처 스니커즈인 카발레로 프로는 에어 조던 1과 분명한 차별점을 지녔다. 하지만 많은 이의 시선을 사로잡았고, 스케이트보드화의 진화에 빼놓을 수 없는 운동화는 바로 캡이었다.

카발레로의 첫 반스 신발도 빠르게 인기를 끌었지만, 그의 두 번째 모델이야말로 스케이트보드화, 특히 스트리트 스케이팅을 위한 신발로 이행하는 변화를 완성했다. 1989년부터 1992년까지 스케이트보딩은 해마다 상전벽해라 할

반스 하프 캡

만큼 스타일과 제품 개발 측면에서 빠르게 변화했다. 카발레로는 반스의 생산 능력을 직관하고 실제로 파악할 수 있었기 때문에, 변화에 빠르게 반응해 스케이터가 가위를 집어 들거나 신발이 백화점 세일 판매대로 향하는 일을 막았다. 오리지널 형태의 카발레로 프로 역시 상징적인 신발이었지만, 1992년에 출시된 하프 캡은 스케이트화 디자인의 혁신을 예고했다.

하지만 하프 캡 역시 간접적으로 에어 조던 1의 영향을 받아 생겨난 신발이다. 에어 조던은 특유의 얇은 밑창, 패딩, 가죽 구조 덕에 스케이팅에 적합한 신발이었지만, 당시에는 65달러, 2020년에는 약 150달러에 달한 비싼 가격대가 문제였다. 비슷한 디자인의 하이탑이 반값도 안 되는 저렴한 가격에 판매되고 있는 반스 아울렛이나 백화점에 가는 사람은 도저히 구매할 수 없는 수준이었다. 스케이터는 과잉 생산으로 인해 에어 조던 1이 세일 판매대에 들어서고, 반스와 견줄 만한 가격대에 판매된 뒤에야 이 전설적인 신발을 신기 시작했다. 당시 에어 조던 1을 신은 스케이터들 중 가장 눈에 띄었던 이들은 파월 페랄타의 본즈 브리게이드였는데, 이는 브랜드의 공동 창업자 스테이시 페랄타가 개척한 스케이트보드 영상의 인기로 인한 노출 확대, 그리고 각종 스케이트보드 대회 독식 때문이었다.

1979년 본즈 브리게이드 팀 소속 핵심 프로 스케이터는 1980년대에 활동한 스티브 카발레로, 토미 게레로, 토니 호크, 마이크 맥길, 랜스 마운틴, 로드니 뮬런이었다. 이외에도 팀에 몸담았던 이들의 명단은 굉장히 길지만, 앞서 언급한 멤버는 이 브랜드의 영상 시리즈에 항상 등장했으며, 이 영상은 이들을 일약 스타로 만들었다. 스케이트보드 신에서의 성공과 대중문화로의 침투에도 불구하고, 이들의 주요 수입은 최근 제품 판매 수익까지 뛰어넘고 있는 스니커즈 계약금이 아닌 보드

로열티—데크 하나에 1달러꼴이었다—에서 나왔다.

원래 본즈 브리게이드에서 가장 오래 활동했으며 마지막까지 함께한 멤버였던 카발레로는 스케이트보드 신에서 이례적인 존재다. 전체 경력을 통틀어 단 한 개의 스폰서 계약을 끝까지 유지했고, 이는 업계에서 굉장히 드문 사례다. 1989년, 카발레로는 본즈 브리게이드 멤버 최초로 자신의 시그니처 신발을 선보였다. 하지만, 그가 자신만의 모델을 가지게 된 첫 프로 스케이터는 아니었다. 프랑스 회사인 에트니스가 유럽에서 나타스 카우파스와 피에르 앙드레 세니제르그의 스니커즈를 먼저 발매했으니까. 하지만 두 디자인 모두 발매 초기에는 미국 내에서 큰 인기를 끌지 못했다.

당시 시그니처 모델은 미지의 영역이어서 자신만의 스니커즈에 대한 카발레로의 태도는 거의 무신경한 정도였다. 지난 몇 년 동안 이미 스케이트보드에도 자신의 이름을 붙여왔는데, 카발레로 프로라고 다를 게 있을까? 계약을 둘러싸고 반스와 처음으로 의견 충돌을 빚은 뒤, 카발레로는 본즈 브리게이드 동료 마운틴의 조언을 받아 계약서에 서명했다.

"(스케이트보드화에) 부족한 점은 없다고 생각했다. 나는 그저 스케이트보딩에 좋은 뭔가를 디자인하고 싶었다. 당시, 우리는 에어 조던에 완전히 사로잡혀 있었다. 내가 그 디자인을 가져갔는데, 반스 측은 이미 내 그림과 비슷한 신발을 작업하고 있었기에 내 첫 디자인을 사용하지 않기로 했다. 그래서 나는 그냥 반스가 제안한 디자인을 받아들이기로 했다. 나는 그저 신발을 받게 된다는 사실에 기뻤다. 그래서 크게 이의를 제기하지 않았다."

1990년대 반스의 구조조정 과정에서 두 여성이 브랜드를 다시 부각시키고 카발레로가 반스와 함께 제작한 첫 두 모델을 만드는 데 필수적인 역할을 하게 된다. "반스의 초기 개발자인 아달린

하렐과 버니 카미니타다. 패턴 메이커였던 버니는
하프 캡, 카발레로, 마운틴 에디션을 디자인했다.”
반스의 글로벌 풋웨어 디자인 책임자인 리안
포즈본이 2017년『더 에디토리얼 매거진』에서
언급한 내용이다. “디자이너가 있기 전에는 패턴
메이커가 디자인을 했다. 버니는 우리의 주된 패턴
메이커였고, 다른 사람들과 디자인에 관해 대화를
나눈 뒤 직접 운동화를 만들었다. 반스 역사를
되돌아보면 마운틴 에디션, 풀 캡, 버팔로 부츠에서
비슷한 패턴을 볼 수 있다. 기본적으로 동일한
패턴에 패널만 떼서 새로운 신발로 발매한 격이다.”

　　1984년 반스는 파산 신청을 했고, 1987년이
돼서야 채권단에 진 1천200만 달러의 채무에서
벗어났다. 카발레로와 계약을 맺은 1988년,
반스는 다시 스케이트보드 신으로 돌아갈 준비를
마쳤다. 반스가 부침을 겪는 동안 에어워크는
이미 토니 호크를 앞세워 시장 내 지위를
확고히 다진 상태였다. 심지어 호크의 시그니처
스케이트보드화가 등장하기도 전이었다. 반스의
제품, 특히 카발레로의 카발레로 프로는 단번에 눈에
띄었을 뿐 아니라, 스트리트 스케이팅의 진화에
발맞춘 기능을 제공했다. 에어워크의 디자인은
고무 층과 갖가지 디테일을 더해 무게가 더 나갈 뿐
아니라 뻣뻣하기까지 했다. 많은 이가 신발을 좀 더
유연하게 만들기 위해 마분지 깔창을 제거하곤 했다.

　　벌커나이징 기법(☞ 생고무에 유황을 넣고
열을 통해 반응시켜 고무를 강화하여 밑창에서
솔까지 러버 소재 부분을 스티치 없이 제작하는
기법)으로 고무 와플 밑창을 적용한 카발레로
프로는 유연한 덩크나 에어 조던 1과 근본적으로
유사했기 때문에 가위나 면도날을 사용해 하이탑을
로우 높이로 잘라내면 보다 그립감 있고 유연한
스케이트보드화를 완성할 수 있었다.

　　“1990년 또는 1991년경, 많은 사람이
그 스니커즈를 잘라서 신곤 했다.” 전 프로

스케이터이자 다크스타 스케이트보드의 설립자인
쳇 토머스가 말했다. “신발을 그렇게 직접 수선해서
신은 사람 중 내가 처음 본 사람은 에릭 코스턴이나
대니 웨이 중 한 명이다. 어쩌면 둘 다 동시에 그렇게
했을 수도 있고. 아무튼, 두 스케이터가 그렇게 한
걸 여러 대회에서 봤다. 아마 알폰조 로울스도 그런
이들 중 한 명일 것이다. 많은 사람이 그 신발을
선택한 이유는 캡이 훌륭하기도 하지만, 하이 탑이
한 겹의 폼으로 돼 있어서 자르기 쉬웠기 때문이다.
잘라낸 뒤 선을 긋고 튀어나온 폼 위에 덕트
테이프를 한 겹 붙이고 접으면 끝이었다. 빠르고
쉽게 원하는 걸 얻는 방법이었다. 신발의 앞부분도
견고했다. 완전히 끝내주는 신발이었다.”

　　비록 버티컬 스케이팅으로 유명하지만,
카발레로는 사실 어느 장소에서나 뛰어난 실력을
자랑하는 스케이터였다. 많은 프로와 아마추어
스케이터가 자신의 카발레로 프로 모델을 잘라 신는
모습을 보고 반스 측에 아이디어를 전달했다. 대략
6개월 뒤, 카발레로의 두 번째 신발이 하프 캡이라는
이름으로 발매됐는데, 이는 그의 이름이 붙은
대표적인 트릭, 카발레리얼을 간략하게 오마주한
것이었다. 신발의 높이 외에 가장 눈에 띄는 변화는
브랜딩과 소재였는데, 핵심 디자인은 대부분 그대로
유지하되, 신발의 앞부분과 측면의 사소한 요소를
수정했다. 파충류 가죽이 떠오르는 패턴을 사용하는
대신 신발이 골고루 길들 수 있도록 스웨이드로
제작했으며, 용에서 영감을 얻은 글꼴로 쓰인 ‘하프
캡’이 트릭을 구사하는 카발레로를 묘사한 점프맨
느낌의 아이콘과 함께 갑피에 수놓였다. 이는 이후
신발에 꿰매진 태그 형태로 바뀌어 오늘날까지
이어진다.

　　카발레로는 반스의 디자인 부서로 가서
아이디어를 제시한 날을 회상하며 “반스는 나를
애먹이지 않았다”고 말했다. “그저 수월하게
진행됐다. 아이디어를 제시하는 데 아무런 문제가

반스 하프 캡

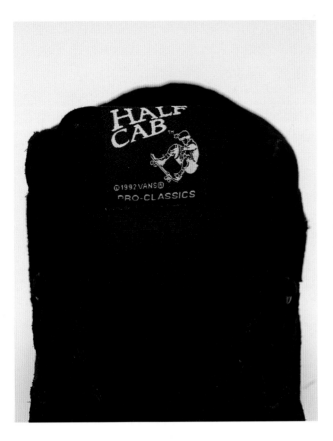

브리게이드 멤버이자 프로 스케이터, 음악가인 레이 바비가 말했다. "나는 평발이라 그 신발이 필요했다."

스케이트보드 영상과 잡지에 하프 캡을 신은 사람의 모습이 가득했고, 하프 캡을 사랑하는 유명인 덕분에 인기는 더욱 뜨거워져갔다. 에릭 코스턴, 마이크 캐럴, 살만 아가, 릭 하워드, 줄리언 스트레인저, 존 카디엘, 카림 캠벨, 대니 웨이, 레이 바비, 크리스 마코비치, 가이 마리아노, 프레드 갈, 키넌 밀턴 등 반스와 공식 계약을 맺지 않은 스케이터도 이 신발을 신고 영상에 출연하거나 표지에 사진이 실렸다. 1993년, 하프 캡은『트레셔』 매거진의 열두 개 표지 중 최소 여섯 개 표지에 실렸다. 걸 스케이트보드, 로열 트럭, 라카이 리미티드 풋웨어의 공동 창립자 캐럴은 하프 캡에서 영감을 얻거나 최소한 이를 레퍼런스로 삼은 여러 모델을 출시했는데, 이 중에는 메시 소재와 신발 끈을 추가해 반스에서 발매한 그의 첫 번째이자 유일한 시그니처 모델이 있었으며, 라카이에서 발매한 마이크 캐럴 4와 마이크 캐럴 셀렉트 미드도 있었다. 캐럴의 반스 모델은 2011년 슈프림과의 협업을 통해 레트로 재발매됐다.

가장 중요한 것은, 마크 곤살레스부터 제프 팡에 이르는 다양한 스케이터가 하프 캡을 신고 잡지에 나온 덕분에 이 신발이 결코 특정 스케이터만 신는 신발처럼 느껴지지 않았다는 사실이다. 또한, 웨이, 콜린 매케이, 버키 라섹, 밥 번퀴스트, 로울스를 비롯한 여러 스케이터가 기술적인 스트리트 스케이팅 트릭을 트랜지션으로 가져오면서 버티컬 스케이팅 역시 스트리트 스케이팅이 받고 있던 관심과 에너지를 이어받을 수 있었다. 실제로 로울스는 카스텔에 공헌했으며 이를 시작으로, DC, 더프스, 엑시온, 그라비스, 오시리스, 아디오, 폴른, 글로브, 서카 등을 거치며 신발 디자이너로 성공을 거두게 된다.

오리지널 카발레로 프로는 과거에서 영감을

없었다. 모든 일이 아주 빨리 제자리를 찾아갔다. (시그니처 모델을 가진다는 건) 큰일이 아니었다. 내 신발이 잘 팔리자 많은 회사가 그런 유행에 편승하기 시작했다."

하프 캡은 스케이트보드계의 실질적인 스트리트 스니커즈로 인정받았다. 당시 신발 스폰서로부터 수표를 받는 스케이터는 정말 드물었고, 대신 원하는 스니커즈를 착용할 수 있었다. 하프 캡은 한정된 색상으로 발매한 오리지널 카발레로 모델과 달리 다양한 컬러웨이와 중창 색상으로 발매됐으며, 자신이 원하는 대로 신발의 구조를 직접 변경할 수 있어 대중적인 인기에도 불구하고 각자의 개성에 모두 부합했다.

"나는 하프 캡의 추가 스웨이드 소재와 미드탑 구조가 주는 지지감을 항상 좋아했다." 전 본즈

1992

받았지만, 1992년에는 그 유사성이 돋보이지 않았다. 당시는 조던 브랜드가 큰 인기를 이어가고 있었으며, 조던 역시 현역으로 압도적인 기량을 뽐내고 있었다. 새로운 조던의 발매 소식은 이전 모델을 비교적 쓸모없게, 또는 적어도 유행에서 벗어난 것처럼 만들었기에, 레트로 재발매 열풍이 불기 전인 1992년까지 에어 조던 1은 유물처럼 여겨졌고, 대중의 관심에서 멀리 떨어져 있었다. 이에 하프 캡을 과거의 유행과 연결 짓는 이들은 그리 많지 않았다. 반대로, 에트니스와 에어워크는 비스티 보이스의 『체크 유어 헤드』의 인기로 시작된 올드스쿨 스니커즈와 빈티지 의류에 대한 관심에서 스니커즈 트렌드를 포착했고, 푸마의 프라울러, 아디다스의 가젤과 캠퍼스에서 영감을 받았다. 하지만 반스와 하프 캡은 고무 밑창과 고전적인 선에서 보듯 기본적으로 전통적인 디자인 신조를 지켰다. 그런 관점에 입각해 하프 캡은 스트리트 지향적인 신발에 대한 스케이트보드 신의 요구에 자신의 정체성으로 응답함으로써 스케이트보드계에서 시대를 초월한 입지를 굳힐 수 있었다. 하지만 정작 카발레로는 그 성공을 과대평가하지 않으며, 마케팅보다는 우연의 힘이 크게 작용했다고 믿는다.

"과거를 돌아보면, 특별한 추진력이 없었다. 하프 캡은 동종 제품 사이에서 매우 과소평가된 제품으로 별도의 홍보 없이 디자인만으로 조명받았다. 사실 그 신발에는 이렇다 할 개선점을 제시하기 힘들다. 더 이상 필요한 게 없으니까."

반스의 신발 디자인 디렉터인 네이트 로트는 회사가 하프 캡의 유산을 보존하기 위해 얼마나 큰 노력을 기울이는지를 설명하며 하프 캡이 이토록 오랫동안 살아남은 이유에 대한 카발레로의 견해에 동의했다. "하프 캡은 스스로 활기를 되찾는다. 매우 독특한 모양과 지위를 가지고 있기 때문에 사람들은 몇 년마다 주기적으로 그 신발을 찾는다." "우리는

협업 프로젝트를 진행할 때 반드시 스티브의 승인을 받으며, 측면에 하프 캡 라벨을 부착하는 정책을 항상 지키고 있다."

경쟁사가 반스의 중저가 제품을 앞지르기 시작했고, 하프 캡은 무료 홍보와 약간의 인쇄 광고 외에는 마케팅을 하지 않았다. 그런데도 이 제품은 몇 년 동안 꾸준히 주요 제품의 자리를 지켜냈다. 하프 캡의 인기는 1990년대 중반까지 이어졌는데, 당시 많은 스케이터는 신발 끈을 신발의 로고 부위까지 묶고 설포를 리벳 밖으로 밀어내는 '텅 아웃' 방식으로 하프 캡을 신었으며, 개중에는 기존 설포 뒤에 설포를 하나 더 추가해 더 뚜렷한 효과를 빚어내는 이들도 있었다. 어떤 이는 오리지널 카발레로에게 그랬듯이 신발에 간단한 수술을 집행하기도 했는데, 설포 윗부분을 열고 패드나 양말(부디 깨끗한 것이었기를 빈다)을 넣어 효과를 내기도 했다. DC와 éS 등의 브랜드가 공기 방울과 두꺼운 깔창과 겉창을 사용하는 등 기술에 집중하고, 다른 운동화 브랜드로부터 영감을 받는 동안에도, 하프 캡은 기존 디자인에 충실하며 인기를 유지했다. 이에 카발레로와 반스는 로우 캡, 하프 캡 투, 하프 캡 라이트 등을 선보였지만, 하프 캡의 원형은 그대로 남아 25년이 넘도록 거의 변하지 않았다.

하프 캡은 또한 초호화 협업과 맞춤 제작의 토대가 돼왔는데, 이런 처우는 프로 스케이터와 공동으로 디자인한 신발로는 거의 최초임이 확실하다.

카발레로에게 하프 캡과 관련된 중요한 이정표 중 하나는 그가 스케이트보드의 세계로 초대한 밴드, 당시 붐비던 베이 에어리어의 스래시 밴드였던 메탈리카와의 협업이었다. "(프로 스케이터) 톰 그로홀스키가 준 테이프를 통해 메탈리카의 음악을 처음 들었다. 나는 펑크 록을 좋아했지만, 메탈리카의 음악을 들어보니 펑크적인 요소를 가진 메탈 밴드라고 느꼈다. 그들을 좋아하기 시작했을

반스 하프 캡

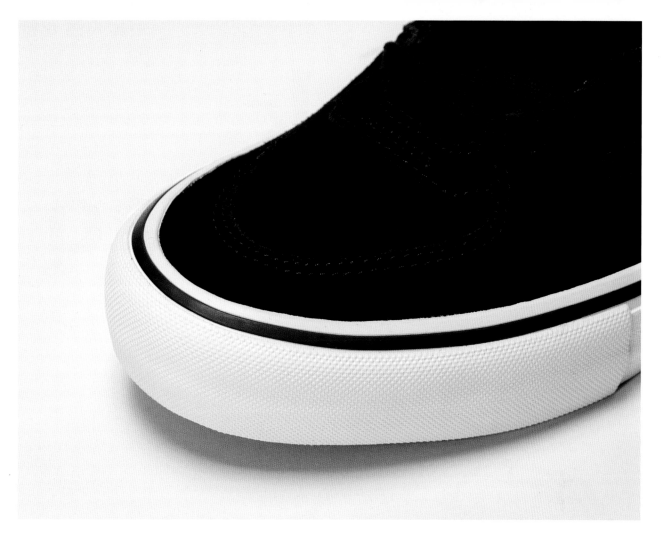

때, 나는 클리프 버턴이 미스핏츠 티셔츠를 종종
입는다는 것을 발견했고, 이들도 펑크를 좋아한다는
사실을 알게 됐다. 그들에게 그런 분위기와 느낌이
있음을 그냥 알 수 있었다. 그들의 음악은 정말
휘몰아치는 느낌이었고, 버티컬 스케이트보딩과
잘 어울렸다." "그들은 가장 오랜 시간 동안 내가
좋아하는 밴드 중 하나였기 때문에 그들과 함께
시그니처 하프 캡을 만드는 것은 훌륭한 경험이었다.
긴밀히 협업하고, 서로를 알아가며 반스를 위해
제임스 헷필드의 인터뷰를 따낼 만큼 친해질 수
있었다. 돌아보면, 메탈리카와 연관된 신발(2012년

발매)을 만든다는 건 정말 놀라운 일이었다."
　　카발레로는 이 신발의 유산을 이어가기 위해
하프 캡만을 위한 팀을 꾸려주기 바랐지만, 하프
캡은 발매 초기부터 지금까지 뚜렷한 마케팅 없이
홀로 생존해왔다. 스케이트보드계에 영향을 주고
이를 변화시켜나갈 다음 세대에게 이 신발이
가진 의미는 기능성과 외관을 뛰어넘는다. 베이커
스케이트보드와 반스 팀 소속의 프로 스케이터인
케이더 실라는 "하프 캡은 전설에 의해, 전설을 위해
만들어졌기 때문에 나에게 언제나 특별했다"고
말한다. "그 신발을 신으면 그냥 기분이 너무 좋다."

Reebok Shaq Attaq

존 고티

샤킬 오닐이 루키 시즌을 맞기 전에 리복이 그와 파트너십 계약을 맺었을 때 리복은 평생 둘도 없을 선수를 잡은 셈이었다. 1992년 NBA 드래프트에서 올랜도 매직에 지명된 이후 농구판을 완전히 바꿔놓은 이 거물급 센터는 리복의 시그니처 스니커즈를 갖게 된 첫 선수가 되기에 충분했다. 이후 몇 년 동안 오닐의 이름을 빌린 스니커즈 라인은 주목할 만한 제품들을 선보였는데, 그중에서도 첫 번째 모델인 샤크 어택의 성공을 넘어서는 제품은 없었다.

6월에 오닐과의 계약을 성사시킨 리복은 디자이너 주디 클로스에게 막중한 임무를 맡긴다. 바로 10월 개막하는 오닐의 첫 NBA 시즌에서 그가 신을 신발을 디자인하는 임무였다. 시간 제약만으로도 해내기 어려운 일인데, 클로스는 320밀리미터에 육박하는 오닐의 발을 견딜 수 있는 동시에 표준 사이즈를 구매할 소비자에게도 잘 어울리는 신발을 제작해야 했다. 고맙게도, 오닐은 이 프로젝트에 열정적인 자세로 협력했다. 클로스는 2017년 『솔 컬렉터』와의 인터뷰에서 "그는 기본적으로 자신이 좋아하는 것과 우리가 가야 할 방향성을 제시했다"고 말했다.

완성된 샤크 어택은 가죽과 스웨이드로 제작된 갑피가 있었으며, 리복 펌프 시스템이 적용돼 신발을 발에 맞게 조절할 수 있었다. 바닥에는 그라파이트 판이 장착돼 발의 중간부에 대한 지지력을 높이는 동시에 신발의 유선형 형태를 완성했다.

리복은 첫 발매를 위한 컬러웨이 선정에 단순하게 접근해 오닐의 팀인 올랜도 매직의 유니폼과 잘 어울리는 색상을 선택했다. 아주르 블루 색상이 강조되는 검정 톤의 제품과 검정, 아주르 블루, 스틸 그레이가 적절하게 섞인 하얀 색상의 제품이었다. 이 신발은 특별한 홍보가 필요하지 않았다. 오닐은 플레이만으로도 충분히 관객을 흥분시켰다. 이 거대한 선수는 매 경기 상대방을 좌우로 밀쳐내며 새로운 하이라이트를 만들어냈다. 그 앞에서는 농구 골대도 위태로울 정도였으며, 뉴저지 네츠, 피닉스 선즈와의 경기에서 백보드를 박살내기도 했다.

그의 사나운 공격은 오닐의 로고를 제작하는 데 영감을 줬는데, 일견 점프맨 로고와 비슷해 보이지만 온전히 그만의 것이었다. 오닐은 2013년 『스포츠 일러스트레이티드 키즈』와의 인터뷰에서 이렇게 말했다. "이 엠블럼은 마이클 조던의 엠블럼과 그가 덩크하는 모습에서 얻은 영감을 더해 만들어진 것이다. 나는 덩크를 할 때 두 손을 사용하고 무릎을 접는다. 나는 고등학교와 대학교 때 이 자세를 나만의 전매특허로 만들었다. 언젠가 내가 대스타가 되면 그게 내 상징이 될 거라는 사실을 알고 있었다."

몸집만큼이나 활달한 오닐의 성격과 100만 달러짜리 미소는 그를 여러 회사의 완벽한 광고 모델로 만들었다. 그는 모든 광고, 영화, 텔레비전 방송에 샤크 어택을 신고 출연했다. 팬들, 특히 어린 팬이 차례대로 이 선수와 그의 신발에 반하기 시작했다.

1993 Nike Air Force Max

나이키는 1990년대 초반 생산했던 신발과 이 신발을 착용한 스포츠 스타 덕분에 오늘날 세계 제일의 스포츠웨어 브랜드라는 명성을 얻었다. 또한 상상할 수 있는 거의 모든 스포츠 전용 신발을 만들었지만, 명성의 대부분은 북미 지역의 농구 리그를 통해 쌓아올렸다. 나이키는 1990년대 초반에 이르러서야 이전 몇 넌 동안 리복에게 빼앗겼던 기능성 운동화의 선두주자 자리를 탈환할 수 있었다. 그러나 나이키는 농구에 한해서라면 프로 리그부터 대학 리그까지 어떤 브랜드도 넘보지 못할 압도적인 우위를 점하고 있었다. 1993년 『스포츠 일러스트레이티드』가 표현한 바에 따르면, "미국 엘리트 스포츠 선수들과 나이키의 유대 관계는 다른 기업들이 하찮아 보일 만큼 압도적이다." "약 320명의 NBA 선수 중 265명이 나이키 신발을 신고, 그중 여든두 명은 계약까지 맺은 관계다. 지난 10년 동안 NCAA 농구 챔피언십에서 우승한 팀의 절반은 나이키를 신었고, 유명한 대학 농구팀 중 예순 팀 이상이 나이키와 계약한 감독을 기용하고 있어 '나이키 스쿨'이라고 불릴 정도다."

존 고티

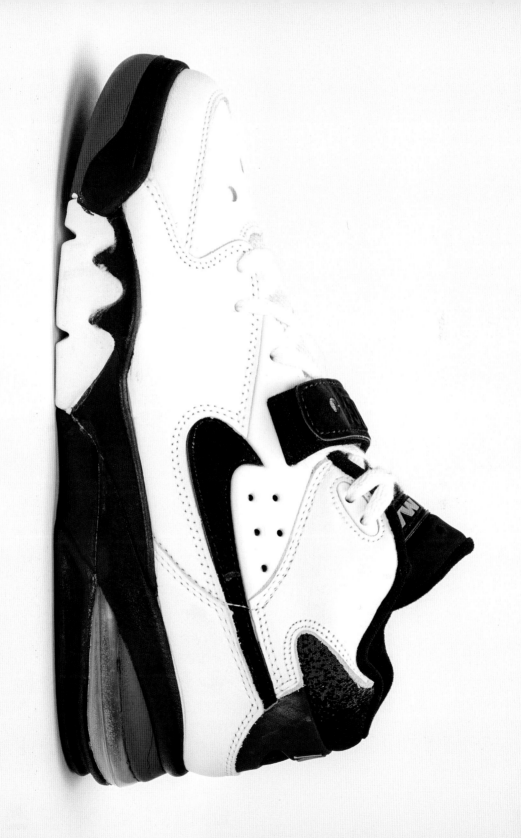

물론 아디다스와 리복을 비롯한 다른 브랜드도 구경만 하고 있지는 않았다. 다만, 나이키가 가장 혁신적이고 디자인이 우수한 신발을 만들어냈을 뿐이다.

당대 나이키가 손잡았던 농구 선수는 최고 중의 최고뿐이었다. 마이클 조던으로 시작하는 이 리스트는 1990년대 슈퍼스타 찰스 바클리, 데이비드 로빈슨, 스코티 피펜, 페니 하더웨이, 알론조 모닝 등으로 이어졌다. 언급된 이들 대부분은 플라이트 시리즈나 포스 시리즈의 제품을 착용했다. 민첩성과 현란한 기교가 중요한 가드 및 윙맨은 플라이트 시리즈를 선택했고, 포스 시리즈는 경기 중 신발에 엄청난 충격이 지속적으로 가해지는 활동량이 많은 선수의 발을 보호하기 위한 제품이었다.

필라델피아 세븐티식서스 선수로 리그에 입성했을 때부터 바클리는 포스 시리즈 그룹에 속했다. 리그 내에서 입지가 탄탄해지면서 포스 홍보 모델 역할도 더욱 중요해졌고, 마침내 포스 시리즈를 대표하는 얼굴 중 하나가 됐다. 그는 선수 경력을 통틀어 여덟 종류의 신발을 신었는데, 그중 여섯 개가 그만의 공식 시그니처 모델이었다. 플라이트와 포스 모두 훌륭한 신발이지만, 에어 포스 맥스는 바클리가 한창 경기력의 정점을 달릴 때 신었던 신발이라는 점에서 긍정적인 재평가가 필요하다.

나이키 ACG 카테고리를 탄생시키기도 한 디자이너 스티브 맥도널드는 바클리처럼 몸놀림이 격렬한 선수를 위해 에어 포스 맥스를 만들었다. 하얀색 바탕의 모델 두 개에는 갑피에 가죽 소재를 활용했고, 검은색 바탕 모델에는 부드러운 듀라벅 소재를 사용했다. 발등 중간을 감싸는 스트랩은 당시 운동선수들이 선호한 꽉 조이는 착화감을 선사했다. 에틸렌비닐아세테이트로 만들어진 오버레이는 중창에서부터 발 전체를 감싸 강하게 고정하는 동시에 세 개의 이빨 같은 독특한 디자인으로 신발 자체에 좀 더 공격적인 이미지를 부여했다. 디자인

관점에서, 에어 포스 맥스는 거대하고, 공격적이고, 기능적인 1990년대 나이키 농구화 디자인의 특징을 가장 잘 드러낸다.

하지만 에어 포스 맥스의 기능적 요소 중 가장 눈에 띄는 것은 역시 에어 유닛이다. 당시만 해도 나이키 농구화에 탑재된 가장 큰 에어 유닛은 270 에어 유닛이었다. 포스 맥스의 거대한 에어 유닛은 발꿈치 전체를 둘러싸며 쿠셔닝을 직접 보여준다. 나이키는 당시 이 새로운 쿠셔닝 시스템을 에어 맥스 93이나 에어 버스트 등의 러닝화에 적용하기도 했다. 이는 바클리를 위한 이전 제품인 에어 포스 180부터 이어지는 지속적인 기술 진보를 의미한다. 바클리의 시그니처 신발이 발전하고 있다는 것은 농구 선수이자 브랜드 홍보 대사로서 그의 영향력 또한 커지고 있다는 뜻이었다.

나이키는 운동선수의 기량을 향상시키는 것이 브랜드 혁신의 가장 중요한 목적임을 설파했다. 하지만 1990년대 중반이 되자, 어느새 운동선수와 자사 제품을 홍보하는 데 다른 스포츠 용품 기업이 따라갈 수 없는 경지에 도달해 있었다. 이를 반영하듯 에어 포스 맥스는 나이키로부터 가장 인상적인 마케팅 지원을 받았다. 소셜 미디어와 인플루언서가 없던 시대에 운동화 브랜드가 제품과 선수를 홍보할 방법은 굉장히 제한돼 있었다. 그럼에도 바클리는 나이키의 가장 중요한 브랜드 홍보 대사로 성장했다.

찰스 바클리는 '찰스 경'(Sir Charles)이라는 고상한 별명으로 불리곤 했지만, 실제로는 얌전하고 매너 있는 편은 아니었다. 인터뷰 중에도 과격한 언행을 일삼고, 농구 코트 안팎을 불문하고 수시로 규칙 위반을 저질러 고액의 벌금을 물어내곤 했다. 심지어 정말 화가 많이 났을 때는 일면식도 없는 사람을 유리창으로 내던질 정도였다. 그는 조던과 매우 가까운 친구였지만 조던의 대항마로 여겨졌다. 조던이 가벼운 몸놀림으로 허공을 가르며 농구 골대

나이키 에어 포스 맥스

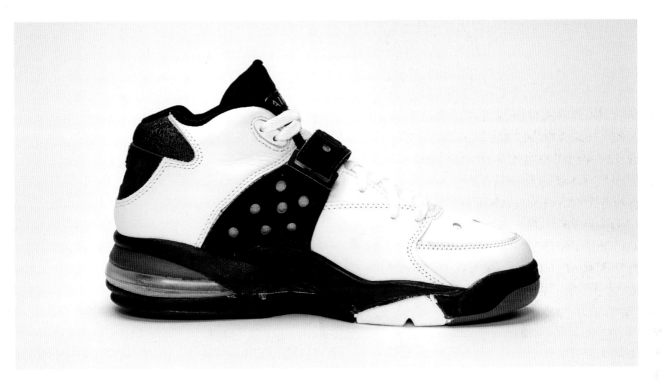

위를 호령했다면, 바클리는 저돌적인 움직임으로 상대편의 골대까지 돌파하는 일에 능했다. 이처럼 바클리의 불같은 성격은 조던의 침착하고 전략적인 태도와 대비됐다. 한 명은 완벽한 대변인에 가깝다면, 다른 한 명은 정반대였다.

바클리는 1993년 나이키와 오랫동안 손잡고 일한 와이든+케네디가 만든 에어 포스 맥스의 흑백 텔레비전 광고에 출연하며 뉴스 헤드라인을 장식했다. 광고에서 그는 우직하고 직설적인 어투로 상당히 현실적인 발언을 토해낸다. "나는 롤 모델이 아니다. 나는 롤 모델이 아닌, 농구장을 휘젓고 다니는 선수로서 돈을 받는다." 훗날 명예의 전당에 오른 이 젊은 선수는 시청자에게 자기 역할은 농구 코트를 정복하는 거지, 어린이가 사회의 생산적인 일원으로 성장하도록 돕는 게 아니라는 점을 명확히 한다. "롤 모델은 부모가 해야 한다. 덩크 슛을 할 줄 안다고 해서 내가 당신의 아이를 길러야 하는 것은 아니다."

바클리의 폭탄 발언이 허세가 아니었던 이유는 그가 코트 위에선 어떤 감독이라도 사랑해 마지않을 선수로 변신했기 때문이다. 광고가 송출된 1992~1993년 시즌에서 그는 경기당 평균 25.6 득점과 12.2 리바운드로 MVP에 선정됐으며 소속 팀인 피닉스 선즈는 정규 리그에서 기록적인 62승 20패를 거두었으며, 비록 시카고 불스에 패배했지만, NBA 결승전에 진출하기도 했다. 물론 바클리는 2차전에서 불스의 강인한 수비진을 뚫고 42점을 기록하며 자신이 조던과 불스의 가장 강한 적수임을 증명했다.

프로 경기에서 바클리가 나이키와 에어 포스 맥스를 알렸다면, 대학 리그에서는 팹 파이브가 같은 역할을 훌륭히 수행하고 있었다.

팹 파이브는 1991~1992년 시즌 농구계에 발을 들이자마자 리그를 평정한 미시간 대학교의 신입생 5인방, 크리스 웨버, 제일런 로즈, 주완 하워드, 레이 잭슨, 지미 킹을 가리킨다. 신입생 다섯 명을 기용한

미시간 울버린스의 감독 스티브 피셔의 판단은 전례를 찾아볼 수 없는 일이었지만, 다섯 명 중 네 명이 맥도날드 올 아메리칸에 선정된 유망주였다는 점에서 그리 무모한 결정은 아니었다. 그들은 코트에서 탁월한 실력만큼이나 심한 거들먹거림과 건방진 플레이를 보여줬다. 경기 방식은 바클리만큼 성급하고, 타협을 모르며 항상 저돌적이었다. 하지만 팬들은 겁 모르는 신인의 난잡하고 유쾌한 경기 방식을 즐겼다.

팹 파이브는 모든 것을 자기들만의 방식으로 하려 했다. 나이키의 적극적인 지원 아래 에어 마에스트로, 에어 맥스 스트롱, 에어 언리미티드 등 1990년대 가장 인기 있는 농구화를 신을 수 있었지만, 그들을 상징한다고 할 수 있는 모델은 단 두 가지였다. 하나는 양말 같은 부티와 동적인 움직임을 위해 설계된 걸로 유명한 에어 플라이트 허라취였고, 나머지 하나는 팹 파이브가 두 번째 시즌에서 보여준 날카로운 경기 방식과 어울리는 검정 색상의 에어 포스 맥스였다. 노랑 색상에 넉넉한 품의 반바지와 검정 색상 양말과 포스 맥스 차림으로 코트로 걸어 들어오는 그들의 모습은 대단히 위협적이었다.

로즈는 팀에 새 신발이 도착했을 때를 회고하며 다음처럼 이야기했다. "나는 (장비 담당자였던) 보비 블랜드를 기억한다. 그가 라커룸에 들어와 바닥에 수많은 나이키 신발을 뿌렸다. 우리는 떨어진 신발을 하나하나 주워서 신어보고, 타이어를 몇 번 걷어차 보았다. 우리는 곧바로 '이 중에서 아무것도 안 신을 거야'라는 뜻을 내비쳤고, 그는 미쳤냐는 눈빛으로 우리를 노려봤다. 하지만 우리는 더없이 진지했다."

"그때 우리는 나이키와 정식 계약을 하기 전에 의향서를 작성한 것만으로 벌써 신발 계약을 맺은 거나 다름없음을 알고 있었다. 그래서 보비에게 말했다. '지금 당장 전화기를 들고 나이키에 연락해서 똑바로 준비하라고 해.' 조던도 없고, 데온도 없고,

보(보 잭슨)가 신던 모델도 없었으니까. 이게 말이나 되는 상황인가? 약 일주일 뒤, 나이키는 좀 더 준비해서 우리 앞에 돌아왔다. 한 단계 위의 신발들이었다. 보비가 더플백 가득 담아와 바닥에 뿌린 신발 중에는 바클리와 허라취를 포함한 다양한 신발이 있었다. 바로 우리가 원한 거였다."

그런 신발을 원했던 이들은 미시간 새내기만이 아니었다. 이들의 경기복 스타일은 순식간에 유행이 돼 거리로 퍼졌다. 기성세대는 이들의 옷차림을 보고 코웃음을 쳤지만, 미국의 모든 청소년은 팹 파이브처럼 무릎길이의 반바지와 검정 양말을 신기 시작했다.

팹 파이브가 2학년이 됐을 무렵, 이 앳된 얼굴의 선수들에 대한 여론이 바뀌며 일부 팬의 큰 미움을 샀다. 1993년 『볼티모어 선』에 따르면, "전해 신입생으로만 이뤄진 팀으로 NCAA 결승전에 오른 미시간 울버린스의 유례없는 성취는 이들에 대한 평가를 귀여움에서 경멸스러움으로 뒤바꿔놓았다. 그들의 성공 요인 중 하나이기도 한 마초적 태도와 거들먹거림 탓이다." 패배한 팀을 향한 그들의 도를 넘은 도발은 더 이상 농담이 아닌 불쾌함으로 다가왔다. 심지어 그들을 비판하는 목소리가 인종차별적인 성향을 띠기 시작하면서 경기에 대한 그들의 열정도 무모함으로 매도됐다. 웨버는 『워싱턴 포스트』에 주전 선수 전원이 흑인으로 이뤄진 이 팀이 백인 비율이 높은 미시간주가 아닌 다른 지역의 학교에서 활동했다면 이들의 평가 또한 상당히 달라졌을 거라는 글을 실었다. "그들은 말했겠지. '와 쟤 웃고 있어, 인격이 얼마나 훌륭한지!', '쟤는 가끔 성질이 나쁘지만, 그래도 좋은 의미에서 나쁜 선수야', '그는 열정적이고 경기를 제대로 이해하고 있어', '저게 보비 나이트 감독이 선수들에게 바라는 거지'."

"듀크 대학교에 갔다면 어땠을까? 걔네는 이렇게 말했을 거다. '와 쟤 진짜 영리한 선수다. 쟤가

나이키 에어 포스 맥스

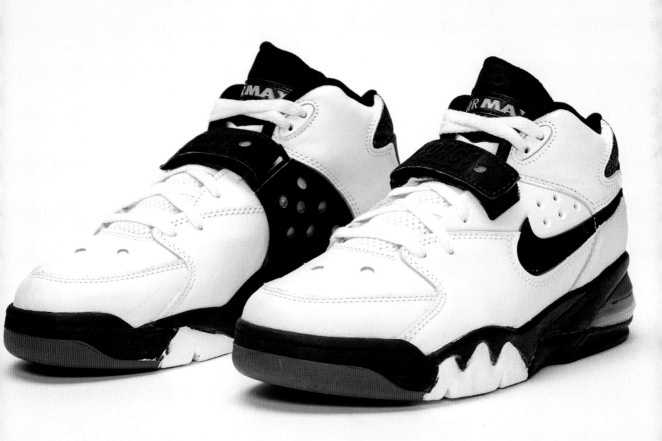

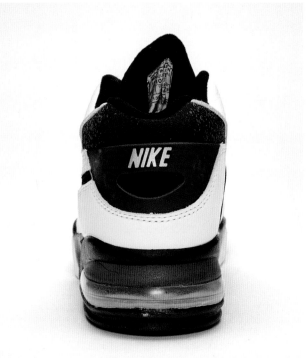

보비 헐리 밀치는 것 좀 봐! 쟤가 다른 선수들 사기를
올려주고 있는 모습을 봐!'"

　팹 파이브는 힙합을 듣고 자란 첫 세대의
선수들이었기에 퍼블릭 에너미, N.W.A, 투팍 등의
노래 가사에 내재된 관점과 이야기에 강하게 끌렸다.
물론 동시에 아티스트도 팹 파이브에게 끌렸다.
2011년 ESPN에 방영된 다큐멘터리 「팹 파이브」
에서 아이스 큐브는 팀에 대해 이야기하며 "그들은
우리의 태도를 코트 위로 가져간 거"라고 말했다.
"팹 파이브는 실력이 있다면 나이는 중요하지 않다는
사실을 가르쳐줬어."

　팹 파이브와 바클리는 이런 시대의 전환을
반영하며 대중의 시선에 노출돼 있어도 거리낌 없이
자신을 드러내는 새로운 흑인 남성상을 제시했다.
그들은 미국 사회에 그동안 보이지 않았던 흑인성의
한 면을 선보였다. 바클리와 마찬가지로 팹 파이브도
리그에서 2등을 차지했다. 그들은 1993년 NCAA

챔피언십에서 노스캐롤라이나 대학교에 패했지만
최후의 1분까지 이어진 긴장감 넘치는 경기 끝에 77
대 71로 패하며 가장 드라마틱한 경기를 보여줬다.

　대개 챔피언십 우승에 실패한 2위 팀은 역사
속에 각주로만 남아 사람들의 기억 속에서 지워진다.
하지만 팹 파이브는 아니었다. 단 한 번도 우승
타이틀을 얻어본 적 없지만, 대학 농구 리그 역사에
지워지지 않을 업적을 남겼다. 그들은 이후 수년
동안 대학 출신 선수를 영입하려는 팀에게 완벽한
영입 기준으로 칭송받았다. 더군다나 대학교
리그에서 그들만큼 대중의 패션 스타일에 많은
영향을 준 이들은 찾기 어렵다. 그들을 시작으로
NCAA 농구 시즌과 NCAA 남자 농구 디비전 1
챔피언십(March Madness) 시즌의 코트는 매
시즌 새로운 농구화가 공개되는 운동화 버전의
패션 런웨이가 됐다. 1990년대 내내 애리조나
와일드캣츠, 노스캐롤라이나 타 힐스, 조지타운

나이키 에어 포스 맥스

호야스 등의 경쟁팀은 경기 방식뿐 아니라 외적인 스타일로도 후세에 큰 영향을 끼쳤다.

프로 리그에서는 바클리가 자신의 시그니처 모델을 얻기 전까지 포스 시리즈의 얼굴마담으로 활약했고, 웨버는 첫 시즌에 자신만의 모델인 에어 맥스 CW를 신고 등장했다. 바클리가 입증한 시장성은 게리 페이턴, 케빈 가넷, 알론조 모닝 같은, 나이키와 계약한 다른 선수에게 문을 열어줬다. 바클리를 시작으로 운동선수가 가지고 있던 육체노동자 이미지가 개선되어 소비자에게 새롭고 효과적인 방식으로 다가갔다.

에어 포스 맥스는 농구화에 새 시대를 열었다. 본 모델이 농구 패션을 정의했다고 해도 과언이 아니다. 미드탑 높이의 에어 포스 맥스는 코트에서 충분한 기능성을 보여줬으며 코트 밖에서는 패셔너블한 스니커즈로 기능했다. 나이키는 이후

디자인에서 중대한 변화가 생기기 전까지 신발의 공격적인 디자인 요소와 거대한 에어 유닛을 검정 또는 하양 색상 바탕의 농구화에 적용했다. 에어 포스 맥스의 스타일은 편집 매장의 진열대, 거리, 코트를 수십 년 동안 지배했다. 에어 포스 맥스는 완전히 노출된 에어 유닛을 사용함으로써 이후에 출시된 수백 가지 농구화의 유행을 이끌었다.

나이키는 1993년 오리지널 모델 출시 이후 여러 차례 에어 포스 맥스를 재발매했다. 수년 동안 검정/은색 컬러웨이를 여러 번 발매했고, 하양 색상 바탕의 모델 두 개의 경우 레트로 재발매 횟수는 더 적지만, 발매마다 큰 환영을 받았다. 나이키 에어 포스 맥스는 진정 나이키 농구의 전성시대를 상징한다. 선수의 성격과 개성이 그가 신는 신발에도 반영됐던 시기 말이다.

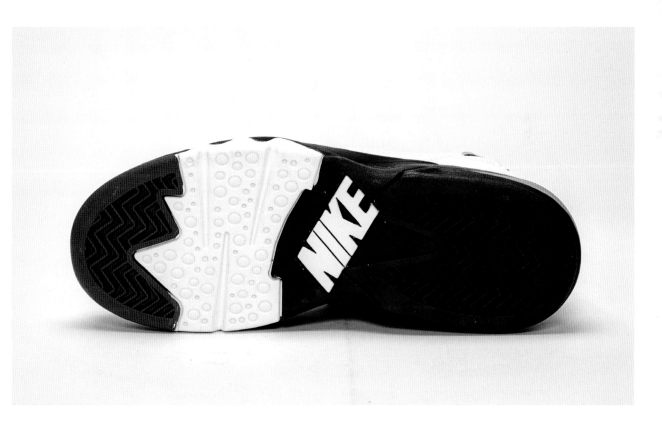

1993

Nike Air Max 93

마이크 데스테파노

우유 주전자가 스니커즈 디자인에 영감을 줄 수 있다고 생각해본 적이 있는가? 흥미롭게도 팅커 햇필드와 브루스 킬고어가 에어 맥스 93을 디자인할 때 참고한 게 바로 우유 주전자였다.

나이키 에어 맥스 93은 나이키의 유명한 에어 맥스 라인 모델 중 당대 가장 혁신적인 제품이었다. 에어 맥스 93은 1991년 에어 맥스 180이 이루지 못한 과업을 이어받아 중창에 더욱 거대한 에어 유닛을 탑재하는 데 성공했다. 발꿈치를 270도 둘러싼 에어 유닛은 당시 나이키가 탑재한 에어 유닛 중 가장 커서 초기에 에어 맥스 270으로 불리기도 했다. (2018년도에 데뷔한 같은 이름의 모델과는 다르다.)

이 동그란 에어 유닛은 고체 소재에 튜브를 삽입하고 가스를 불어넣어 방울 모양을 만드는 에어 맥스 180의 중공성형 기법과 유사한 방식으로 만들어졌다.

하지만 개선된 쿠셔닝 시스템은 에어 맥스 93의 새로운 특징 중 하나에 불과하다. 팅커 햇필드와 킬고어는 신발 내부에 네오프렌 소재의 부티를 탑재해 더욱 안정된 착화감을 제공했다. 비록 에어 맥스 라인에는 처음 사용됐지만, 이는 2년 전 에어 허라취에 사용된 삭 라이너와 굉장히 유사하다. 메시와 가죽 소재가 갑피의 나머지 부분에 사용됐고, 신발 양옆에는 스우시 로고가 부착됐으며 뒤축에는 '더스티 캑터스' 색상의 플라스틱 오버레이가 사용되었다. 나이키 아카이브의 다른 스니커즈들과 마찬가지로, 에어 맥스 93도 밝은 색감으로 유명하다. 실제로 에어 맥스 93은 처음으로 에어 유닛 내부에 색을 넣은 모델이며, 이 특징은 훗날 다양한 스니커즈에 반영됐다.

지금은 고인이 된 스니커즈 전문가 게리 워넷은 2014년 남긴 한 이메일에서 에어 맥스 93을 "개인적으로 가장 좋아하는 모델이자, 어쩌면 최고의 러닝화"라고 표현한 적이 있다. 기능성 측면에서 에어 맥스 93은 갓 시장에 출시된 최신 러닝화보다 뒤떨어질 수 있으나, 에어 맥스 93의 독특한 모양새는 일상의 스니커즈 영역에 진입하는 데 장점으로 작용했다.

비록 나이키가 동시대의 다른 모델만큼 에어 맥스 93을 꾸준히 출시하지는 않았지만, 2018년 에어 맥스 270이 출시되자 원조 격인 에어 맥스 93도 함께 대중의 관심을 얻었다. 어찌됐든, 에어 맥스 93의 혁신과 중요성은 절대 과소평가돼서는 안 된다. 나이키가 무려 25년이나 지난 뒤에도 해당 모델에서 영감을 받아 새 제품을 발매했다는 사실은 에어 맥스 93이 얼마나 시대를 앞서간 신발이었는지 보여주는 명확한 증거다.

1993

1994 Reebok Instapump Fury

리복 인스타펌프 퓨리의 디자인은 처음 등장한 1994년보다 2020년에 더욱 자연스러워 보인다. 스티븐 스미스가 디자인했을 당시, 분리 밑창 디자인에 빨강/검정/노랑 컬러웨이, 펌프 유닛을 갖춘 이 운동화는 시중에 나온 어떤 제품과도 달랐다. 25년도 넘는 세월이 흐른 뒤에야 브랜드의 가장 혁신적인 디자인 중 하나로 인정받았지만, 당시 퓨리는 리복조차도 받아들일 준비가 돼 있지 않았던 운동화였다.

맷 웰티

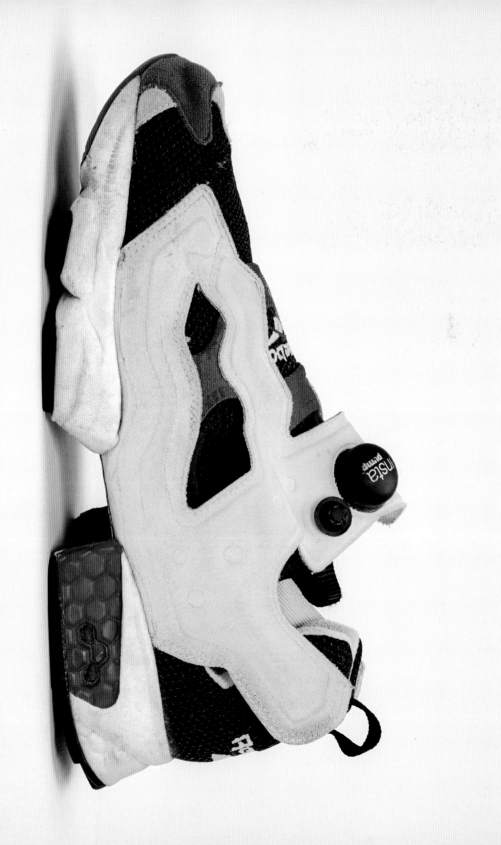

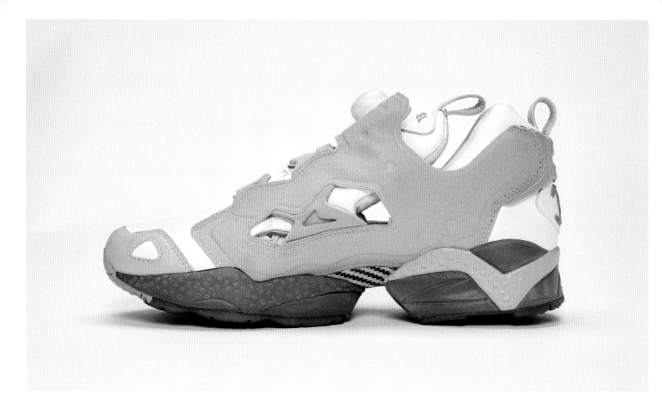

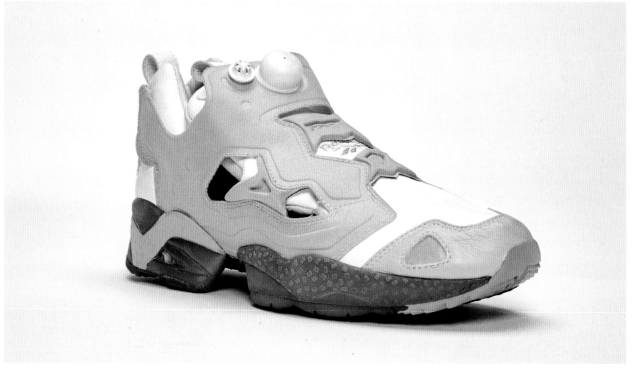

리복 인스타펌프 퓨리

인스타펌프 등장 이전에는 리복 펌프라는 기술이 주로 사용됐다. 1989년 덩치 큰 농구화에 적용된 이 기술은 펌프 주머니 형태로 장착돼 신발을 조이거나 느슨하게 했다. 폴 리치필드가 개발한 펌프는 이내 대중문화적 현상이 됐다. 도미닉 윌킨스가 이 기술이 적용된 운동화를 신었고, 펌프 기술은 신발 산업을 지배하기 시작한 나이키의 에어 맥스 기술의 대항마로 떠올랐다. 광고에서 윌킨스는 나이키 에어 커맨드 포스 한 컬레를 스크린 밖으로 던지며 "일등석에 타고 싶으면 펌프는 위로 에어는 밖으로"라고 말한다. 테니스 스타 마이클 창도 펌프 기술을 홍보하며, 테니스 선수를 위해 디자인된 코트 빅토리 모델을 선택했다. 그는 이전 광고와 비슷한 자신만만한 태도로 테니스계의 슈퍼 스타인 애거시를 겨냥했고, 윌킨스와 비슷한 장소에서 애거시의 나이키 에어 테크 챌린지를 내던졌다.

리복은 펌프를 사용해 기능성 제품을 만들고, 타 브랜드를 약 올리고, 서슴없이 우위를 차지하려 들었다. 리치필드는 2015년 『블룸버그 통신』과의 인터뷰에서 "우리는 최고의 농구화 공급업체가 되기 위해 경쟁자들과 결투를 벌였다"고 말했다. "우리는 운동화 산업 밖으로 시선을 돌려 사람들이 어떤 스키용품을 사용하는지, 어떤 공기 부목을 사용하는지, 어떻게 발에 꼭 맞게 장비를 조절하는지 살피며 공기주머니를 사용하는 새로운 개념을 발견했다. 공기주머니가 잘 작동하도록 제작하다 보니 한 구성품의 가격이 신발 전체의 가격에 맞먹을 정도였다. 우리는 소비자들이 170달러짜리 신발을 어떻게 받아들일지 확신하지 못했다. 아니나 다를까 발매 초기에는 주문량이 많지 않았다."

펌프 기술이 대중문화에서 가장 중요하게 부각된 순간은 보스턴 셀틱스의 가드 디 브라운이 1991년 NBA 덩크 콘테스트에서 옴니 라이트 스니커즈의 펌프를 채운 뒤, 오른팔로 얼굴을 가린 채 덩크슛에 성공했을 때였다. 그날의 하이라이트가 신발을 완성했다. 리복은 수십 년 동안 그 신발을 참고해왔고 검정, 오렌지, 하양 색상으로 재발매를 이어갔다.

인스타펌프 퓨리는 기존 펌프 라인 제품에서 출발한 스니커즈다. 극도로 단순한 디자인과 메시를 사용한 갑피는 가죽을 사용한 과거의 농구화나 테니스화와는 완전히 달랐다. 그러나 이 신발은 펌프의 가격을 낮추고 생산자의 관점에서 더욱 기능적인 제품이 되도록 설계됐다. 스미스는 "내가 리복에 처음 발을 내디뎠을 때, 전에 없던 혁신 팀을 만드는 일을 하고 있었다"고 말했다. "우리는 '앞으로 펌프 기술을 어떻게 사용할 수 있을까?' 생각했다. 펌프 주머니는 한 컬레당 15달러나 하는데, 왜 우리는 신발을 완성한 다음 펌프 주머니를 안에 넣어 숨겨두는 걸까? 당시 펌프 주머니는 (리복이 자리 잡은) 매사추세츠주에서 만들어졌기 때문에 신발의 다른 부분을 모두 합친 것보다 비쌌다."

우리는 신발의 나머지 부분을 다 없애버리기로 했다. 펌프 주머니를 밑창 위에 그대로 남겨두기로 한 거다. 그다음엔 다양한 직물 층과 우레탄 필름을 코팅한 소재로 어떻게 펌프를 신발 외부에 둘 수 있을지 실험하고 있었다. 어느 날 지루한 회의 도중 수첩에 낙서하다가 우연히 펑퍼짐한 펌프 주머니를 그렸다. 나는 리치필드를 쿡 찌르며 말했다. "이것 좀 봐, 젠장, 바로 이거야."

스미스는 곧바로 디자인을 스케치해나갔고, 완성된 스케치는 지금의 퓨리와 크게 다르지 않은 모습이었다. 그는 이 과정을 거치면서 퓨리가 더 폭넓은 관점에서 얼마나 중요한 역할을 하게 될지 알고 있었다. 그때 한 스케치는 지금의 퓨리와 매우 유사한 수준이었다. "(내가 리복을 떠날 때) 변호사들이 모든 자료를 가져갔기 때문에 이 스케치는 역사 속으로 사라질 뻔했다. 하지만 나는 그 신발의 중요성을 알고 있었기 때문에 해당 페이지를 찢어서 들고 나왔다."

밑창이 분리된 인스타펌프 디자인은 발 앞부분과 뒤꿈치에 최대한 두꺼운 패딩을 대고, 신발 뒤편에는 헥사라이트 쿠셔닝을 적용했다. 아치 부분에 적용된 카본 파이버 플레이트는 지지력을 더하고, 메시 소재의 갑피는 신발의 무게를 낮추고 통기성을 높였다.

오늘날에는 어떤 점보다도 퓨리의 디자인이 가장 큰 호평을 받지만, 정작 스미스에게는 이 신발의 컬러웨이가 사내에서 극복해야 할 가장 큰 장애물이었다. 당시 빨강, 노랑, 검정 색상의 조합은 눈에 거슬린다는 평을 받았고, 보수적인 리복 마케터의 반발을 샀다. 스미스에 따르면 이 컬러웨이는 펑크 록, 스트레이트 엣지 신(☛ 술, 담배, 마약 같은 쾌락적, 자기 파괴적 요소를 거부하는 반문화이자 이와 같은 삶의 방식을 지향하는 사람들)에 대한 그의 열정, 그리고 대담한 메시지를 전달하고 싶은 욕망에서 영감을 얻은 것이었다.

"당시 일반적인 러닝화는 그렇게 생기지 않았다. 무엇보다 퓨리 같은 색깔을 사용하지 않았다. 하양 색상에 다른 색이 조금씩 더해진 정도였다. 내가 그들에게 (인스타펌프 퓨리를) 보여줬을 때, 그들의 반응은 '우린 도저히 저런 걸 팔 수 없다'는 식이었다."

이 일은 스미스와 운동화의 판매 성적을 좌우하는 마케터 사이에 불화를 일으켰다. "마케팅 담당자는 '글쎄, 우리 제품군에 넣긴 하겠지만 그 이상은 보장할 수 없다. 만일 그 이상을 원한다면 파랑, 은색, 검정같이 좀 더 보수적인 컬러웨이로 수정해야 한다'는 태도를 보였다. 반면 나는 '무슨 말 하는 거야? 이건 그런 신발이 아니야. 닷지 바이퍼(☛ 닷지 사가 제작한 스포츠카)를 빨강이 아닌 다른 색상으로 디자인할 수는 없는 것처럼 말이야'라며 응수했다. '젠장, 도무지 알아듣지 못하는구만'이라고 생각하며 집으로 가서 회색 색상의 자동차 프라이머를 사용해 퓨리를 도색해버렸다. 색칠한 신발을 들고 마케팅 담당자를 다시 찾아갔다. '자, 이게 네가 원하던 거다'라고 말하자 그는 '오 맞아, 이제 좀 팔 수 있겠네'라고 말하더군."

스미스는 결국 마케팅 총괄 담당자 윗선을 찾아 1979년 리복의 북미 판권을 인수한 폴 파이어맨과 이야기를 나눴다. "나는 파이어맨에게 찾아가서 '마케팅과 운영팀이 이 컬러웨이로는 신발을 팔지 않겠다고 말하고 있다. 은은한 회색 색상 같은 것으로 바꿔야 한다고 주장한다'고 털어놓았다. 그러자 파이어맨은 말했다. '그 망할 놈들에게 가서 이 컬러웨이 그대로 가라고 전해.' 나는 다시 내려와서, '방금 폴하고 이야기하고 왔는데, 너희 망할 놈들에게 이 컬러웨이 그대로 발매해야 한다고 전해달래'라고 했다. 그러자 담당자는, '맙소사, 진짜 폴에게 직접 애기할 줄이야. 좋아, 그럼 이 컬러웨이도 한번 팔아보지. 하지만 내가 장담하는데,

리복 인스타펌프 퓨리

아무리 운이 좋아도 판매 비율은 6 : 4 정도일 거야'라고 대꾸했다."

하지만 결과는 정반대였다. 빨강/검정/노랑 컬러웨이가 전체 판매의 60퍼센트였으며, 회색/검정/파랑 컬러웨이가 나머지 40퍼센트 정도를 차지했다. 이 모델은 특히 일본에서 컬트적인 신발이 됐다. 가수 뷔요크와 영화배우 성룡 같은 이들 덕분에 여러 중요한 순간에 빛났으며, 리복은 성룡이 신었던 컬러웨이를 몇 년 뒤 레트로 재발매하기도 했다.

가장 전설적인 버전 중 하나는 샤넬이 디자인한 것으로, 뒤꿈치 부분에 회색 음영과 이 패션 업체를 상징하는 맞물린 C 로고가 새겨진 게 특징이다. 이 모델은 2000년에 만들어져 샤넬의 런웨이 쇼에 등장했다. 하지만 어떻게 이런 협업이 성사되었는지는 스미스에게 약간의 미스터리로 남아 있다. "당시 나는 이 신발의 스트리트웨어적인 면에 크게 집중하지 않았다. 그래서 '아, 이 신발을 저런 식으로 변형시킬 수도 있구나' 싶었다. 패션 세계에서 내 작품이 등장하는 걸 보는 일은 언제나 놀랍다."

매사추세츠주 케임브리지에 있는 편집 스토어 콘셉츠가 2017년에 이 버전을 부활시키면서 퓨리는 한정판 협업 스니커즈의 세계에서 두 번째 삶을 시작했다. 비록 이제는 박물관에 들어가 버린 샤넬 인스타펌프와 똑같이 생기진 않았지만, 그래도 수집가들에게는 충분히 만족스러울 만큼 비슷했다.

콘셉츠의 크리에이티브 디렉터 디온 포인트는 "당시 우리 디자이너였던 렛(리처드슨의 별명)은 항상 이런 디자인을 하고 싶어 했다. 우리는 샤넬과 협업한 퓨리가 많은 사람에게 알려지지 않은, 일종의 유니콘 같은 제품이라는 사실을 알고 있었다"고 말했다. "우리는 그것을 (최대한 원본에 가깝게) 만들고 싶었다."

협업이 이루어지기 불과 몇 년 전인 2014년에도 콘셉츠는 이미 인스타펌프 퓨리와 협업을 진행한 바 있었으며, 이때 발매한 제품은 해당 모델의 가장 유명한 버전 중 하나였다. 베르사체의 실크 셔츠 프린트에서 영감을 받은 이 스니커즈는 리복이 그해 발표한 많은 협업의 산물 중에서 가장 많은 이들이 탐내는 신발이 됐다. 포인트는 "내가 베르사체 셔츠에서 영감을 받은 이유는 1994년을 떠올렸기 때문이다. '그 시대에는 무슨 일들이 있었지?' 하고 생각해보니, 당시는 나쁜 남자들의 시대이거나, 그런 흐름이 시작되는 시기였다"고 말했다. "우리는 돌아가서 다양한 패턴과 재료로 구성된 몽타주를 발견했다. 그렇게 베르사체에서 영감을 얻은 신발을 디자인했다. 이 디자인이 탄생한 데는 다 이유가 있었다. 잡다한 아이디어를 잔뜩 모아서 던져놓은 게 아니다."

포인트와 그의 팀이 인스타펌프의 인기를 과소평가한 탓에 해당 모델의 발매량은 극히 적었고, 리셀 시장에서는 나오자마자 팔려나갔다. "리셀 가격이 그렇게 높은 이유는 아마 우리가 수량을 잘못 예측했기 때문이다. 내 기억으로는 350족 정도 발매한 것 같다. 일반적으로 1천200~1천800족을 발매한다는 점을 고려할 때, 이 제품은 우리가 평소 발매하던 수량의 15퍼센트 정도밖에 제작하지 않은 거다. 여기저기서 전화가 걸려오기 시작했고, 나는 '이런 젠장, 반응이 장난 아니군' 하고 생각했다."

해당 모델의 리셀 가격은 800달러 정도에 형성돼 있으며, 최근까지도 큰 가치를 지니고 있다. 출시된 지 수십 년이 지났음에도 인스타펌프는 여전히 전설적인 지위를 유지하고 있으며, 계속해서 역사를 써나가고 있다. 또한 퓨리는 아디다스와 리복이 최초로 협업에 나섰을 때 핵심 모델로 부스트 솔을 장착해 발매되기도 했다. 이 신발이 아이콘이 됐다는 사실은 스미스에게 놀라운 일이 아니다. 그는 "온전히 디자인만 두고 봤을 때, 이 신발은 다른 신발과 확연히 달랐다"고 말했다. "그게 우리의 의도였다. 교란하고 메시지를 전달하는 것. 그걸 퓨리가 해냈다."

Nike Diamond Turf 2

1990년대 중반에 성장기를 보낸 사람은 누구나 디온 샌더스의 DNA를 조금씩 갖고 있다. 화려한 약력, 별명들, 보석, 장비, 헤어 스타일, 그리고 신발까지. 모든 걸 다 가진 것처럼 보이던 샌더스가 어떻게 젊은이들의 마음을 흔들지 않을 수 있었을까?

 존 고티

나이키는 샌더스가 프로 미식축구 샌프란시스코 포티나이너스와 메이저리그 신시내티 레즈에서 뛰었던 1994년에 두 번째 시그니처 운동화를 발매했다. 두 종목을 모두 꿰찬 이 스포츠 스타는 "멋있게 차려입으면, 기분이 좋아지게 돼 있다. 기분이 좋아지면, 좋은 경기를 하게 돼 있다. 좋은 경기를 하면, 돈을 잘 벌게 돼 있다"고 말했는데, 말만 번지르르한 게 아니라 자신의 상징적인 신발을 신고 행동으로 보여줬다.

나이키 디자이너 트레이시 티그는 샌더스의 이전 모델을 토대로 새로운 스니커즈를 만들었다. 실루엣은 대부분의 다이아몬드 터프 라인에 흐르는 선을 그대로 사용해 속도감을 자아냈다. "나는 빠른 걸 좋아한다. 마치 람보르기니처럼." 샌더스가 2017년 콤플렉스의 「스니커즈 쇼핑」에서 설명했다. "알다시피, 람보르기니는 뒷부분이 높고, 앞으로 갈수록 차체가 낮아진다. 거기서 영감을 얻어 이런 디자인을 완성했다."

다이아몬드 터프 2는 해당 아이디어를 더욱 구체화했다. 신발의 디자인 패턴을 보면 앞으로 기울어진 선들이 추진력을 만들어내며 발의 중간 부분부터 앞부분까지 가속되는 모양새다. 샌더스는 이 스니커즈를 하이컷의 4분의 3 정도 높이로 디자인해 발목 보호와 안정성을 높였으며, 캡슐화한 에어 유닛을 삽입해 착용자에게 필요한 편안함과 지지감을 제공했다. 티그는 신발 앞부분에 더욱 큰 스트랩을 더했고, 이너 부티를 더해 마치 샌더스가 상대 팀의 무력한 리시버를 방어할 때처럼 빈틈없는 핏을 완성했다. 신발의 가장 인기 있는 컬러웨이 중 하나는 샌프란시스코 포티나이너스와 신시내티 레즈의 유니폼에 모두 잘 어울리는 강렬한 색조의 바시티 레드를 사용한 것이다. 스트랩 밑과 발 중간부의 양 측면을 따라 달려가는 금색 메시 소재는 신발에 통기성을 더할 뿐 아니라 NFL 명예의 전당 헌액자인 샌더스의 보석 취향을 보여준다. 신발에 새겨진 특별한 로고는 미식축구와 메이저리그에서 활약한 샌더스의 등 번호를 모두 담고 있으며, 지금까지도 스니커즈 역사상 최고의 시그니처 아이콘으로 자리 잡고 있다.

다이아몬드 터프 2는 나이키가 디자인과 마케팅 측면에서 선수의 운동성과 개성을 모두 잘 살리기 시작한 시점에 등장했다. 샌더스의 신발은 한 종목에서 다음 종목으로, 그리고 스포츠를 넘어 거리까지 진출할 수 있었다. "당시에는 스파이크 운동화, 테니스화, 또는 다용도 스포츠화가 전부였다." 샌더스가 「스니커즈 쇼핑」에서 말했다. "나는 '집어치워, 경기장에서 신는 신발을 밖에서도 신을 수 있어야지' 하고 말했다." 엄청나게 빨라서 '네온 디온'이라 불린 남자는 자신의 플레이를 통해 이 신발들에 생명력을 불어넣었고, 그가 다이아몬드 터프 2를 신고 성공한 모든 도루와 픽 식스(☞ 공을 가로채 터치 다운에 성공해 6 득점을 올리는 것)들은 나이키의 판매량 증가에 크게 기여했다.

1995 Air Jordan XI

에어 조던의 최신 모델 발매는 곧 가장 진보한 기술력을 집약한 신발이 탄생했을 뿐 아니라 이에 사람들의 이목이 쏠린다는 사실을 뜻한다. 그중 어떤 모델은 곧바로 히트작이 되겠지만, 소비자가 익숙해지는 데 시간이 걸리는 모델도 있다. 이 가운데 에어 조던 11은 의심의 여지없이 전자에 속한다. 에어 조던 11은 출시와 동시에 대중의 시선을 끌었고, 눈을 떼지 못하게 했다.

드루 햄멜

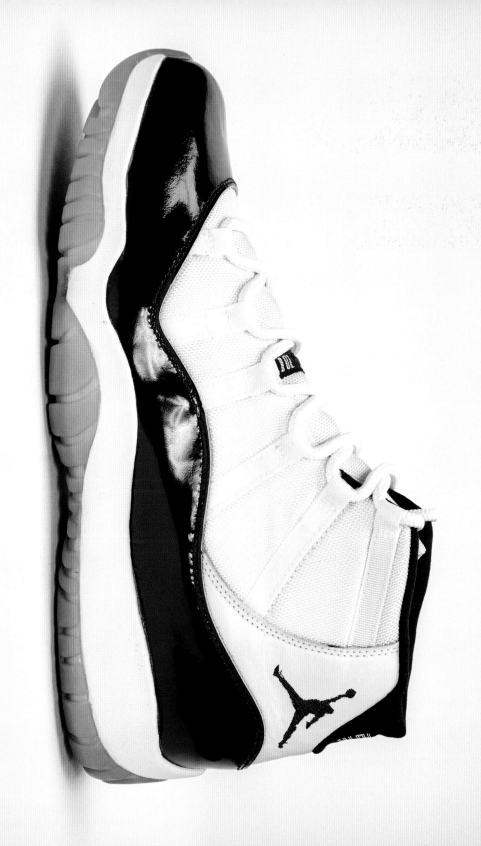

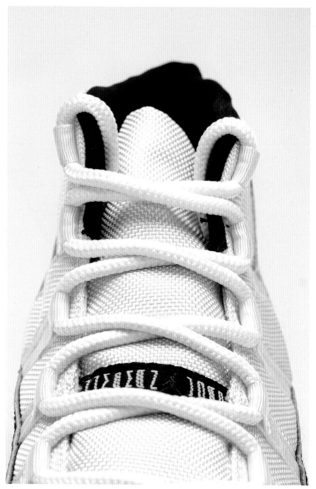

조던은 항상 남들과 다른 신발을 원했다. 1990년대 초반, 조던은 매번 팅커 햇필드에게 턱시도 차림에 신어도 어색하지 않을 정도로 세련된 스니커즈를 주문했다. 고급스럽고 광택이 있는 뭔가를 원했는데, 이를 구현하는 일은 전적으로 디자인의 거장, 햇필드에게 달렸다. 이게 바로 모든 에어 조던 중 가장 눈에 띄는 에어 조던을 탄생시킨 영감이었다. 에어 조던 11에는 조던이 원했던 '반짝임'이 있었다. 광택을 낸 페이턴트 레더(☞ 에나멜을 발라 광택을 내는 동시에 내수성을 강화한 가죽)를 채용한 이 신발은 조던이 원했던, 농구 코트의 어떤 신발보다 빛났다. 다만 한 가지 큰 문제점이 있었는데,

바로 조던이 더 이상 NBA 경기를 뛰지 않는다는 것이었다.

1994년, 조던이 바이블 벨트(☞ 미국 남부의 보수적인 기독교의 영향이 큰 지역) 주위를 도는 버스를 타고 다니며 마이너리그 야구팀인 버밍햄 바론스에서 플라이볼을 잡고 있던 당시에도 팅커 햇필드는 계속해서 에어 조던의 후속작을 만들고 있었다. 1993년 조던의 NBA 은퇴는 스니커즈 세계를 혼란에 빠트렸다. 그는 이미 지구상에서 가장 큰 신발 브랜드, 나이키의 얼굴이었으니까. 그의 은퇴라는 중대한 사건에 맞닥뜨린 나이키는 핵심 선수가 떠난 무대에서 브랜드를 계속 이끌어 나갈

에어 조던 11

방책을 찾아야 했다.

　이미 이 시점에서 팅커 햇필드는 에어 조던 3를 시작으로 조던이 착용한 모든 신발을 만들어냈다. 에어 조던 11을 디자인하는 상황에서 조던이 농구를 그만뒀다는 것은 팅커 햇필드에게 일감이 떨어졌다는 이야기와 다름없었다. 이런 상황에서 팅커 햇필드는 어떤 선택을 해야 했을까? 거리에서 신을 수 있는 패션화에 가까운 스니커즈를 만들어야 했을까? 아니면 신발의 한계를 극한까지 실험한, 경기장에서 신을 고도의 기능성 운동화를 만들어야 했을까?

　현명하고, 산업에 대한 이해도가 높은 팅커 햇필드는 농구화를 한계까지 밀어붙이는 쪽을 택했다. 중창 전체를 덮은 긴 에어 밑창은 에어 조던 11에 충분한 쿠셔닝을 제공했다. 축구화의 클릿(☞ 미끄럼을 방지하는 돌기)에서 영감을 받아 채택한 발목 위까지 보호해주는 새로운 카본 파이버 플레이트는 발을 단단히 고정하고 공중으로 뛰어오를 때 발의 디딤을 도왔다. 페이턴트 레더를 활용한 흙받이는 화려할 뿐만 아니라 매우 기능적이어서, 조던이 날카로운 컷과 피벗(☞ 컷은 순간적으로 잘라 들어가는 움직임을, 피벗은 상대 수비수를 등진 상태에서 좌우로 방향을 틀며 한 발을 내딛는 동시에 슛을 던지거나 패스하는 공격 방식) 동작을 취할 때 그의 발을 단단히 지지했다. 또 반드시 언급해야 할 부분은 뒤꿈치에 적힌 숫자 23 또는 45와 함께 설포에 적힌 그리스어 스타일의 암호 문자다. 이 문자는 무엇을 뜻하는 걸까? 점프맨? 아니면, 조던?

　팅커 햇필드와 운영진 및 디자이너로 구성된 팀은 조던이 스콧츠데일 스콜피온스 야구팀에서 가을 리그를 뛰고 있던 1994년 말, 스콧츠데일의 조던 콘도에서 에어 조던 11을 처음 발표했다. 팅커 햇필드는 신발뿐 아니라 신발과 어울릴 만한 의류 라인까지 함께 발표했는데, 이는 조던을 단순한 농구 선수가 아닌 글로벌 아이콘으로 부상시키기 위한 노력의 일환이었다.

　조던이 처음 신었을 당시, 에어 조던 11에도 데니스 로드맨의 에어 셰이크 언디스트럭트 같은, 발목 위로 두르는 설포가 있었다. 여기에 더해 발을 고정하기 위해 끈이 아닌 스트랩을 사용했다. 이 프로토타입은 팅커 햇필드의 초기 드로잉 그대로 검정 색상의 갑피에 하얀색 페이턴트 레더를 사용한 모습이었다. 햇필드가 에어 조던 11의 장점을 설명하는 동안 조던은 검정 색상의 벨크로 데슈츠 샌들을 벗고 새 스니커즈에 발을 넣었다. 언제나처럼 조던은 나이키 팀에 의견을 전달했고 팅커 햇필드가 경청하는 시간이 이어졌다.

　시계태엽을 감아 1995년 봄으로 가보자. 조던은 NBA로 돌아오라는 친구와 동료의 설득을 더 이상 이기지 못했다. 그가 처음 은퇴했던 1993년에만 해도 다시는 농구 선수로 돌아가지 않겠다고 호언장담했다. 하지만, 승부욕이 다시 불타 올랐고 코트에서 뛰어다니고 싶어 몸이 근질거렸다. 조던이 결국 NBA로 돌아간 1995년 3월, 그는 정규 시즌과 샬럿 호니츠와 겨뤘던 플레이오프 첫 경기에서 에어 조던 10을 신었다.

　조던과 시카고 불스는 샬럿 호니츠를 간단히 무찔렀지만, 2차전에서 올랜도 매직을 만나며 더 큰 시험대에 올랐다. 바로 이 경기에서 조던은 팅커 햇필드의 만류를 무릅쓰고 에어 조던 11을 신기로 했다. 아직 대량 생산 준비가 안 된 프로토타입이었다. 조던은 좀 더 새롭고 발전된 신발을 신을 기회를 못 본 체하고 지나가기 힘들었다. 그렇게 반짝이는 페이턴트 레더가 있는 신발이니 더더욱 어려웠을 거다.

　시리즈 첫 게임에서 조던은 이제 '콩코드'라는 이름으로 더욱 잘 알려진 하양 색상의 갑피에 검정 페이턴트 레더와 투명 밑창으로 꾸며진 에어 조던 11을 신고 출전했다. 이 모델이 콩코드라고

불린 이유는 조던이 좋아하는 자주색 포인트 컬러가 사용됐기 때문이다. 발꿈치에는 조던이 농구 리그에 복귀했을 때 형 래리를 기리며 선택한 등 번호 45를 새겼다.

그는 두 번째 경기에서도 같은 신발을 신었는데, 사무국으로부터 팀원이 신은 스니커즈 같은 검정 색상의 신발을 신지 않으면 벌금을 물리겠다는 경고를 받았다. 그래서 세 번째 경기에서는 페니 하더웨이의 나이키 에어 플라이트 1의 발꿈치 숫자 1을 제거한 뒤 신었고, 이후의 네 번째와 다섯 번째, 여섯 번째 경기에서는 자주색 컬러 포인트의 콩코드와 발꿈치에 45가 적힌 검정 색상의 스니커즈를 신고 출전했다.

놀랍게도, 오닐, 하더웨이, 그리고 젊고 유능한 선수로 구성된 올랜도 매직 팀은 여섯 경기 끝에 시카고 불스를 무너트렸다. 중요한 순간은 첫 경기의 종료를 몇 초 남겨뒀을 때 찾아왔는데, 공을 드리블하며 수비수를 뚫고 나가던 조던이 닉 앤더슨에게 공을 빼앗기고 하더웨이가 이어받아 덩크를 성공시켰을 때다. 이후 앤더슨은 "45번은 23번이 아니"라는 유명한 말을 남겼다. 바로 그 발언 때문에 조던은 등 번호를 다시 23번으로 바꾸고 나머지 리그 경기를 소화했다.

1995년 시즌이 끝나자 조던은 이전과 같은 조기 탈락의 수모를 반복하지 않기 위해 특훈에 돌입했다. 동시에 로스앤젤레스에서 영화『스페이스 잼』을 촬영하고 있었다. 촬영 중 날렵한 체형을 유지하기 위해 그는 돔 안에 천장이 있는 농구 코트를 만들고 NBA 선수를 초청해 꾸준히 연습 경기를 진행했다. 이때도 그가 선택한 신발은 콩코드였다.

실제로『스페이스 잼』에서 조던은 검정/콩코드 에어 조던 11 컬러웨이를 착용했지만, 이번에는 전과 달리 발꿈치의 숫자 45가 23으로 바뀌어 있었다. 그리고 해당 컬러웨이는 '스페이스 잼'이라는 별명으로 불리게 됐다.

가을이 다가올 무렵, 조던과 시카고 불스는 NBA 리그를 완전히 독주할 채비를 마쳤다. 로드맨과 론 하퍼의 강력한 지원사격으로 무장한 불스는 1995~1996년 시즌 무려 일흔두 경기를 승리했다. 많은 경기를 치르는 내내 조던은 에어 조던 11 콩코드를 신었다. 단, 올스타 경기에서는 새하얀 '컬럼비아 블루' 모델을 착용했다.

플레이오프 경기에서 조던이 택한 모델은 오늘날 '브레드'로 불리는 검정/빨강 모델이었다. 그는 잠시 두 가지 로우컷 모델을 착용했을 뿐 대부분의 경기에서 검정 페이턴트 레더를 사용한 미드컷 모델을 신었다. 불스는 플레이오프를 휩쓸었고 숀 캠프와 게리 페이턴이 활약한 시애틀 슈퍼소닉스를 아버지의 날에 열린 경기에서 꺾으며 4승 2패로 챔피언 트로피를 거머쥐었다. 그날 조던은 몇 해 전 살해당한 아버지를 떠올리며 라커룸 바닥에 쓰러져 눈물을 쏟기도 했다. 1995~1996년 시카고 불스는 NBA 사상 가장 강력한 팀이었으며, 모든 경기에서 조던은 에어 조던 11을 신고 코트를 누볐다. 에어 조던 11은 이미 특별한 신발이었지만, 그 시즌 이후 기념비적인 모델의 반열에 올랐다.

하지만 그해, 에어 조던 11을 신고 경기에 나선 이들은 조던과 동료들만이 아니었다. 케빈 가넷과 앤더슨 등도 에어 조던 11을 신었다. NCAA 리그에서는 당시 조지타운 호야스 소속 가드 앨런 아이버슨이 에어 조던 11을 착용하기도 했다.

나이키 입장에서 에어 조던 11은 굳이 홍보가 필요한 신발은 아니었지만, 해당 모델에도 중요한 인쇄 광고가 여럿 있었다. 그중 하나는 하양 배경에 콩코드와 빨강 색상의 스우시 로고가 있고 맨 아래 전화번호가 적혀 있는 일명 '전화 광고'다. 이외에 조던이 낡은 체육관에서 30미터에 달하는 거대한 농구 골대를 노려보는 텔레비전 광고도 있다. 그가 공중으로 뛰어올라 골대를 정복하기 전, 콩코드의 클로즈업 숏이 화면을 가득 채운다.

에어 조던 11

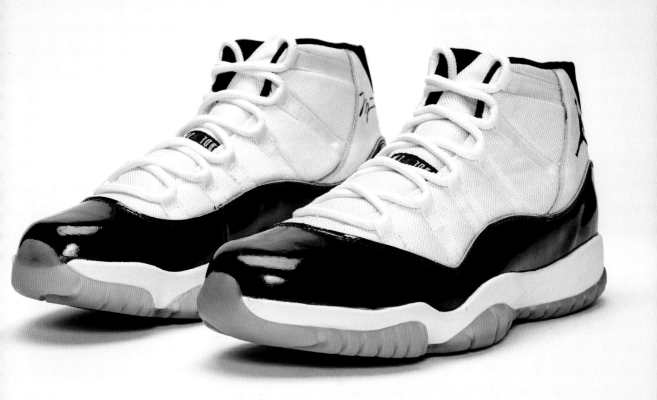

처음 발매한 네 개의 미드컷 컬러웨이 이외에 하양/회색/코발트와 검정/빨강 컬러웨이의 로우컷 모델도 발매했다. 로우컷 모델의 디자인은 미드컷 모델을 그대로 따라 하지는 않았다. 전체적으로 보았을 때 로우컷 모델은 미드컷 모델과 많은 부분 비슷하지만, 갑피의 디자인과 신발 끈이 달랐다. 하양/회색 모델은 공식적으로 에어 조던 11로 'IE'라고 불렸지만 IE가 무엇을 의미하는 약자인지 공식 발표된 적은 없다. 지금까지 가장 그럴싸한 설은 '국제 한정판'(international exclusive)을 뜻한다는 것 정도다.

맨 먼저 일반인들에게 판매된 에어 조던 11은 1995년 11월에 출시된 하양/콩코드 버전이다. 에어 조던 11은 출시된 순간부터 디자인이 과하거나 못생겼다는 비난이 전무한 인기 모델로 등극했다. 실제 에어 조던 11은 너무 인기가 많아 첫 발매

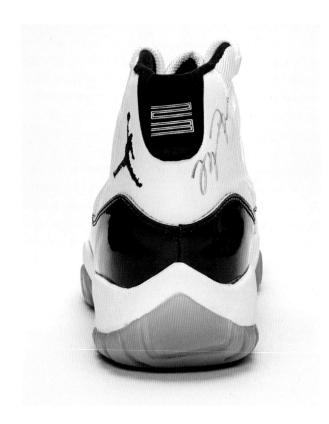

뒤 겨우 5년이 지난 2000년에 클래식 콩코드 컬러웨이로 레트로 재발매됐다. 검정/바시티 로열 색상의 스페이스 잼 컬러웨이도 2000년에 출시됐다.

2001년 초, 하양/컬럼비아 블루 컬러웨이가 귀환했으며, '쿨 그레이' 컬러웨이도 화려하게 데뷔했다. 2001년에만 페이턴트 레더를 활용한 에어 조던 11 로우컷 모델이 일곱 개나 출시됐는데, '브레드' OG 모델의 출시로 한 해를 마무리했다. 오리지널 컬러웨이가 출시된 1995~1996년에는 페이턴트 레더를 활용한 에어 조던 11 로우컷 모델은 출시되지 않았다. 2001년도 이전에 공개된 로우컷 모델은 1996년 플레이오프에서 조던이 잠깐 신었던 검정/빨강 버전과 1996년도 챔피언십 퍼레이드에서 신었던 콩코드 로우컷 버전뿐이다. 2001년 첫 로우컷 모델들의 성공은 후에 더 많은 컬러웨이 출시로 이어졌다.

2008년부터 홀리데이 시즌에 에어 조던 11을 최소 한 컬러웨이 이상 출시하는 것은 조던 브랜드의 전통이 됐다. 어떤 땐 브레드나 콩코드 같은 OG 컬러웨이가 재발매됐고, '감마 블루'나 '72-10' 같은 새 모델이 나온 적도 있다. 종종 출시된 모델이 논란을 일으켰는데, 이전보다 페이턴트 레더를 적게 사용한 2011년 버전의 하양/콩코드 모델과 더 얇은 페이턴트 레더 때문에 흰 선이 보이지 않았던 2012년 버전 브레드가 이 경우에 해당한다. 이런 변화는 평범한 스니커즈 애호가에게는 큰 문제가 되지 않았으며 대부분의 수집가에게도 OG 버전의 귀환이라는 사실만으로 크게 환영받았다. 하지만 스니커즈에 대한 이해도가 높은 이들은 오리지널 버전에 충실하지 않은 재발매라는 점에서 날선 비난을 쏟아냈다. 여하튼 홀리데이 시즌의 에어 조던 11 출시는 새로운 소장품을 기다리는 스니커헤드의 큰 주목을 받는 행사다. 비록 조던 브랜드는 스니커즈의 정확한 판매량을 공개하지 않지만, 매

홀리데이 시즌에 발매하는 에어 조던 11의 수량은 매우 많고 대부분 빠르게 매진되기 일쑤다. 에어 조던 시리즈가 출시될 때마다 매장 앞에 생기는 긴 대기 줄은 스니커헤드에게 상당히 익숙한 풍경이지만, 에어 조던 11 출시 땐 무조건 평소보다 더 긴 대기 줄이 생긴다고 보아도 무방하다. 심지어 2011년 콩코드 출시 때 벌어진 것처럼 대기하는 이들이 몸싸움을 벌이기도 한다.

이미 언급한 모델 이외에 과거 수년 동안 조던 브랜드는 소비자의 요구를 반영해 오리지널 모델의 외형, 실루엣, 느낌까지 최대한 재현한 재발매 버전을 출시해왔다. 물론, 조던 브랜드의 자유의지가 반영된 모델이 아예 없었던 것은 아니다. 예를 들자면 2016년 재발매 버전의 스페이스 잼 모델은 영화에 나왔던 모델과 달리 발꿈치의 숫자 23이

다시 45로 돌아왔다. 비록 완전히 새로운 스페이스 잼 패키지에 담겨 나오긴 했지만, 사실상 1995년 NBA 플레이오프에서 조던이 착용한 선수용 모델과 똑같은 버전이다. 이 버전은 당연히 엄청난 소비자 반응을 끌어내며 빠른 매진을 기록했다.

그뒤 수년 동안 다양한 에어 조던 11이 하이컷과 로우컷으로 출시됐다. 랜디 모스, 워렌 샙, 데릭 지터, 다리우스 마일스, 레이 앨런, 크리스 폴 등 다양한 조던 팀 동료가 각자의 선수용 한정 모델을 착용했다. 지금도 에어 조던 11의 OG 컬러웨이는 재발매 직후 매진되며 모델의 명성을 증명하고 있다. 팅커 햇필드가 떠올린 페이턴트 레더와 메시 소재의 조합은 디자인 면에서 탁월한 결정이었고, 이를 통해 완성된 에어 조던 11은 조던이 코트 위에 발을 디딘 순간 가장 아름다운 자태를 드러냈다.

Nike Air Max 95

벤 펠더스타인

에어 맥스 1 이후 출시된 러닝화 중 에어 맥스 95가 가장 유명한 모델일지도 모른다. 에어 맥스 95는 수많은 짝퉁을 낳았고, 허벅지까지 올라오는 부츠로도 제작됐으며, 만화책에 등장하는 등 다채로운 활약을 펼쳤다. 그뿐 아니라 신발 가게 주인이 살해된 비극적인 강도 사건의 중심에 있기도 했다. 어쨌든, 신발의 모양이나 수다한 논란과 관계없이 한 가지 분명한 사실은, 1995년 세르지오 로자노가 만들어낸 이 모델은 이제 반박의 여지없는 고전으로 꼽힌다는 점이다.

　디자인 면에서 로자노는 인체에서 영감을 얻어 신발의 각 요소를 사람의 갈비, 척추, 근육, 피부와 연결 지었다. 동시에 검정으로 시작해 서서히 밝은 회색 색상으로 올라오는 중창의 그러데이션 컬러웨이는 착용자를 위해 라자노가 뚜렷한 의도로 설계한 디자인이다. 바로 흙길, 특히 나이키가 위치한 오리건주의 흙길을 뛸 때 신발에 묻는 흙을 검정 밑창이 어느 정도 가려줄 수 있게 배려한 것이다.

　1995년 발매한 오리지널 '네온' 컬러웨이는 지금껏 대표적인 컬러웨이로 인정받는데, 무려 열 번이나 레트로 재발매됐다는 사실(1997, 1998, 1999, 2003, 2006, 2008, 2010, 2012, 2015, 2018년)이 이를 입증한다. 이렇게 여러 번 재발매됐다는 사실을 고려하면 네온을 한 켤레도 소장하고 있지 않은 수집가가 있다는 것은 상상하기 힘들다. 여러 차례 재발매되는 동안 네온의 외형은 크게 달라지지 않았으나, 그중 몇 번은 해당 모델의 기능성을 부각해주는 중요한 세부 요소인 PSI 표시를 생략했다. 에어 유닛의 기압 표기인 PSI는 로자노가 신발 밑창에 넣은 세부 요소로, 당시 최신 기술이었던 에어 유닛 쿠셔닝을 자랑하기 위해 적어넣은 것이다.

　물론, PSI 표시 여부는 미국과 해외 여러 나라에 불어닥친 에어 맥스 95 열풍에 걸림돌이 되지 못했다. 사실, 에어 맥스 95는 미국에서도 선풍적인 인기를 끌었지만, 맨 먼저 열풍이 분 나라는 일본이었다. 당시 일본에서는 에어 맥스 95를 신고 거리에 나서면 강도의 표적이 될 정도였다고 한다. 이런 인기 덕에 당연히 리셀 시장에서도 수요가 폭증했고 도쿄 같은 도시에서는 한 켤레당 1천 달러 이상에 거래되기도 했다.

　이후 몇 년 동안 에어 맥스 95를 통해 슈프림과 아트모스, 스투시 등 중요한 브랜드와 협업이 이루어졌고 에어 조던 4를 비롯한 여러 나이키 모델이 네온 컬러웨이를 차용하기도 했다. 한편, 에어 맥스 95의 재발매에는 사람들의 관심을 끄는 흥미로운 부분이 있다. 에어 맥스 95가 최초 발매된 당시 나이키가 해당 라인의 운동화 전부를 뭉뚱그려 '에어 맥스'로 칭하던 시기였기 때문에 제품 명에 '95'가 붙은 시기는 레트로 재발매 이후였다. 타 모델과 구분하기 위해 제품 명에 발매 연도를 추가하긴 했지만, 그러지 않았더라도 이 모델이 세월을 뛰어넘는 고전이라는 사실은 모두가 인정하는 바이다.

1995

1996 Reebok Question

1990년대 중반, 나이키는 농구 부문과 미국 운동화 시장 전반을 지배했다. 최고의 스타와 신발은 모두 스우시 산하에 존재했다. 포화된 시장에서 경쟁력을 유지하기 위해 리복은 아이버슨처럼 모두의 시선을 사로잡을 선수를 원했다. "그는 키가 183센티미터에 불과했지만 체육관의 한쪽 끝에서 다른 쪽 끝까지 점프 한 번으로 넘나들 수 있을 것처럼 점프력이 뛰어났고, 다양한 기술에 능했으며, 잘생기기까지 했다"고 리복의 오랜 임원인 토드 크린스키는 말했다. "그는 특유의 스타일도 있었다. 이 업계에서 일하기 위한 조건이 열 가지 정도라면, 그 모두를 만족시킬 수 있는 인물이었다."

존 고티

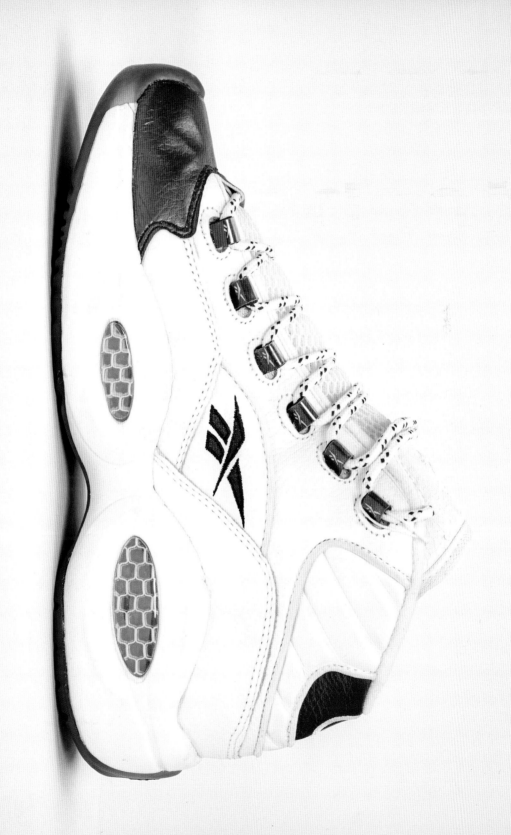

1980년대 스니커즈 전쟁 이후 나이키에게 1위 자리를 내어준 리복은 브랜드를 향한 관심과 기대감을 다시 불붙여야 하는 어려운 과제에 직면했다. 리복은 어떤 방식으로 계속 뜨거워져만 가는 농구의 인기를 이용해 업계에서의 입지를 회복할 수 있었을까? 이에 대한 답변은 아이버슨의 첫 시그니처 모델인 퀘스천이다.

현재 발매 25주년을 맞이한 이 모델은 농구화 신전의 꼭대기쯤에 자리 잡고 있다. 리복은 아이버슨이 아직 조지타운 대학교 2학년이었을 때, 즉 NBA 코트에 발을 들여놓기 훨씬 전일 뿐 아니라 회사와 계약조차 맺지 않았을 때부터 퀘스천을 디자인하기 시작했다. 프로젝트의 초기 단계를 맡은 이는 크린스키였다. 그와 동료들은 아이버슨이 대학 시즌과 NCAA 토너먼트 내내 상대 팀을 아수라장으로 만드는 장면을 지켜봤다. 아이버슨의 빠른 플레이가 제품의 초기 디자인에 영감을 제공했다. 크린스키는 2015년 『나이스 킥스』와의 인터뷰에서 "우리는 퀘스천을 디자인할 때 성능을 가장 중시했다"고 말했다. "우리는 퀘스천으로 빠른 속도를 낼 수 있길 바랐고, 이에 기여할 여러 요소를 갖기를 원했다." 디자이너 스콧 휴잇이 이끌던 리복은 아이버슨이 코트에서 보여준 섬광과 같은 순발력을 표현한 최초의 프로토타입을 완성했다.

하지만 아이버슨은 여전히 리복과 일정한 거리를 유지했다. 프로에 진출하겠다는 의사를 밝혔을 무렵에도 자신을 대표할 브랜드를 고르지 못한 상태였다. 모든 징후는 나이키와의 계약을 가리키고 있었다. 그는 고등학교와 대학교를 통틀어 언제나 나이키 농구화를 신었고, 젊은 아이버슨의 멘토였던 존 톰프슨은 조지타운 대학의 감독이었을 뿐 아니라 나이키 이사회의 일원이기도 했다. 또한 아이버슨의 에이전트였던 데이비드 포크는 과거 몇 년 동안 그의 우상이었던 신인 시절 조던을 비롯한 뛰어난 선수들을 나이키의 품에 안겼다.

리복은 나이키가 아이버슨을 위한 신발을 만들고 있음을 알았다. 또한 당시 브랜드의 가장 유명한 모델인 숀 켐프, 글렌 로빈슨, 샤킬 오닐 외에도 파트너십 명단에 새로운 자극이 절실히 필요하다는 사실을 알고 있었다. 물론 그들 모두 훌륭한 선수였지만, 1996년 NBA 하이라이트를 독점하기 시작한 가드들만큼 매력적이진 않았다.

포크는 리복이 아이버슨을 확보할 수 있었던 이유 중 하나였다. 포크는 아이버슨의 특별한 재능을 알았고, 나이키와 계약할 경우 수많은 스포츠 스타에 가려 아직 신인에 불과한 그가 충분한 관심을 받지 못할 수도 있다는 사실을 알고 있었다. 당시 『뉴욕 타임스 매거진』은 포크에 대한 짧은 글에서 나이키가 운동선수와 독점 관리 계약을 체결함으로써 선수가 맺을 수 있는 파트너십 계약 건수를 제한하려 한다고 보도했다.

리복은 아이버슨을 스타로 만들고 싶어 했고 계약을 성사시키기 위해 목숨을 걸었다. 아이버슨에게 제안할 차례가 되자, 5000만 달러짜리 10년 계약을 제안했는데 당시 전례 없는 액수이자 다른 회사가 제안한 것보다 훨씬 더 많은 액수였다. 심지어 톰프슨조차 아이버슨에게 이 같은 엄청난 액수의 계약을 놓치는 건 어리석은 일이라고 말했다. 아이버슨은 2019년 콤플렉스콘(☞ 잡지 『콤플렉스』가 캘리포니아 롱비치에서 여는 패션 축제) 인터뷰에서 말했다. "나는 톰프슨에게 리복이 제시한 금액과 나이키가 제시한 금액을 말해줬다. 사실 고민할 필요도 없는 일이었다." 아이버슨은 나이키가 훗날 자신이 어떤 존재가 될지 깨닫지 못하고 있다고 결론지었다.

그토록 원하던 선수를 얻은 리복은 즉시 아이버슨과의 협업에 착수했다. 리복은 견본을 보여주기 위해 아이버슨과 만났고, 아이버슨은 초기 프로토타입에서 몇 가지 수정만을 더해 디자인을 승인했으며, 이는 훗날 퀘스천이라는 이름으로

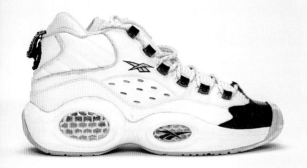

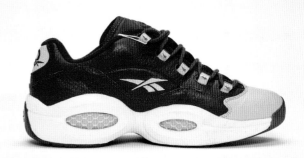

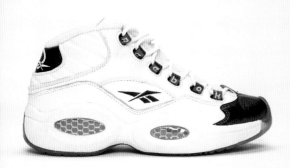

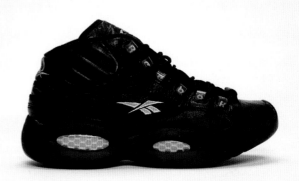

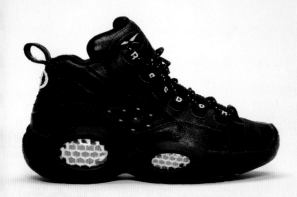

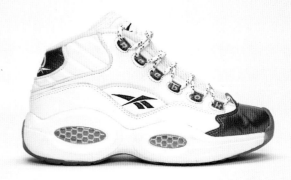

발매될 완성품이 됐다. 가죽 갑피, 스웨이드 또는 진주 같은 광택이 나도록 처리된 앞 보강 부분, 헥사라이트 쿠셔닝과 숨구멍이 난 중창, 파란색 톤의 반투명 겉창이 신발의 외관을 완성했다. 2002년, 휴잇은『슬램 킥스』와의 인터뷰에서 "가장 주목할 부분은 신발 앞부분이었다"고 말했다. "우리는 차별화된 소재를 사용하고 싶었는데, 특히 신발 앞부분에서 그랬다. 다음으로는 얼음같이 차가운 색상의 겉창과 길리 신발 끈 구멍이 있었다. 우리는 그저 아이버슨을 위한 훌륭한 신발을 만들고 싶었다. 그뿐 아니라 헥사라이트를 사용해 신발의 무게를 줄였고, 전체가 메시로 돼 있는 설포를 적용했다."

신발의 앞 보강 부분과 신발 끈 시스템에 초점을 맞췄다는 점에서 퀘스천은 1995년에 처음 출시됐고 아이버슨이 조지타운 대학교 시절에 신었던 에어 조던 11과 비슷하다는 평가를 받기도 했다. 리복은 아이버슨의 첫 시그니처 신발을 제작하는 과정에서 조던이 신었던 어떤 신발도 따라 할 의도가 없었다고 주장했다. 크린스키는 2012년『콤플렉스』와의 인터뷰에서 "정말 따라 한 게 아니다. 다만 여러 요소를 가져와 신발 전반에 약간의 친숙함을 더하려 하긴 했다"고 말했다. "하지만 다른 걸 보고 따라 하진 않았다. '좋아, 아이버슨이 조던을 좋아한대. 그러니까 그의 마음에 들 만한 물건을 한번 만들어보자'라는 식으로 작업하지 않았다. 우리의 목표는 코트 위에서 정말로 눈에 띌 만한 제품을 만드는 것이었다."

리복은 1996년 가을까지 이 신발을 출시할 준비를 했지만, 대규모 발매를 위해 필요한 수량을 생산하는 데 실패했다. 결국 리복은 시장에 엄청난 물량을 푸는 대신, 뉴욕과 필라델피아, 워싱턴 DC의 몇몇 매장에만 신발을 유통하는 신중한 접근법을 택했다. 놀랍게도, 사람들은 퀘스천이 상점에 들어오는 족족 재빠르게 구매했다. 입고된 지 며칠

리복 퀘스천

만에, 심지어는 몇 분 만에 매진되는 경우도 있었다. 먼 곳에서 몇 시간씩 운전해 찾아오는 열정적인 고객이 있다는 보고도 있었다. 크린스키는 2015년 『나이스 킥스』와의 인터뷰에서 "앨런은 코트 위에서 항상 멋진 스타일을 선보였고, 특히 앞부분의 컬러 덕분에 (퀘스천은) 청바지와 잘 어울렸다. 우리는 그 신발이 패션계에 큰 영향을 미치리라 기대하진 않았지만, 얼마 지나지 않아 길거리 젊은이들의 필수품이 됐다"고 회상했다.

리복은 자신들이 히트 상품을 만들어냈음을 깨달았다. 리복 측에 매우 큰 의미가 있었던 순간인데, 아이버슨에게는 더욱 큰 의미가 있었다. "스무 살쯤 되면 신발이 어떻게 생겼는지 더 이상 신경 쓰지 않는다." 아이버슨이 말했다. "이건 내 신발이다. 내 꿈이 이뤄진 것이다. 나만을 위한 신발을 만든 것이다. 그렇기 때문에 나에게 신발의 디자인적 우수성과 다른 이들의 인정은 부차적인 성공에 불과했다."

1996년, 훗날 MVP 타이틀을 거머쥔 브라이언트와 스티브 내시, 그리고 레이 앨런과 스테픈 마버리 같은 선수가 지명되기에 앞서 필라델피아 세븐티식서스에 의해 처음 지명된 아이버슨은 1996년 11월 1일, 자신의 첫 NBA 경기에서 앞부분이 파랑 색상으로 마무리된 퀘스천을 착용했다. "내 생각에는, 무엇보다도, 관계자들이 나를 자랑스러워했던 것 같다"고 말했다. 자신의 이름을 딴 신발을 신고 선수 경력을 시작할 수 있는 축복을 받은 선수는 많지 않다. 하지만 아이버슨은 그런 기회를 얻은 몇 안 되는 선수였다. 그날 밤 그는 밀워키 벅스를 상대로 30 득점과 6 어시스트를 기록했다.

아이버슨은 시즌 전반기 동안 오르막길과 내리막길을 모두 경험했지만, 매일 밤 말도 안 되는 점수로 박스 스코어(☞ 게임에 출장한 선수의 이름, 득점, 실점, 합산 점수 따위를 한눈에 볼 수

있도록 경기 과정과 결과를 기록한 표)를 채웠다. 아이버슨은 1997년 2월 올스타 위켄드의 행사였던 라이징 스타 게임에 출전한다. 미래의 스타들로 가득 찬 경기에서, 가장 빛나고 어린 두 선수 – 아이버슨과 마찬가지로 신인이었던 브라이언트–는 정면승부를 펼쳤다. 두 선수 모두 훌륭한 성적을 냈는데, 아이버슨은 19점을 기록했고, 브라이언트는 31점을 기록했다. 최다 득점이었다. 경기는 아이버슨이 속한 동부 콘퍼런스가 승리했고, 그는 클리블랜드 건드 아레나를 가득 채운 상대 팬들의 야유와 함께 MVP 상을 받았다.

많은 이가 이 경기 중 리그의 달라진 면모를 실감했다. 당시 젊은 선수들은 프로 구단이 선사하는 부를 얻기 위해 대학을 일찍 떠나거나 아예 진학하지 않기도 했다. 많은 관중을 실망하게 하는 자기중심적이고 이기적인 플레이가 팀워크를 대체했다. 다음 날 『뉴욕 타임스』는 "리그의 전설적인 선수들조차 아이버슨 같은 젊은 선수들이 얼마나 이기적인지, 경기력보다 겉모습에 얼마나 더 치중하는지 이야기하고 있다"는 글을 실었다. "그래서 아이버슨은 어떻게 했나? 그는 눈길을 사로잡는 콘로(☞ 옥수수 밭길과 닮았다 하여 이렇게 부른다) 헤어스타일을 한 채 등 뒤로 화려한 패스를 주고받았으며, 경기 후반부에는 욕심 섞인 슛을 던지기도 했다. 이런 플레이는 그가 '자기밖에 모르는 신인'이라는 인식만 키울 뿐이었다." 하지만 아이버슨은 모든 야유를 빨아들이고, 다음 주 경기에서도 자신과 자신의 팀을 보게 될 상대 팀 팬에게 외쳤다. "클리블랜드와 맞붙게 될 화요일 경기가 너무 기다려진다." 그는 신문 인터뷰에서 말했다. "열심히 경기한다고 나를 욕할 사람은 아무도 없다."

아이버슨은 조던, 버드, 존슨 같은 잘 다듬어진 선수들이 대표하는 모든 것의 대척점에 서 있었다. 앞서 언급한 콘로 헤어스타일에 헐렁한 유니폼, 검은

발목 보호대, 화려한 머리띠를 착용하곤 했다. 그는 선수들의 약물 사용으로 인해 1980년대 초반부터 이어진 부정적인 이미지를 씻어내려는 사무국에는 잠재적인 골칫거리처럼 보였다. 하지만 젊은 세대의 농구 팬에게는 평균 정도의 크지 않은 신장에도 불구하고 코트에서 득점 기계로 변신하는 훌륭한 선수였다.

아이버슨이 명성을 얻어가는 사이 음악계에도 변화가 일어나고 있었다. 힙합의 호황기가 도래한 것이다. 1996년에 들어서자 힙합은 과거 수십 년 동안 동의어처럼 여겨진 파크 잼과 언더그라운드 신을 넘어서기 시작했다. LL 쿨 J, 버스타 라임즈, 아웃캐스트 같은 뮤지션이 차트의 문을 두드리기 시작했고, 투팍의 『올 아이즈 온 미』같은 독창적인 앨범이 힙합의 크로스오버를 강화했다. 하지만 이런 행운에도 불구하고 랩 음악에는 여전히 부정적인 낙인이 찍혀 있었는데, 그중에는 투팍과 노토리어스 B.I.G의 죽음을 초래한 배드보이와 데스 로 레코드의 갈등이 있었다. 아이버슨은 힙합의 에너지를 상징하는 선수였고, 일부는 이런 에너지 때문에 그의 다른 점을 보지 못했다. 모든 면에서 아이버슨의 태도는 힙합 자체였다. 하지만, 많은 사람이 힙합을 부정적으로 인식한 것과 같은 이유로 주류는 아이버슨을 꺼렸다. 중산층 대중이 흑인 문화의 특정 요소를 받아들일 준비가 돼 있기 전에 그가 등장했기 때문이다. 이전 세대 선수는 그를 이기적이라고 불렀고, 그는 NBA가 오랜 시간 공들여 씻어낸 퇴행적 이미지를 상징하는 듯했다. 힙합과 흑인 문화에 대한 편견에 사로잡힌 많은 사람은 아이버슨이 드리블을 잘한다는 이유만으로 그를 불법을 일삼는 깡패처럼 느꼈다.

이 같은 비판에도 불구하고, 스물한 살의 아이버슨이 자신들처럼 꾸미고, 자신들처럼 말하며, 자신들과 같은 음악을 듣는다는 사실을 알아차린 젊은 관객은 아이버슨을 점점 더 사랑했다. 그는

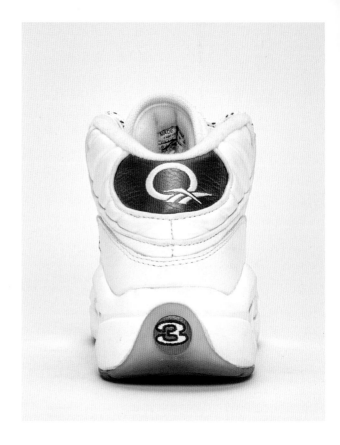

노토리어스 B.I.G의 가사에도 등장하는 "많은 오해를 받는, 흑인 남성에 대한 편견들"을 상징했다. 십대는 아이버슨이 NBA와 힙합 문화의 유명세에 발을 걸치고 둘 사이를 자유자재로 오가는 모습을 사랑했다. 그의 의상은 당시 래퍼가 입던 스타일과 흡사했다. 치수가 더 큰 티셔츠, 헐렁한 청바지, 화려한 다이아몬드, 값비싼 체인, 땋은 머리와 듀렉이 아래로 삐져나오는 꼭 맞는 야구 모자까지. 그의 스타일은 얼마나 영향력이 있었을까? 2005년, NBA는 선수가 공식 업무를 볼 때 비즈니스 캐주얼 복장을 해야 한다는 규정을 제정했다. 이 같은 조치가 취해진 데에는 아이버슨의 의상 취향이 한몫했다. 같은 규정으로 선수들이 체인과 장신구를 착용하는 것도 금지됐다. 아이버슨은 이 새로운 규정을 즉시 비판했다. 그는 『필라델피아 데일리

리복 퀘스천

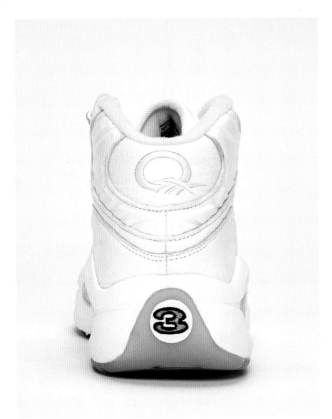
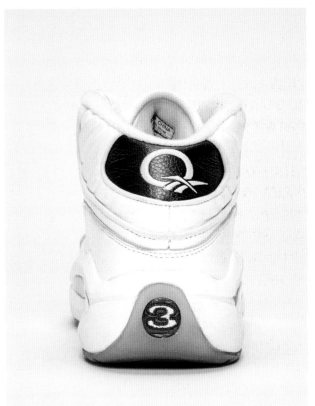

뉴스』와의 인터뷰에서 "턱시도를 입었다고 반드시 좋은 사람이라는 법은 없다"고 말했다.

　　NBA 사무국과 달리, 리복은 아이버슨에게 이미지를 바꿔달라고 부탁한 적이 없다. 그의 에이전트였던 포크도 마찬가지였다. 양측은 시대의 흐름에 발맞춘 사회변화를 눈치채고 있었으며, 브랜드를 대변하는 운동선수들에게 사람들이 무엇을 기대하는지 이해하고 있었다. 포크는『뉴욕 타임스』와의 인터뷰에서 "아이버슨과 함께라면 색다르게 해보고 싶다"고 말했다. "조던이 1984년에 했던 것과 똑같이 하는 것은 효과가 없다. 그렇게 하면 마치 아이버슨에게 1984년에 주문 제작된 조던의 옷을 입힌 것처럼 보일 거다. 그런 옷은 분명 그에게 맞지 않고, 유행도 지났다." 그들은 관중의 변화를 봤고, 아이버슨이 미래의 주요 인물이 되리라

기대하고 있었다.

　　조던의 등장을 계기로 스포츠와 스니커즈의 관계가 진화했고, 아이버슨이 자신의 모델을 들고 NBA에 도착했을 무렵, 농구계는 이미 자신의 이름이 새겨진 신발을 갖고 있거나, 운동화 파트너십 계약을 맺은 선수로 붐볐다. "오늘날, 선수를 활용한 마케팅은 때로 선수가 지닌 잠재력을 능가한다. 과거에는 선수의 잠재력이 마케팅을 이끌었지만 말이다." 1996년 포크에 대한『뉴욕 타임스 매거진』의 글에서 조던이 말했다. "이제 선수의 실력은 예전만큼 중요하지 않은 듯하다." 그가 언급한 내용에 아이버슨까지 포함될 수 있었지만, 조던은 굳이 아이버슨을 언급하지는 않았다.

　　1997년 3월 12일 필라델피아에서 일어난 일은 아이버슨에 대한 시선을 영원히 바꿔놓았다. 당시

16승 45패를 기록하고 있던 세븐티식서스는 또 한 번의 우승을 위해 행진하고 있던 디펜딩 챔피언, 시카고 불스와 맞붙었다. 아이버슨과 조던이 프론트코트에서 격돌했다. '블루 토' 퀘스천을 신고 있던 발 빠른 아이버슨은 특유의 낮고 빠른 크로스오버 드리블(☞한쪽 손에서 다른 쪽 손으로 드리블하면서 공을 옮기는 동작)로 조던이 공을 향해 손을 뻗게끔 유도했다.

그뒤 아이버슨은 이전보다 더욱더 빠른 크로스로 조던을 뒤흔들었다. 조던은 어찌할 겨를도 없이 손을 뻗었고, 이 과정에서 자신을 무방비 상태로 노출했다. "두 번째로 그렇게 한 이유는 내가 동작을 취하지 않았을 때에도 그가 미끼를 물고 있는 걸 봤기 때문이다. 나는 동작을 차근차근 완성해가고 있었다. 나는 '오, 미끼를 제대로 무는군'이라고 말했다." 아이버슨이 2012년 『콤플렉스』와의 인터뷰에서 한 말이다. 아이버슨은 조던의 옆을 빙 둘러, 손가락 끝으로 조던이 뻗은 손 위로 넘어가는 점프 슛을 날렸다. 이 슛은 박스 스코어에 고작 2점으로 기록됐을 뿐이지만 이 장면은 아이버슨이 조던이 말한 '잠재력'을 가진 선수임을 증명했으며, 이런 사실을 리그 전체에 공표했다. 최고의 선수마저 아이버슨을 막을 수 없다면, 나머지는 모두 그를 두려워해야 한다는 뜻이었다. 그의 경기력에 의문이 제기될 때면, 아이버슨은 슈퍼 신인의 등장을 증명하는 이 하이라이트로 답했다.

아이버슨은 열네 시즌에 걸쳐 전설적인 선수 경력을 쌓았다. NBA 챔피언십을 우승하진 못했지만, 이를 제외하면 리그에서 받을 수 있는 거의 모든 상 ―MVP 한 개, 열한 번 출전한 올스타전 MVP 두 개―을 수상했고, 2001년에는 팀을 NBA 결승전에 끌어올리기도 했다. 2016년에는 단 한 차례의 투표로 명예의 전당에 입성했다.

그렇다고 그런 영예만으로 아이버슨이 농구와 스포츠 문화 전반에 어떤 의미가 있는 선수였는지 완벽하게 정의할 수는 없다. 오늘날 선수가 양복 대신 스트리트웨어(☞뉴욕 힙합 패션과 캘리포니아 서핑 문화에서 성장하여 스포츠웨어, 펑크, 스케이트보드 패션의 요소가 포함된 의류)를 입고 경기장에 들어서거나, 양팔 가득 문신을 새긴 채 경기에 임할 때 우리는 아이버슨이 남긴 자취를 느낄 수 있다.

심지어 20년이 넘는 세월이 흘렀음에도 퀘스천은 리복의 대표적인 모델로 남아 있고, 아이버슨의 시그니처 라인은 농구화의 역사에서 가장 오랫동안 명맥을 이어온 시리즈로 인정받는다. 리복은 최근 몇 년 동안 우여곡절을 겪었지만, 재발매되어 매장 진열대를 채운 퀘스천의 판매량은 단 한 번도 주춤하지 않았다. 퀘스천은 100가지가 넘는 다양한 스타일과 컬러웨이로 발매됐다. 2016년, 리복은 스무 개의 새로운 버전의 퀘스천 미드를 발매함으로써 이 모델 출시 20주년을 기념했다. 새로운 버전에는 스트리트웨어계의 대표 주자인 베이프, 그라피티 라이터 스태시, 제이다키스와 테야나 테일러 같은 아티스트, 이외에도 많은 파트너가 협업해 새로운 세대의 소비자에게 이 스니커즈를 소개했다. 조던과 마찬가지로, 아이버슨의 첫 시그니처 운동화는 코트 밖에서도 얼마든지 신을 수 있는 최고의 농구화로 여겨진다. 퀘스천은 나무랄 데 없는 기능성과 문화적 저력을 발휘해 명성을 떨친 최고의 스니커즈다.

리복 퀘스천

Nike Air Penny 2

존 고티

1996년, 나이키는 이미 농구계를 접수한 상태였다. 조던은 경기장에서 한 발짝 벗어나 짧은 휴식기를 보내고 있었지만, 나이키는 여전히 최고의 신발과 선수를 보유하고 있었다. 하지만 그중 앤퍼니 '페니' 하더웨이와 그의 에어 페니 2만큼 훌륭한 조합은 아마 없었을 것이다. 신장 201센티미터에 육박하는 이 포인트 가드는 1994년 NBA 드래프트에서 전체 3순위로 지명된 뒤 올랜도 매직에서 프로 경력을 시작해 빠르게 성공을 거뒀다. 하더웨이는 1994년 올 루키 퍼스트 팀에 선정됐고, 1995년과 1996년 올 NBA 퍼스트 팀에 연속으로 선정됐으며, 오닐과 함께 소속팀을 1995년 NBA 결승전과 1996년 동부 콘퍼런스 결승전으로 이끌었다.

에릭 아바는 1995년에 처음 발매된 에어 페니를 진화시킨 페니 2를 디자인했다. 첫 모델의 장점은 그대로 살린 반면, 하더웨이의 플레이 스타일과 기질을 살려 깨끗하고 유연한 라인을 뽑냈다. 파이핑 부분에 적용된 3M 리플렉티브 디테일과 발목에 새겨진 스우시, 설포에 박힌 하더웨이의 1센트 로고 같은 요소가 이 신발을 차별화했다. 앞부분에 적용된 줌 에어와 뒷부분에 적용된 맥스 에어가 조화를 이루어 하더웨이의 빠르고 폭발적인 플레이에 가장 적합한 신발을 완성했다.

하더웨이는 2008년 『솔 컬렉터』와의 인터뷰에서 "페니 2는 내 발에 가장 편하고, 딱 맞았기 때문에 가장 즐겨 신는 신발이었다"고 말했다. "페니 1은 조금 더 넓었는데, 물론 이 역시 멋진 신발이었지만 페니 2가 조금 더 좁고, 아치(☞발바닥에서 오목하게 들어간 부분)가 내 발에 좀 더 맞았기 때문에 가장 좋아했다."

하더웨이는 1996~1997년 NBA 시즌 초에 페니 2를 신었는데, 이는 1996년 홀리데이 시즌에 페니 2가 첫 공식 발매되기 이전이었다. 페니 2는 세 가지 컬러웨이로 처음 발매됐다. 하얀색 바탕의 '홈' 모델, 검정이 주로 사용된 '어웨이', '애틀랜틱 블루' 모델이다. 오늘날 이런 이름은 다소 따분하게 들리지만, 이 신발들은 올랜도 매직의 팀 컬러와 줄무늬 유니폼에 완벽하게 어울렸다. 사실, 이 신발이나 하더웨이에게는 더 이상의 마케팅이 필요하지 않았다. 나이키는 꼭두각시 인형으로 만든 하더웨이의 또 다른 자아, 릴 페니를 등장시켰는데, 크리스 록의 목소리를 덧입힌 이 인형은 폭발적인 마케팅 성과를 안겼다.

나이키는 에어 페니 2를 실로 다채로운 색 조합으로 꾸준히 재발매하고 있다. 이 제품은 그들의 명성과 해당 광고에 대한 향수 덕분에 지금까지도 잘 팔리고 있다. 하지만 1990년대 나이키의 농구 황금기를 대표하는 모델인 이 신발이 가져온 모든 결과는 1996년, 아바, 하더웨이, 록을 비롯한 훌륭한 인재들이 함께 일궈낸 디자인과 마케팅의 연금술 덕분이었다.

1997 Nike Air Foamposite One

이건 마치 우주에서 내려온 신발, 또는 어느 날 농구 코트에 착륙해 움푹 파인 구덩이를 남긴, 미지의 물질로 만들어진 외계 함선같이 생겼다. 폼포짓은 첫 등장부터 폭발적인 반응을 불러일으켰다. 어느 정도였냐 하면, 마이크 비비가 뭘 신고 있는지 정확히 보고 싶은 아이들이 잔뜩 흥분해 소파 위에서 뛰어내리고 저화질 텔레비전 화면에 얼굴을 갖다 대고 그의 발만 째려볼 정도였다. 그가 신은 괴상한 파랑 색상 신발은 대체 뭘까? 나이키 운동화가 맞나? 아니면 다른 브랜드인가? 나이키 스우시 로고는 대체 어디로 가버린 건가?

드루 햄멜

폼포짓 원은 1997년 NCAA 토너먼트에 비비와 몇몇 애리조나 와일드캣츠 선수와 함께 등장하며 세상에 모습을 드러냈다. 1996~1997년 대학 농구 시즌에 나이키는 애리조나 와일드캣츠 선수들을 오리건주 비버턴에 있는 월드 헤드쿼터에 초대해 아직 공개하지 않은 신발을 착용해보도록 했다. 이후 정기적으로 해당 모델의 프로토타입을 선수들에게 보내 착용해보도록 한 점을 고려하면, 나이키에게 애리조나 와일드캣츠 선수는 모종의 실험용 쥐였던 셈이다. 이 과정을 거쳐 탄생한 신발이 바로 1997년 토너먼트에서 모두의 눈길을 사로잡은 비비의 괴상한 파랑 색상의 신발이다.

그해 애리조나 와일드캣츠가 4강에 오르지 못할 거라는 예상이 지배적이었던 점을 고려하면, 와일드캣츠가 캔자스 제이호크스를 만났던 16강전이 폼포짓의 리그 퇴장 무대가 될 수도 있었다. 의외로

와일드캣츠는 연전연승을 거두었고, 애리조나가 우승을 확정 지은 켄터키 와일드캣츠와의 결승전에서도 폼포짓은 대중의 눈에 띄었다. 갑자기 불쑥 등장한 이 괴상한 파랑 색상의 신발이 사람들을 혼란에 빠트리며 모두에게 자신의 존재를 알렸다.

1997년 즈음엔 모든 대학 농구팀이 미시간 울버린즈 소속 팹 파이브의 스타일과 태도를 따라 하느라 바빴다. 농구복 바지를 한껏 내려 배기 핏으로 입었고, 눈에 띄는 화려한 농구화를 신는 게 유행이었다. 하지만 애리조나 와일드캣츠는 한술 더 떠 새로운, 아니 아직 발매조차 하지 않은 나이키 농구화를 신고 등장했다. 비비만 폼포짓을 신은 건 아니었다. 사실 팀원 중 일부는 캔터키 제이호크스와의 16강전에 이미 폼포짓을 신고 출전하기도 했다. 제이호크스와의 경기에서 이 전대미문의 신발을 신고 등장한 애리조나

나이키 에어 폼포짓 원

와일드캣츠 소속 선수는 총 세 명이었다. 비비, 포워드 도넬 해리스, 그리고 선수 생활을 위해 스스로 1년 유급한 1학년생 퀸 텁스였다.

애리조나 와일드캣츠의 우승 며칠 뒤, 폼포짓 원의 가장 중요한 홍보 대사 중 한 명이 이 신발을 신고 NBA 코트를 밟았다. 바로 신장이 2미터가 넘는 올랜도 매직의 포인트 가드 '페니' 하더웨이로, 1997년 4월부터 폼포짓을 신고 경기에 출전하기 시작했다. 그는 올랜도 매직 유니폼과 잘 어울리는 로열 블루 컬러웨이뿐 아니라 하양/검정, 전체 검정 등 다양한 컬러웨이를 착용했다. 오닐이 올랜도 매직을 떠난 1996년 이후, 하더웨이는 1996~1997년 시즌 팀의 핵심 선수로 활약했다. 비록 그해 여러 차례 부상을 겪기도 했지만, NBA 올스타 경기에도 3회 연속 선발 출전하는 기염을 토했다. 이런 활약 덕분인지, 조던이 리그에 복귀한 뒤에도 여전히 나이키와 NBA의 핵심 홍보 모델 중 한 명으로 활동할 수 있었다.

나이키는 여전히 농구 코트 위의 한계를 넘어서는 일을 주저하지 않았다. 13년 전, 조던이 신은 검정/빨강 색상의 나이키 에어 십이 리그에서 착용 금지된 일이 마치 메아리처럼 폼포짓을 통해 반복됐다. 하더웨이가 코트에 폼포짓을 신고 등장하자, NBA 관계자는 하더웨이의 신발이 너무 파랗기 때문에 올랜도 매직 유니폼과 어울리려면 검정 색상이 최소 신발의 50퍼센트 정도는 차지해야 한다고 으름장을 놓았다. 그러자 올랜도 매직의 장비 담당자는 영리하게 신발의 윗부분을 블랙 마커로 칠해 하더웨이가 계속 신을 수 있게 했다. 아쉽게도 올랜도 매직은 그해 플레이오프의 첫 경기에서 마이애미 히트에게 패배해 하더웨이가 그 시즌에 폼포짓을 신고 재등장하는 일은 생기지 않았다.

놀랍게도, 나이키는 본래 폼포짓 라인의 주요 홍보 모델로 하더웨이를 기용할 계획이 없었다고 한다. 속설에 따르면, 나이키가 최신 모델 샘플을 보여줬지만 하더웨이는 하나도 마음에 들어 하지 않았고, 나이키 담당자의 가방 안에 담겨 있던 폼포짓 원의 프로토타입만 눈여겨봤다. 하더웨이가 너무나 푹 빠졌기 때문에 나이키는 그 모델을 페니의 전용 모델로 바꿔야 했고, 본래 신발에 있던 스우시 로고마저 페니를 상징하는 1센트 로고로 교체했다. 믿을 만한 출처에 따르면 그는 NCAA의 애리조나 와일드캣츠 선수들이 자기보다 먼저 폼포짓을 신고 경기에 출전했을 때도 매우 불만스러워했다고 전해진다. 어쨌든 폼포짓은 일개 대학 팀을 위한 신발이 아니라 오직 그만을 위한 신발이었으니 말이다.

폼포짓 원을 더욱 매력적으로 만든 요인은 나이키 브랜딩 요소의 부재였다. 발등 부분에 조그맣게 들어간 화이트 컬러의 스우시를 제외하면 이 신발이 나이키 제품인지 알아채기 어렵다. 사실상 나이키 스우시보다 더 눈에 띄는 것은 설포, 발꿈치, 겉창에 노출된 하더웨이의 로고다. 하더웨이의 에어 페니 1과 에어 페니 2 모델에서 처음 공개된 이 로고는 독특하게 폼포짓 원에서도 다시 모습을 드러냈다. 물론, 나이키가 신발에 스우시의 존재감을 제한한 건 폼포짓이 처음은 아니었다. 5년 전의 허라취 라인에도 극도로 제한적인 브랜딩이 적용됐다.

에릭 아바와 제프 존슨이 디자인한 풍뎅이 모양의 폼포짓 원은 다양한 신기술의 집약체였다. "미래의 신발"이라고 불린 폼포짓 원에는 밑창 전체를 덮는 줌 에어 유닛이 적용됐다. 놀라울 정도로 가벼운 폴리우레탄 소재의 갑피와 중창은 발을 편안하고 안전하게 감쌌다. 카본 파이버 플레이트는 중창에 안정감과 유연함을 제공한다. 나이키는 적절한 인공 소재를 확보하기 위해 대우자동차와 협업했다. 약 75만 달러짜리의 주형에 인공 합성소재 용액을 들이부으면 갑피, 중창, 겉창까지 하나로 연결된 신발의 몸통이 완성됐다.

아바가 설명한 나이키닷컴 게시글에 따르면, 이 공정은 "다양한 재료로 만든 껍데기에 폴리우레탄을 부어 덮어씌우는 단순한 과정으로 신발의 형태와 구조를 형성한다. 주형의 겉 부분이 신발의 외부 디테일을 잡아줬고, 주형의 중심부가 신발 골을 잡아줬다. 마지막에 이 모든 부분을 압축해 하나로 만드는 것이다."

나이키는 몇 년 동안 다양한 포로토타입을 실험했다. 그중에는 하더웨이가 신은 것과 유사한 전체 하얀색 모델도 있고, 폼포짓의 갑피에 에어 맥스의 밑창을 합친 것도 있다. 나이키가 최종 발매한 폼포짓은 줌 에어 쿠셔닝에 투명한 겉창을 적용했다. 알려진 바에 의하면 비비는 이 신발을 신은 NCAA 남자농구 디비전 1 챔피언십 내내 코트에서 미끄러졌다며 불평했다.

이 모든 신기술이 적용된 만큼 폼포짓 원은 절대 저렴한 신발이 아니었다. 정가가 무려 180달러에 이르러 당시 에어 조던보다 비쌌다. 이는 스니커즈 세계에 새로운 세대가 출현했음을 알리는 신호탄이었다. 나이키는 폼포짓 원의 인기를 통해 기술력, 스타일, 가격의 기준을 한 단계 더 높일 수 있었다.

나이키는 여러 인쇄 광고를 통해 폼포짓을 홍보했다. 비비와 하더웨이가 브라운관에 폼포짓을 신고 등장했을 무렵, 나이키는 젖은 농구 코트에 폼포짓 원이 놓인 그림이 담긴 신비로운 엽서를 제작했다. 1995년부터 1997년까지 2년 동안 예순 개 이상의 나이키 운동화를 하얀 배경에 빨강 색상의 스우시 로고 및 전화번호와 함께 담아낸 '전화 광고' 시리즈에 폼포짓도 포함된다.

텔레비전 광고로 말하자면 하더웨이나 그의 깜찍한 짝꿍 릴 페니가 등장하는 광고는 없었다. 대신, 폼포짓을 위해서 두 편의 짧은 영상을 제작했다. 하나는 지하철 좌석에, 다른 하나는 농구 코트에 폼포짓이 올려져 있는 것이다. 영상의 배경에는 하더웨이와 그의 새로운 "우주 농구화"를 두고 떠드는 알 수 없는 목소리가 담겼다. 타 모델보다 상대적으로 적은 마케팅 비용을 고려하면, 폼포짓의 성공은 진정 놀랍고 인상적인 현상이었다.

1997년 가을에는 새로운 폼포짓, 폼포짓 프로를 출시했다. 폼포짓 프로에는 하더웨이 로고 대신 신발 옆면에 보석처럼 빛나는 입체적인 스우시를 채용했다. 이 모델은 본래 시카고 불스의 피펜을 위해 제작했으나 정작 그는 별로 좋아하지 않아 NBA 경기에서 한 번도 착용하지 않았다. 대신 샌안토니오 스퍼스의 유명한 포워드 팀 덩컨이 1998년 시즌의 올스타 경기에서 착용해 유명해졌다.

본래 나이키는 폼포짓을 레트로 재발매할 계획이 없어서 신발 제작용 주형의 원본을 파괴했다고 한다. 그래서 이후 세대 폼포짓의 외형은 조금 달라졌다. 하지만 외형의 변경도 스니커헤드의 팬심을 막지는 못했다. 폼포짓 프로는 2001년 처음 레트로 재발매됐고, 이후 5년 동안 일곱 개의 컬러웨이가 발매됐다. 폼포짓 원은 2007년에 네 개의 컬러웨이로 처음 레트로 재발매됐다.

1997년부터 나이키는 거의 100가지나 되는 다양한 폼포짓 컬러웨이를 출시했고, 폼포짓의 디자인은 셀 수 없이 많은 운동화 모델에 영향을 끼쳤다.

나이키는 2012년 '갤럭시' 모델 출시를 통해 폼포짓을 향한 팬의 애정을 광기로 바꿔놓았다. 야광 겉창과 프린팅된 갑피가 최초 적용된 갤럭시는 수많은 스니커헤드로 하여금 운동화 매장 앞에 캠핑을 하게 만들었다. 심지어 그해 올랜도에서 열린 NBA 올스타 축제 발매 현장에서는 안전과 보안을 위해 경찰이 동원되기도 했다. 신발을 향한 미친 수집욕과 아수라장이 형성되기 시작한 트위터, 인스타그램 등의 플랫폼과 성장하는 리셀 시장에 힘입어 갤럭시는 오늘날의 스니커즈 열풍을 만드는 데 지대한 공헌을 했다.

나이키 에어 폼포짓 원

하지만 폼포짓 모델 중에 갤럭시만 엄청난 환영을 받은 것은 아니다. 갤럭시의 성공은 곧바로 그래픽이 프린팅된 폼포짓 모델의 발매로 이어졌으며, 이들 대부분은 일반인은 거의 구하기 어려울 정도로 인기가 치솟았다. 각각 2012년과 2013년에 발매된 폼포짓 '파라노먼'과 '도언베커'는 지금도 엄청난 수요를 자랑한다. 2014년에는 뉴욕 경찰이 슈프림 협업 폼포짓이 매장에서 판매되는 와중에 이를 강제 종료하는 진풍경이 벌어지기도 했다. 당일 라파예트 거리를 촬영한 영상을 보면 신발을 구매하려는 소비자가 폭도로 돌변해 소호를 점령하는 모습을 볼 수 있다. 이날의 사건 뒤 슈프림은 나이키 협업 제품의 매장 발매를 몇 년 동안 중단해야 했다.

폼포짓은 돌발적인 디자인과 당시에는 미래적이었던 신기술, 흥미로운 탄생 비화로 인해 큰 사랑을 얻고 있다. 시간이 지나면서 스니커즈가 전체적으로 가볍고 통기성이 우수해지자 폼포짓은 일부 소비자에게 크고 무거운 벽돌 같은 신발로 비난받기도 했다. 이제 대부분의 프로 농구 선수는 경기 중에 폼포짓을 착용하지 않지만, 폼포짓 원과 폼포짓 프로 모두 OG 및 신규 컬러웨이로 꾸준히 재발매되고 있다. 폼포짓이 처음 발매되던 날, 인류는 난생처음 보는 낯선 모습의 운동화에 강한 충격을 받았다. 그날 이후로 지구의 운동화 역사는 영원히 바뀌었다.

1997

Nike Air Max 97

밀라노의 클럽 인근 거리에서 이 화려한 신발은 '잘나감'의 상징으로 통한다. 또한, 시골길을 달리는 날렵한 '총알 열차'를 연상시키기도 한다. 어떤 이들은 이 신발을 보며 연못 수면에 물방울이 떨어질 때 생기는 파동을 떠올리기도 한다. 과장된 표현과 실제 사실이 섞여 있지만, 이 모든 이야기가 여러 차례 레트로 재발매되며 극소수의 기호품에서 대중적 히트작으로 성장한 나이키 에어 맥스 97의 신화를 형성하고 있다.

나이키 에어 맥스 97은 나이키가 에어 유닛을 탑재한 신발을 기능성 러닝화로 홍보하던

브렌던 던

1997년 가을에 출시됐다. 실제로 나이키 에어 맥스 97의 홍보 모델은 육상 선수 마이클 존슨과 칼 루이스였다. 물론 에어 맥스 97은 바닥 전체를 감싸는 독특한 에어 유닛 등의 신기술이 적용된, 이전의 러닝화와 차별화된 신발이었다. 유명한 속설에 따르면 일본 총알 열차가 아닌 산악자전거에서 영감을 받아 탄생한 이 부분은 반짝이는 금속성 빛을 내며 마치 운동선수를 위한 최신형 기계 같은 느낌을 자아낸다. 하지만 정작 신발이 이름을 알린 영역은 스포츠계가 아니었다.

에어 맥스 97을 향한 이탈리아인의 각별한 애정을 담아 2017년 출간된 모노그래프 『은』(Le Silver)에서 이탈리아의 패션 디자이너 리카르도 티시는 다음과 같이 회고한다. "이 신발은 이내 젊은이들을 위한 신발이 됐다. 레이브 파티(☞ 빠르고 현란한 음악에 맞춰 다같이 춤을 추면서 즐기는 파티를 말한다. 버려진 창고, 비행기 격납고, 천막 등 공개된 장소에서 밤새 춤을 추는 파티를 뜻하기도 했다)에 가면 누구나 이 신발을 신은 모습을 볼 수 있었다."

티시는 이 모델의 미래적 디자인을 일찍부터 알아본 유흥가의 위험 인물들이 이탈리아 내 신발의 입지를 높이는 데 일조했다고 주장한다. 스니커즈가 하이엔드 패션 업체의 눈 밖에 있었던 시절임에도 맥스 97은 처음 출시된 다음 해 조르조 아르마니와 돌체 & 가바나 등의 런웨이에 등장하며 밤거리에서 럭셔리 패션의 세계로 도약했다. 『은』에 따르면, 밀라노의 한 풋락커 매장 매니저는 본사의 명령에도 불구하고 에어 맥스 97을 판매하지 않고 잔뜩 모아두었다가 신발의 인기가 높아지자 저장해둔 물량을 한 번에 판매함으로써 큰 수입을 얻는 선견지명을 보여주기도 했다.

이탈리아에 국한돼 있던 나이키 에어 맥스 97의 높은 인기는 출시 20주년 재발매를 통해 전 세계로 퍼졌다. 사실, 그전에는 일부 스니커헤드에게만 인기 있는 모델이었다고 해야 옳을 것이다. 실제로 나이키는 에어 맥스 97을 그다지 많이 생산하지 않았을뿐더러, 세계 여러 도시의 번화가를 다녀도 이 모델을 신은 사람을 발견하기는 쉽지 않았다. 하지만 나이키의 날카로운 마케팅 전략은 2016년 말부터 신발에 대한 대중적인 반응을 서서히 고조시켜 2017년에 이르러서는 전 세계적인 신드롬을 일궈냈다. 이때 비로소 에어 맥스 97이 소수의 애장품에서 모두를 위한 신발로 거듭났다.

에어 맥스 97을 디자인한 크리스천 트레서에 의하면 신발 갑피의 반복되는 곡선은 연못에 떨어진 물방울이 일으킨 파동을 표현한 거라고 한다. 신발을 위에서 내려다보면 작은 원으로 시작해 아래로 내려갈수록 점점 커지는 원형 무늬를 발견할 수 있다.

흥미롭게도 이 파동 무늬 디자인은 일종의 예언이 됐다. 출시된 지 20여 년이 지난 지금, 에어 맥스 97의 영향력은 계속 커져만 가고 있으니까.

1997

1985 Nike Air Max Plus

1987년 에어 맥스 1에 눈에 보이는 에어 유닛을 장착한 뒤 10년 동안 나이키는 거의 1년 단위로 이 기술을 개선해나갔다. 시간이 흐를수록 에어 유닛은 미와 기능의 측면에서 점점 더 아름다워지고, 정교해지고, 근사해졌다. 에어 맥스 180, 에어 맥스 93, 에어 맥스 95가 이를 증명한다. 그러다가 1990년대 후반 에어 유닛을 통째로 탑재한 에어 맥스 97이 등장하면서 꾸준히 이어지던 혁신이 잠시 주춤했다. 이 기술은 2006년에 훨씬 더 광범위한 에어 맥스 360이 도입되기 전까지 한동안은 정점에 도달한 것으로 보였다. 한편, 에어 맥스 기술의 진화가 더디게 진행되는 동안 완전히 새로운 경쟁자가 싸움에 뛰어들었다.

라일리 존스

1998년 나이키는 에어 맥스 플러스(일부 지역에서는 신발에 최초로 적용된 튠드 에어 테크놀로지에서 유래한 명칭 '에어 TN' 또는 '튠드 1'으로 알려져 있다)를 선보였다. 튠드 에어는 불과 1년 전에 등장한 에어 맥스 97의 전면 에어 유닛과는 방향성이 다른 기술이다. 튠드 에어는 하나의 큰 에어 유닛을 사용하는 대신 뒤꿈치 쪽 공간에 (나이키 측이) 틀로 찍어낸 폴리머 '반구'라고 부르는 요소를 조합해 안정감을 높였다. 튠드 에어를 사용한 최초의 나이키 운동화인 에어 맥스 플러스는 당시 나이키에 새롭게 합류한 션 맥도웰이 디자인했으며, 이 운동화는 그가 입사한 후에 담당한 첫 주요 프로젝트였다.

사실, 맥도웰의 이 상징적인 디자인 작업은 그가 나이키에 고용되기 전부터 시작됐다. 훗날 에어 맥스 플러스의 20주년을 회고하면서 맥도웰은 자신이 플로리다 해변에서 휴식을 취하던 도중, 야자나무가 가득한 풍경을 스케치했고, 이것이 그라디언트 색상에 새장 같은 창살 무늬가 얹힌 에어 맥스 플러스 갑피 디자인에 영감을 주었다고 언급했다. 그의 설명에 따르면, 야자수 같은 갑피의 외골격은 발을 부드럽게 감싸고, 해변의 석양은 컬러웨이를 위한 영감을 제공했다.

맥도웰은 1997년에 나이키에 합류한 뒤 풋락커를 위해 튠드 에어 쿠셔닝이 사용된 특별한 신발을 제작하는 임무를 맡았다. 풋락커는 이미 다른 디자이너가 제출한 열다섯 장 이상의 스케치를 넘겨줬고, 맥도웰에게 회사를 만족시킬 만큼 혁신적인 신발을 고안해내야 한다는 압력을 가했다. 당시 잠정 결정된 모델 이름인 '스카이 에어'를 듣고 맥도웰은 플로리다 해변에서 그렸던 스케치를 떠올렸다. 그는 초안을 꺼내 다시 디자인에 착수했고, 오렌지, 파랑, 자주색으로 이루어진 선택지를 확정 지었다. 이 중 오렌지와 파랑 색상은 에어 맥스 플러스의 최종 컬러웨이로 선정됐지만, 마지막 자주 색상은 스케치로만 남아 있다가 이후

2018년, 20주년 기념 발매를 통해 빛을 보게 됐다.

에어 맥스 플러스는 튠드 에어 쿠셔닝을 사용한 신발로 가장 유명하지만, 신발의 나머지 부분을 완성하기까지 진행된 연구 개발 역시 인상적이다. 갑피의 모습을 자세히 스케치했음에도 불구하고, 제작 과정에서 몇 가지 어려움을 겪었다. 맥도웰은 동료들이 갑피의 경사면에서 색상을 서서히 변하게 만들기가 불가능하다고 말했던 일을 기억한다. 2018년 나이키닷컴에 게재된 게시물에 따르면, 누군가 "당신이 원하는 대로는 도저히 만들 수 없다. 가능한 재료를 찾을 수 없다"고 말했다. 그러나 맥도웰은 완강했고, 이전에 나이키가 내놓은 1983년 오메가 플레임 러닝화와 유사한 외양을 재현하기 위해 의류에 주로 사용되는 승화전사 기법을 제안했다. 실험은 성과를 거뒀지만, 앞으로 할 일이 더 많았다. 야자수에서 영감을 얻은 새장 형태의 외골격에는 나이키가 이전에 사용해보지 않았던 새로운 형태의 용접 기술이 필요했다. 풋락커 측에 정식으로 제품 출시를 알리기 불과 2주 전, 맥도웰은 아시아로 날아가 해당 과정을 직접 감독했다. 그때까지도 용접이 여전히 불가능하며, 외골격이 제대로 접착되지 않거나, 원단이 녹을 위험이 있다는 말을 들었다. 맥도웰은 TPU(열가소성 폴리우레탄)를 하나의 큰 조각이 아닌 세 조각으로 나누고 이를 용접해 층을 만드는 방식을 제안했다. 다행히도, 이 새로운 실험은 성과가 있었다.

맥도웰은 2018년 『챔스 스포츠』와의 인터뷰에서 "뒤꿈치는 발의 중간부와 떨어져 있고, 중간부 역시 발의 앞부분과 떨어져 있다"고 말했다. "그렇게 우리는 세 번 용접했고, 덕분에 모든 걸 접합하고 이어 붙일 힘이 생겼다."

맥도웰은 최종 견본을 지참해 2006년 나이키의 CEO가 되는 마크 파커, 풋락커 경영자와 함께한 회의에 참석했다. 이 회의에서 또 다른 위험 요소가 불거졌는데, 이번에는 스니커즈의 마케팅에 관한

나이키 에어 맥스 플러스

1998

것이었다. 풋락커는 십대가 하교하는 시간대를
공략해 아무런 사전 공지 없이 신발을 깜짝
진열하기로 했다. "5분에서 10분 정도가 지났을 때,
열 명 정도의 아이들이 신발 앞에 몰려와서 '이건
무슨 신발이에요? 이건 어떻게 사요?'라고 묻기
시작했다. 아이들이 신발을 사고 싶다며 뛰어다니기
시작하자 관련 내용을 전달받지 못한 직원은 '나도
저 신발은 처음 본다. 얼마인지도 모르고, 갑자기
어디에서 나왔는지도 모르겠어'라는 식으로 주위를
둘러보고 있었다. 그들은 거의 미칠 지경이었지만,
나는 환하게 웃고 있었다."

풋락커의 승인이 떨어져서 에어 맥스 플러스는
향후 몇 년 동안 풋락커에서만 독점 판매하게
됐다. 에어 맥스 플러스는 에어 포스 1과 에어 맥스
90처럼 시장에서 좀처럼 인기가 식지 않는 몇 안
되는 신발이다. 미국 전역의 팬 군단을 넘어 특히
오스트레일리아, 파리, 런던에서 큰 사랑을 받은
이 모델의 전 세계적인 성공 역시 주목할 만하다.
특히 오스트레일리아의 소비자는 이 신발에 놀랄
만큼 강하게 매료돼 다른 나라와 다른, 특정한
지역 스타일을 만들어냈다. 또한 이 신발은
오스트레일리아에서 다소 무시무시한 의미가
있는데, 주로 스트리트 컬처의 어두운 요소들과
연관되곤 한다.

한때 페이스북 그룹 TN 토크의 멤버이자, 에어
맥스 플러스 애호가인 시드니 토박이 레이먼드
레이는 "에어 맥스 플러스가 유행하기 전, 이 신발을
착용했던 사람들에 관한 이야기로 거슬러 올라가야
한다"고 말했다. "래드라고 부르든, 서처라고 부르든,
어쨌든 그 부류의 사람이 왜 다른 신발이 아닌 에어
맥스 플러스를 통해 자신을 표현하려고 했는지
정확히는 알 수 없다. 어쩌면 에어 맥스 플러스가
당시 매장에서 가장 비싼 나이키 운동화 중 하나였기
때문일지도 모르겠다. 핏줄이나 공기 방울을
떠올리게 하는 공격적인 외관 덕분에 범죄 활동에

연루된 사람에게 궁극의 액세서리가 됐던 것 같다."
레이는 최근 오스트레일리아에서 나타난 에어 맥스
플러스의 인기가 특정 생활방식보다는 이미지와
관련이 있다고 해석한다. "최근에 다시 유행하기
시작하면서 에어 맥스 플러스는 이제 일반인이 주로
신는 신발이 됐다. 이제 이 신발을 신는 이들은 주로
파티에 놀러 가는, 소위 '잘 나가는' 아이들이다.
범죄자처럼 보이고 싶어 하는 아이들을 위한 새로운
시장이 생겼다."

나이키가 에어 맥스 플러스를 선보인 지 20여
년이 지난 지금, 이 신발은 한때 반항적이었던
이미지에도 불구하고 에어 맥스 라인의 대표 모델이
됐다. 1998년에 탄생한 초기 디자인에 이어, 에어
맥스 플러스 라인은 2000년대 내내 여러 후속
모델을 발매하다가 2008년 10주년을 기념하는 에어
맥스 튠드 10 모델로 후속 모델 출시를 마무리했다.
하지만 어느 것도 OG 모델과 같이 오랜 기간
사랑받지는 못했다. 맥도웰의 독특한 디자인과
한계를 뛰어넘으려는 의지는 오랜 세월의 시험을
견디고, 지금까지도 미래적인 매력을 뿜어내는
멋진 결과물을 내놓았다. 또한, 에어 맥스 플러스는
플로리다의 해변에서 오스트레일리아의 뒷골목까지
말 그대로 전 세계적인 인기를 누렸다.

Nike Air Zoom Flight "The Glove"

 잭 두바식

1998년, 조던의 스니커즈 이외에 나이키의 가장 흥미로운 시그니처 라인은 아마 봉쇄 수비로 유명한 올스타 출신 포인트 가드, 게리 페이턴의 라인이었을 것이다. 이듬해에 등장한 줌 GP가 페이턴의 이니셜을 담은 첫 번째 공식 스니커즈가 됐지만, 그의 가장 유명한 모델은 페이턴의 별명이기도 한 '더 글러브'라고 불리는 에어 줌 플라이트다.

비교적 짧은 기간 이어졌음에도, 페이턴의 시그니처 라인은 디자인 면에서 다양한 시도를 했다. 2001년 에어 줌 GP 3에 사용된 교체식 갑피나 1999년 줌 GP에 사용된 스키 부츠 스타일의 버클이 바로 그런 예다. 그러나 이 같은 후속 모델의 선례가 된 것은 분명 나이키 디자이너 아바의 '더 글러브'였다. 이 신발은 지퍼로 여닫는 덮개가 갑피를 감싸고 있고, 안에는 측면을 따라 TPU 소재를 사용한 원숭이 발 모양의 지지 구조물이 있다. 거기에 줌 에어 쿠셔닝까지 더해, 1998년에 스니커즈가 닿을 수 있는 최첨단을 보여주는 신발을 완성한 것이다.

아바는 2013년 『솔 컬렉터』와의 인터뷰에서 "원래 신발에 덮개를 씌울 계획이 없었다"고 말했다. "당시 우리는 나이키의 선진 기술을 담당하는 어드밴스드 그룹과 함께 일하던 중이었고, 개발자 톰 폭슨과 특히 밀접하게 협업했다. 그는 원숭이 발 모양을 활용한 새로운 기능성 디자인을 많이 고안했다."

아바의 팀은 해당 기술이 시각적으로 너무 복잡해지고 있으며, 균형 잡힌 형상으로 디자인할 필요가 있다고 생각했다. "디자인의 과학적인 측면은 충분히 매만졌지만, 원숭이 발 모양을 단순하고, 현대적이며, 실제로 착용할 만한 대안으로 자신 있게 제안할 수 있을 만큼 미학적인 완성도를 끌어올리지는 못했다. 그래서 우리는 '신발에 덮개를 씌워보면 어떨까?' 생각하며 다 함께 고민해보기로 했다."

페이턴 시그니처 라인의 황금기가 어느 정도 지난 뒤, 페이턴은 잠시 조던 브랜드와 함께했다. 그러나 선수 생활 후반 '더 글러브'로 돌아가 선수 생활을 하는 동안 유일하게 우승한 2006년 NBA 챔피언십 결승전에서 해당 모델을 착용했다. 그해 우승 팀인 마이애미 히트를 테마로 한 새로운 컬러웨이가 발매됐지만, 해당 모델은 2013년까지 한 번도 레트로 재발매되지 않았다.

아바는 "그 시대의 디자인이 정신없었다고 말하기는 좀 그렇지만, 너무나 많은 기술과 요소가 스니커즈에 접목돼 있었던 것은 사실"이라고 『솔 컬렉터』와의 인터뷰에서 말했다. "더 글러브는 흥미로울 뿐 아니라 극도의 단순함을 지향한 신발이었다. 나는 그런 점이 글러브라는 신발과 시대의 굉장히 독특한 점이라고 생각한다. 물론, 그 신발은 페이턴의 별명과도 잘 맞아떨어졌다."

1999 Air Jordan XIV

6, 14, 45. 숫자에 관심이 많은 조던에게는 항상 기가 막힌 숫자의 우연이 따라다녔다. 예컨대, 1년 중 여섯 번째 달인 6월의 14일 오후 유타주에서 벌어진 일을 떠올려보자. 그날 밤 시카고 불스의 조던은 존 스톡턴과 칼 멀론이 뛰는 유타 재즈와의 NBA 결승전 6차전에서 45점을 득점했다. 스코어는 86대 85, 불스의 기세가 점점 약해지고 있을 때, 조던은 자신을 가로막는 브라이언 러셀의 방어를 오른쪽으로 뚫고, 크로스오버 드리블을 하다 급정지하며 튀어 올라 점프 슛을 던졌다. 경기 종료까지 6초 남짓 남았을 때, 공은 림을 통과했고 불스에게 여섯 번째 리그 우승을 선사했다. 우연의 일치라고 하기에는 같은 숫자가 운명적으로 반복된다고 생각되지 않나? 1998년 6월 14일, 조던이 신은 새 스니커즈를 좀 더 자세히 보기 위해 스니커헤드는 두 눈을 텔레비전 화면에서 떼지 못했다.

드루 햄멜

조던이 신고 있던 신발은 무엇이었을까? 1998년 NBA 결승전의 여섯 경기 중 두 경기에 신고 나온 신발은 분명 에어 조던 13은 아니었다. 그해 플레이오프 내내 조던은 항상 그래왔듯 검정 색상의 신발, 즉 검정 일색인 에어 조던 13을 신고 경기에 나섰다. 그러더니 결승전에서는 검정인 에어 조던 13과 더불어 알 수 없는 새로운 신발을 신고 나온 것이다. 에어 조던 13의 발전된 형태일까? 텔레비전 화면의 선명하지 못한 화질로는 정확히 파악하기 어려웠다. 하지만 빨강 색상의 생크 플레이트(☞ 신발이 뒤틀리지 않게 하는, 중창에 위치한 부속물)와 로고의 노란 원은 에어 조던 13의 특징이 아니었으니, 새 모델임이 분명했다. 누구 하나 정확한 대답을 해줄 수 없었지만, 어쨌든 멋진 신발이었고, 조던도 만족스러워하는 눈치였다.

그날 조던이 마지막 슛을 던질 때 신었던 신발은 훗날 에어 조던의 열네 번째 모델로 밝혀졌다. 언제나 그랬듯 그날 역시 신발은 아직 공개할 준비가 덜 된 상태였지만, 새 신발을 신고 출전하려는 조던을 막을 수 없었다. 조던은 에어

조던 11을 비롯해 발매할 때까지 참지 못하고 신고 나간 멋진 스니커즈들과 마찬가지로 유타 재즈와의 NBA 결승전에 전체 검정 색상인 에어 조던 14 프로토타입을 한 차례 이상 신고 나갔다. 이 컬러웨이는 기술력과 제작 배경으로 인해 금세 고전의 반열에 올랐다.

에어 조던 14가 탄생하기 전, 나이키 디자이너 팅커 햇필드는 연이어 열한 개의 에어 조던 스니커즈를 만들어낸 상태였다. 에어 조던 14 제작에 앞서 마크 스미스와 팀을 이룬 팅커 햇필드의 새 목표는 농구 코트에서 극한의 속도감을 느끼게 하는 것이었다. "럭셔리한 고성능 자동차"로 비유되던 에어 조던 14는 풀그레인 레더와 인터널 레이싱 시스템, 발꿈치 부분과 유연하게 연결된 파일론 중창, 그리고 앞발의 줌 에어 유닛이 특징이다.

에어 조던 14는 조던이 가장 좋아하는 페라리 자동차인 550 마라넬로에서 영감을 받아 디자인됐다. 저돌적인 선과 고급스러운 스타일은 마라넬로와 닮았으며, 방패 문양 같은 새로운 점프맨 로고 또한 페라리 엠블럼을 연상시키는 요소다. 그뿐

에어 조던 14

아니라 에어 조던 14의 밑창은 위로 말려 올라가는 발꿈치 뒷부분까지 자동차 타이어와 닮았고, 뒷부분의 빨강 색상 세부는 마라넬로의 후미등을 떠올리게 한다. 신발 전면의 상어 이빨 같은 요소는 자동차 전조등과 유사하다. 기능 면에서는 기술을 넘어 예술의 경지에 이른 통풍 시스템이 겉창의 중간쯤에서 마치 자동차 배기구 같은 모습으로 임무를 수행한다. 설포의 맨 위에 있는 독특한 막대기 형상은 자동차 핸들을 연상시키고, 발목을 감싸는 메모리 폼 패드는 커스텀을 거친 근사한 맞춤 버킷 시트(☞ 등받이가 깊어 몸을 감싸주는 형태의 의자) 같은 느낌을 준다. 마지막으로 이 스니커즈에도 숫자 요소가 중요하게 사용됐다. 스니커즈 한 짝에 점프맨 로고가 일곱 개씩 사용돼 한 컬레에 총 열네 개의 로고가 삽입되었다.

에어 조던 14를 처음 선보이고 몇 달이 지난 뒤, 『슬램』은 연간 기획물인 『킥스』 창간호에 검정/빨강 버전 에어 조던 14의 선명한 사진을 게재했다. 소셜 미디어가 등장하기 전이었던 당시 이는 조던이 직접 신고 나온 신발 사진을 제외하면 대중이 처음으로 에어 조던 14의 모습을 자세히 관찰할 기회였다.

조던 브랜드는 검정/빨강 버전 에어 조던 14의 간결한 이미지와 화면 오른쪽 하단에 작은 문구가 적혀 있는 비밀스러운 인쇄 광고를 내놓기도 했다. 간단하고 적절한 문구의 전문은 이랬다. "이 광고가 유타 재즈 팬에게 불러일으킬 고통스러운 회상에 대해 미리 사과드립니다."

1998년 할로윈에 공식 출시된 하양/검정/빨강 컬러웨이의 에어 조던 14 '블랙 토'는 일반 소비자에게 판매된 첫 컬러웨이였다. NBA 직장폐쇄(☞ 노사 협상 결렬로 161일 동안 시즌이 정지됐다)와 조던이 NBA 경기에 하얀색 신발은 신지 않는 등의 여러 이유로 인해 '블랙 토'는 이전의 에어 조던 모델만큼 인기를 끌지 못했다. 그리고 몇 달 뒤인 1999년 3월 27일, 조던이 착용한 검정/빨강 컬러웨이, '라스트 샷'이 출시됐다.

NBA 결승전에서 라스트 샷을 선보인 그날로부터 얼마 지나지 않은 1999년 초, 조던은 두 번째로 농구계에서 모습을 감춘다. 이어진 몇 달간 수많은 루머가 쏟아졌으며, 모든 사람이 그가 곧 두 번째 은퇴를 발표하리라 예상했다. 1998년 여섯 번째이자 마지막 우승을 차지한 시카고 불스 멤버들은 뿔뿔이 흩어졌다. 필 잭슨도 감독 자리를 내려놓았다. 이는 곧 조던이 돌아오지 않는다는 뜻이기도 했다. 조던의 든든한 파트너였던 피펜도 곧 휴스턴 로키츠로 이적했다. 카리스마 넘치는 로드맨도 팀을 나와 로스앤젤레스 레이커스로 옮겼다. 스포츠 역사상 가장 위대한 시대 중 하나가 저물고 있었다.

비록 농구 코트에서 신은 적은 없지만, 2000년 개봉한 IMAX 다큐멘터리 「마이클 조던 투 더 맥스」에서 컴퓨터 그래픽으로 구현한 블랙 토를 신은 조던의 모습을 확인할 수 있다. 해당 영상에서 조던은 하양 색상의 시카고 불스 유니폼에 검정 색상의 양말과 에어 조던 14를 신은 모습으로 코트를 누비고, 카메라는 360도로 돌아가며 전매특허인 자유투 라인 덩크를 시도하는 그의 모습을 포착한다.

미드컷과 로우컷 모델을 모두 포함해 에어 조던 14는 지금까지 총 아홉 개의 오리지널 컬러웨이가 출시됐다. 그중 몇 개는 갑피에 부드러운 풀그레인 레더를 사용했고, 나머지는 굴곡 지고 구멍이 뚫린 패널을 사용했다. 에어 조던 11 미드컷과 로우컷의 경우, 팅커 햇필드가 에어 조던 14 미드컷과 로우컷의 디자인과 섞기도 했다. 이 두 모델 사이에는 많은 공통점이 있지만, 스니커즈의 컷과 발꿈치 모양이 분명히 다르다. 에어 조던 14 로우컷은 시카고 불스와 관련 없는 로열 블루, 컬럼비아 블루, 그리고 진저 컬러웨이로 출시되기도 했다. 2000년 여름에는 스포츠용품점 이스트베이가 UNC 미드컷 버전 특별판을 깜짝 발매하기도 했다.

1999

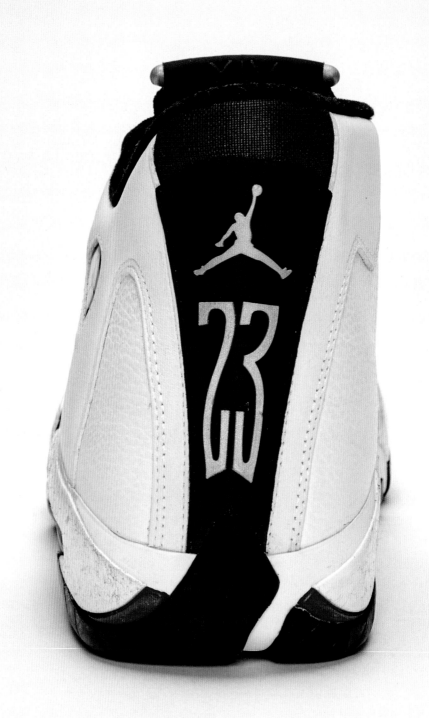

마찬가지로 미드컷도 불스와 관련 없는 다양한 컬러웨이로 출시됐다. 이는 에어 조던이 농구를 즐기지 않는 이들도 세련되게 신을 수 있는 신발임을 보여주기 위한 조던 브랜드의 노력이었다.

에어 조던 14는 에어 조던 사상 처음으로 클릿을 단 버전이 출시되기도 했다. 당시 조던 팀의 가장 어린 멤버였던 뉴욕 양키스의 스타 유격수 데릭 지터가 야구장에서 이 신발을 신었다.

이전에 출시한 모든 조던과 마찬가지로, 에어 조던 14도 OG 버전과 신규 컬러웨이로 다양하게 레트로 재발매됐다. 2005년 여러 신규 컬러웨이 발매와 더불어 검정/빨강 색상의 라스트 샷이 재발매됐다는 점을 고려하면 재발매까지 그다지 오래 걸리지 않은 축에 속한다.

2005년 에어 조던 14 라스트 샷이 레트로 재발매되기 전, 빨강 설포가 달린 에어 조던의 견본이 언론에 노출됐다. 미세하지만 눈에 띄는 차이점은 초기 온라인 스니커즈 커뮤니티에 적지 않은 소동을 일으켰다. 순수주의를 부르짖는 스니커헤드는 그들이 사랑하는 모델이 아주 작은 세부 요소 하나하나까지 최대한 원작의 모습을 재현해주길 바랐다. 이들은 이내 빨강 설포를 반대하는 불만이 담긴 글로 나이키 웹사이트 게시판을 도배했다. 이들은 검정/빨강 에어 조던 14처럼 상징적인 신발을 함부로 변형했다는 사실을 받아들일 수 없었다. 다행히도, 조던 브랜드는 그들의 피드백을 즉각 반영해 원작의 모습을 그대로 재현하는 방향으로 노선을 바꿨다. 재미있는 사실은 당시 그렇게 큰 반발을 산 빨강 설포를 채용한 에어 조던 14 견본이 지금은 스니커즈 수집가 사이에서 가장 희귀하고 수요가 높은 품목이 됐다는 점이다.

하양/빨강과 하양/검정 버전은 모두 2006년에 재발매됐고, 새롭게 돌아온 블랙 토에는 갑피에 부드러운 레더 소재가 아닌 구멍이 뚫린 소재가 활용됐다. 이후 2014년 발매한 빨강 색상에

스웨이드 소재의 '페라리'를 비롯해 수년 동안 다양한 컬러웨이가 발매됐다. 2019년에는 슈프림에서, 조던이 과거에 착용했던 스터드 재킷에서 모티프를 얻어 에어 조던 14를 출시했으며, 에어 조던 14의 도언베커 버전이 출시되기도 했다. 병원에 입원한 환자였던 에단 엘리스가 가장 좋아하는 스포츠팀인 TCU 혼드 프로그스와 자신의 치료 과정에 함께했던 사람과 장소에 영감을 받아 디자인한 것이다.

많은 사람이 스타일적 측면에서는 에어 조던 14가 '멋진 에어 조던'의 마지막 모델이라고 주장한다. 에어 조던 15 이후에 제작된 조던은 디자인이 조금 과해 스니커즈 팬에게 큰 인기를 끌지 못했다. 에어 조던의 얼굴인 마이클 조던이 2002년 워싱턴 위저즈에 입단해 리그에 복귀하기 전까지 농구계를 떠나 있었다는 점도 에어 조던 시리즈에 좋지 않은 영향을 끼쳤다.

기능성 측면에서 에어 조던 14는 앞으로도 최고의 스니커즈 중 하나로 인정받을 것이다. 에어 조던 14는 프로 선수와 대학 농구 선수 모두에게 최고의 경기용 스니커즈로 인정받았다. 조던에게 에어 조던 14는 시카고 불스 시절 마지막으로 신었던 스니커즈이자 다른 누구도 신지 못했던 스니커즈로 큰 의미가 있다. 조던이 1995년 플레이오프에서 에어 조던 11을 공개했을 때와 마찬가지로, 에어 조던 14도 농구 코트에서 어떤 신발보다 빛났다. 에어 조던 14는 이전에 출시된 어떤 스니커즈와도 달랐기에 스니커헤드 사이에 큰 충격과 놀라움을 선사하며 화제를 일으켰다. 만약 그때 NBA 결승전에서 조던이 마지막 슛을 성공시키지 못했더라면, 그래서 유타 재즈가 6차전을 이겼더라면, 과연 조던은 7차전에서 어떤 신발을 신고 등장했을까? 아무도 알 수 없지만, 조던이 에어 조던 14를 신고 농구 역사상 가장 끝내주는 슛에 성공했기에 이 모델은 조던이 신었던 가장 인상적인 스니커즈 중 하나로 자리매김되었다.

AND1 Tai Chi

브렌던 던

빈스 카터가 덩크하면, 전 세계가 주목한다. 카터가 농구 역사상 가장 잔인한 덩크슛을 꽂아버린 2000년에는 그게 일종의 순리에 가까웠다. 2000년 NBA 올스타전에서도 그는 리버스 레이업, 스핀 무브, 그리고 엘보 인 더 림 덩크를 포함한 여러 기술을 적절한 허세를 섞어 선보였다. 어쩌면 당신도 시대 흐름에 맞추어 캠코더를 들고 카터를 촬영하고 있던 오닐의 순수한 흥분과 감탄이 섞인 반응을 영상으로 보았을지 모르겠다. 그가 선보인 기술은 초인적인 신체 능력의 증거였다. 마치 물리 법칙을 거스르는 듯한 기술들은 보통 선수는 절대 흉내 낼 수 없는 것이었다. 하지만 혹시 아는가? 그들이 카터가 신은 신발을 따라 신었다면 조금은 도움이 됐을지도.

1999년 출시한 비교적 단순한 외관의 농구화, 앤드원 타이치의 인지도가 폭발한 까닭은 전적으로 카터의 슬램 덩크 콘테스트 출전 덕이다. 당시 신생 브랜드의 제품이었던 앤드원 타이치의 오리지널 빨강/하양 컬러웨이를 착용한 카터는 그 주말 경기에서 몇 번이고 골대를 향해 날아올랐다. 1993년 펜실베이니아 대학교 대학원생 삼인조의 프로젝트로 시작한 앤드원에게는 무척 중요한 순간이었다. 설립 초창기의 앤드원은 의류 제품만 판매했는데, 티셔츠 및 반바지로 구성된 '트래시 토크' 라인으로 큰 성공을 거뒀다. 그들은 이때 모은 자금을 당대 최고의 NBA 스타들과 파트너십을 맺는 데 베팅했다. 1996년 프로 선수 중 첫 번째로 스테폰 마버리가 파트너십을 체결했고, 뒤따라서 케빈 가넷과 라트렐 스프리웰도 각자 앤드원 스니커즈를 출시했다.

하지만 앤드원의 스니커즈 중에 문화적인 면에서 타이치만큼 큰 영향을 미친 모델은 없다. 타이치는 불과 몇 달 뒤 나이키 제품을 신고 올림픽에 나간 카터의 공식 시그니처 운동화는 아니었지만, 슬램 덩크 콘테스트에서 과시한 화려한 퍼포먼스 덕분에 평생 그와 연결될 수 있었다. 타이치 덕분에 앤드원은 농구화 분야의 강호로 도약했으나, 안타깝게도 호시절은 10년을 넘기지 못했다. 2000년대에 들어서며 나이키가 시장을 완전히 평정해버렸으니 말이다. 신인 선수와 파트너십을 맺고 기술 혁신을 이루는 데 막대한 자원을 쏟아붓는 나이키의 광폭 행보를 이기지 못하고 성장세가 꺾여버린 앤드원은 결국 역사의 뒤안길로 사라지게 됐다.

아마 오늘날의 젊은 소비자에게 앤드원 타이치는 그렇게 인기 있는 신발은 아닐 것이다. 실제로 2018년 콤플렉스콘을 통해 출시한 수많은 인기 제품 중 타이치의 레트로 재발매는 큰 관심을 얻지 못했다. 하지만 스니커즈와 슬램 덩크의 역사에 타이치가 뚜렷한 족적을 남겼다는 사실에는 의심의 여지가 없다.

한 세기가 지고, 새로운 세기가 시작되며 조던은 농구계를 떠났다. 대중의 기억 속에서 슈퍼히어로 같았던 그의 모습은 점차 점프맨 실루엣으로 대체됐다. 그의 스니커즈는 시장에 남았지만 영향력은 서서히 줄어들었다. 그렇다면 스니커즈 산업은 어디로 시선을 돌렸을까? 소비자는 영원히 조던과 비교될 수밖에 없는 새로운 슈퍼스타들의 시그니처 스니커즈 라인으로 관심을 돌렸다. 브랜드들은 시그니처 운동화를 넘어, 운동화에 대한 우리의 사고방식을 바꿀 새로운 기술을 과시했다. 오리지널 에어 맥스와 아디다스 신발을 사기

위해 용돈을 모으던 아이들은 이제 회사에 다니며 월급을 받는 어른이 됐다. 브랜드는 그들의 구매력에 적극적으로 호소했으며, 어떤 면에서는 새 모델보다 더 인기가 많은 과거 모델의 레트로 스니커즈를 빠르게 찍어냈다. 이따금 유명인이 가세해 협업에 나선 이 한정판 레트로 스니커즈들은 기존 스니커즈 문화의 열기에 광기를 더했으며, 서브컬처를 주류의 영역으로 옮겼다. 바로 이때 스니커즈 문화가 자라나기 시작했다.

2000 Nike Air Presto

뉴잉글랜드의 한 슬리퍼 브랜드가 그 이름에 대한 소유권을 갖지 않았다면, 이 신발은 에어 컴피라고 불렸을 것이다. "그 이름을 얻으려면 무엇이 필요한가?" 1990년대 후반, 회사의 법무 부서에서 그 이름에 퇴짜를 놓았다는 사실을 알게 된 미래의 나이키 CEO 파커가 디자이너 토비 햇필드에게 물었다.

토비 햇필드는 "아마 그 회사와 이야기해봐야 할 것 같습니다"라고 대답했다. "글쎄, 그 회사는 얼마나 크지?" 새롭게 출시할 신발에 꼭 그 이름을 붙이고 말리라 결심하며 파커가 말했다. "이름도 가져올 겸, 아예 회사를 사버리는 방안도 생각해봐야겠군."

스니커즈 마니아와 이름이 알려지지 않은 그 뉴잉글랜드 소재 회사에는 천만다행으로, 나이키는 에어 프레스토라는 이름을 사용하기로 했다. 아쉽게도 이 이름은 에어 컴피만큼 제품을 잘 설명해주지는 않는데, 컴피(☛ comfy: 편안한)는 프로토타입을 처음 착용해본 테스터가 신었을 때의 느낌을 묘사할 때 사용했던 단어로, 제품의 원래 이름에 영감을 줬다.

제럴드 플로레스

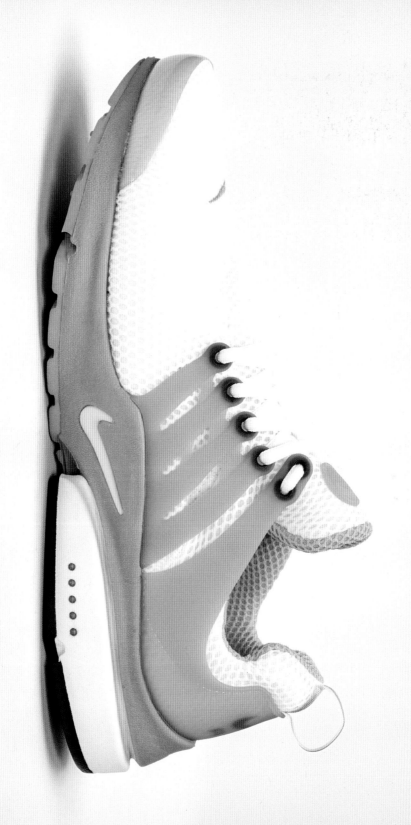

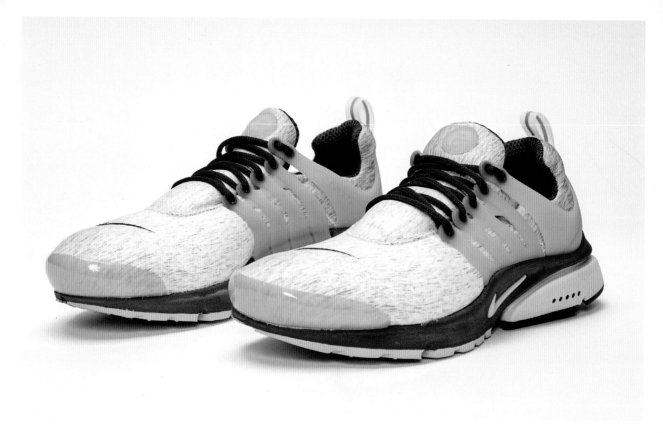

토비 햇필드는 "제품을 착용해본 사람 중 90퍼센트가 그 단어를 말했다"고 회상했다. 로큰롤 마라톤 엑스포에서 공개한 홍보용 제품 120켤레가 모두 팔려나가자 그는 에어 프레스토가 히트 상품이 되리라 예상했다. 구매자 중 여섯 명은 바로 다음 날 이 신발을 신고 마라톤 경기를 뛰었다.

토비 햇필드는 나이키가 대만에 첫 연구 개발 시설을 설립하던 시기에 이 신발에 대한 콘셉트를 고안했다. 나이키 제품 대부분과 달리, 에어 프레스토는 제품 개요나 협업할 운동선수가 필요 없었다. 토비 햇필드는 신소재와 부품으로 가득 찬, 아직 한 번도 사용되지 않은 견본실을 구경한 뒤 에어 프레스토의 아이디어를 떠올렸다. 견본실 안에 있는 것들을 가지고 놀며 무언가를 만들어낸 첫 번째 인물이 되고 싶었던 것이다. "온전히 혁신과 새로운

탄생을 위한 방이었다"고 토비 햇필드는 말했다. "특별한 소재에서 영감을 얻거나 하지 않았다. 그저, 깨달음의 순간이 찾아왔다고 설명할 수 있을 것 같다."

그는 당시 나이키의 에어 맥스 스니커즈 중 하나를 신고 있었다. 그 모델을 좋아했지만, 그와 대화를 나누었던 사람들은 그 신발의 실루엣과 착화감을 두고 고민하고 있었다. 견본실에 있던 여러 재료를 챙겨 온 토비 햇필드는 기존 모델을 토대로 본질만 남기고 나머지는 배제했고, 에어 맥스의 문제점을 해결할 수 있는 신발을 만들었다. 토비 햇필드는 "나에게 임무를 주거나 명령한 사람은 아무도 없었다"고 말했다. "나는 그냥 나 스스로 뭔가 만들어보기로 했다."

그런 다짐의 결과 늘어나는 양말처럼 생긴

나이키 에어 프레스토

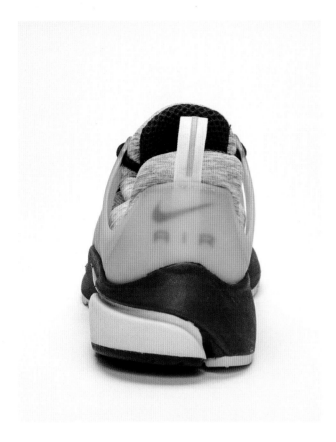

갑피를 채용한 러닝화가 나왔다. 그는 달리기하러 가는 사람에게 신발을 줘 실험해보기로 했다. 이 실험은 갑자기 계획돼 견본은 착용자의 발 사이즈인 290밀리미터보다 작은 270밀리미터였다. 토비 햇필드는 착용자가 신발이 너무 작다고 불평하리라 예상했지만, 신발이 아주 작다는 사실을 미리 말하지는 않았다. 한 시간 뒤에 받은 피드백에 그는 어리둥절했다. 착용자는 신발이 작다는 말은 하지 않고, 부드러운 착화감에 대한 칭찬만을 늘어놓았다.

"왜 그는 신발이 너무 작다는 걸 알아차리지 못했을까? 내가 생각할 수 있는 단 하나의 이유는, 기존 신발에 발을 전체적으로 조이는 부분이 있다는 것이다." 토비 햇필드가 기존 모델에서 배제한 많은 요소를 가리키며 말했다. "이런 작업을 거치면,

본질적으로 신발을 늘이는 것과 비슷한 효과를 얻게 된다. 신발을 지탱해주는 장력이 존재하지 않기 때문에 발 크기에 맞춰 신발이 늘어나는 것이다."

프레스토. 토비 햇필드는 이렇게 우연한 계기로 마법의 운동화를 만들어냈다. 그는 이 개념을 좀 더 발전시켜 파커 앞에 내놓아야겠다고 생각했다.

토비 햇필드는 영감을 얻기 위해 형제인 팅커 햇필드가 1990년대에 디자인한 에어 허라취를 참고했다. 발을 딱 맞게 감싸주는 에어 허라취는 스쿠버 다이빙 장비에 주로 사용되는 네오프렌 소재를 사용한다. 하지만 그 소재에는 한 가지 문제가 있었다. "네오프렌 소재에 대한 사람들의 불만은 신발 내부 온도가 너무 높아진다는 것이었다." 토비 햇필드는 말했다. "신발에 구멍을 내 최대한 통기성을 높이려고 했지만 그래도 너무 더웠다."

이 문제를 해결하기 위해 토비 햇필드는 의료 산업으로 눈을 돌려 네오프렌 대신 사용되는 메시 소재를 병원에 납품하는 판매업자를 발견했다. 이 소재는 다양한 두께로 제작됐는데, 한 예로 외상과염 환자의 보호대에 사용해 부상 부위를 안정되게 고정하는 동시에 약간 움직일 수도 있게 했다. 프레스토는 이 소재가 사용된 최초의 스니커즈가 됐다.

다음으로 맞출 퍼즐은 신발 사이즈였다. 나이키는 다양한 사이즈에 맞출 수 있는 이 신발에 어떤 표기를 했을까?

"모든 발은 형태학적으로 매우 다르며, 무엇보다 사람들의 취향도 다 다르다. 어떤 이는 꽉 끼는 걸 좋아하고, 어떤 이는 느슨한 쪽을 좋아한다. 개개인의 취향은 정말 너무나도 다양하다. 그래서 나는 한 걸음 물러서서 생각해봤다. 셔츠 같은 제품을 살 때 사이즈가 스몰, 미디엄, 라지 같은 식으로 표기됐음을 알 수 있다. 그것만 봐도 사이즈가 대충 어떤 범위에 속하는지 알 수 있다."

나이키 프레스토는 티셔츠 같은 사이즈 표기 방식을 적용했고, 이 때문에 태그라인 역시 "당신의 발을 위한 티셔츠"였다. 토비 햇필드는 이 스니커즈가 기존의 신발 상자에 담겨 있는 대신 양말 판매대 옆에 있는 수직 선반에 걸려 있는 모습을 구상하기도 했다.

프레스토는 놀랍게도 열세 가지 컬러웨이로 출시됐는데, 다른 신제품이 많아야 서너 가지 컬러웨이로 출시되는 것과 비교했을 때 대단히 놀라운 일이었다. 그뿐 아니라 열세 가지 컬러웨이 중 열두 가지에 각각 고유한 만화 캐릭터를 만들어 일련의 텔레비전 광고에 함께 등장시켰다. 광고 대행사 와이든+케네디가 기획한 마케팅 전략이었다. 프레스토는 공개되자마자 큰 성공을 거뒀다.

"신발에 대한 수요가 매우, 매우 많아지기 시작했다." 토비 햇필드가 말했다. "풋락커와 대형 판매점에서 연락이 와 이 특별한 제품을 구입하고 싶다고 간청하곤 했다. 프레스토는 매장 벽에 걸린 어떤 제품과도 차별화되는 신발이었다."

2000년 시드니 하계올림픽이 열리기 직전에 발매된 이 신발은 즉각 성공을 거뒀다. 운동선수 외에도, 이 운동화의 특별판 모델은 대중문화의 아이콘에도 가닿았다. 2001년, 나이키는 월드 투어를 진행 중인 에릭 클랩턴에게 특별판 프레스토를 제공했다. 비슷하게 밴드 칩 트릭의 멤버 릭 닐슨을 위해 체커보드 패턴의 프레스토를 특별 제작하기도 했다. 2004년에는 헬로키티 30주년을 기념하기 위한 협업 프레스토가 극소량 제작됐다. 이외에 2008년에는 「섹스 앤 더 시티」 극장판 출연진과 제작진을 위한 F&F 모델을 제작하기도 했다.

에어 조던이나 나이키 혈통의 다른 운동화와 달리, 프레스토는 좀처럼 레트로 발매가 이뤄지지 않았다. 대신 플라스틱 외골격이 없는 슬립온 실루엣의 '에어 프레스토 찬조'같이 약간 변형된 버전이 재출시됐다. 2000년대 초에 프레스토는 마크 파커, 팅커 햇필드, 그리고 후지와라 히로시로 구성된 디자인 팀 HTM에 의해 재해석되기도 했는데, 이는 부츠 같은 형태로 만들어졌으며 1천500켤레만 소량 제작했다. 크로스 트레이너로 사용할 수 있도록 기능성이 강화된 버전도 제작돼 대량 발매됐다.

2010년대에 프레스토는 다양한 협업 프로젝트를 통해 재주목 받았다. 당시 나이키 ACG 라인에서 활동한 디자이너 에롤슨 휴가 이끄는 독일 테크웨어 브랜드 아크로님은 2016년 가을, 프레스토에 새로운 원단을 더해 집업 미드컷 스니커즈로 변신시켰다. 이에 그치지 않고 프레스토는 나이키의 궤적을 바꾼 열 가지 모델을 해체한 스니커즈로 이뤄진 버질 아블로의 '더 텐' 컬렉션에도 포함됐다.

프레스토는 브랜드의 다른 제품을 위해 미지의 길을 개척했다. 프레스토가 없었다면, 토비 햇필드는 나이키의 디자인 철학이 담긴 내추럴 모션 스니커즈의 초석이 된 나이키 프리 라인을 만들지 못했을 것이다. 프레스토는 이 회사의 운동화 계보에서 중요한 부분을 차지하고 있을 뿐 아니라, 브랜드 골수팬의 마음에도 특별한 자리를 점하고 있다. 20여 년이 지난 지금도 토비 햇필드는 프레스토의 성공에 경외감을 느낀다.

토비 햇필드는 "2000년에 나는 우리가 무언가 대단한 걸 해내리라고 느꼈다"고 말했다. "우리는 프레스토가 그해 최고의 기능성 러닝화가 되리라 기대하지는 않았다. 그런 의도로 만들어진 신발이 아니었다. 우리의 의도는 프레스토를 모두가 함께 즐길 수 있는, 가장 편안하고 어쩌면 도발적인, 예상치 못한 종류의 신발로 만드는 것이었다."

나이키 에어 프레스토

Nike Shox R4

맷 웰티

기계적인 쿠션 장치를 갖춘 나이키 샥스 R4는 2000년대 초반 가장 독특한 디자인의 운동화다. 어떤 이는 이 모델에 대한 애틋한 기억이 있고, 또 다른 이는 이 모델을 궁극의 아재 신발, 즉 카고 반바지, 싱거운 맥주, 그리고 손에 든 프리스비와 완벽한 궁합을 이루는 운동화라며 비웃는다. 하지만 각자 어떻게 표현하든, 샥스 R4는 2000년대의 중요한 모델이자 가장 영향력 있는 운동화 중 하나다.

나이키는 에어 맥스를 중심으로 브랜드의 쿠셔닝 기술의 계보를 구축했다. 나이키 중창에 에어 유닛을 노출한 이 디자인은 1987년 팅커 햇필드에 의해 만들어졌다. 하지만 이보다 3년 전인 1984년, 에어 포스 1의 디자이너인 킬고어는 기계적인 쿠셔닝에 빠져 있었다. 그의 프로토타입은 최종 완성품과 완전히 달랐다. 나이키 와플 스니커즈가 거대한 스프링에 얹혀 있는 모습이었다. 이 아이디어는 일반 판매용 신발에는 절대 적용할 수 없었다.

나이키는 동명의 모델이 처음 발매되기 3년 전인 1997년, 마침내 현대적인 샥스의 콘셉트를 확정 지을 수 있었다. 제품 중창에 네 개의 고무 기둥이 있었으며, 이는 충격을 흡수하고 에너지를 되돌려줘 선수의 움직임을 강화했다. 샥스는 나이키 농구화, 트레이닝화, 테니스화, 그리고 러닝화에 장착됐다. 하지만 이 가운데 샥스 시스템을 테크웨어의 아이콘으로 만든 모델은 다름 아닌 러닝화였다.

샥스를 적용한 첫 러닝화인 샥스 R4는 이름만큼이나 기계처럼 보였다. 갑피는 금속 느낌의 원단을 사용했으며, 눈에 확 띄는 하양 색상 뒷부분에는 밝은 빨강 색상의 샥스 장치가 장착돼 있다. 에어 맥스 시리즈는 신발 외부에 기능적 요소가 노출되는 것을 대중적인 유행으로 만들었고, 이는 산업 전반으로 빠르게 확산했다. 아디다스, 리복, 그리고 푸마는 이 유행에 맞춰 각자 어느 정도의 성공을 거뒀다. 하지만 샥스야말로 그런 유행에 가장 걸맞은 기준점이었다. R4는 거리의 명성도 얻었다. 트루 릴리전(☞ 미국 의류 회사) 청바지의 시대에 이 러닝화는 할렘 거리에서 가장 인기 있는 제품이었으며, 지난 몇 년 동안에는 레트로 재발매 버전이 그 지역에서 다시금 각광 받았다.

하지만 샥스의 가장 중요한 순간은 R4가 아니라, 오히려 농구화인 BB4와 함께 찾아왔다. 2000년 하계올림픽에서 빈스 카터는 218센티미터의 장신 프랑스인 센터 프레데릭 와이즈를 뛰어넘어 덩크슛에 성공했다. 뉴욕 닉스에 지명된 와이즈는 이후 NBA 코트 위를 단 한 번도 밟지 못했다. 그는 고향으로 돌아가기 전까지 알코올 중독과 우울증을 겪었다. "죽음의 덩크"라고 이름 붙여진 카터의 업적은 와이즈가 쌓아온 경력의 끝을 알렸으며, 그 덩크는 나이키 샥스에서 비롯했다. 이 사건은 당시 브랜드가 기다리고 있던 거대한 점프였다. 20년이 지난 지금에는 오히려 이 운동화를 한 번도 사보지 않은 사람을 찾기가 어렵다.

2001 Reebok Answer 4

아이버슨의 리복 앤서 4의 중요성을 완벽히 이해하려면 당시의 흐름을 읽어야 한다. 어쩌면 지금껏 만들어진 모든 스니커즈를 통틀어 맥락의 중요성이 가장 클 수도 있으니까. 앤서 4는 미래적인 디자인이나 귀에 쏙 들어오는 슬로건으로 시대를 앞서간 신발이 아니다. 앤서 4가 높은 평가를 받는 이유는 훗날 명예의 전당에 헌액된 아이버슨이 이 신발을 선수 경력의 정점에 이르렀을 무렵 신었고, 때는 NBA 사상 가장 위대한 인생 역전의 순간이었기 때문이다. 지퍼 달린 갑피나 경기 중에 보여준 기능성에 관해 이야기하기 전에 우선 이 신발이 왜 많은 사람에게 여전히 울림을 주는지 설명하는 게 옳다.

160

브랜든 리처드

혹자는 챔피언십 우승 전적이 있는 선수만이
스포츠계에 유의미한 유산을 남길 수 있다고 말한다.
이는 얼핏 타당한 말로 들린다. 챔피언십 우승
이외에도 MVP 수상, 영구 결번, 명예의 전당 헌액,
문화적 영향력 등은 전설적인 선수를 넘어선 시대의
아이콘이 지녀야 할 필요 요소다. 하지만 아이버슨은
NBA 챔피언십에서 팀을 우승시킨 적이 없다. 그가
속해 있던 조지타운 대학 농구팀은 NCAA 토너먼트
8강의 벽을 넘어보지 못했고, 미국 국가대표팀에서
뛴 2004년 하계올림픽에서 동메달 수상에 그쳤다.
하지만 누구도 그가 챔피언이라는 사실은 부정하지

못한다. 그는 특히 문화계에 절대적인 영향력을 끼친
챔피언이었다. 거리 문화, 힙합 문화, 그리고 자신이
만들어낸 독보적인 문화에서.

당시 아이버슨 스타일은 곧 힙합 스타일의 모든
것이었다. 털 코트, 스로백 저지, 큰 사이즈의 청바지,
스냅백 모자, 듀렉, 다이아몬드 체인 목걸이까지.
콘로 머리, 머리부터 발끝까지 덮은 문신, 그리고
대표 액세서리인 슈팅용 팔토시는 코트 안팎에서
그를 드러내는 상징적인 요소였다. 심지어 그는 한때
음악 활동에 빠져 주얼스라는 이름과 함께 욕설로
점철된 논란의 싱글 「포티 바스」을 발표하기도 했다.

리복 앤서 4

아이버슨이 NBA 리그에서 힙합 문화를 내세운 첫 번째 선수는 아니었지만, 최초로 자신의 생활방식을 패션과 스타일로 직접 드러낸 선수였다.

모든 사람이 아이버슨에게 호감을 느끼지는 않았다. 특히 운동선수에게 적용되는 그릇된 사회적 기준에 반항하는 모습에 그를 잘 모르는 일부 관객은 거부감을 느꼈는데, 이는 아이버슨과 같은 인종 및 출신의 선수들에게 더욱 강하게 적용됐다. 하지만 그들의 생각과 달리 아이버슨은 자신을 완벽한 사람으로 포장한 적이 없다. 오히려, 자신의 단점을 공공연히 드러내는 화끈한 성격이 매력 포인트였다. 아이버슨은 외부의 자극에 동요하지 않았다. 그를 바꾸려는 압력이 끈질겼지만 자신의 정체성과 출신에 충실했다. 그는 타협하지 않고 자기 자신에게 집중했다.

자신을 비난하는 사람들의 입을 다물게 하는 최고의 방법은 역시 자기 일을 누구보다 잘 해내는 거다. 2000~2001년 시즌 아이버슨은 실제로 세계 최고의 농구 선수였다. 해당 시즌을 지배했고 리그 MVP와 올스타전 MVP 선정, 통산 두 번째 득점왕 및 가로채기 왕 수상, 퍼스트 올 NBA 팀 선정 등의 업적을 남겼다. 하지만 가장 중요한 업적은 필라델피아 세븐티식서스를 플레이오프에서 NBA 결승전까지 이끌며 전 시즌 챔피언 로스앤젤레스 레이커스와의 최종 승부까지 성사시킨 일이다.

당시 로스앤젤레스 레이커스는 오닐과 브라이언트라는 슈퍼스타가 이끌고 있었지만, 결승전 경기에 준비해 온 비밀 병기는 비교적 덜 유명한 가드 타이론 루였다. 루는 팀 연습에서 아이버슨의 경기 스타일을 흉내 내는 임무를 맡았고 실제 경기에서는 그를 막는 역할을 수행했는데, 첫 세 시즌 동안 예순한 경기에만 출전한 그의 경력을 감안하면 제법 파격적인 임무였다. 루와 아이버슨의 일대일 승부는 두 선수의 커리어를 결정짓는 중요한 순간을 빚어냈다.

결승전 1차전 연장전 종료를 1분도 안 남겼을 때, 세븐티식서스가 2점 앞선 상황에서 공을 가진 아이버슨에게 팀에게 확실한 승리를 안겨줄 기회가 찾아왔다. 루가 그를 저지하려 멋모르고 다가오자, 아이버슨은 사이즈 업 드리블로 그를 가뿐히 따돌리고 자신의 대표 기술인 잽 스텝(☞ 짧은 스텝으로 수비수를 흔드는 기술), 크로스오버 드리블, 그리고 루의 뻗은 팔을 넘어 약 5미터를 날아 들어간 페이드어웨이 슛(☞ 뒤로 점프해 수비수를 피하면서 높은 포물선을 그리는 슛) 콤보를 선보였다. 공은 림을 건드리지도 않고 부드럽게 그물을 통과했다. 루는 중심을 잃고 바닥에 넘어졌고, 곧바로 스포츠 역사상 가장 상징적인 장면 중 하나가 펼쳐졌다. 아이버슨이 넘어진 루를 똑바로 내려다보며 그의 위를 넘어간 것이다. 이건 그를 노린 매우 잔인하고 계산된 메시지였다. 결국 로스앤젤레스 레이커스가 필라델피아 세븐티식서스를 꺾고 우승했지만, 시즌을 통틀어 관객의 뇌리에 가장 깊게 박힌 장면은 결승전 1차전의 끝을 장식한 아이버슨의 슛과 도발, 그리고 그가 신은 신발, 즉 앤서 4였다.

아이버슨에 대한 대중의 여론이 악화할 때, 리복은 앤서 4를 통해 그와 연대하고 힘을 보태겠다는 뜻을 전했다. 지금까지도 그를 가장 잘 담아낸 모델로 여겨지는 앤서 4의 겉창에는 자신의 트레이드마크인 브레이드 헤어(☞ 머리털의 일부 또는 전부를 한 갈래나 여러 갈래로 땋은 머리 모양)와 헤어 밴드를 한 아이버슨의 초상화가 담겨 있다. 거기에는 아이버슨이 왼쪽 팔에 문신으로 새긴 문구 "강한 자만이 살아남는다"가 똑같은 글꼴로 적혀 있다. 그런 의미에서 앤서 4는 단순한 스니커즈가 아니라 아이버슨의 일부이며 그가 이룬 모든 성과의 집약체다.

앤서 4 출시 당시에도 가죽 소재 운동화는 흔했지만, 안감까지 가죽 소재를 사용한 폭넓은

가죽의 활용은 앤서 4에 고급스러운 이미지를 더했다. 판매용 버전은 외부로 노출된 지퍼를 사용했지만, NBA 사무국이 아이버슨에게 지퍼가 가려진 신발의 착용을 요구해 선수용 모델과 이후 재발매 버전에는 크로스 스트랩을 적용했다. 물론, 아이버슨은 시즌 내내 앤서 4의 지퍼와 스트랩을 잠그지 않고 풀어놓았지만. 앤서 4의 DMX I-Pak 쿠셔닝과 갈라진 밑창은 수비수를 앞지르는 아이버슨의 특별한 장기를 뒷받침하며 발 빠른 가드용 신발로 자리매김했다.

2017년 아이버슨은 『콤플렉스』의 '스니커 쇼핑'에 나와 앤서 4에 대해 다음과 같이 설명했다. "이 모델은 일생 단 한 번 리그 결승전에 출전했을 때 신었던 신발이기에 매우 특별하다. 시즌 내내 이 모델의 다양한 버전을 신었다. 스무 종이 넘는 버전을 갖고 있었으니, 장난 아니게 많았지."

아이러니하게도, 아이버슨이 결승전 1차전에서 신었던 컬러웨이는 처음에 일반 소비자에게 판매되지 않았다. '플레이오프' 또는 '스텝 오버'로 불리는 이 모델은 2017년 레트로 재발매됐다. 해당 모델의 간결한 검정/하양 색상은, 경기 중에 신을 모델에는 최대한 색다르게 색을 조합하고 싶었던 아이버슨의 특별 요청에 따른 것이었다.

"그는 그저 이렇게 말했다. '이거 색을 뒤집어야 할 것 같아.'" 리복의 전무 크린스키는 2012년 『콤플렉스』와의 인터뷰에서 다음과 같이 회고했다. "그럼 우리도 화를 내면서 되물었지. '무슨 소리야, 뒤집으라니?' 그랬더니 이렇게 대답하는 거야. '(일반 판매용 버전에서) 검정으로 돼 있는 부분에 하양이 들어가고, 하양 색상 부분에 검정이 들어가는 거야.' 그래서 내가 상상을 해봤는데, 영 좋아 보이지 않을 것 같더라고. 그 얘기를 했더니, '그냥 만들라면 만들어' 하더군. 그래서 만들었고, 결승전 1차전에 내보냈지."

앤서 4의 마케팅은 「포티 바스」를 배경 음악으로 활용한 광고를 통해 진행됐다. 2000년대 초반 랩 뮤직비디오 느낌으로 촬영한 뮤직비디오는 아이버슨이 여자를 꾀어 차에 태우고 클럽에 가는 장면이 나온다. 모든 장면에는 그의 또 다른 자아가 등장해 그와 마주친다. 영상은 "관습을 거부하라"는 슬로건과 함께 끝난다. 이 문장은 아이버슨과 그의 시그니처 스니커즈가 선수 시절 내내 코트에서 보여준 태도를 정확히 표현한다.

MVP를 수상한 시즌이 끝난 직후이자 앤서 4가 세계적으로 히트한 그해 말, 아이버슨은 세간의 화제였던 리복과의 종신 계약을 체결한다. 1996년 리복과 맺은 10년 계약을 연장하며 아이버슨은 매년 80만 달러와 2030년에 수령 가능한 3천200만 달러의 신탁금을 받았다. 이는 농구 인생이 끝난 뒤에도 말년을 보장받을 수 있는 금액이었다. 아이버슨을 오랫동안 담당한 매니저 게리 무어는 2015년 『나이스 킥스』와의 인터뷰에서 다음과 같이 설명했다. "아이버슨이 앤서 4를 신고 결승전에서 엄청난 활약을 펼친 뒤, 우리는 아이버슨과 그의 가족의 미래에 대해 진지하게 생각했다. 우린 그저 리복이 언제나 아이버슨과 함께할 테고 그 또한 항상 리복의 편에 설 거라는 사실을 알았다."

오늘날 앤서 4가 농구 역사상 기념비적인 신발이 된 이유는 여러 요인이 기막히게 맞아떨어졌기 때문이다. 우선, 아이버슨은 한 세대를 대표하는 재능을 가지고 있었다. 또 유별날 정도로 승부욕이 넘쳤다. 어쩌면 최고의 선택이 아닐지도 모를 운동화 회사와 계약을 맺었고, 매우 도전적인 성격을 지니고 있었다. 그뿐 아니라 오닐, 브라이언트와 맞설 수 있었으며, 쓰러져도 곧바로 일어날 수 있는 사람이었다. 그는 결국 경기를 지배했고, 최종적으로 절대 타협하지 않는 자기 자신, 앨런 아이버슨으로 남았다.

Visvim FBT

데이미언 스콧

미 공군 로고와 코카콜라 병 등을 디자인한 전설적인 디자이너 레이먼드 로위는 "받아들일 수 있는 가장 대담한 진보"를 의미하는 마야 법칙이라는 이론을 만들어냈다. "문제의 해법에 있어 대중이 일반적으로 받아들이도록 학습된 기준에서 너무 멀리 떨어져 있으면 아무리 논리적이고 필요한 해법이라고 해도 받아들여지지 않을 수 있다"는 점을 발견한 것이다. 좀 더 쉽게 설명하자면, 사람은 새로운 걸 원하면서도 지나치게 새로운 것은 또 거부한다는 뜻이다.

비즈빔의 설립자 나카무라 히로키가 로위를 알고 있었는지 알 수 없으나, 이 둘의 철학은 굉장히 유사하다. 일본 의류 브랜드 비즈빔은 익숙하면서도 미래적인 디자인의 제품으로 유명하다. 그리고 비즈빔 제품군 중 FBT보다 그들의 철학을 잘 나타내는 제품은 없다.

히로키가 열네 살 때 본 부츠에서 영감을 받은 FBT는 술 장식이 달린 모카신 갑피에 스니커즈와 기능성 부츠에 사용되는 EVA 파일론 및 비브람 중창을 결합했다. 비즈빔의 초창기에 스트리트 패션의 전설이자 프래그먼트 디자인 설립자인 후지와라 히로시가 히로키에게 펀 보이 스리의 1984년작 히트 컴필레이션 앨범 『베스트 오브 펀 보이 스리』의 표지를 보여줬다고 한다. 두 디자이너는 표지에서 밴드 멤버 테리 홀이 신은 어두운 갈색 스웨이드 모카신에 강하게 끌렸다. 이윽고 2001년, 히로키는 비즈빔의 두 번째 컬렉션에서 자신이 해석한 모카신을 처음 공개했다.

히로키는 2014년 FBT에 대해 다음과 같이 이야기했다. "FBT의 기본 콘셉트는 꽤나 간단하다. 아메리카 원주민이 신는 모카신의 거친 외관을 유지하는 동시에 도시에서 신을 수 있도록 기능성을 추가하는 것이다. 도시의 삶에 적합하게 재해석한다는 것은 단순히 스니커즈 밑창을 붙이는 일 이상을 뜻한다. 나는 신발을 활용한 스타일링과 여러 의상을 겹쳐 입었을 때 잘 어울릴 수 있게 만드는 법을 고민한 끝에 탈부착식 술 장식을 탄생시켰다."

이미 카니예 웨스트, 존 메이어, 드레이크, 에릭 클랩턴 등의 유명 스타가 FBT에 사랑을 고백한 바 있다. FBT는 특별하고, 비싸고, 다양한 스타일에 빛을 발하며, 편하다. 이 신발은 낯선 동시에 마치 이전부터 갖고 있던 것 같은 익숙함을 선사한다. 나카무라에 의하면 바로 자신이 지향했던 목표라고 한다. 『빙헌티드』와 2004년 진행한 인터뷰에서 그는 이렇게 설명했다. "일상의 가장 기본적인 도구 중 하나는 한 켤레의 신발이다. 매일 착용하기 때문에 신발은 반드시 착용감이 편해야 하고, 오늘날 존재하는 가장 훌륭한 최첨단 소재로 만들어져야 하며, 무엇보다 보기 좋아야 한다."

이 말을 로위가 들었다면 분명 몹시 자랑스러워했을 것이다.

2001

2002 Nike SB Dunk

비록 나이키 SB가 시작된 해는 2002년이지만, 나이키의 스케이트보드
신 진출은 이때가 처음은 아니다. 1996년 나이키는 괴상한 이름으로
악명 높았던 스니커즈 모델 '초우드'(Choad)로 대표되는 스케이트보드화
컬렉션을 선보였다. 제품의 이름인 초우드의 뜻이 궁금하다면 인터넷에 직접
검색해보시라. 지금이었다면 비버턴의 나이키 본사에서 절대로 통과시키지
않았을 이름이라고만 해두자.

 1990년대 중반 나이키 스케이트보드화 컬렉션에는 스낵, 트로그, 스킴프
같은 다소 아쉬운 제품이 포함돼 있었다. 나이키는 브랜드를 대표할 인물로
「잭애스」시리즈로 명성을 얻기 전의 밤 마제라를 영입했다. 하지만 나이키
제품이 스케이트보딩에 적합하지 않다고 느낀 마제라는 신고 다니는 éS의 악셀
제품 위에 슈구(☞ 신발 밑창 수선 재료)로 나이키 스티커를 붙여 마치 나이키
제품을 홍보하는 것처럼 보이게 했다.

저스틴 테자다

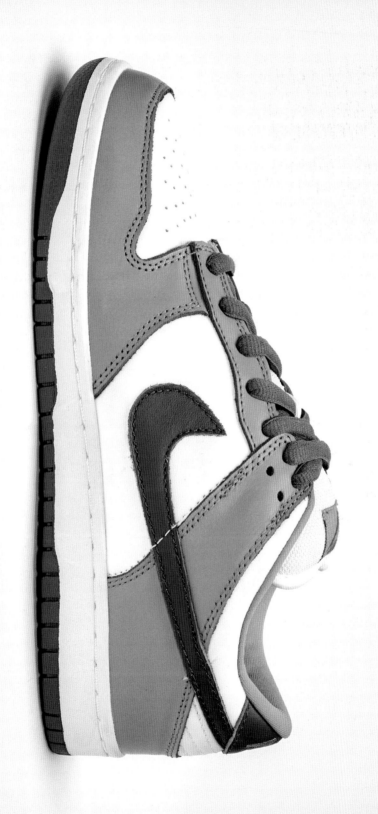

물론 나이키 제품이 죄다 시원찮았다는 뜻은 아니다. 이 시기 나이키는 몇 가지 훌륭한 캠페인을 실행하기도 했다. "만약 우리가 모든 운동선수를 스케이터처럼 대한다면 어떨까?"라는 태그라인이 붙은 광고에서는 스케이터가 스케이트보드 타던 장소에서 쫓겨나는 것처럼 테니스 선수와 골퍼가 경찰차와 경비원에게 경기장에서 쫓겨나는 모습을 담아냈다.

하지만 스케이터들이 볼 때 그런 광고를 내놓긴 했지만 나이키는 그들의 정서나 취향을 제대로 이해하지 못한 것 같았다. 마제라가 캠페인 영상의 마무리에서 킥플립을 선보이는 장면을 촬영할 때, 프로듀서는 그에게 낡아 보이게 꾸며진 새 신발을 신게 했다. (어쨌든 이때만은 진짜 나이키 신발을 신은 셈이다.) 그는 훨씬 더 빠르고 쉽게 트릭을 구사하기 위해 평소 신던 헌 신발을 신고 싶다고 했지만, 그의 요청은 묵살됐다.

나이키의 스케이트보드계 진출 시도는 금방 무산됐지만, 악영향은 오래 지속됐다. '포저'(☞ 실력이 없으면서 남에게 뽐내려고 보드를 들고 다니는 사람)만큼 심한 욕이 없는 배타적인 스케이트보드 신에서 나이키는 그들 문화를 제대로 이해하지 못하고 있다는 인상만을 남겼다. 나이키는 마땅히 내야 할 비용을 지불하지 않고 쿨한 이미지만을 챙기려고 큰소리치며 스케이트보드 신에 들어온 공룡 기업이었다. 모든 걸 취하려 했지만, 정작 스케이터에게는 아무것도 주지 않았다.

이런 과거사 때문에 나이키가 2000년대에 SB 라인으로 스케이트보드 시장에 재진입하려 했을 때, 사내에는 상당한 긴장감과 회의감이 감돌았다. SB팀의 첫 스케이터 중 한 명인 리즈 포브스는 "나는 이런 변화를 우려했기 때문에 소리 높여 항의했다"고 말했다. "나는 몇 가지 이유로 긴장할 수밖에 없었다. 그중 하나는 나이키가 스케이트보드 신을 또 한 번 망쳐놓을 수 있다는 사실이었다. 당시 나는 모든

사람의 평판을 걱정했다. 만일 우리가 나이키 팀에 들어갔는데 이 모든 게 실패로 끝난다면 나나 리처드 멀더, 지노 이아누치는 어떻게 될까?"

하지만 이때 나이키는 오명을 씻기 위해 몇 가지 일을 진행했다. 우선 "역사로부터 배우지 않는 사람은 실수를 반복할 수밖에 없다"는 격언에 주목했다. 더욱 중요한 사실은, 나이키는 스니커즈 문화를 영원히 바꿀 대변신에 딱 어울리는, 준비된 농구화를 갖고 있었다는 것이다. 다름 아닌 덩크다.

덩크는 1985년 피터 무어가 디자인에 참여한 신발 중에 가장 유명한 모델은 아니었다. 그 영광은 샘 보위 다음으로 지명된 노스캐롤라이나 대학교 출신의 198센티미터 가드, 마이클 조던의 첫 시그니처 농구화가 차지했으니까. 하지만 덩크 역시 분명한 인상을 남겼다.

본래 칼리지 컬러 하이라고 이름 붙여진 덩크는 당시 나왔던 다른 나이키 농구화들을 합친 형태였다. 무어의 또 다른 창조물인 에어 조던 1의 겉창 패턴을 사용했으며, 에어 조던 1과 나이키 터미네이터에서 영감을 받아 채택한 갑피가 특징이었다.

발매 초기부터 두드러진 덩크의 특징 중 하나는 스토리텔링에 적합한 디자인이었다. "이 패널로는 많은 걸 할 수 있다"고 포브스는 말했다. "이 신발은 다른 소재와 색깔로 변형하기 쉽다."

1980년대 중반 나이키의 '비 트루 투 유어 스쿨' 캠페인이 덩크 출시와 함께 시작됐다. 이 캠페인은 시라큐스, 아이오와, 켄터키 등 농구 명문 대학의 프로그램을 위해 디자인된 스타일을 보여준다. 나이키가 농구화에 이토록 강렬한 색 배열을 사용한 것은 이때가 처음이었으며, 이는 덩크가 얼마나 대담해질 수 있는지를 예고했다.

스케이터는 비교적 날렵한 실루엣과 발목을 훌륭히 지지하는 하이탑 스타일을 갖춘 나이키 초기 농구화 제품에 끌렸다. 1987년에 나온 파월 페랄타의 상징적인 스케이트보드 영화 「애니멀

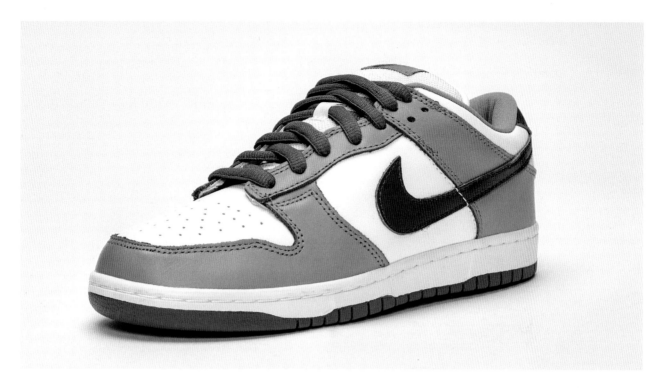

친 찾기」의 가장 유명한 장면 중 하나에서 본즈 브리게이드의 네 멤버는 램프 위에서 핸드플랜트 (☞ 스케이트보드에서 데크를 거꾸로 세우면서 한 팔로 몸을 지탱하는 기술)를 선보이는데, 이 중 세 명이 에어 조던 1을 신고 있다. 관련 기록은 비교적 적지만, 1980년대 스케이터 역시 덩크를 착용했다. 하지만 1990년대에 스케이트보드화가 점점 더 전문화되면서 그 모델들은 잊혔다.

당시 스케이트보드화는 "클수록 좋다"라고들 했다. (이는 오시리스 D3만 봐도 느낄 수 있다.) 운동화 브랜드를 흉내 내려는 실수를 범한 스케이트보드화 브랜드는 그들의 기술력을 보여주기 위해, 그리고 자사 제품이 스케이터의 엄격한 요구도 만족시킬 수 있음을 보여주기 위해 신발에 최대한 많은 레이어를 쌓았다. 이런 접근법 탓에 당대의 스케이트보드화는 투박했을 뿐 아니라 스케이트보드 느낌도 잘 나지 않았다.

하지만 덩크는 그런 신발과 달랐고, 이런 차이가

제품의 매력 중 하나가 됐다. 스케이트보드를 탈 때 신는 신발과 스케이트보드를 탄 뒤에 신을 신발, 이렇게 총 두 켤레를 들고 다니는 데 익숙했던 당시 스케이터에게 덩크는 두 가지 용도 모두를 만족시키는 신발이었다. 나이키 SB 로스터에 처음 포함된 스케이터인 멀더는 "덩크는 빵처럼 크고 두꺼운 스케이트보드화와는 정반대 모습이었다"고 말했다. 또한 덩크는 스케이터가 보드에 올려놓은 발을 위에서 내려다볼 때 딱 알맞아 보였다. 이는 사소해 보일지 모르지만, 그들에게는 엄청나게 중요한 부분이었다. 포브스는 "당시 나는 스케이트를 탈 때 입은 옷이 마음에 들지 않으면 그냥 집에 가버리곤 했다"고 말했다.

멀더는 "모두 제대로 갖춰져 있어야 한다"고 덧붙였다. "운동화부터 셔츠까지 다 마음에 들어야 한다. 스케이트보드 탈 때 좋은 에너지를 받으려면 모든 것이 잘 맞춰져 있어야 한다."

비록 스케이터는 아니었지만, 2018년에 세상을

떠난 샌디 보데커는 이 같은 고민을 잘 이해했다. 보데커는 의류 테스터 일을 시작으로 나이키와 관계를 맺은 달리기 선수였다. 비록 그의 발은 견본에 비해 너무 컸지만, 보데커는 믿기 어려울 정도로 상세한 보고서를 써냈고, 이는 결국 나이키의 CEO인 파커까지 닿았다. 보데커는 1982년 나이키에 정식 입사해 1990년대 중반부터 나이키의 축구 관련 사업을 엄청나게 성장시켜 자신의 이름을 알렸다.

"스케이트 앤드 디스트로이"라는 모토와 타이포그래피를 포함한 수많은 상징적인 스케이트보드 그래픽을 디자인한 예술가 C. R. 스테식 III는 나이키 SB 영상에서 보데커를 "항상 시대를 앞서가는 사람"이라고 묘사했으며 "다른 사람들이 막 도착할 때쯤 그는 이미 임무를 다 끝내놓곤 했다"고 말했다. 때문에 세계에서 가장 인기 있는 스포츠와 관련된 일을 하던 보데커가

자신의 다음 행선지로 가장 좁은 틈새시장을 선택하고, 2001년 나이키 SB의 총책임자가 된 것은 크게 놀랄 일이 아니었다. 비록 스케이트보드를 탈 줄은 몰랐지만, 보데커는 스케이터를 이해했고, 업무를 빨리 수행하기 위해 최선을 다했다. 나이키 시그니처 신발을 갖게 된 최초의 스케이터인 폴 로드리게스는 "그는 우선 스케이트보드 팬이 됐고, 이를 토대로 모든 걸 쌓아올리기 시작했다"고 말했다. "그는 모든 스케이트보드 잡지를 표지부터 마지막 장까지 정독했다"는 포브스의 증언도 있다.

보데커가 잡지들에서 얻은 것은 스미스 그라인드와 피블 그라인드의 차이 같은 학문적인 이해를 넘어서는 것이었다. 그는 스케이트보드 문화에 대한 가장 미묘한 부분까지도 이해했다.

"나이키는 비교적 작은 이 산업에 강력한 화력을 더했다. 그리고 보데커는 공격적으로 사업을 펼칠 경우 맞닥뜨릴 잠재적 위험성도 잘 알고 있었다"고

포브스는 말했다. "이 산업에는 모든 사람이 서로에 대해 잘 알고 있다. 스케이트보드 신은 그만큼 좁은 바닥이다. 보데커는 나이키와 자신이 하는 일이 이 문화를 어떻게 도울 수 있는지 아주 잘 이해하고 있었던 것 같다. 그는 이 공동체를 위해 어떻게 헌신할 수 있을지 알고 있었다."

보데커는 스케이트보드가 다른 스포츠와 다르다고 봤고, 따라서 나이키 역시 다른 스포츠와 같은 방식으로 접근해서는 안 된다고 생각했다. 나이키 SB는 곧장 주류로 가기보다는 밑바닥에서부터 접근하기로 했다. 나이키 SB는 스케이트보드 신의 흥행 보증 수표보다는 유명세는 덜하지만 매우 존경받는 스케이터와 계약했다. 나이키 SB는 큰 매장보다 작지만 단골이 많은 핵심 스케이트보드 매장에서 제품을 판매했다. 나이키 SB는 가장 혁신적이고 기술적인 신발을 발매하는 대신 덩크를 다시 불러왔다.

멀더는 "스케이트보드 신에 브랜드를 다시 소개하기 위해 이 문화에 이미 존재하고 있던 고전적이고 시대의 흐름을 거스르는 신발을 가져오는 것은 좋은 전략이었다"고 말했다.

첫 나이키 SB 덩크에는 볼록 튀어나온 패널도, 인조 곰 털도, 슈프림과의 협업도 없었다. 나이키 SB가 공식 출시되기 전에 보데커와 포브스는 워싱턴 DC에서 뉴욕으로 여행을 떠났고, 덩크의 새로운 모델에 대한 관심을 불러일으키기 위해 많은 스케이트보드 매장을 방문했다.

그들이 출시를 계획 중이던 신발은 비교적 간단했다. 감청색 바탕에 회색 오버레이가 돋보이는 모델이었다. 발뒤꿈치가 멍드는 걸 막아줄 줌 쿠션 안창을 채용하고 설포에 패드를 추가해 스케이트보드에 알맞은 실루엣으로 수정했다. 이들의 여행 자체가 나이키 SB의 비정통적인 접근 방식을 알리는 신호였다. 역사적으로 스케이트보드 산업의 중심지는 남부 캘리포니아였다. 하지만

많은 문화적 흐름은 동부, 특히 뉴욕을 중심으로 생겨났으며, 그렇기 때문에 동부의 스케이터는 그들의 도시 환경에 의해 형성된 멋진 스타일을 가지고 있었다. 바로 그곳에서 보데커는 새 신발에 대한 반응을 확인하고자 했다.

보데커는 2017년 『나이키 뉴스』에서 "우리는 모든 도시에 있는 다양한 핵심 매장을 방문했다. 우리는 나이키에 열려 있는 매장, 담장을 세우고 경계하는 매장, 그리고 나이키를 적대시하는 매장 모두를 방문하고 싶었다"고 말했다. "현장에서 핵심 매장과 스케이트보드 업계 사람들이 실제로 어떻게 반응하고 느끼는지 제대로 파악하는 게 중요했다. 우리는 대부분의 매장으로부터 어느 정도 지지를 받았다. 하지만 그중 많은 이들은 우리가 이 문화에 제대로 들어올 계획인지, 그저 잠시 뛰어들었다가 다시 뛰쳐나갈 것인지를 알고 싶다고 말했다."

심지어 나이키와 이미 계약한 포브스조차도 어느 정도 의심을 품고 있었다. 그러나 이 여행은 이처럼 의심하는 이들을 달래는 데 큰 도움이 됐다. "나는 그들의 진정성을 느꼈다. 그들은 이 일에 오랜 시간 전념하고 있었다. 이 일에 대한 그들의 목적과 의도를 느끼고는 더 이상 그들을 의심하지 않았다." 오늘날 오리지널 SB 덩크는 가치를 인정받고, 존중받고 있다. 하지만 이 신발들이 처음 만들어졌을 때는 상황이 완전히 달랐다.

멀더, 포브스, 지노 이아누치, 데니 수파 등 나이키 SB 팀의 오리지널 스케이터는 각각 '컬러스 바이' 시리즈의 일부로 자신의 덩크를 직접 디자인할 기회를 얻었다. "당시에는 별것 아닌 일처럼 느껴졌다. 그들이 '자, 우리 모두 각자의 덩크 컬러웨이를 만들게 될 거야'라고 말했을 때, 우리는 그저 '그래, 멋지네' 하고 대답할 뿐이었다"고 멀더는 회상했다. "우리 모두 심각하게 여기지 않았다. 이렇게 역사적인 일이 될 줄 몰랐기 때문에 디자인하는 데 10분도 채 걸리지 않았다." 멀더가

그의 컬러웨이에 오랜 시간을 들이지 않았을지 모르지만, 그의 신발은 나이키 SB 모델에게 가장 중요한 목표를 달성했다. 이 신발은 이야기를 담고 있었다. 1994년 멀더는 그의 보드 스폰서인 초콜릿 스케이트보드와 함께 시카고에서 투어를 하던 도중 나이키 아울렛에 들른다.

"나는 거기서 나이키 테니스 클래식을 한 켤레 샀다. 이 신발은 내가 디자인한 덩크와 정확히 같은 컬러웨이였다. 전체가 하얀색이었고, 오리온 블루 색상의 스우시가 붙어 있었다. 투어를 마치고 집으로 돌아와 그 신발을 신고 스케이트를 탔던 기억이 난다. 그래서 새로운 덩크 컬러웨이를 디자인해달라는 요청을 받았을 때 '아, 그럼 그 신발처럼 만들어야겠다'고 생각했다. 정말 생각할 필요도 없이 간단히 결정했다."

포브스의 '위트' 컬러웨이는 팀버랜드 부츠에서 영감을 받았고, 수파는 고향의 농구팀인 뉴욕 닉스의 색깔을 반영했다. 나이키 SB는 팀에 소속된 선수들의 보드 스폰서들과도 협업 프로젝트를 진행했다. 멀더의 스폰서였던 초콜릿 스케이트보드, 수파의 스폰서였던 주욕과도 협업을 진행했다.

나이키 SB는 당시 스케이트보드 신과 뉴욕시 중심가 외부에서는 잘 알려지지 않았던, 라파에트 거리의 한 스케이트보드 매장과도 협업을 진행했다. 슈프림은 에어 조던 3에서 영감을 받은 코끼리 패턴 요소의 흑백 버전을 덩크에 덧입혔다. 이 제품은 곧장 고전의 반열에 올랐다. 이러한 초기 SB 덩크의 이야기가 더욱 특별한 것은 이 제품을 오직 소수의 사람만 알아줬다는 점이었다. 모든 사람이 덩크의 가치를 이해하지는 못했다. 오히려 모든 사람이 이 제품을 이해했다면 그 특별함이 퇴색되었을 것이다. 하지만 신발의 가치를 알아본 소수의 사람들은 뭔가 특별한 일에 동참한 느낌을 받았다. 이런 느낌에 한번 빠져들면, 그 세계에 깊이 빠져버릴 수밖에 없는 법이다.

그렇다고 이 신발을 손에 넣기가 쉽지는 않았다. 애초부터 나이키 SB 덩크는 한정 수량으로 출시됐기 때문이다. 이런 전략은 SB 디자인의 정신만큼이나 이 신발이 본격적인 문화 현상으로 자리 잡는 데 큰 도움이 됐다.

덩크는 그저 동네 풋락커 매장에 들러서 살 수 있는 그런 신발이 아니었다. SB 덩크는 스케이트보드 매장을 통해서 판매됐다. 그렇다고 아무 매장에서나 판매된 것도 아니었다. 단순히 스케이트보드의 트럭과 베어링이 걸려 있는 것만으로는 충분치 않았으며, 제대로 된 매장이어야 했다. 나이키 SB는 점차 스케이트보드 매장의 '쿨함'을 결정짓는 요소가 돼가고 있었다.

포브스는 그의 위트 컬러웨이가 나왔을 때 "박수 소리가 터져 나오고, 천장에서 색종이 조각이 휘날리는 수준의 대박은 아니었다"고 회상했지만, 실제로 제한된 수량만 발매되자 오히려 많은 사람들이 간절히 구매하고 싶어 했다. 실루엣의 미학, 유통 전략, 스케이터와 협력자의 신뢰도와 같은 요인의 영향은 인터넷의 부흥으로 인해 복합적으로 나타났다. 바야흐로 하입(☛ Hype: 다소 과한 수준의 선풍적인 인기를 의미하는 스트리트 신의 은어)의 시대가 밝았다.

파리, 도쿄, 런던에서 SB 덩크 로우 프로의 시티 에디션을 발매한 뒤, 나이키는 제프 스테이플이라고 불리는 제프 응과 스테이플 디자인의 손을 잡았다. 그들은 함께 뉴욕시에 경의를 표하는 덩크를 만들었다. 뉴욕을 대표하는 게 무엇일지 생각하던 스테이플은 비둘기를 상징으로 사용하기로 했고, 이 아이디어를 중심으로 덩크를 디자인했다. 스테이플은 "뉴욕 사람들은 아주 자연스럽게 떠올릴 수 있지만, 이 도시에 살지 않는 이들에게는 뉴욕과 함께 연상하기 어려운 것이기도 하다"고 『스니커 프리커』와의 인터뷰에서 말했다.

2월 22일 스테이플의 갤러리이자 매장인 리드

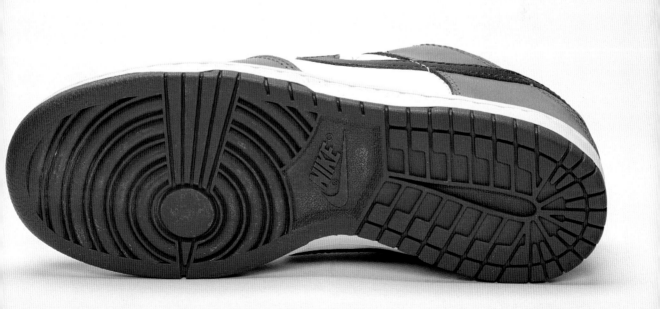

스페이스에서 '피존' 덩크가 발매됐다. 하지만 수십 명의 스니커헤드는 이미 며칠 전부터 매장 앞에서 캠핑을 하고 있었다. 발매 당일 아침이 되자 캠핑하는 사람의 수는 세 자릿수까지 늘어났지만, 리드 스페이스가 확보한 수량은 고작 서른 켤레뿐이었다. 뒤늦게 도착한 사람들이 새치기하려고 하자, '대소동'이 일어났다. 현장에 경찰이 출동했고, 비록 체포된 사람은 없었지만 한 명에게 수갑이 채워졌으며, 현장에서는 칼과 야구방망이가 발견됐다.

2005년 2월 23일『뉴욕 포스트』1면은 암울한 헤드라인으로 가득했다. 「잃어버린 영혼들」이라는 기사는 1천 명 이상의 9.11 테러 희생자들의 신원을 확인하는 험난한 과정에 대해 다뤘다. 「남녀공학에 재학 중인 한 여학생이 전과자의 마약 밀매장에서 사망하다」라는 기사는 또 다른 슬픈 소식을 전했다. 그리고 이 두 기사 위에는 "스니커즈로 벌어진 광란,

화제의 스니커즈가 대소동을 일으키다"라는 요란한 헤드라인과 함께 나이키 SB 덩크 '피존'의 사진이 자리 잡고 있었다.

스테이플은『스니커 프리커』인터뷰에서 "줄을 서서 기다리는 아이들에게서 신발을 뺏으려는 깡패가 매장 주위 네 군데 모퉁이에서 기다리고 있었다"고 말했다. "경찰들이 그들 모습을 보고는 매장 뒷문으로 택시를 여러 대 불렀다. 아이들은 매장 앞문으로 들어와 신발을 한 켤레 산 다음, 뒷문으로 안내돼 택시를 타고 떠났다."

이 사건 이전에도 스니커즈 역사상 중요한 순간이 여럿 있었지만, 그중 압도적인 대다수는 조던이 하양/시멘트 에어 조던 3를 신고 1988년 슬램 덩크 콘테스트에서 우승한 것처럼 운동 경기와 연관된 사건이었다. 하지만 덩크 '피존'은 달랐다. 순전히 운동화 자체가 주목받은 사건이고, 스니커헤드 문화의 주요한 전환점이었다.

이 사건의 중요성은 실제 신발의 미학과는 거의 관련이 없었고,『뉴욕 포스트』1면과 큰 관련이 있었다. 몇 년 동안 스니커헤드는 그들만의 "우리들만의 것"(☛ This thing of ours: 이탈리아 마피아가 마피아 문화를 가리켜 사용하는 문구)을 갖고 있었다. 스니커즈 문화는 그들이 푹 빠져 있는 무언가였으며, 나이키토크 게시판과 같은 인터넷 한구석에 모여 수다 떠는 소재였다. 그러던 것이 말 그대로 세계 미디어 중심의, 그것도 1면을 장식하는 뉴스가 된 거다. 스니커헤드 문화가 드디어 세상 밖으로 나온 순간이었다.

뿐만 아니라『뉴욕 포스트』기사는 단순히 발에 신는 이것이 돈이 된다는 사실을 대중에게 폭로했다. 한 인포그래픽에 따르면 나이키가 제시한 발매가는 69달러였지만 리드 스페이스는 이 신발을 300달러에 팔았고, 이베이 최고가는 1천 달러까지 치솟았다. 이 일은 단순히 스니커즈 문화만이 아닌, 리셀 문화에도 관심을 집중시킨 사건이었다.

나이키 SB 덩크

이 '핑크 박스' 시대(SB 박스 디자인에서 유래된 이름)는 덩크의 황금시대였다. (신발을 담는 박스조차 관심을 받았다는 사실이 나이키 SB의 영향력을 증명한다.) 나이키는 '피죤' 덩크의 뒤를 이어, 2004년 9월부터 2005년 12월까지 몇 가지 주요 모델을 발매했다. 일본의 유명 장난감 제조업체 메디콤과 협업한 덩크, 퓨추라 2000의 디자인을 활용해 밴드 U.N.K.L.E.와 협업한 덩크, 데 라 소울과 협업한 덩크, 그리고 소소한 스케이트보드 용품들을 만들던 작은 브랜드를 스트리트웨어의 중심으로 이끈 '다이아몬드' 덩크 등이 대표적인 예다.

이 협업 파트너는 언뜻 서로 공통점이 없어 보이지만, 어떤 식으로든 스케이트보드와 연관돼 있었다. 신에서 활동하고 있던 이들에게는 충분히 이해되는 조합이었다. 일본 투어에 다녀온 스케이터는 항상 메디콤 베어브릭을 사서 돌아왔으며, 마이크 캐럴은 걸 스케이트보드의 스케이트보드 영화 「골드피시」에서 데 라 소울의 「우들스 오브 오스」에 맞춰 스케이트를 탔다. 이건 나이키 SB를 차별화한 중요한 부분이다. 폭발적인 인기에도 불구하고 나이키 SB는 근본을 지켰다. 나이키는 스케이트보드 신이라는 비밀스러운 사회에 들어가는 암호를 풀었지만, 모든 사람이 들어오도록 아예 문을 열어놓지는 않았다.

포브스는 "그들은 이 모든 신발과 관련해 자신들이 세운 규칙을 어기지 않았다"고 말했다. "'자, 이제 덩크로 어느 정도 인기를 얻었으니 마구 팔아보자' 같은 식이 아니었다. 그들은 자신들이 한 말을 지켰다. 우리가 오늘날까지도 나이키 SB에 관해 이야기하는 데에는 이런 이유가 크게 작용했다."

건장한 보안 요원을 지나치지 않고도 슈프림에 들어갈 수 있었던 시절을 기억하는 사람들에게 나이키 SB의 변화는 마치 작은 클럽에서 보았던 인디 밴드가 대형 공연장을 전석 매진시키는 슈퍼스타로 거듭난 것처럼 느껴졌다. 그리고 물론 덩크는 이 밴드의 간판이었다.

『트래셔』 정기 구독자가 아니면 잘 알지 못하는 수준이었던 나이키 SB 팀은 점차 커져 에릭 코스턴이나 폴 로드리게스처럼 스케이트보드계에서 가장 유명한 인물을 영입했다. 나이키 SB 신발도 좀 더 쉽게 구매할 수 있게 됐다. 이런 변화와 함께 서브컬처가 대중문화로 전환될 때마다 제기되는 피할 수 없는 비판이 나오기 시작했다.

그러나 덩크가 '필수 제품'의 지위를 잃는 동안에도 처음부터 이 신발을 훌륭하게 만든 것들— 이야기, 디자인, 그리고 스케이터가 주고받은 은밀한 사인들—은 여전히 남아 있었다. 블랙 박스 시대에는 다이노소어 주니어, MF 둠과 협업한 제품이 발매됐다. 콘셉츠와 협업한 첫 결과물인 '랍스터' 덩크는 금색 상자에 담겨 발매됐으며, 2011년의 '스페이스 잼' 덩크는 파랑 상자에 담겨 발매됐다. 슈프림은 첫 협업 덩크의 10주년을 기념하기 위해 빨강/시멘트 모델을, 테이프로 여러 번 감긴 형태의 박스로 발매했다. 틸(☛ Teal: 파란색 계열 색상) 컬러 박스는 주로 최고의 히트 제품들에 사용했는데, 새롭게 수정해 출시한 '다이아몬드' 협업과 '피죤' 협업 제품이 대표적이다. 하지만 틸 박스가 히트작에만 사용되진 않았고, 파라와 소울랜드 협업 덩크에도 사용돼 새롭게 활기를 불어넣었다.

2010년대 들어 많은 사람이 덩크를 떠나갔지만, 나이키 SB는 브랜드의 기존 계획에 충실했다. 2010년대 말에 트래비스 스콧 같은 이들이 이 모델을 새롭게 조명하기 시작할 때에도, 처음부터 나이키 SB를 특별하게 만든 핵심 DNA는 변하지 않았다. 간단히 말해, SB 덩크는 유명해졌지만, 결코 본질을 잃지 않았다. 스케이트보드 신에서 이는 더 바랄 것 없는 최고의 결과다.

BAPE Bapesta

마이크 데스테파노

나이키 에어 포스 1은 역대 가장 상징적인 스니커즈 중 하나다. 많은 브랜드가 지난 수십 년 동안 깨끗하고 단순한 이 로우탑 신발에 대한 나름의 해석을 내놓았지만, 원작에 대한 니고의 러브레터인 '어 베이싱 에이프'(☞ 니고가 설립한 일본의 패션 브랜드)의 베이프스타만큼 사랑과 존경을 한 몸에 받은 제품은 없었다.

베이프스타의 디자인은 에어 포스 1과 거의 같았지만, 스우시 대신 별 모양 로고를 달았고, '나이키 에어' 브랜딩 대신 '베이프스타' 태그를 설포에 붙였다. 또한 당시까지 나이키가 사용하지 않았던 페이턴트 레더나 뱀피 같은 이국적인 소재를 사용해 선명한 컬러웨이로 발매했다.(흥미롭게도, 나이키는 베이프스타나 니고를 고소하지 않았다.)

2002년 첫 베이프스타가 등장했을 때는 베이프가 일본과 미국에서 절정의 인기를 누리기 전이었다. 미국이(퍼렐 윌리엄스, 클립스, 카니예 웨스트의 도움을 받아) 브랜드를 밀어주기 시작한 뒤 일본도 뒤늦게 브랜드를 지원하기 시작했다고 말한 니고의 발언은 유명하다. 그러나 일본인은 (기본적으로 1980년대의 친숙한 스니커즈를 밝고 윤기 나는 색으로 리메이크한 모델인) 베이프스타에 빠르게 빠져들었다. 일본의 스니커즈 붐이 제대로 시동이 걸리자, 다른 나라의 스니커즈 신에서 벌어지는 일과는 별개로 올드 스쿨의 분위기를 풍기는 베이프스타는 현지에서 크게 히트했다.

반면 미국에서 베이프스타는 니고가 그토록 빠져 있던 미국 문화에 대해 경의를 표한 것이 아니라, 표절한 것이라고 여긴 스니커헤드의 반발에 부딪혔다. 하지만 베이프의 팬은 극히 희귀하고 화려한 이 스니커즈에 매료됐다. 일본을 제외한 다른 나라에서는 거의 구할 수가 없었던 베이프는 갈수록 부와 지위의 상징이 되었고, 패션과 문화를 좀 안다고 하는 사람이 머리부터 발끝까지 맞춰 입는 유니폼의 일부가 됐다.

니고는 리졸리에서 펴낸 『어 베이싱 에이프』에서 "베이프스타의 성공은 어느 정도 우연이었기 때문에 일본 안팎에서 이렇게 많은 팬을 가지게 될 줄은 몰랐다"고 말했다. "베이프스타 라인은 우리에게 최후의 수단이었고, 다행히 브랜드를 더 나은 방향으로 돌려주었다. 우리 브랜드는 제대로 된 스포츠웨어 제조사가 아니라 패션 브랜드이기 때문에 운동화는 시즌 컬렉션의 한 가지 구성품에 불과하지만, 베이프스타는 화려한 스니커즈 흐름을 여는 중요한 역할을 했다."

첫 발매 이후, 베이프스타는 다양한 협업 제품을 출시했고, 그중에는 N*E*R*D, 카즈, 마블, 그리고 아마 가장 큰 인기를 얻은 카니예 웨스트 협업 제품이 있었다. 오늘날 베이프는 (비록 니고는 2013년에 브랜드를 떠났지만) 계속해서 베이프스타를 출시하고 있다. 지난 몇 년 동안 인기는 줄어들었지만, 베이프스타는 전면에 유인원이 인쇄된 후드 티가 사람들의 옷장을 지배한 우라하라 붐의 스트리트웨어를 대표하는 아이템이다.

2002

2003 Nike Air Zoom Generation

르브론 제임스는 2015년 나이키와 약 10억 달러 규모의 종신 파트너십 계약을 체결한다. 분명 천문학적인 금액이지만, 일반적인 프로 선수의 경력에 요구되는 모든 기대 조건을 충족할 뿐 아니라 이를 넘어 역대 최고의 선수 중 한 명으로 자리매김한 제임스에게는 그다지 높지 않은 액수일지도 모른다. 하지만 이 역사적인 계약을 맺기 전, 나이키는 우선 그를 한편으로 끌어들이기 위해 설득을 거듭해야 했다.

잭 두바식

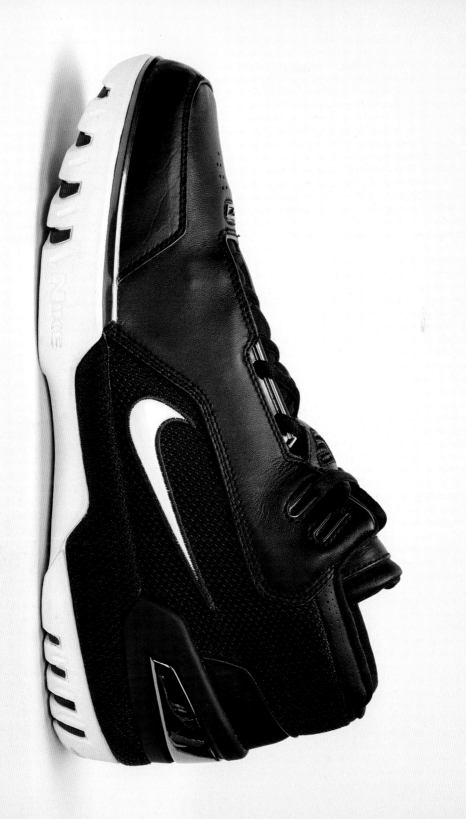

오하이오주 애크런 출신의 제임스가 클리블랜드 캐벌리어스와 함께하기로 한 2003년 NBA 드래프트 로터리(☞ 문자 그대로 복권 방식으로 지명권을 추첨하는 것)의 밤,『스포츠 일러스트레이티드』는 그의 사진을 표지에 실으며 "선택받은 자"라는 표현을 사용했다. 아직 NBA 수준의 경기에서 자신의 역량을 증명하기 전이었지만, 이 앳된 열여덟 살짜리 선수는 어느 팀에서 자신을 지명할지 알기도 전에 자신이 원하는 브랜드와 스폰서십 계약을 체결할 수 있었다.

나이키뿐 아니라 리복과 아디다스도 제임스와의 계약을 간절히 원했다. 당시 그의 에이전트였던 애런 굿윈은 이 세 브랜드 모두와 미팅을 잡아 드래프트 로터리가 열리기도 전에 계약을 구체화하길 원했다. 굿윈은 2018년『언디피티드』와의 인터뷰에서 당시의 분위기를 다음과 같이 설명했다. "우리는 르브론의 시장성이 어느 팀에서 뛰느냐가 아니라 어떻게 뛰느냐에 달려 있다고 생각했다."

이미 고등학교와 올 아메리칸 리그 시절 세 브랜드의 선수 전용 스니커즈를 받아 착용했던 제임스는 각 브랜드의 장단점을 파악하고 있었다. 결국, 다른 브랜드의 제안을 모두 거절하고 자사와 계약을 체결하는 조건으로 1천 만 달러짜리 자기앞 수표를 제시한 리복의 첫 번째 제안과 여타 브랜드의 제안을 뒤로하고 제임스는 2003년 드래프트 로터리가 있던 당일 나이키와 계약한다. 당시 나이키가 제시한 금액은 리복이 제안한 금액보다 훨씬 적었다고 전해진다.

그날 계약 사실을 전하는 발표문에서 제임스는 계약의 이유를 다음과 같이 설명했다. "나이키는 적시에 적절한 상품을 제공해온, 나에게 가장 적합한 파트너. 그리고 나이키는 코트에 서 있지 않은 순간까지 포함한 나의 프로 선수 경력 전체를 지원해주기로 약속했다." 이 약속의 첫 번째 결실이 바로 제임스의 첫 번째 시그니처 모델인 나이키 에어 줌 제너레이션이다.

나이키 에어 줌 제너레이션은 나이키의 선수 시그니처 스니커즈 라인업이 황폐해진 시기에 등장했다. 조던은 2003년 봄 마지막 NBA 경기를 뛰고 떠났고, 에어 조던 시리즈가 언제까지 인기를 끌 수 있을지 몰라 나이키 측에서는 우려가 팽배했다. 브라이언트가 그해 여름 나이키와 계약했지만, 성폭행 혐의로 그의 시그니처 스니커즈 출시 계획 또한 난관에 부딪히게 됐다. 카터의 샥스 시리즈는 이미 몇 개의 모델을 출시했지만, 나이키의 기대에 부응하는 성적을 내지 못했다. 다른 말로, 스니커즈계와 NBA는 모두 차세대 영웅을 간절히 기다리고 있었다. 그런 측면에서 에어 줌 제너레이션은 거물이 될 잠재력을 지닌 한 선수를 위한 운동화라기보다는 다음 세대 농구화를 위한 초석이었다.

2004년『솔 컬렉터』와의 인터뷰에서 제임스는 "어린 시절 훗날 나만의 신발을 갖게 될 거라고는 상상도 못 해봤다"고 이야기했다. "하지만 농구 선수라는 꿈을 가진 순간부터, 나는 내 목표를 끊임없이 되뇌었고 이내 목표에 익숙해졌다. 마침내 난 내 가능성을 확신했다."

나이키는 제임스의 첫 시그니처 모델을 출시하기 위해 노력을 아끼지 않으며 올스타 디자이너 팀을 소집했다. 에어 조던 시리즈의 팅커 햇필드, 하더웨이와 훗날 브라이언트의 시그니처 스니커즈를 만든 에릭 아바, 그리고 케빈 가넷과 피펜의 스니커즈를 만든 애런 쿠퍼 등이었다. 2004년『솔 컬렉터』와의 인터뷰에서 당시 나이키 바스켓볼 글로벌 카테고리의 리더였던 크리스 아만은 이들이 "제임스와 친밀한 관계를 맺기 위해 오랜 시간을 보냈는데, 이는 그를 알고, 이해하고, 최종적으로 그가 어떤 제품을 원하는지 알아내기 위한 것"이었다고 말했다.

굉장히 중요한 제품을 제작하고 있던 만큼,

나이키 에어 줌 제너레이션

아만과 팀원은 디자인 과정에서 수없이 부딪혔다. 끝없는 토론과 의견 충돌의 가장 큰 주제 중 하나는 스우시였다. 『솔 컬렉터』와의 인터뷰에서 아만은 "일부 디자이너는 조그마한 스우시를 구석에만 넣자고 주장한 반면, 나머지 디자이너들은 발 앞부분에 큰 스우시를 넣길 바라는 등 의견이 분분했다"고 설명했다. "우리가 작업물을 르브론에게 가져갔을 때 그는 스우시를 신발 측면의 쿼터 패널에 넣는 게 좋다고 이야기했고, 그렇게 우리의 대립은 일단락됐다. 결국 모든 문제가 잘 해결됐다."

디자인에 참여하고 최종 결과물을 받는 모든 과정은 제임스에게 특별하게 다가왔다. 실제로 그는 2017년 『콤플렉스』와의 인터뷰에서 당시를 회고하며 "에어 줌 제너레이션을 처음 받아 들었을 때, 내 이름이 적힌 나이키 스니커즈를 손에 들고 있다는 사실을 믿을 수 없었다"고 이야기한 바 있다.

제임스는 2003년 10월 29일 첫 NBA 정규 시즌 경기였던 새크라멘토 킹스와의 결전에 깔끔한 하양/검정 컬러웨이의 에어 줌 제너레이션을 신고 출전했다. (그가 클리블랜드 홈 경기 이전에는 신지 않았던 하양/빨강 '퍼스트 게임'과는 다른 컬러웨다.) 비록 캐벌리어스는 패배했지만, 제임스는 42분간 25 득점, 6 리바운드, 9 어시스트, 그리고 4 가로채기를 기록하며 잠재력을 보여주었다. 2004년 『솔 컬렉터』와의 인터뷰에서 그는 "새크라멘토에서 치른 첫 경기는 내 인생에서 가장 소중한 순간이었다"고 회고했다. "나이키, NBA를 포함한 모두에게 엄청난 기대를 받으며 출전한 첫 경기에서 내 방식대로 기량을 펼칠 수 있었다는 사실에 어느 정도 안심이 됐다."

경기가 끝난 뒤 일부 대중의 관심이 제임스가 고등학교 4학년 시절 운전했던 자동차인 허머 H2의 디자인에 영감을 받은 에어 줌 제너레이션의 디자인에 쏠리며 신인임에도 자신의 신발을 얻은 그의 독특한 신분이 주목받았다. 신발의 끈 구멍은 허머 트럭의 타이어 잠금장치의 형태를 모방했으며, 설포의 로고는 허머의 로고와 같은 글꼴을 사용했다. 하지만 아만에 따르면 이 요소들은 아직 영감의 작은

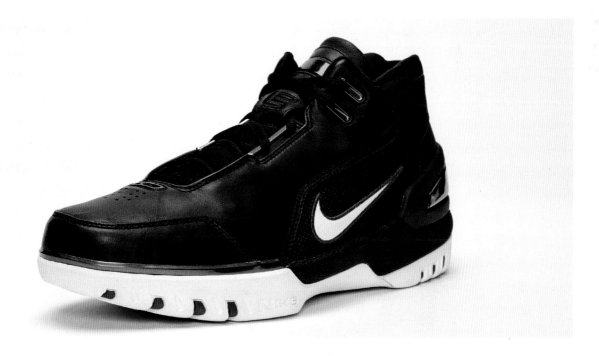

2003 **183**

일부분에 불과하다. 그는 『솔 컬렉터』에서 "우리는 제작 과정 깊숙이 허머의 영감을 반영했다"고 말한 바 있다.

허머 H2가 에어 줌 제너레이션에 가장 크게 영향을 미친 요소는 대중에게 친근한 디자인보다 기능적인 디자인을 앞세운 디자인 철학이었다. 다시 『솔 컬렉터』와의 인터뷰로 돌아가면, "르브론은 자신의 신발이 복잡하고 고상해 보이길 원했다. 우리는 H2의 영감을 토대로 좀 더 엄격하고 거친 디자인을 만들어냈다"고 아만은 설명했다.

또 다른 차별점은 신발의 이름에 있다. 제임스의 시그니처 라인에 속한 다른 모델은 전부 그의 이름으로 불리지만, 에어 줌 제너레이션은 독자적인 이름을 얻었다. 아만에 따르면 나이키는 제임스가 다음 세대를 대표할 선수라고 생각했기 때문에 다른 이름을 붙였다고 한다. 또 제임스는 분명한 재능을 갖고 엄청난 주목을 받고 있었음에도 불구하고 본인이 아직 증명해야 할 게 많다는 점을 알고 있었다. "그는 굉장히 생각이 깊은 젊은이였고, 당시 그가 한 말을 빌리자면, '줌 제너레이션에 속한' 사람이었다. 어쨌든 모든 사람이 줌 제너레이션이 그의 신발이라는 사실을 알고 있으니 문제 될 부분은 없다. 르브론 5는 그다음에 따라올 신발이다."

에어 줌 제너레이션의 단기 목표는 제임스의 경기력을 향상시킬 수 있는 신발 제작이었지만, 제임스라는 선수가 가진 잠재력을 알고 있는 나이키는 더 큰 청사진을 그렸다. 아만은 이에 관해 『솔 컬렉터』에 "르브론은 극소수의 선수들만 가진 재능을 갖고 있다"고 말했다. "그저 가만히 놓여 있을 때, 어떤 신발들은 '아, 필요 없어'라는 반응밖에 불러일으키지 못한다. 하지만 그런 신발도 제임스가 신는 순간 누구나 꼭 가지고 싶은 물건이 돼버린다." 나이키는 바로 그 능력을 최대한 활용하고자 했다.

지금은 누구나 고전으로 인정하는 신발이지만, 에어 줌 제너레이션의 초기 반응은 100퍼센트 긍정적이지는 않았다. 하지만 이는 의도적으로 유도된 반응이었다. 아만은 다음과 같이 설명했다. "이 신발은 모두에게 사랑받기 위해 만들어진 게 아니다. 어떤 신발은 당신에게 꼭 맞지 않을 수 있다. 미워하는 사람도 있고 좋아하는 사람도 있을 때, 우리는 자신이 최적의 상태에 있다는 걸 알 수 있다. 모두가 좋아하는 상태에 익숙해지는 순간 우리는 남들과 똑같아지고 마는 거다. 우리는 절대 그런 일을 하지 않는다. 이는 제임스도 마찬가지다."

에어 줌 제너레이션이 초창기부터 받았던 호평은 대부분 기능성과 가성비 덕이었다. 당시 175달러 선에 판매된 에어 조던 시리즈와 달리 에어 줌 제너레이션은 비교적 저렴한 110달러에 판매됐다. 기능성 면에서도 전혀 부족한 신발이 아니었는데, 무려 발꿈치의 에어 유닛과 발 앞부분의 줌 쿠셔닝, 발밑 전체를 감싸는 카본 파이버 생크 플레이트, 그리고 나이키 스피어 라이닝이 모두 탑재돼 있다. 혁신적인 신기술이 사용되지는 않았지만, 다재다능한 선수를 위한 나이키의 검증받은 기술력을 모두 결합한 결과물이 바로 에어 줌 제너레이션이었다.

발매된 지 약 14년이 지난 2017년 초, 제임스가 클리블랜드 캐벌리어스에 복귀한 시기와 맞물려 에어 줌 제너레이션도 마침내 레트로 재발매됐다. 제임스는 소셜 미디어상에서 떠돌던 레트로 재발매에 대한 루머를 인정하며 에어 줌 제너레이션이 그의 경력을 통틀어 얼마나 중요했는지 설명했다. "이 신발은 나와 내 가족의 인생을 바꿨고, 우리는 운 좋게도 우리 주변 사람들의 인생도 바꿀 수 있었다. 에어 줌 제너레이션은 꿈과 열정을 가진 모든 사람을 위한 신발이다. 당신이 지금 어떤 상황에 놓여 있는지는 중요하지 않다. 당신이 빈민가에 살든 궁전에 살든, 이 신발은 당신이 무슨 일이든 해낼 수 있음을 보여주는 상징이다."

2003

Reebok
S. Carter

1980년대 아디다스와 래퍼 런 디엠시의 파트너십 체결 이후 운동화 브랜드가 래퍼 파트너십의 잠재적 가치를 이해하고 활용하기까지 오랜 시간이 걸렸다. 래퍼 파트너십 사례는 2002년, 리복이 제이지와 파트너십을 맺기 전까지 거의 전무했다. 이 협업을 성사하기 위해 제이지는 「마이 리복스」 같은 제목의 노래를 굳이 만들 필요도 없었다.

도니 곽

몇 년 동안 지속한 제이지의 리복 파트너십은 운동선수가 아닌 인물과 맺은 최초의 운동화 파트너십이었으며, 향후 다채로운 파트너십의 선례가 됐다. 제이지가 『블랙 앨범』을 발매하고 짧은 은퇴를 선언하기 약 일곱 달 전인 2003년 4월 18일, 리복은 RBK 라인을 통해 제이지의 첫 번째 시그니처 운동화인 S. 카터를 출시했다. 똑같이 베꼈다는 비난이 이해될 정도로 S. 카터는 부드러운 가죽 소재와 빨강/녹색 색상의 신발 끈으로 유명한 구찌 테니스 '84에서 많은 영감을 얻었다.(리복 광고에서 제이지는 실제로 "옛날 구찌 신발의 밑창을 달았지. 기분 나쁘면 나 고소해"라고 랩을 했다.) 당시 구찌 테니스 '84는 동네 한량에게 높은 신분의 상징이었지만 그만큼 비쌌기 때문에 제이지에게 매우 흥미롭고 적절한 재해석의 소재였다. 실제로 S. 카터는 구찌와 외관이 매우 비슷함에도 불구하고 2003년 출시 당시 100달러라는 부담 없는 가격에 판매됐다. 이는 마치 닛산에서 렉서스 GS 300과 똑같은 자동차를 훨씬 싼 가격에 출시한 것과 마찬가지다.

S. 카터 출시 전, 리복은 스니커즈 시장에서 제이지가 지닌 영향력을 의심했다. 리복의 부사장 크린스키는 당시를 회고하며 "제이지가 대단한 인물이며 로카웨어라는 의류 브랜드를 만든 것도 알고 있었지만, 스니커즈 시장에서도 실적을 올릴 수 있을지 확신이 없었다"고 말하기도 했다. 하지만 보고된 바에 따르면 S. 카터는 출시된 지 불과 몇 시간 만에 1만 켤레 이상 판매되며 리복 역사상 최단기간에 가장 많이 판매된 신발로 기록됐다. 이는 아이버슨의 퀘스천이 세운 기록을 압도하는 수준이다.

S. 카터의 성공을 목격한 리복은 곧바로 다음 래퍼 파트너십을 준비했다. 다음 타자는 5년 계약으로 지-유닛이라는 모델을 출시하게 된 래퍼 50센트였다. 2003년 50센트와 제이지는 리복의 연간 운동화 판매 실적을 약 11퍼센트가량 상승시켰다고 한다. 리복은 결국 그해 말, 퍼렐 윌리엄스와 그의 브랜드 빌리어네어 보이즈 클럽과 계약한다.

아쉽게도, 리복과 래퍼의 호시절은 얼마 가지 못했다. 리복은 50만 켤레가 넘는 S. 카터를 시장에 공급해 과포화 현상을 일으키는 실수를 범했고, 엎친 데 덮친 격으로 후속 모델도 인기를 이어가는 데 실패했다. 그 와중에 50센트의 후속인 지-유닛 스니커즈도 큰 주목을 받지 못한 채 사라졌으며 윌리엄스는 계약 위반을 이유로 리복에 소송을 걸어 2005년 1월에 양측은 결국 갈라섰다. 리복은 이후 루페 피아스코, 마이크 존스, 대디 양키, 넬리 등의 뮤지션과 파트너십을 맺었지만, 지-유닛과 S. 카터만큼의 시너지를 내지 못했다.

여러 잡음이 일어났음에도 불구하고, 제이지의 첫 번째 시그니처 스니커즈는 스니커즈 역사의 관습을 깬 혁신 자체이자 신발 브랜드가 힙합 문화와 결합하는 새로운 방식을 제시한 전환점으로 기억된다. S. 카터가 앞서 길을 닦아놓았기 때문에 아디다스의 '이지' 시리즈가 마음껏 그 길을 달릴 수 있었던 것 아닐까.

2004 Nike Free 5.0

2000년, 한 무리의 육상 선수들이 스탠퍼드 대학 골프장의 짙은 에메랄드빛 잔디밭 위에서 훈련하고 있다. 그들의 귀한 발이 잔디를 태평하게 밟고 지나간다. 그들은 자유롭다. 1980년, 일곱 살의 테글라 로루페는 매일 케냐의 서쪽 끝을 가로질러 집에서 학교까지 10킬로미터나 되는 길을 신발 없이 달린다. 그녀는 자유롭다. 날짜를 기록할 수 없을 정도로 먼 과거, 아직 문명의 요람에 있는 수렵꾼과 채집꾼이 먹이를 쫓고 있다. 직립 보행을 시작한 지 얼마 안 된 그들의 몸을 지탱하는 맨발이 흙먼지를 가른다. 그들은 자유롭다.

브렌던 던

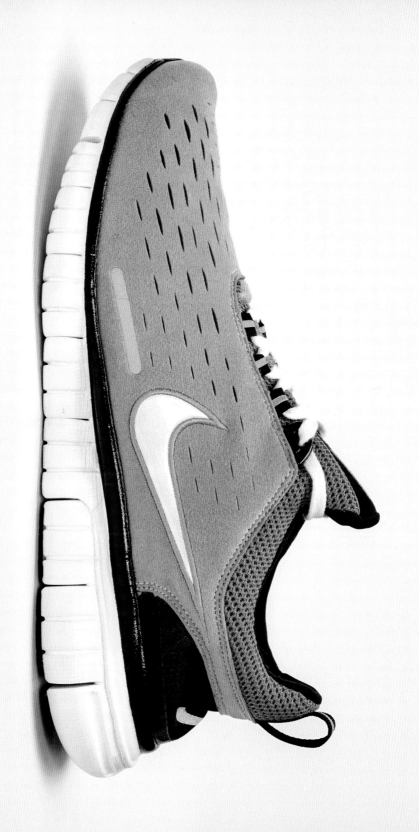

스탠퍼드 대학 남자 육상팀은 2000년에 NCAA 실외 육상 선수권 대회에서 우승을 차지한다. 로루페는 1994년과 1995년에 뉴욕 마라톤 대회에서 연속 우승한다. 우리의 선사시대 조상은 사냥에 성공해 자신들의 거처로 고기를 가져오고, 이에 대한 보상으로 그들을 칭송하는 글을 동굴 벽에 원시적인 문자로 새긴다. 신발을 신는 게 일종의 족쇄를 차는 것과 같다는 소리가 아니라, 맨발로 달리는 게 그만큼 뚜렷한 이점이 있다는 이야기다. 이 사실은 2004년 나이키가 프리 5.0 러닝화를 발매하기 전까지 서구의 달리기 애호가들에게 충분히 설명된 적이 없었다.

프리 5.0과 뒤를 이은 수많은 프리 모델은 스탠퍼드 대학 코스에서 했던 훈련 덕분에 탄생했다. 전설적인 운동화 디자이너 팅커 햇필드의 동생 토비 햇필드는 2001년경 맨발로 훈련하는 육상팀을 관찰했다. 1990년 나이키에 입사한 그는 2000년부터 에어 프레스토 같은 영향력 있는 모델을 만들어내며 화려한 이력을 쌓는 중이었다.

신발을 신지 않는 스탠퍼드 팀의 훈련은 빈 라난나 코치가 고안했는데, 그는 선수들이 좀 더 자유로운 방식으로 훈련함으로써 발을 강화하고 부상을 피할 수 있다고 믿었다. 2005년 『뉴욕 타임스』와의 인터뷰에서는 "신발이 더 정교해지고 복잡해지면서 발이 점점 약해지는 걸 느꼈다"고 말했다. 이러한 느낌은 연구에 의해 뒷받침됐다. 콘코디아 대학이 1987년 진행한 연구는 다양한 인구 집단에서 맨발의 달리기 선수들이 일반적으로 부상을 덜 입었다는 데이터를 인용했다. 하지만 모든 사람이 잘 관리된 명문 대학교 육상 코스에서 달릴 수 있는 건 아니다. 뉴욕, 파리, 도쿄에서 뛰는 사람들은 결코 맨발로 뛸 수 없으니 말이다.

당시 토비 햇필드의 목표는 착용자의 발을 길거리 위 각종 쓰레기와 장애물로부터 보호하면서 맨발로 뛰는 움직임의 생리학적 이점을 잘 활용한 신발을 디자인하는 것이었다. 그는 맨발에 기반한 디자인이 신발보다 더 우아하게 기능할 수 있다고 믿었다. 토비 햇필드는 "통제력을 다시 가져와야

나이키 프리 5.0

한다"는 사실을 깨달았다. "신발의 통제를 줄이고, 맨발의 통제를 늘려야 한다는 뜻이다." 통제력의 포기는 나이키가 발의 중요성을 잊었다는 이유로 맹공을 퍼부은 라난나 코치가 강조했다. 1994년 나이키 팜 팀 러닝 프로그램을 공동 설립한 라난나는 나이키에 디자인 제안서를 전달했다. 나이키가 발을 자유롭게 할 뿐 아니라 보호까지 하는 신발을 만들 수 있다면 그는 어떠한 반응을 보였을까? 아직 계획 단계였던 이 가상의 신발에 대한 그의 반응은 "저는 몇 컬레나 받을 수 있을까요?"였다.

운동화에는 당연히 밑창이 있어야 한다. 하지만 밑창의 움직임은 온전히 착용자의 발에 의해 결정돼야 한다. 햇필드가 고객의 몸을 통제하려는 스포츠웨어 공급업체의 요구를 일축해야 했듯이, 그는 나이키 프리 쿠셔닝 시스템을 만들기 위해 두꺼운 밑창을 잘라 새로운 디자인을 가미해야 했다. 그리하여 겉창이 주인공인 신발이 탄생했는데, 타이어처럼 가는 홈을 새긴 이 신발의 폼 밑창은 공상과학적인 느낌의 피아노 건반이나, 체셔캣(☛루이스 캐럴의 『이상한 나라의 앨리스』에 등장하는 고양이)의 미소를 떠올리게 한다. 토비 햇필드의 디자인 팀은 실험 과정을 반복하면서 착용자를 자유롭게 하려면 바닥을 따라 얼마나 많은 굴곡진 홈이 필요한지 정확히 알아냈다. 탄생 직후 지금까지 각종 논문에서 좀처럼 논의되지 않는 신발의 갑피 부분은 앞서 언급한 에어 프레스토와 같은 이너 부티(☛신발의 목 부분과 갑피를 연결하는 기능을 한다) 위에 만들어졌다. 프리 모델의 이름마다 붙은 숫자는 쿠셔닝의 수준을 나타내며, 0.0(완전한 맨발 달리기)부터 10.0(일반적인 운동화를 신고 달리기)까지의 척도로 설정돼 있다. 토비 햇필드는 프리 5.0을 두고 "이 모델은 우리가 만든 제품 중 가장 많이 연구하고, 가장 많은 동료의 검수를 거쳤으며, 가장 많은 조사 보고서를 제출한 신발"이라고 평가했다.

이 신발은 어디서 연구했을까? 대부분의 연구는 오리건주 본사에 위치하며, 과학기술로 제품을 혁신하는 데 앞장서는 나이키 스포츠 리서치 랩에서 진행됐다. 또한, 일부 연구는 나이키에게 절대로 우호적일 수 없는 외부에서 진행되기도 했다. 나이키의 후원을 받아 쾰른 독일 체육대학교가 발표한 2005년 연구는 프리의 간결한 새 접근법이 신발이 활성화한 발의 특정 부위의 근력을 눈에 띄게 증가시켰다고 결론지었다. 반대로 실험의 통제 집단에게는 이 같은 현상이 발생하지 않은 것으로 확인됐다. (그렇다. 당시 나이키는 이미 수십 년 동안 아디다스와 경쟁해왔음에도 제품의 효과를 검증하기 위해 독일인을 찾아가는 일도 마다하지 않았다.)

일반 소비자의 경우 이 같은 스니커즈 과학이 가장 우선적인 고려 사항이 아닐지 모르지만, 강박적인 운동화 팬에게는 매우 중요하다. 이런 종류의 연구와 귀중한 자료는 가장 섹시한 마케팅 자료들과 가장 유명한 운동선수 파트너십으로도 이룰 수 없으며, 브랜드가 판매하는 꿈을 현실화한다. 이들은 올바른 조건에서 적절히 사용할 때 이런 연구의 결과물이 우리를 실제로 더 강하고 빠르게 만들 수 있음을 증명했다. 최근 수십 년 동안 스니커즈의 문화적 잠재력이 더욱 높아졌고, 우리는 더 멋져 보이고 싶어서 이것을 사용한다. 하지만 여전히 운동화의 핵심은 어떻게든 우리의 운동 능력을 향상시킨다는 개념에 있다.

프리 라인으로 성공을 거두면서 나이키는 발을 우선하는 신발을 만들겠다는 정신과 기술력을 다른 스포츠웨어에도 적용했다. 신발 하단에 나이키 프리 쿠셔닝이 더해진 농구화와 스케이트보드화도 만들었다. 토비 햇필드의 도움으로 디자인된 타이거 우즈의 골프화 바닥에는 나이키 프리 기술이 적용된 돌출부가 신축성 있는 이음매로 연결돼 적용됐다. 나이키 프리가 등장하기 훨씬 이전에 탄생한 인기 모델조차도 떠나간 팬들의 마음을 다시 사로잡기

위해 현대적인 프리 기술이 더해져 돌아왔다. 토비 햇필드는 인간 신체의 요구와 지시를 듣고 이에 반응하려는 나이키 프리의 중심 목표가 나이키 스니커즈 너머에까지 영향을 미쳤다고 회상한다. 그는 영향을 받은 제품들에 대해 "프리의 영향을 받은 것은 신발뿐만이 아니었다"고 말했다. "한 예로, 배낭이 생각난다. 프리가 등장한 뒤 배낭끈이 어떻게 하면 착용자의 어깨와 더 잘 연결될 수 있을지를 고민한 디자이너가 있었다."

나이키 프리와 거기에 담긴 원칙은 널리 퍼졌지만, 반향을 일으킨 남자는 이 신발이 특정한 목적을 위해 만들어졌다고 지적했다. 토비 햇필드는 "이 신발은 그저 공구 상자 안에 있는 여러 도구 중 하나가 되려고 세상에 나왔다"고 말하며 나이키 프리 5.0과 후속 모델이 선수들이 선택할 수 있는 다른 신발들을 모조리 대체해서는 안 된다고 설명했다. 토비 햇필드는 이 신발의 활용 영역을 좁게 보았는데, 이는 아이러니하게도 1987년 팅커 햇필드가 디자인한 나이키 에어 트레이너와는 정반대다. 나이키 에어 트레이너는 모든 용도에 부합할 수 있는 크로스 스포츠 트레이너로 고안됐다. 나이키 프리가 운동선수가 사용할 수 있는 여러 신발 중 하나에 불과하다는 견해는 현대 운동선수에게 신발 한 켤레로 부족하다고 소비자들을 설득하는 계기가 돼 나이키에 긍정적인 효과를 가져왔다. 도구 상자 은유의 논리는 적절한 장비가 여럿 갖춰져 있지 않다면 운동 방법이 여전히 석기시대에 머무를 수 있다는 것이다. 성능 검증을 거친 신발로서 나이키 프리의 아이디어를 뒷받침하는 기존의 연구도 그 신발의 용도를 구체적으로 명시하고 있다. 쾰른 독일 체육대학교의 한 논문은 "잘 정의된 훈련 체계에서는 가장 단순한 신발의 착용이 부상 예방과 기록 향상을 위한 효과적인 접근법이 돼야 한다"고 결론 지었다.

이런 종류의 과학적 디자인은 쉽게 눈에 띄는 시각 요소와 결합해 나이키 프리 라인을 성공으로 이끌었다. 연구소와 대학의 연구원에게는 중요한 고려 요소가 아니었지만, 운동화에 있어서 시각 측면은 매우 중요하다. 에어 맥스의 에어 유닛이나 플라이니트(☞ 러닝화의 갑피가 최대한 양말 같은 느낌이 나도록 방적사와 니트로 러닝화 구조를 둘러싸서 충격을 받을 때 발의 일부를 지지해주고, 다른 부분은 자유롭게 움직일 수 있도록 제작된 특별한 직물) 갑피 같은 나이키의 전매특허 디자인들은 독특한 외관을 통해 소비자에게 기능성을 전달해왔다. 이처럼 나이키가 시각 디자인을 통한 메시지 전달에 능숙하지 않았다면 그 신발들은 어디서도 인기를 얻지 못했을 것이다. 2000년대에 시작된 맨발 달리기 흐름은 2005년에 쿠셔닝이 거의 없는, 발가락 양말 모양을 한 비브람의 파이브핑거스와 같이 유사한 목적의 신발을 낳았지만, 나이키 프리만큼 지속적인 인기를 누린 모델은 없었다. 아마도 이 사례에서 우리가 얻을 디자인적 교훈은 아무도 당신의 발가락을 보고 싶어 하지 않는다는 사실이다.

오늘날에도 정기적으로 프리를 생산하고 있으며, 앞으로도 이따금 레트로 재발매를 위해 2004년 오리지널 모델을 가져올 나이키에게 프리 5.0의 디자인이 주는 교훈은 여전히 유효하다. 어떤 면에서 많은 연구를 거쳐 태어난 나이키 프리 모델은 2017년에 출시돼 브랜드에 논란을 일으킨 장거리 달리기용 운동화 베이퍼플라이 라인의 전조가 돼, 신발이 착용자에게 정확히 어느 정도까지 영향을 미칠 수 있게 해야 하는지를 둘러싼 논의에 박차를 가했다. 프리 5.0과 마찬가지로 베이퍼플라이는 성능을 과학적으로 검증할 수 있다는 실질적인 이점을 보여줬으며, 베이퍼플라이 관련 모델들은 수많은 기록을 깨면서 대중의 관심을 끌었다. 그런데도, 이 두 디자인은 착용자와의 관계라는 측면에서 거의 상반된다. 프리 5.0은 실제 신발이 미치는 영향을 최소화하면서 발이 착용자의

가이드이자 뮤즈가 되도록 한 반면, 베이퍼플라이는 밑창에 뻣뻣한 카본 파이버 플레이트를 박아 넣어 마라톤 경기 중 착용자를 앞으로 튀어 나가도록 돕는 방식으로 기능을 강화했다. 후자는 발의 움직임에 집중하기보다는 발 자체를 업그레이드하는 방안에 몰두하고 있는데, 이런 차이는 프리 라인의 시작을 이끈 철학이 진보적인 스포츠웨어 브랜드의 기준에 얼마나 반하는지를 강조한다.

맨발로 뛰는 게 매우 유익하다는 생각은 어떤 면에서는 운동화 회사의 존립에 위협이 된다. 하지만 토비 햇필드는 이를 위협으로 받아들이기보다는 하나의 도전으로 여겼다. 그는 단순히 기술 진보로 받아들여졌던 개념에 저항하며, 신발에 계속해서 더 많은 것을 더하려는 경향성이 실제로 스니커즈를 발전시키는지 의문을 품었다. 어떤 면에서는 수천

년 전의 가장 순수한 형태의 달리기 방식을 가져와 21세기의 보다 시의적절한 디자인과 기능 위에 섬세하게 배치했다. 햇필드는 2004년 프리 5.0이 등장했을 당시 나이키의 행로를 떠올리며 "때로는 길을 잃기도 했고, 때로는 지나치게 디자인에만 빠져들기도 했다"고 말했다. "그리고 디자인은 때때로 운동선수에게 가장 중요한 부분을 앞지르는 경향이 있다." 하지만 알고 보니, 우리가 정작 원했던 것은 결국 '자유'였다.

Nike Air Zoom Huarache 2K4

라일리 존스

간단히 말해 나이키 에어 줌 허라취 2K4는 이제는 고인이 된 코비 브라이언트가 나이키와 함께한 첫 비공식 시그니처 스니커즈였다. 좀 더 깊은 차원에서 바라보면 이 신발은 그동안 소외당한, 1990년대부터 이어진 나이키의 주요 디자인 콘셉트의 귀환을 뜻했다. 네오프렌 소재의 부티를 신발 안쪽에 사용해 기존 허라취의 여러 버전과 동일한 모습을 유지했지만, 에어 줌 허라취는 파일론 폼과 반응성 줌 에어 쿠셔닝의 조합으로 기능성 면에서 우위를 점했다.

에어 폼포짓 원과 브라이언트의 몇몇 획기적인 시그니처 모델을 포함, 나이키 농구화 중 가장 많은 이가 기억하는 모델을 담당했던 아바가 디자인한 에어 줌 허라취 2K4는 많은 농구 애호가의 사랑을 받았다. 이 농구화는 대학 농구 경기장에서 흔히 볼 수 있었다. 사실, 이 신발을 처음 공개할 때 나이키는 일부 수량을 3월의 광란(☞ 매년 3월에 열리는 NCAA 최대의 토너먼트 대회) 기간 동안 선수들에게 증정해 착용시켰다. 하지만 결국 이 모델의 동의어가 된 선수는 브라이언트였다.

아바는 2012년 나이키닷컴에 올린 게시물에서 "기능적 관점에서, 코비와 같은 선수의 출현과 그의 다재다능한 플레이를 감당할 수 있는 신발을 출시하는 것이 이 제품의 영감이자 기능 개발의 원동력이었다"고 말했다. 비록 에어 줌 허라취 2K4는 브라이언트의 공식 시그니처 라인으로 간주되지 않았지만, 그의 마지막 NBA 시즌을 기념하기 위해 나이키가 2016년에 공개한 '페이드 투 블랙' 컬렉션에는 포함됐다.

아바는 줌 허라취 2K4가 앞선 10년간의 요란한 스니커즈 디자인 언어에 대한 반작용으로 만들어졌다고 기억한다. 아바는 같은 글에서 "비록 이 디자인을 선수와 시장은 매우 좋아했지만, 우리는 우리가 맹목적으로 강렬하고 정신없는 디자인에 몰두하고 있는 건 아닌지 의심했다"고 말했다. "어떻게 하면 보다 목적에 충실하며 현실적인 제품을 만들 수 있을까?"

이를 염두에 둔 나이키는 1992년에 발매된 에어 플라이트 허라취를 돌아보았고, 이 오리지널 모델 특유의 외골격과 실루엣만을 유지한 채 신발을 처음부터 다시 디자인했다. 전체적인 모양과 발목의 컷아웃 디테일, 그리고 이너 부티는 여전했지만 줌 에어 등 첨단 기술을 적용해 모델 전체가 현대적인 경기 방식에 적합하도록 정비됐다.

경기장 밖에서는 더욱 새로워진 허라취 모델이 현대 스니커즈 문화에 제 이름을 아로새겼다. 2008년, 줌 허라취 2K4와 유사한 에어 허라취 '08 모델은 카니예 웨스트와 나이키의 초기 협업의 결과물로서 그의 '글로우 인 더 다크 투어'를 위해 사용됐다. 견본으로만 제작된 이 운동화는 웨스트의 에어 이지 라인보다 앞선 것이었다.

오늘날 에어 줌 허라취 2K4는 고전적이면서 동시에 현대적인 면모로 사랑받고 있다. 단종된 모델을 새롭게 다시 선보인 이 모델은 농구화의 세계에 길이 남을 흔적을 남겼다.

2005 Nike Zoom LeBron 3

2005년에는 르브론 제임스가 곧 농구의 미래였다. 영리한 나이키는 제임스가 자사의 농구화를 신고 미래로 가주리란 사실을 직감했다. 나이키는 "선택받은 자" 제임스가 NBA 코트에 발을 내디디기도 전에 9천만 달러 규모의 스폰서십 계약을 체결하는 도박을 감행했다. NBA 세 번째 시즌에 돌입했을 즈음에는 제임스가 오하이오주 애크런의 고교 선수였을 때부터 많은 이들이 기대했듯 농구라는 스포츠에 미치는 그의 영향력이 점점 커지고 있었다. 더불어, 그가 신는 새 시그니처 스니커즈의 영향력도 커져만 갔다. 바로 줌 르브론 3의 이야기다.

존 고티

2005~2006년 시즌은 나이키 바스켓볼에게 굉장히 중요한 시기였다. 제임스가 명성을 얻고 그의 스니커즈 라인이 시기적절하게 확장하자, 회사는 브라이언트와의 제휴 사업을 재개하고 줌 코비 1을 출시했다. 제임스와 브라이언트 두 사람 모두 경기마다 새로운 기록을 써나갔다고 해도 과언이 아닐 정도로 압도적인 기량을 보여줬다. 이 콤비는 나이키 마케팅의 매서운 원투 펀치였으며, 각자 이후 몇 년 동안 다양한 모델을 아우른 매진 행렬의 시작을 알렸다.

제임스는 경기당 평균 31.4 득점을 유지하며 리그 역사상 평균 30 득점 이상을 기록한 최연소 선수가 됐다. 또한 7년 만에 소속 팀을 플레이오프로 이끌었고, 올스타 게임에 처음 선발되어 MVP로 선정되는 영광을 얻었다. 또한 시즌 전체의 MVP 후보 2위에 올랐을 정도로 성공적인 시즌을 마쳤다.

세 번째 시즌을 맞이하는 스물한 살의 제임스는 지난 두 컬레의 시그니처 스니커즈 제작에 참여하며 후속 모델 제작을 위한 충분한 경험과 지식을 쌓았다. 나이키가 2007년 자체 제작한 스니커즈 다큐멘터리 「레이스드」에서 제임스는 다음과 같이 설명했다. "줌 르브론 3를 만들 때가 돼서야 그간 스니커즈 시장과 제작 과정 등에 대해 얻은 지식을 바탕으로 내 의견을 적극적으로 피력하기 시작했다. 나는 가볍고, 멋지고, 편한 신발을 원했다."

디자이너 켄 링크는 폭발적인 질주와 덩크로 명성을 얻은 약 203센티미터의 키와 109킬로그램에 달하는 거구의 제임스를 버틸 강하고 민첩한 신발을 만드는 임무를 부여받았다. 그의 거구와 저돌적인 경기 스타일을 견디며 발을 단단히

나이키 줌 르브론 3

고정하는 동시에 다양한 움직임을 소화할 신발이 필요했다. 줌 르브론 3는 이미 대중적 성공을 거둔 전작 르브론 2를 기반으로 만들어졌다. 제임스가 르브론 2를 좋아했다는 사실을 알고 있는 링크는 그 디자인의 일부 요소를 유지하기로 했다. 동시에 스니커즈가 선수로서 끊임없이 발전하는 제임스와 발맞춰 계속 진화하길 원했다. 2007년 「레이스드」에서 링크는 당시를 회고하며 다음과 같이 설명했다. "르브론 2는 좀 더 야성적이었다. 반면 르브론 3는 좀 더 정돈돼 있으며, 그를 근사하게 꾸며주는 동시에 경기에 알맞게 준비시켜주는 신발이다."

가죽 갑피, 발목 위로 올라오는 높이, 그리고 금속 아일릿으로 이뤄진 르브론 3는 부츠 같은 느낌을 준다. 르브론 2가 발목 부위에 벨크로 스트랩을 사용했다면, 르브론 3는 얇고 꿰매지 않은, 신발의 바닥 부분과 아일릿에만 연결된 스트랩을 여러 개 사용해 동작을 방해하지 않으면서 발을 효율적으로 고정했다.

르브론 3는 또한 르브론 2보다 무게를 줄이기 위해 더욱 얇은 페박스, 즉 폴리에티르 블록 아미드를 활용한 두 개의 에어 줌 유닛을 탑재했다. 에어 줌 유닛의 페박스 소재는 신발이 제임스의 민첩한 측면 움직임이나 과격한 착지를 견딜 수 있게 도왔다. 카본 파이버 소재의 생크 플레이트 또한 반응도 상승에 기여했다. 스니커즈의 중간 부근부터 뒤꿈치, 그리고 발목까지 감싸는 외피는 발을 좀 더 안정되게 고정해준다. 링크가 「레이스드」에서 설명한 바에 따르면, "르브론 3는 신발의 발꿈치 뼈대에 완전히 새롭게 접근했다. 발꿈치를 깔창에 완전히 고정시키지만, 발의 앞부분을 자유롭게 움직이게 해줘 선수는 첫발을 신속히 내디딜 수 있다."

르브론 3의 첫 컬러웨이인 '홈'은 2005년 11월 12일에 출시됐다. 홈 모델의 갑피는 대부분 검정 색상의 가죽을 사용했으나, 토 박스(☞ 발가락이 들어가는 부분), 뒤꿈치, 그리고 중창은 모두 하얀색이다. 마지막으로 스우시, 줌 에어 유닛, 그리고 겉창 일부에는 크림슨 레드가 포인트 컬러로 사용됐다. 이 모델을 시작으로 검정/금색, 네이비/하양, 검정/빨강 등 수많은 색상의 르브론 3가 출시되었다.

실제로 다양한 컬러웨이는 르브론 3가 스니커즈 팬에게 수년 동안 사랑받은 이유이기도 하다. 2005~2006년 시즌 동안, 제임스는 수없이 많은 컬러웨이를 착용했으며, 모든 컬러웨이가 각기 다른 색과 매력을 뽐냈다. 르브론 3는 약 스무 개의 컬러웨이로 출시됐는데, 이는 에어 줌 제너레이션과 줌 르브론 2 컬러웨이를 합친 것보다 많은 개수다. 물론 이 개수는 운동선수의 시그니처 스니커즈가 꾸준히 정기적으로 출시되는 오늘날에는 그다지 특별하지 않다. 하지만 2005년 당시 이런 현상은 나이키 내부의 변화를 의미했다.

대부분의 시그니처 스니커즈는 선수의 소속 팀 유니폼 색상에 맞추어 '홈'과 '어웨이' 에디션으로 출시된다. 선수가 플레이오프 진출 후보팀에 속해 있다면 플레이오프 전용 색상을 추가 제작하기도 한다. 르브론 3의 컬러웨이가 많다는 것은 곧 제임스의 경기력만큼이나 그가 신은 신발을 보기 위해 매 경기 중계를 꼭 챙겨봐야 했다는 뜻이다. 그가 실제로 새로운 컬러웨이를 신고 나오는 날에는 스니커즈 블로그와 커뮤니티 사이트의 댓글란이 순식간에 그에 대한 얘기로 도배되었다.

제임스와 나이키는 스토리텔링을 새로운 경지로 도약시켰다. 그가 코트에서 세운 공적은 디자인과 마케팅 방면에서 브랜드가 해야 할 일이 무엇인지 방향성을 잡아줬다. 링크는 「레이스드」 인터뷰에서 다음과 같이 이야기했다. "운동선수와 관련된 신발을 디자인하는 일은 정말 쉽다. 왜냐하면, 그의 경기 방식 이외에도 참고할 게 정말 많기 때문이다. 그가 생각하는 방식, 가족, 출신, 그리고 어디로 향하는지

등, 모든 게 신발에 섞여 들어가며 선수의 정체성이 드러난다."

선수 생활 초창기 제임스가 자신의 비범함을 증명하려고 드러냈던 성격의 다양한 면면을 보여주기 위해 나이키는 코트 밖까지 스토리텔링을 확장했다. 그런 노력의 일환으로 탄생한 게 천진난만함, 운동 실력, 사업 수완, 현명함을 나타내는 '키드', '애슬릿', '비즈니스', 그리고 '와이즈'라는 이름의 네 캐릭터, 르브론즈 (LeBrons)였다. 이 캐릭터들은 제임스의 다양한 면모를 나타내며 각기 다른 컬러웨이의 르브론 3를 부여받았다. 나이키는 이 모델들을 캐릭터 액션 피규어와 함께 200달러라는 비싼 가격을 매겨 극소량 발매했다.

제임스는 2006년 NBA 올스타 경기에 자신의 이름이 금색으로 쓰인 하양/빨강 색상의 르브론 3를 신고 등장했다. 이 모델은 이내 일반 소비자에게 판매됐지만, 바로 그 주 주말 새로운 모델이 한 켤레 더 등장해 파란을 일으켰다. 경기 개최지인 휴스턴의 옛 미식축구팀인 휴스턴 오일러스에서 영감을 받은 연파랑/하양/빨강 색상의 신발은 제임스의 친구와 가족, 그리고 극소수 유명인에게만 증정됐다. 선택받은 무리 외에는 아무도 손에 넣을 수 없었기 때문에 즉시 신발의 유명세가 하늘을 찔렀고 수많은 수집가가 찾아 헤매는 성배가 됐다.

르브론 3의 여러 한정 발매 모델은 항상 대중의 관심을 받았으며, 제임스와 관련된 거라면 선수 전용 스니커즈와 한정판을 비롯해 무엇이든 갖고 싶어 사족을 못 쓰는 새로운 수집가 무리를 만들어냈다. 한정된 공급에 엄청난 수요가 몰렸고 이는 곧 가격 상승으로 이어졌으며 르브론 3의 인기 상승이라는 결과를 낳았다.

2019년에는 르브론 3가 레트로 재발매되기도 했다. 나이키는 총 여섯 개의 컬러웨이를 출시했는데, 여기에는 '오일러스'나 '슈퍼브론'같이

일반 소비자에게 판매된 적 없는 과거의 한정판 모델도 포함됐다. 제임스는 자주색과 금색으로 빛나는 로스앤젤레스 레이커스 유니폼을 입고 다양한 한정판 르브론 3를 신었는데, 쿨 그레이 색상의 스웨이드가 사용된 모델이나 감청색 로우탑 모델 등을 보면서 수집가는 군침을 흘릴 수밖에 없었다.

NBA 첫 경기를 치르기도 전부터 제임스는 시그니처 스니커즈를 출시할 정도로 놀라운 선수가 될 운명이었다. 불확실한 것은 단 하나, 그의 스니커즈도 그만큼의 영향력과 지속성을 가질 수 있을지에 대한 것이었다. 그런데도 출시된 나이키 르브론 3는 스니커즈 신에서도 제임스의 영향력이 향후 수년 동안 이어지리라 직감하게 만들었다.

나이키 줌 르브론 3

Air Jordan XX

벤 펠더스타인

과거와 미래를 아우르는 감식안을 가진 팅커 햇필드는 2005년 자신이 탄생에 일조한 조던 브랜드의 유산을 반영한 모델 에어 조던 20을 세상에 선보였다. 에어 조던 라인의 정식 데뷔 20주년을 기념하는 기념비적인 모델인 만큼, 햇필드는 이전에 출시된 열아홉 종류의 조던 스니커즈에 깃든 요소와 농구 선수 조던의 핵심적인 순간을 신발에 담아내는 걸 목표로 삼았다.

에어 조던 20은 처음 발매한 오리지널 컬러웨이의 발등 덮개 부분의 레이저 각인 패턴으로 유명하다. 조던 브랜드의 긴 역사를 한 켤레의 스니커즈로 전달하기 위해, 팅커 햇필드는 에어 조던 15 이후 오랜만에 메인 조던 모델의 디자인 지휘권을 잡았다. 레이저 각인 패턴은 조던의 이야기를 200개 심벌을 통해 전달하며, 신발의 양 측면에 있는 예순아홉 개의 움푹 팬 표면은 그의 최다 득점 경기를 기념하는 요소다. 이런 상징은 훗날 점프맨의 유산 중 중요한 일부가 됐으며, 에어 조던 1, 에어 조던 4, 그리고 에어 조던 5 등의 상징적인 운동화로 재탄생됐다.

비록 그 심벌을 만든 사람은 팅커 햇필드였지만, 심벌이 신발에 표현된 방식은 짐작하기 어려운 이에게서 영감을 얻었다. 바로 커스텀 트럼펫 디자이너 데이비드 모넷이다. 모넷은 자주 트럼펫에 레이저로 형상을 새겼으며, 팅커 햇필드가 나이키의 마크 스미스와 협업해 자신의 방식을 스니커즈 신에 도입하는 일을 도왔다. 에어 조던 20의 전체적인 모양새는 모터 스포츠에 대한 조던의 애정을 기리는 의미에서 레이싱 부츠의 모양을 따왔다.

지금껏 출시한 에어 조던 20 중 가장 인상 깊은 것은 각각 미국의 서부, 동부 그리고 중서부를 나타내는 세 켤레의 운동화로 구성된 '리저널 팩'으로, 이 운동화들은 덮개뿐 아니라 갑피의 대부분이 레이저 각인 패턴으로 뒤덮여 있다. 레이 앨런, 리처드 해밀턴, 카멜로 앤서니 등 2000년대 초반 조던 브랜드와 계약한 선수 전원이 각자의 선수 전용 운동화를 받아 현장에서 조던 스니커즈의 유산을 계승해나갔다.

이 눈에 띄는 심벌만으로는 에어 조던 20이 충분히 돋보이지 않는다면, 신발에 미래적인 느낌을 주는 발목 지지 시스템을 눈여겨보자. 팅커 햇필드는 신발에 붙어 있지 않은 분리된 발목 지지대를 사용해 전체적으로 눈에 띄는 독보적인 디자인을 완성했다.

조던이 농구를 그만둔 시점부터 에어 조던 라인의 매력이 급격히 떨어졌다는 사실에는 반박의 여지가 없다. 스니커즈의 인기를 떠받치던 그의 업적과 존재감이 사라졌으니까. 그때부터 소비자는 매년 출시되는 새 모델보다 과거 모델의 레트로 재발매를 기다렸다. 비록 시카고 불스 전성기 이후의 조던 모델이 오리지널 모델보다 높은 문화적 중요성을 지니긴 어렵겠지만, 에어 조던 20은 햇필드가 함께하면 조던 시리즈가 여전히 마법 같은 일을 해낼 수 있다는 사실을 증명한다.

2006 Nike Zoom Kobe 1

조던을 제외한다면, 농구화 세계에 가장 큰 영향을 미친 선수는 다름 아닌 브라이언트다. 브라이언트는 세부 요소에 대한 집중력이 타의 추종을 불허하는 까다로운 선수로 알려져 있었고, 그런 집중력은 코트에서 신는 신발에까지 옮겨졌다. NBA 챔피언 타이틀을 다섯 번이나 차지한 이 선수는 나이키 바스켓볼과 함께 무엇보다 기능을 우선하는 그의 시그니처 라인을 작업했다. 해당 시리즈의 첫 제품인 줌 코비 1은 훗날 나이키의 가장 중요하고 혁신적인 라인 중 하나로 성장한 그의 시그니처 라인의 토대를 마련했다. 브라이언트는 처음부터 농구화에 대한 자신의 요구를 정확히 전달하기 위해 디자이너들과 긴밀히(운동선수와 디자이너 상호 신뢰의 극치를 보여주며) 협력했다.

존 고티

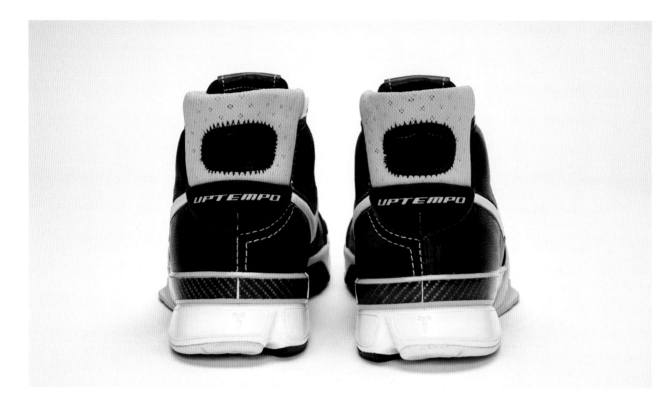

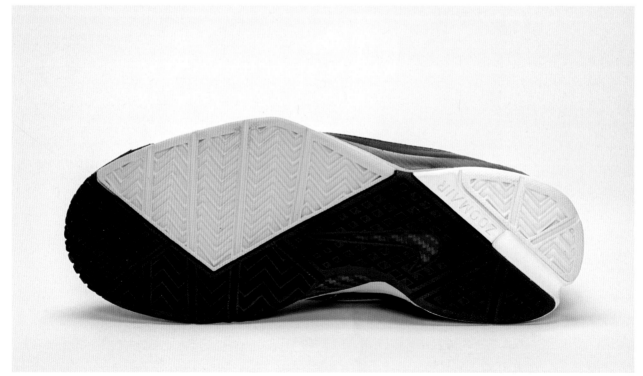

206

나이키 줌 코비 1

나이키에서 브라이언트의 임기는 2003년 여름에 시작됐다. 이어지는 NBA 시즌에서, 그는 추후 자신의 비공식 시그니처 모델로 인정받게 되는 에어 줌 허라취 2K4와 2K5를 착용했다. 브라이언트가 아디다스와의 이전 계약에서 벗어나기 위해 800만 달러를 지불한 후 아바가 디자인한 이 두 모델은 나이키와의 새로운 출발점이 됐다. 이 허라취 모델은 브라이언트의 조건에 맞춰 제작됐지만, 그의 시그니처 모델로 홍보되지 않았기에 비공식 시그니처 모델이었다. 브라이언트의 2003년 콜로라도 성폭행 사건은 그의 이미지에 어두운 그림자를 드리웠다. 많은 팬이 등을 돌렸고, 스폰서 대부분은 사건의 전말이 서서히 밝혀지자 그를 내치기 시작했다. 하지만 나이키는 그와 관계를 끊지 않은 몇 안 되는 회사 중 하나로 남았다.

그의 법적 문제가 해결되자, 2005년 3월, 드디어 브라이언트와 나이키가 줌 코비 1을 만들 시기가 찾아왔다. 그러나 아바가 잠시 자리를 비웠기 때문에, 나이키 바스켓볼 디자인 디렉터인 켄 링크가 뛰어들어 브라이언트의 첫 공식 스니커즈를 탄생시키는 데 도움을 줬다. 이전에 착용한 허라취 두 모델 모두 뛰어난 성능을 발휘했기 때문에, 줌 코비 1은 허라취가 제시한 청사진에서 크게 벗어나지 않았다. 허라취가 줌 코비 1에 물려준 부분으로는 측면 안정성을 위한 두드러지는 아웃리거, 높은 발목의 깃, 밑창에 사용된 프리 무브먼트 등이 있었다. 쿠셔닝 시스템을 위해 이 모델은 발 앞부분과 뒤꿈치에 줌 에어를 장착했고, 지지력을 높이기 위해 커다란 카본 파이버 플레이트를 사용해 신발의 길이를 늘였다.

발목 깃의 일부를 제거한 점은 허라취 2K4와 2K5에서 사용된 발목 스트랩과 두드러진 차이를 보여준다. 이 변화를 통해 발을 더욱 자연스럽게 구부릴 수 있었고, 더욱 넓어진 활동 반경을 강조했는데 이는 이후 줌 코비 모델의 주요

강점으로 떠올랐다. 2013년 『솔 컬렉터』와 인터뷰한 링크에 따르면, 브라이언트는 "'스트랩이 없으면 좋겠다'고 말했다. 우리는 깃에 초점을 맞추기를 원했고, 이는 코비 라인의 다음 모델에서 실제로 드러난다. 왜냐하면 코비는 이미 '(로우컷으로) 가면 안 될까?'라고 생각하고 있었기 때문이다. 로우컷 신발을 만들기란 결코 쉬운 일이 아니었지만, 브라이언트는 자신의 경기와 그가 향하는 곳이 로우컷 신발을 요청한다고 느꼈다."

2004년 오닐이 레이커스를 떠난 뒤 더욱 늘어난 블랙 맘바(☞ 맹독을 가진 뱀을 가리키는 브라이언트의 별명)의 활동량은 신발의 전면적인 변화를 요구했다. 2005년 플레이오프에서 탈락한 후, 팀은 재정비에 들어갔고, 새로운 로스터에는 팀이 이전 시즌에 보여준 화력이 부족했다. 코비는 자신이 코트의 양 끝에서 많은 짐을 져야 할 뿐 아니라, 상대 팀이 자신을 예의 주시하리란 사실을 알고 있었다. 그렇기 때문에 비시즌 동안 끈질기게 훈련하며 새로운 도전을 준비했다. 또한 자신의 신발에 대한 성능 요구를 명확하게 전달하기 위해 디자이너와 시간을 보냈다. 링크는 "코비의 가장 좋은 점은 신발에 자신과 자신의 경기를 투영해서 본다는 것"이라고 『솔 컬렉터』와의 인터뷰에서 말했다. "코비는 정보를 굉장히 많이 제공하며 진심을 담아 디자인 과정을 끌고 간다. 그게 코비의 특징이다." 브라이언트는 새롭게 투지를 재정비하여 2005~2006년 전투에 돌입했고, 새 신발은 그의 새로운 무기가 됐다.

코비는 크리스마스에 열린 로스앤젤레스 레이커스의 경기가 끝날 때까지 줌 코비 1을 신으려 하지 않았고, 전국에 방영된 마이애미 히트와의 경기에서 비로소 검정과 메이즈 컬러웨이의 줌 코비 1을 착용했다. 비록 이 경기에서 팀이 패배했지만, 그건 중요하지 않았다. 스니커즈 애호가는 맘바의 새로운 나이키 농구화를 더 눈에

담기 위해 경기를 시청했다.

실망스러운 지난 시즌을 되풀이하지 않겠다는
의지 때문인지 브라이언트는 매 경기에서 강한
상대를 꺾으며 우승에 대한 의욕을 과시했다. 그는
스물일곱 경기에서 40 득점을 기록했고, 심지어
50 득점의 장벽을 여섯 번이나 넘기도 했다. 하지만
그중 가장 인상 깊은 기록은 2006년 1월 22일
토론토 랩터스를 상대로 이루어졌다.

그날 밤, 랩터스 선수들은 브라이언트의 공격을
늦추려고 끈질기게 달라붙었지만, 블랙 맘바는
연이어 공을 림 안에 집어넣었다. 브라이언트는
후반전 55점을 포함해 총 81 득점을 기록하며
경기를 마감했다. 122대 104로 뒤지고 있던
로스앤젤레스 레이커스에게는 한 점 한 점 꼭
필요한 점수였다. 그날의 업적은 1962년, 한 경기에
100점을 기록한 월트 체임벌린에 이은 두 번째 최다
득점으로 역사책에 기록됐다. 대기록을 세운 그날
밤, 브라이언트는 하얀색 배경에 검정과 바시티
퍼플 색상을 강조한 줌 코비 1 PE 버전을 착용하고
있었다. 스니커즈 애호가와 수집가에게는 아쉽게도
이 버전은 대량 발매되지 않았지만, 나이키는 후속
모델을 통해 81 득점이라는 대기록을 기념했다.
브라이언트가 착용한 PE 버전은 그날 밤 스테이플스
센터(☛ 로스앤젤레스 레이커스의 홈 구장)의
추억을 품고 있어 지금까지도 수집가의 관심을 받는
모델이다.

브라이언트는 매 경기 평균 43.4득점을
기록하며 2006년 1월 한 달을 통째로 찢어놓았다.
이달은 또 한 번 월트 체임벌린에 이어 한 선수가
가장 많은 득점을 올린 한 달로 기록된다. 시즌 내내
브라이언트는 총 2천800점 이상을 득점했으며,
이는 체임벌린과 조던을 제외하고 누구에게도
뒤지지 않는 기록이었다. 브라이언트는 그렇게 리그
상위 계층의 일원이라는 지위를 굳혔다.

이 같은 기록적인 시즌에는 운동화를 팔기

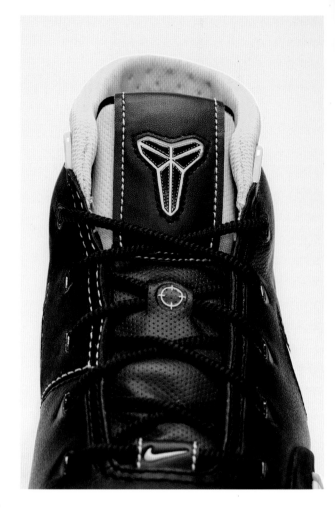

위해 별도의 마케팅이나 휘황찬란한 이야기를 더
할 필요가 없다. 브라이언트는 경기마다 팬들이
공감하고 떠올릴 수 있는 추억의 순간을 본인이
착용한 줌 코비 1의 여러 컬러웨이에 하나하나
새겨놓았다.

나이키는 수년 동안 오리지널 줌 코비 1을
여러 차례 재발매했는데, 이 중 가장 두드러진
제품은 2013년 '프렐류드 팩'에 포함된 검정 색상
기반의 '81포인트' 모델과 2016년 '페이드 투 블랙'
컬렉션의 또 다른 세일(sail) 색상 버전이었다.
그러나 이 모델의 가장 의미 있는 귀환은 2018년,
줌 코비 1이 나이키 바스켓볼 프로토 시리즈의

첫 리메이크작으로 새롭게 생명을 얻으면서 성사됐다. 브라이언트는 이전 모델의 레트로 재발매를 피하고자 했다. 나이키 부사장 겸 혁신 크리에이티브 디렉터를 역임한 아바는 줌 코비 1에 대한 그의 열정을 다음과 같이 떠올렸다. "코비는 '나는 지난 10년 동안 발매된 제품 중 최고를 갖기를 원한다. 현재 나이키 최고의 소재와 기술력, 제조 공정을 통해 이전의 코비 모델을 어떻게 개선할 수 있을까?'라고 말했다."

브라이언트는 자신의 이름이 새겨진 모든 신발이 다른 어떤 제품보다 뛰어난 기능성의 상징이 되길 원했고, 이를 확실히 하기 위해 제작 과정에 계속 관여했다. 선수 생활이 끝을 향해 가고 있던 2016년, 『솔 컬렉터』와의 인터뷰에서 "코비 모델을 구매하는 소비자가 자신이 오랜 기간 많은 고민이 들어간 신발을 구매하고 있다는 사실을 알았으면 좋겠다"고 강조했다. "우리는 모든 세부 사항에 주의를 기울인다. 당신이 구매한 이 제품은 더 나은 플레이를 펼칠 수 있도록 도와줄 것이다."

이런 목표를 달성하기 위해 나이키는 거품을 걷어내고, 불필요한 소재를 제거해 운동화 무게를 줄였다. 디자이너는 더 나은 착용감을 선사하기 위해 줌 에어를 통째로 추가하고 카본 파이버 섕크를 다듬었다. 최종 완성된 제품은 오늘날의 선수에게 더욱 잘 맞도록 좀 더 얇고 작게 만들어졌다. 수정된 부분이 이렇게 적다는 사실은 오리지널 버전의 위대함을 입증한다.

링크는 아바에게 고삐를 다시 넘겨주기 전까지, 제품 개발의 초창기 내내 줌 코비 라인에 관여했다. 그래서 이 시리즈의 첫 두 모델은 외관과 접근 방식이 이후의 제품과 확연히 다르다. 링크의 제품은 과한 외관이 특징이지만, 코비의 지휘 아래 제작에 참여한 아바는 미니멀리즘에 좀 더 가까워졌다. 아바는 디자인을 시작하면서 레이어를 줄이고 무게를 줄이고 높이를 낮추었으며, 브라이언트의

경기 방식이 진화함에 따라 최대한 넓은 범위에서 움직일 수 있도록 신발을 제작했다.

줌 코비 1은 코비가 나이키와 계약할 때부터 탄생한 선수와 디자이너의 관계, 그리고 성능이 더 뛰어난 신발을 만들기 위해 양측이 상호 교류한 방식을 보여준다. 브라이언트의 스니커즈는 시그니처 모델이 생명력을 얻는 방식을 재정의했고, 디자인과 혁신의 경계를 확장했다. 브라이언트는 자신에게 필요한 것을 알았고, 다른 선수들이 할 수 없는 방법으로 이를 소통할 줄 아는 선수였다.

링크는 "코비는 신발에서 기대하는 바와 신발에 더하고 싶은 것에 대한 기대치가 매우 높으며, 제작 과정의 매 단계를 함께했다"고 『솔 컬렉터』와의 인터뷰에서 말했다. "그는 경기와 훈련에 대해 생각하는 방식, 경기가 자신의 다른 세상과 어떻게 상호 작용하는지를 생각하는 방식 등에서 시대를 앞서 있었다. 그는 대부분의 사람이 범접하지 못하는 수준에서 이 모든 것을 이해했다."

브라이언트는 각종 대회에서 우승하고, 농구 역사상 가장 위대한 선수 중 하나라는 위치를 굳히는 여정에서 자신의 신발이 중추적인 역할을 했다는 사실을 이해했다. 줌 코비 1은 나이키의 가장 획기적인 시리즈가 되기 위한 기초를 닦았고, 업계 전체에 변화를 가져온 줌 코비 4와 뜨거운 인기를 얻은 코비 6, 그리고 여전히 진화하는 프로토로 시리즈를 위한 문을 열었다.

브라이언트는 2016년 『솔 컬렉터』와의 인터뷰에서 "신발도 여정의 일부"라고 말했다. "신발은 우승 반지와 함께 간다. 내가 신고 있는 이 운동화 없이는 우승 반지를 손에 넣을 수 없다. 이 신발은 내가 우승까지 갈 수 있도록 도왔다."

Air Jordan "Defining Momnents Pack"

맷 웰티

스니커헤드에게 에어 조던 한 켤레보다 더 좋은 것은 에어 조던 두 켤레뿐이다. 조던 두 켤레가 수집가의 에디션으로 함께 포장돼 판매되는 일은 이제 흔하다. 하지만, 이 에디션이 처음 등장했을 때는 역사상 가장 큰 기대를 받던 두 켤레의 에어 조던(검정/금색 컬러웨이의 에어 조던 6와 금색 색상의 점프맨 로고가 새겨진 '콩코드' 에어 조던 11)으로 구성돼 있었으며 이는 '디파이닝 모먼츠 팩', 또는 'DMP'로 불렸다.

팩에 포함된 두 모델 모두 에어 조던 1의 레트로 재발매 열풍이 불기 전인 2006년에 특히 인기가 있었다. 에어 조던 6는 조던이 착용하고 우승을 차지한 첫 번째 스니커즈였기 때문에 그에게 더욱 뜻깊었다. 또한 에어 조던 11은 그가 전설적인 '72승 10패'를 기록하던 시카고 불스 시절에 (그리고 「스페이스 잼」에서) 신었던 농구화이기 때문에 의미 있었다. 조던은 NBA에서 두 번의 스리핏(☞ 농구에서 3연패를 부르는 용어) 전투가 시작될 때에도 이 모델을 착용했다. 조던의 팬을 이 신발에 열광하게 만들기란 매우 간단했다. 출시되는 신발의 수량을 제한하고, 더 강하게 밀어붙이는 거다.

보비토 가르시아는 ESPN 쇼 「잇츠 더 슈즈」에서 일찌감치 이 신발을 받았다. 로브 헤플러는 팟캐스트 「더 위클리 드롭」에서 이 신발을 발매 뒤 세일 시즌에 구할 수 있을 거라고 자신만만하게 얘기했다.(그런 일은 일어나지 않았다.) 이 신발 때문에 쇼핑몰에서 일어난 광기 어린 행위에 관한 이야기 또한 무수하다. 자연스레 이 모델의 리셀 가격도 하늘 높은 줄 모르고 치솟았다. 스니커즈 부티크인 스니커즈 폴리틱스의 데릭 커리는 2020년 『콤플렉스』와의 인터뷰에서 허리케인 카트리나가 불어온 이후 루이지애나의 한 쇼핑몰에서 이 신발을 손에 넣었던 일, 그리고 뒤따른 고객의 광기에 대해 묘사했다. "좀비 떼가 습격하는 것 같았다. 아이들이 몰려들고, 밀고, 넘어지고, 뛰고, 매장 문을 두드렸다. 이 전까지 이 정도의 하입은 없었다." 이 팩은 나이키토크와 같은 포럼에서 많은 이들이 탐내는 물품이 됐고, 스톡엑스 이전 시대의 사람들은 적당한 가격대의 매물을 찾기 위해 포럼을 뒤졌다. "당시 신발 한 켤레에 800달러라면 이미 미친 가격이었는데, 그 신발은 이베이에서 1천 달러에 팔리고 있었다. 내가 지금까지 신발로 벌었던 가장 큰돈을 챙겼다."

'디파이닝 모먼츠 팩'은 조던 브랜드에게 일종의 청사진을 제공한 셈이다. 다음 해에 조던 브랜드는 레트로 재발매 제품의 대부분을 조던 두 켤레가 합쳐져 23을 이루는 (조던 1과 조던 22, 조던 3와 조던 20) '카운트다운 팩'으로 판매했다. 어떤 팩은 좋은 성적을 거뒀고, 어떤 것은 아쉬움을 남겼다. 일부는 매진됐고, 일부는 세일에 들어가기도 했다. 이후 몇 년 동안, 조던 브랜드는 에어 조던 1 팩, 레트로 재발매 버전과 기능성 운동화로 구성된 팩, 그리고 다른 여러 조합의 스니커즈 팩을 발매했다. DMP 에어 조던 6 역시 2020년에 레트로 재발매돼 해당 컬러웨이의 지속적인 영향력을 입증했다.

2007 Supra Skytop

당시 대부분의 주요 브랜드는 눈치채지 못했지만, 2007년 스케이트보드화 산업은 대격변의 소용돌이 속에 있었다. 두툼한 외양에 세부 요소를 더해 제작한 1990년대 후반에서 2000년대 초반의 스케이트보드화 디자인은 극도로 단순한 실루엣에 자리를 내주며 점진적이지만 중요한 개혁을 예고했다. 몇 번 허탕을 친 끝에 스포츠 브랜드가 시장에서 추진력을 더했고, éS나 DC, 라카이 등 기존 경쟁자의 목을 서서히 조여갔다. 스케이트보드화 브랜드 역시 다양한 스니커즈 분야를 넘나들며 성공을 거두기도 했지만, 나이키 스니커즈는 소수 집단에게 단순한 신발 이상의 수집품이 됐다. 게다가 그런 집단은 매해 기하급수적으로 늘어났다.

루커스 위젠탈

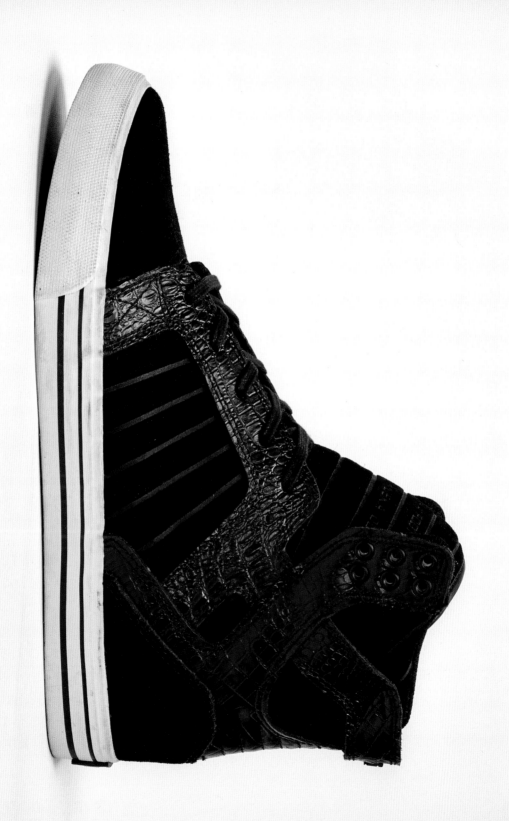

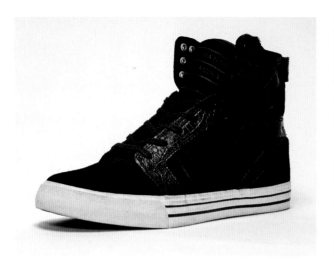
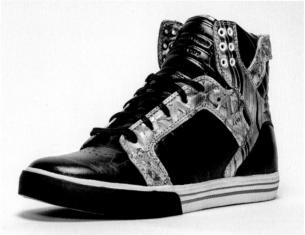

경력이 오래된 프로 스케이터 채드 머스카 본인도
두툼한 모습의 첫 시그니처 스니커즈를 출시했지만,
스케이트보드화에 새 시대가 오고 있음을 직감했다.
머스카는 서카 브랜드 전반과 스태시 스폿으로
스케이트보드 팬에게 깊은 인상을 남긴 éS 스니커즈의
디자이너였다. 그뿐 아니라 카고 팬츠, 민소매 티셔츠,
챙이 달린 비니 등으로 설명되는 그의 스타일은
동시대 스케이터 모두에게 큰 영향을 끼쳤다.

하지만 2000년대 중반, 스케이트보드 신에서
머스카의 첫 시대가 저무는 듯했다. 스케이트보드를
타는 그의 모습은 미디어에서 점점 멀어졌으며,
패리스 힐튼이나 니콜 리치를 비롯한 사교계
인사의 친분에 힘입어 타블로이드지에 등장하는
날이 많아졌다. 동시에 자신의 시그니처 스타일을
버리고 디자이너 브랜드 의상을 입기 시작한 그를
패션계 인사로 보는 시선도 커졌다. 이처럼 머스카는
스케이트보드 산업에서 점차 떠나가고 있었지만,
2005년 수프라 풋웨어가 설립됐을 때 맨 먼저
선정된 스케이터 홍보 대사 중 한 명이었다. 이에
대해 머스카도 "수프라가 설립되기 전 약 1년가량
나는 신발과 관련된 일을 전혀 하지 않고 있었다"고
밝혔다. 당시 머스카는 스케이트보드도 자주 타지
않았다. 그는 다음과 같이 말했다. "나는 당시 패션

위크에 맞추어 파리에 있었다. 그 후에는 발렌시아가,
디올 같은 디자이너의 하이엔드 패션쇼를 보러 런던
패션 위크 현장에 갈 예정이었다."

스케이트보드화와 의류 디자인의 영역으로
돌아왔을 때, 그의 시야는 이전보다 훨씬 넓어진
상태였다. "나는 하이 패션에서 일어나는
일에서 상당히 많은 영감을 받았고, 하이 패션과
스케이트보드라는 두 세계를 연결해 하이 패션의
요소를 스케이트보드화에 접목할 생각에 들떴다.
내가 보기에 당시 스케이트보드 패션 시장은 상당히
정체돼 있었다. 그냥 티셔츠 쪼가리만 엄청 많았고,
죄다 무난한, 지루한 것뿐이었다."

그런 생각을 바탕으로 머스카는 2007년
수프라의 야심작 스카이탑을 만들어냈다. 스카이탑은
당시 스케이트보드 흐름과는 정반대 성격의
신발이었다. 스카이탑의 하이탑 실루엣은 과하다
싶을 정도로 높아서 스케이트보드 매장 벽에 진열된
로우 혹은 미드 실루엣의 신발이 작고 초라해
보였다. 120달러가 넘은 가격 또한 마찬가지였다.
게다가 특정 컬러웨이에 사용된 고급 소재는 당시
산업에서 보편적으로 사용하던 것과 거리가 멀었고,
이 때문에 몇몇 수프라 홍보 모델은 설립 초반에
한동안 수프라 신발을 신고 다니길 꺼릴 정도였다.

수프라 스카이탑

하지만 제이지, 카니예 웨스트, 저스틴 비버 등이 착용하며 본격적으로 성공 가도에 오르자 스카이탑은 스케이트보드 신을 넘어 대중적인 인기를 획득했다. 지금 돌아보면 스카이탑은 정통 스케이트보드 브랜드에서 출시된 스니커즈로는 마지막으로 대박을 터뜨린 신발이라 불러도 무방할 정도다.

하지만 수프라는 한 번도 스스로를 전통적인 스케이트보드화 제조사로 규정한 적이 없다. 당시의 스케이트보드 브랜드는 상당히 일차원적이어서, 스니커즈를 마구 뽑아내며 힙합 아니면 펑크 록 중 한 장르만을 지지했다. 힙합 문화에서 많은 영감을 받은 머스카를 제외하면 수프라의 오리지널 팀에는 그보다 몇 년 앞서 펑크 부흥기를 이끌었던 프로 스케이터 짐 그레코와 에릭 엘링턴이 속해 있었다. 그리고 설립 초반부터 수프라는 디자인뿐 아니라 목표로 삼은 시장이라는 면에서도 스케이트보드 세계 너머를 겨냥하고 있었다.

수프라 설립자 에인절 카바다는 "당시 스케이트보드 업계의 모든 게 맘에 안 들었다"고 말한 바 있다. "솔직히 말해 당시의 스케이트보드 신발을 끔찍하게 싫어했다. 그래서 직접 새 스니커즈를 만든 것이다." 신발 회사를 설립하기 전, 카바다는 수프라와 마찬가지로 펑크와 힙합의 정신이 반영된 이미지를 섞은 브랜드 크루(KR3W)를 만들어 2000년대 최대의 스케이트보드 의류 브랜드로 키워냈다. 그 전에는 오렌지 카운티의 지역 브랜드에 불과했던 팀 산타애나를 전속 스케이터로 머스카를 영입할 수 있을 정도의 브랜드로 키웠다.

수프라가 표방한 창조적 자유는 에트니스, 이메리카, 그리고 éS의 배후에 있는 회사, 솔 테크놀로지의 디자이너 조시 브루베이커를 끌어당겼다. "그자들은 아직 패션계에 뛰어들어 자신들이 원하는 바를 시도할 준비가 안 됐다. 나도 모르지, 어쩌면 단순히 어떻게 하는지 몰랐을 수도 있고." 그는 이어서 말했다. "근데 바로 그게 내가 푹 빠져 있던 것이었다."

머스카 역시 같은 방향을 바라보고 있었다. 그래서 조시와 더불어 수프라의 시작을 알리는 첫 스니커즈를 구상하기 위해 만난 날, 머스카는 디올 옴므(현 디올 맨즈), 마크 제이컵스의 하이엔드 스니커즈와 옛날 농구화 등이 잔뜩 담긴 가방을 들고 나타났다.

머스카는 훗날 "당시 에디 슬리먼에게 아주 많은 영향을 받고 있었고, 하이 패션에서 비전을 발견했다"고 말했다. "슬리먼은 디올의 디자이너였는데, 그때 한창 여러 하이탑 스니커즈를 만들었다. 길게 앞으로 늘어진 앞코와 날렵한 실루엣, 그리고 굉장히 높은 구조로 된 신발이었다."

이 개념은 머스카가 만들려는 스니커즈의 중요한 열쇠로 작용했다. 스카이탑이 출시되기 전 수십 년 동안 스케이트보드 패션은 배기 핏(☞ 자루처럼 넉넉하고 폭이 넓은 바지)의 카고 팬츠에서 카펜터 진(☞ 목수들이 입는 멜빵이 붙은 바지)으로, 거기서 더 날씬한 부츠 컷(☞ 바짓단이 넓은 바지)이나 스키니 핏 청바지(☞ 몸에 딱 달라붙게 입는 청바지)로 유행을 옮겨 가고 있었다. 반면, 스니커즈의 유행은 전혀 진보하지 않아 2000년대 초기의 가장 유명한 스케이트보드 영상을 보면 달라붙는 청바지에 넓적한 신발을 신은 스케이터를 흔히 볼 수 있다.

이에 머스카는 다음과 같이 말했다. "나는 당시 크루에서 스키니 진을 디자인하고 있었다. 언젠가 스키니 진을 입은 사람의 깡마른 다리를 보고 있는데, 갑자기 이 쿨하고 날씬하며 긴 청바지 입은 사람이 엄청 높은 하이탑 스니커즈 안에 발을 집어넣고 있는 모습을 떠올렸다. 하이탑 스니커즈와 훌륭하게 어우러진 아주 근사한 스타일이라는 생각이 들었다."

머스카의 눈에 스카이탑의 디자인은 높은 실루엣의 신발을 선호하는 1980년대 래퍼와 메탈

밴드의 문화적 교집합에 자리 잡고 있었다.

머스카는 "두 개의 완전히 다른 문화가 만나 하나의 스니커즈를 신게 된다는 아이디어에 완전히 홀려버렸다"고 회고했다. "나는 그 아이디어가 매우 강력하다고 생각했다. 매우 넓고 깊은 두 문화 사이의 틈을 좁히고 두 부류의 사람들이 함께 신게 만들 수 있다면, 그런 신발은 대중적으로도 잘 먹힐 테니까." 카바다와 브루베이커는 바로 그런 콘셉트의 신발을 개발하는 데 착수했지만, 수프라의 다른 이들은 당혹감을 감추지 못했다.

머스카는 당시의 분위기를 이렇게 표현했다. "회사의 모든 사람들이 '너 완전히 미쳤구나' 하는 식으로 나를 쳐다봤다. 그리고 우리 신발 개발자는 '네가 대체 무슨 생각을 하고 있는지 모르겠지만, 정 만들고 싶다면, 만들어주지'라는 입장이었다. 브루베이커는 나와 같은 편이었는데, 내 비전과 스케치를 바로 이해하고는 완벽한 결과물을 내놓았다." 수프라 팀은 최종적으로 원하던 실루엣을 만들어내기까지 약 세 개의 견본을 만들어야 했다.

브루베이커의 이야기를 들어보자. "우리는 설포 길이를 여러 차례 수정했다. 설포를 적절한 선까지만 늘려야 우리 의견을 반대하는 이들에게 충분히 소화할 수 있는 실루엣이라고 설득할 수 있으니까." 그렇게 해서 설포는 원래 견본보다 5~6밀리미터 짧은 상태로 마무리됐다. 밑창 또한 머스카의 옛 스니커즈와는 제법 달랐다. 스카이탑 이전 여러 차례 시대를 대표한 그의 시그니처 스니커즈는 두꺼운 컵솔(☞ 갑피를 밑창에 박음질하여 부착하는 신발로 쿠션이 적용돼 초보자에게 알맞다)과 눈에 보이는 에어백을 더한 두툼한 갑피를 갖고 있었다. 하지만 2007년부터 스케이트보드 신발은 불필요한 외피를 벗기 시작했고, 벌커나이즈드(☞고무 밑창을 일컬으며, 갑피를 본드로 밑창에 부착하는 방식을 가리키는 말이기도 하다. 이런 신발은 밑창이 얇은 대신 보드감이 좋아 숙달된 선수들이 선호한다)

밑창을 가진 반스의 하프 캡과 에라 같은 고전적인 모델이 다시 대중의 관심을 받기 시작했다. 그렇기 때문에, 머스카가 내놓았던 과거의 신발과는 달리 스카이탑은 벌커나이즈드 밑창을 선택했다.

머스카는 다음과 같이 말했다. "시대가 달라졌고, 낡은 스케이트보드 스타일을 상징하는 모든 것과 최대한 반대되는 제품을 만들고 싶었다. 옛 스케이트보드 신발은 컵솔과 에어백을 포함한 모든 게 두툼했다. 나는 좀 더 날렵하고, 세련되고, 유연한 제품을 만들고 싶었던 것 같다."

카바다는 이런 유연함이 신발의 편안함을 희생해서 얻어진 결과물임을 알았다. 수프라의 모기업인 원 디스트리뷰션의 전 글로벌 마케팅 디렉터 애슐리 니콜스는 "에인절은 이를 원하지 않았고, '신발은 무조건 편해야' 한다고 말하곤 했다"고 회고했다. 그의 뜻대로, 수프라는 모든 신발의 안창에 1달러 이상을 투자해 편안함을 확보했다.

머스카는 "바로 마음에 들었다"고 말했다. 완성된 스니커즈는 그의 삶 구석구석에 녹아든 신발이었다. "쉽게 신고 벗을 수 있는 신발이지만, 스케이트보드를 탈 때는 신발 끈을 당겨 발을 꼭 고정할 수 있었다. 최고 수준으로 발목을 고정했고 또 보호해주었다." 진보된 기술을 사용한 스카이탑은 골절됐던 머스카의 오른쪽 발목에 삽입된 철판을 든든히 보호해주었다. "발목 전체를 충분히 보호했고, 벌커나이즈드 밑창을 사용해 매우 유연했다."

하지만 수프라가 스카이탑을 하이엔드 스케이트보드 신발로 기획한 것은 아니며 이는 다양한 컬러웨이가 입증한다. 비록 첫 번째 출시 모델은 하얀색이었지만, 그다음 출시된 모델은 검은색 악어 스웨이드를 사용하거나 금색 혹은 은색으로 출시됐다. 스케이터는 해당 실루엣과 컬러웨이에 보수적인 시선과 의심의 눈초리를 보였다. 머스카는 이렇게 설명한다.

"어떤 스케이터라도 스케이트보드 산업에서 나온 제품에 외부의 낯선 요소가 접목된 것을 보면 부정적인 반응을 보인다."

심지어 수프라 내부에서도 스카이탑에 대한 우려 섞인 시선이 있었다. 브루베이커는 "직원들은 두려워하고 있었다"고 회고했다. "실제로 몇몇 사람은 우리 면전에서 대놓고 웃음을 터트렸다. '이게 뭐야, 우주인이 신는 부츠인가? 대체 뭐야?'" 회사의 판매 담당자들도 제품을 어떻게 팔아야 할지 몰라 난색을 표했다. "이 모델이 생산에 들어가고 공식적으로 우리의 제품이 됐지만, 출시된 첫 시즌에는 여러 가지 어려움이 있었다. 심지어 우리 판매 담당자 중 몇 명은 제품을 가방에서 꺼내지도 않는다는 말을 들었다. 사람들에게 제품을 선보일 자신이 없었던 거다."

하지만 이는 큰 문제가 되지 않았다. 머스카는 여전히 할리우드 사교계의 유명 인사였고, 종종 수프라 제품을 신은 채 사진에 찍혔다. 사진이 인터넷에 떠돌면서 스니커즈에 대한 관심이 커졌다. 브루베이커는 이야기한다. "글쎄, 첫 한두 시즌에는 판매 실적이 높지 않았지만, 내 기억에는 2008년쯤 본격적으로 판매에 불이 붙었던 것 같다."

극적인 판매 상승에는 제이지의 공이 컸다. 2007년, 로커펠라 레코드의 공동 창업자인 제이지가 리한나의 「엄브렐라」 뮤직비디오에 금색 색상의 스카이탑을 신고 출연했다. 윌 스미스가 영화 「나는 전설이다」 홍보차 「토탈 리퀘스트 라이브」에 출연했을 때 갈색 색상의 스카이탑을 신고 있었기에 제이지가 스카이탑을 신고 미디어에 등장한 첫 인물은 아니지만, 그가 현존하는 연예인 중 가장 유명한 사람 중 한 명이며 「엄브렐라」가 빌보드 핫 100 차트 1위를 차지했다는 점을 고려하면 그의 영향력은 절대 작지 않았다. 협찬의 배후에는 로커펠라에 소속돼 있던 니콜스가 있었다. 그는 또한 릴 웨인이 『다 카터 III』 앨범 프로모션 캠페인 내내 스카이탑을

신게 한 당사자이기도 하다. 니콜스는 훗날 이를 가리키며 "뮤직비디오부터 시상식 참석까지, 웨인은 오직 수프라만 신었다"고 회고했다. 웨인의 히트 뮤직비디오 「어 밀리」도 예외는 아니다. "그는 뮤직비디오에서 레드 페이턴트 레더가 사용된 모델을 신었다. 처음으로 이 신발을 신은 사람이었다."

이내 판매량이 급증했고, 카바다에 따르면, 200켤레 정도였던 금색, 은색 모델의 생산량은 "수백만 켤레까지 급증했다. 생산량을 늘려 스카이탑의 수요를 충족시키는 데 약 3년이 걸렸다. 어느새 모든 컬러웨이가 3만, 4만 켤레, 어떤 것은 10만 켤레까지 팔렸다. 당시 스카이탑의 컬러웨이가 총 스무 개 정도 됐으니, 그야말로 어마어마한 수량의 신발을 만들어낸 거다."

스카이탑 라인의 마지막 모델이 나온 후인 2010년대 초, 스케이트보드 신발의 유행은 다시 한번 바뀌어 너무 높은 하이탑 모델에 대한 수요가 줄기 시작했다. 하지만 머스카, 카바다, 브루베이커, 니콜스, 그리고 수프라 브랜드 전체에 있어 스카이탑의 영향력은 절대 만만히 여길 정도가 아니었다.

글을 작성하고 있는 현 시점에서 수프라의 미래는 불안정하고, 파산에 대한 루머까지 돌고 있다. 하지만 브랜드의 상황과 무관하게 머스카는 스카이탑을 자신의 경력을 소생시킨 일등 공신으로 여긴다. "스카이탑은 내가 디자이너뿐 아니라 스케이터로서 경력을 이어갈 수 있도록 매우 긍정적인 피드백과 힘을 주었고, 덕분에 나는 여러 영상 및 스케이트보드 관련 콘텐츠를 계속 만들어나갈 수 있었다. 그러니까 스카이탑은 내게 다양한 방식으로 생명을 불어넣은 셈이다."

브루베이커는 이렇게 표현했다. "우리는 스케이트보드뿐 아니라 스니커즈의 역사에 무언가를 남겼다. 내 생각에는 많은 사람이 수프라에 대해 알기도 전에 스카이탑이라는 이름을 먼저 알고 있었다."

수프라 스카이탑

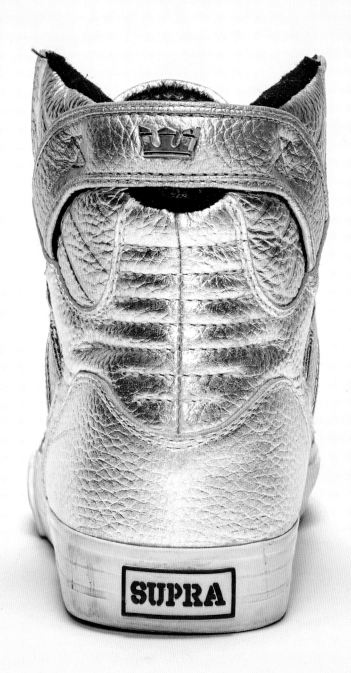

Nike Zoom Soldier

마이크 데스테파노

르브론 제임스는 2003년 NBA 드래프트에서 겨우 열여덟 살의 나이에 전체 1순위로 지명됐다. 불과 4년 후인 2007년, 그는 이미 네 컬레의 시그니처 스니커즈를 가졌다. 클리블랜드 캐벌리어스는 50연승을 거두어 시즌을 마무리했고, 제임스는 선수 경력에서 두 번째로 팀을 플레이오프 무대로 이끌었다. 2005~2006년 시즌이 시작되기 전, 나이키는 제임스의 시그니처 라인의 연간 발매 계획을 고집스럽게 강행하며 그의 첫 시즌 평균 성적에서 이름을 따 온 아웃도어 신발 20-5-5를 라인에 추가했다. 그가 포스트 시즌에서 신었던 첫 신발은 20-5-5였지만, 이듬해 그가 처음으로 선보인 기능성 운동화 줌 솔저가 제임스의 기념비적인 경기로 인해 더욱더 높은 인지도를 얻었다.

줌 솔저는 가죽과 누벅 소재의 갑피, 발등의 중간을 덮는 큰 벨크로 덮개, 그리고 코트에서 발을 더 안정되게 고정하는 발목 고정 시스템이 특징이다. 이는 제임스가 정규 시즌 내내 신었던 나이키 르브론 4의 부츠 같은 폼포짓 갑피와는 완전히 달랐다.

사람들은 솔저에 몇 가지 의문을 품었다. 대중들이 르브론 라인의 테이크다운 모델을 기억이나 할까? 아니, '진짜' 르브론 스니커즈가 맞기나 한가? 확실히 르브론의 이름과 로고가 있긴 했다. 하지만, 110달러라는 가격은 르브론 4의 가격보다 무려 40달러나 저렴했다. 심지어 발 전체를 덮는 줌 에어 유닛도 없고, 쿠셔닝 시스템도 발뒤꿈치에만 있었다. 줌 솔저는 젊은 제임스가 자신의 팀 클리블랜드 캐벌리어스를 첫 번째 NBA 결승전에 올려놓았던 2006~2007년 플레이오프를 위해 만들어졌다.

제임스는 그해 플레이오프 경기에서 다양한 컬러웨이의 줌 솔저를 신었는데, 사람들에게 가장 강한 인상을 남긴 것은 디트로이트 피스톤스와의 동부 콘퍼런스 결승전 5차전에서 신었던 감청색/하양/금색 컬러웨이였다. 제임스는 경기 막바지에 연속 25점을 득점하고 결정적인 레이업 숏으로 클리블랜드 캐벌리어스가 얻은 점수 30점 중 29점을 득점하며 연장전 승리와 NBA 역사상 가장 훌륭한 개인 플레이오프 성적을 거머쥐었다. 이 한 번의 초인적인 경기만으로 줌 솔저는 중요한 의미를 가진 스니커즈가 됐다. 디트로이트 피스톤스와의 경기로 줌 솔저는 한 번 나오고 마는 모델 이상으로 주목을 받게 됐으며, 나이키는 이후로 매년 새로운 줌 솔저를 출시했다.

제임스의 전설적인 경기는 이후로도 수없이 회자됐고, 나이키는 결국 2018년 '아트 오브 챔피언' 컬렉션의 일부로 줌 솔저의 오리지널 컬러웨이를 레트로 재발매하기에 이르렀다. 이는 지금까지도 줌 솔저의 유일한 레트로 재발매 사례다. '진짜' 르브론 스니커즈가 맞든 아니든, 르브론 제임스가 이 신발에 무슨 짓을 단단히 한 것만은 틀림없다.

2008 Nike Zoom Kobe 4

2008년까지만 해도 로우탑 농구화는 위험하다는 게 일반 상식이었다. 많은 선수가 발목이 삐거나 그보다 더 심한 부상을 우려했기에 20년 동안 농구화는 대부분 하이컷이나 미드컷이었다. 로우탑을 신고 코트를 용감무쌍하게 거니는 이는 스티브 내시와 길버트 아레나스 같은 몇몇 선수뿐이었다. 하지만 모든 농구 선수가 로우컷 농구화를 신고 코트를 누비게 한 촉매제 역할을 한 인물이 있다. 바로 코비 브라이언트다.

제럴드 플로레스

브라이언트의 네 번째 나이키 시그니처 운동화는 그가 인정한 가장 '용감한' 운동화였다. 코비 라인의 첫 세 가지 시그니처 스니커즈를 보면 부피가 큰 가죽 갑피에서 발에 꼭 맞는 핏과 낮은 실루엣으로 점차 진화하는 모습을 볼 수 있다. 통가죽 신발이었던 줌 코비 1부터 거미줄 형태의 갑피가 돋보이는 줌 코비 3까지의 개발 과정도 한눈에 추적할 수 있다. 네 번째 모델을 위해 코비는 나이키 혁신팀의 크리에이티브 디렉터이자 부사장인 아바를 밀어붙였다. 그는 농구 선수의 움직임과 유사한 발놀림을 선보이면서도 발목 염좌를 겪지 않는 축구 선수들의 움직임에서 영감을 얻어 로우컷 농구화 제작을 요청했다.

아바는 "코비가 러닝화나 축구화 같은 로우컷을 원한다는 사실은 우리에게 도전이었다"고 말했다. "디자인에서 나는 언제나 필요한 것만 취하고, 신체 기능이 최대한 높은 성능을 발휘하게 하는 극도로 단순한 접근법을 선호했다."

나이키는 플라이와이어 기술로 이러한 미니멀리즘을 구현할 수 있었다. 이 기술은 2008년 베이징 올림픽 때 브라이언트가 신었던 농구화, 나이키 하이퍼덩크를 통해 처음 선보였다. 현수교 설계 방식과 마찬가지로, 신발을 따라 전략적으로 배치된 철선은 발을 보호하는 동시에 신발을 더욱더 가볍고 유연하게 했다.

비록 코비와 아바는 네 번째 시그니처 모델의 방향성에 동의했지만, 다른 사람을 납득시키기는 더욱 어려웠다. 회사 내부에서는 소비자들이 이를 어떻게 받아들일지, 그리고 제품을 어떻게 판매해야 할지를 걱정했다. 결국 브라이언트 본인이 직접 나서서 소매업체에 하는 제품 설명을 도왔다.

브라이언트는 2016년 『솔 컬렉터』와의 인터뷰에서 "바이어들을 대면해 혁신적인 측면에서, 그리고 선수의 경기력 측면에서 왜 로우컷을 선택했는지, 그리고 신발에 새롭게 추가된

힐락(☞ 발목을 삐끗하지 않게 해주는 부분)처럼 이 모델을 하이탑보다 더욱 안전하게 만들어주는 요소에 관해 설명해야 했던 일을 기억한다"고 회상했다. "줌 코비 4는 우리가 시도한 용감한 도약 중 하나였다. 성공한다면 산업 전체를 바꾸겠지만, 실패한다면 개같이 망할 수도 있는 상황이었다."

또한 아바는 신발을 만들기 위해 내부에서 벌어졌던 전투를 기억한다. "당시에는 급진적인 개념이었지만, 코비는 이거야말로 자신이 원하는 기능이자 신발이라고 단호한 태도를 보였다." 브라이언트는 다음 NBA 시즌에서 경기를 풀어나갈 방식뿐만 아니라 농구화의 미래에 대해서도

나이키 줌 코비 4

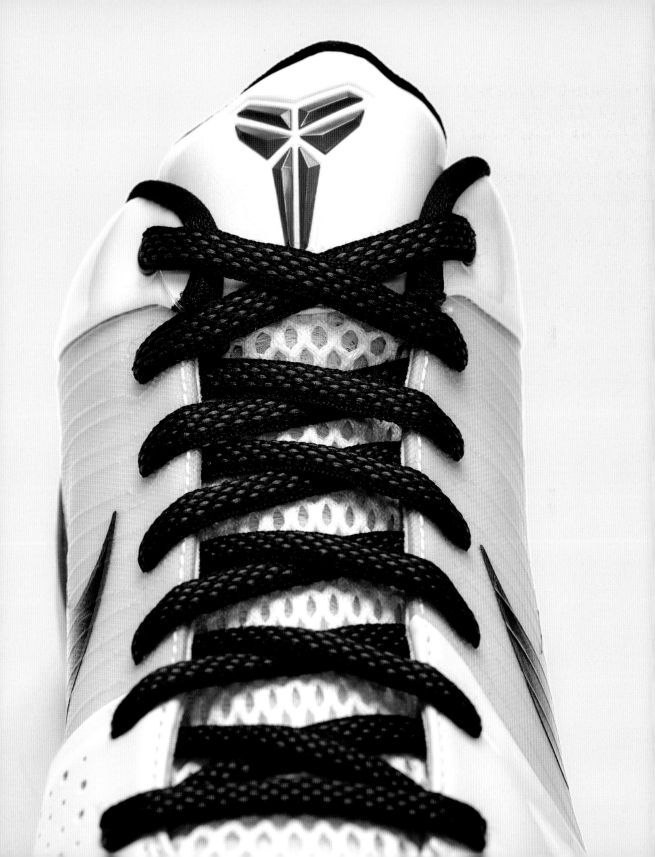

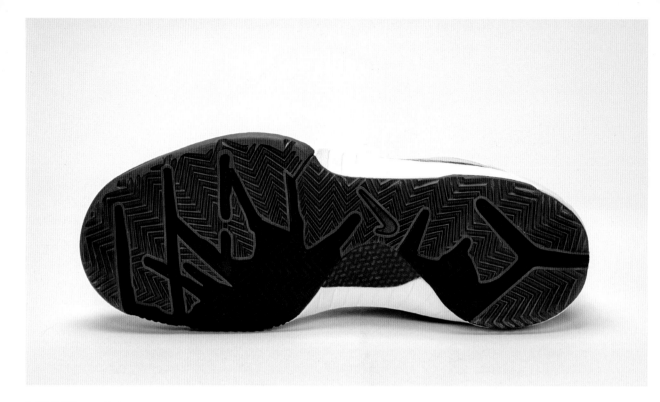

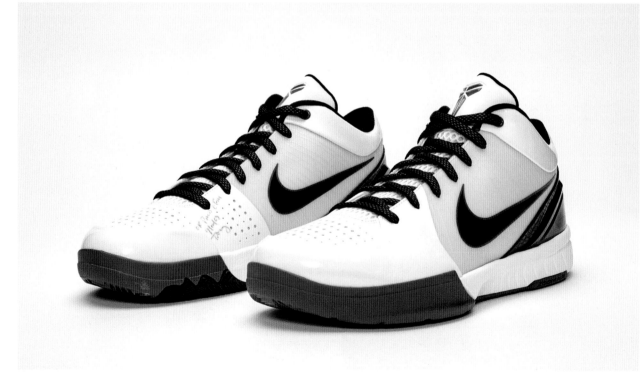

226 나이키 줌 코비 4

생각하고 있었다. "나는 그가 '신발이 발목까지 올라올 필요가 없다는 사실을 모든 사람과 자라나는 아이들에게까지 증명하고 싶다'고 말한 것을 기억한다."

비록 위험해 보이긴 했지만, 코비와 아바는 결국 줌 코비 4를 완성할 수 있었다. 나이키 줌 코비 4는 2008~2009시즌을 앞두고 NBA 최고의 선수와 함께 시장에 데뷔할 예정이었다.

브라이언트는 이미 역대 최고 선수의 입지를 굳혔지만, 끝없이 화려해져가는 자신의 이력에 계속해서 새로운 수상 기록을 추가했다. 2008년 NBA 시즌의 리그 MVP였고, 단숨에 NBA 결승전으로 직행했다. 비록 팀은 결승전에서 보스턴 셀틱스에 패배했지만, 그는 베이징 하계올림픽 때 지난 올림픽의 부진한 성적을 만회하고자 뭉친 회심의 남자 농구 대표팀, 이른바 '리딤 팀'에서 미국을 대표했고 결국 금메달을 땄다. 2008~2009시즌으로 돌아가면서 브라이언트와 로스앤젤레스 레이커스는 리그의 열기에 다시 불을 붙일 준비가 됐고, 리그 초반부터 결승전 진출이 가장 기대되는 팀이 됐다.

아바는 "지난 경험을 통해 훌륭한 디자인은 과학과 예술의 균형, 즉 기능성과 이를 표현하는 방식의 균형이라는 사소한 철학을 발전시킬 수 있었다"고 말했다. "하지만 나는 거기에 이야기의 개념을 덧붙였는데, 나는 이것이 굉장히 중요하다고 생각한다. 내게 훌륭한 디자인은 과학, 예술 그리고 이야기의 균형이다."

광고가 주로 텔레비전을 통해 방영됐던 과거 10년과 달리, 이 시대 농구화는 인터넷을 통해 마케팅되기 시작했다. 브라이언트가 하이퍼덩크를 신고 달리는 차 위를 뛰어넘고, 「잭애스」 출연자와 함께 등장하는 나이키 스폰서 비디오에 출연했다. 또한 "발목 보험"이라는 적절한 제목의 짧은 광고 시리즈에도 등장해 코비 4를 홍보했다. 이 짧은 영상에서 브라이언트는 발목 보험 판매원 역할을 맡아 농구 선수의 발목 부상을 막아준다는 "비전통적인 로우컷 슈즈"를 광고했다. 또한 NBA 올스타 경기에서 첫선을 보인 텔레비전 광고도 있었는데, 이 광고에서는 브라이언트가 코미디언 마이크 엡스와 오리지널 에어 이지를 신은 고 디제이 에이엠에게 발목 보험을 소개하는 장면이 나온다.

브라이언트는 코비 4와 함께 코트에서 선수 경력의 중요한 순간을 맞기도 했는데, 이 순간이 브라이언트와 이 신발의 명성을 높였다. 2009년 2월 2일, 그는 뉴욕 닉스를 상대로 61점을 득점하며 매디슨 스퀘어 가든에서 조던을 뛰어넘는 새 기록을 세운다. 예상대로 로스앤젤레스 레이커스는 NBA 결승전에 또 한 번 진출했고, 브라이언트는 네 번째 NBA 챔피언십과 첫 번째 NBA 결승 MVP 타이틀을 따낸다.

NBA 최고의 스니커헤드 중 한 명인 휴스턴 로키츠의 포워드 P. J. 터커는 줌 코비 4를 자신이 지금까지 직접 착용하고 경기에 나선 신발 중 가장 기억에 남는 모델이라고 말했다. "이 신발은 완벽한 농구화지만, 밖에 돌아다닐 때 신을 수 있는 신발이기도 하다." 코비의 라인을 시작으로 로우탑 농구화는 더 큰 인기를 얻었고, 이 같은 흐름은 다른 라인으로 확산했다. 오늘날에는 NBA 선수 중 60퍼센트 이상이 코트에서 로우탑을 착용한다.

아바는 "코비 4를 세상에 내놓느라 힘겨운 싸움을 벌였지만, 코비와 함께 일했던 기억 중 특히 이 일은 쉽사리 지워지지 않을 것"이라고 말했다. "코비 4는 이전 모델들과 정말 다른 신발이었고, 선수의 의견이 그만큼 중요했다. 그의 의견은 우리에게 큰 자신감을 줬고, 이 아이디어와 개념을 관철하는 데 큰 도움이 됐다."

Nike Hyperdunk

브랜든 리처드

2008년, 하이퍼덩크의 미래지향적 스타일, 전 세계적인 규모의 홍보, 혁신적인 바이럴 마케팅 캠페인은 스니커즈 발매의 청사진을 확립했다. 아바가 이끄는 디자인 팀은 시장에서 가장 가볍고 탁월한 기능성 농구화를 만들기 시작했다. 이 모델은 벡트란 케이블을 활용한 지지 시스템인 플라이와이어와 루나론 폼 쿠셔닝의 데뷔를 알리는 스니커즈였다. 플라이와이어와 루나론의 조합은 신발의 성능을 유지하면서도 무게를 줄이려는 나이키의 목표를 달성할 수 있게 해주었다. 하이퍼덩크의 무게는 당시 나이키의 평균 농구화보다 18퍼센트 가벼운 368.5그램이었다.

자신의 시그니처 라인이 따로 있었음에도, 브라이언트는 하이퍼덩크의 출시에 도움을 주기 위해 제작 과정에 참여했다. 브라이언트는 항상 새로운 기술력을 추구하는 것으로 명성이 자자했고, 나이키가 이 신발을 공개할 베이징에서 올림픽 데뷔를 앞두고 있었다.

브라이언트는 2009년 『솔 컬렉터』와의 인터뷰에서 "나를 설득시킨 건 하이퍼덩크의 기술"이라고 말했다. "나는 기술력을 정말 중시하는 사람이다. 나처럼 한계를 뛰어넘고, 완성된 지 얼마 되지도 않은 신발을 신고 경기에 임할 수 있는 사람은 많지 않다. 아직 공식 발매 전이지만, 내가 수년 동안 요구한 모든 조건을 맞춘 새 신발을 신고 경기를 뛰는 것은 그리 어려운 도전은 아니었다."

실제로 코비는 공식 발매 몇 달 전부터 레이커스 컬러웨이의 모델을 착용하고 정규 시즌 몇 경기에 출전하면서 대중에게 처음 하이퍼덩크를 공개했다. 당시 브라이언트가 착용한 레이커스 컬러웨이의 하이퍼덩크는 2008년 5월에 스물네 컬레 한정으로 극소량 발매되기도 했다. 그러나 대다수의 사람들은 게릴라식 마케팅 캠페인을 통해 이 신발을 알게 됐다. 온라인을 통해 공개된 두 편의 영상에는 코비가 하이퍼덩크를 신고 자신을 향해 달려오는 애스턴 마틴을 뛰어넘는 모습과 「잭애스」 출연진과 함께 뱀으로 가득 찬 미니 풀을 뛰어넘는 장면이 담겼다. 비록 연출된 스턴트였지만, 나이키는 이 광고를 통해 운동화에 신비로움을 더했고, 업계 최초의 바이럴 효과를 일구었다.

2004년 미국 농구 대표팀의 충격적인 패배 이후, 당시 가장 큰 기대와 관심을 받던 올림픽 농구 경기의 무대로 베이징이 선정됐다. 브라이언트를 포함한 2008년 '리딤 팀' 로스터의 절반이 '유나이티드 위 라이즈' 하이퍼덩크를 착용한 상태로 금메달을 따냈고, 이 대회는 하이퍼덩크가 소비자의 관심을 사로잡는 결정적인 순간의 무대가 되었다. 여자 대표팀과 경쟁국 선수도 이 모델을 착용했다.

오리지널 하이퍼덩크 이후 훌륭한 기능성을 자랑하는 퍼포먼스 라인이 새로 탄생했고, 매년 새로운 모델을 생산했다. 하이퍼덩크가 남긴 유산은, 디자인과 21세기형 마케팅 캠페인을 통해 농구화의 진보를 이끌었다는 점에 있다.

2009 Nike Air Yeezy 1

2008년, 카니에 웨스트는 대중문화 영향력에서 세계 최정상의 자리에 올랐다. 장르를 넘나드는 탁월한 스튜디오 앨범을 네 장이나 냈고 (『칼리지 드롭아웃』, 『레이트 레지스트레이션』, 『그래듀에이션』, 『808 앤 하트브레이크』) 열 개 이상의 그래미상을 받으며 힙합을 바라보는 사람들의 시각과 느낌을 바꿨다. 하지만 한 세대를 대표하는 뮤지션으로 입지를 공고히 하던 그가 돌연 디자인과 제품에 초점을 맞춘 행보를 보이기 시작했다. 2003년에 데뷔할 때부터 그가 착용한 모든 의상, 액세서리, 그리고 스니커즈는 인스타그램에 탐색 탭이 생기기도 전에 수많은 인터넷 블로그에 오르내리는 소재였다. 그는 초등학교 4학년 꼬마였을 때부터 교실에서 스니커즈를 그리고 2007년에 청년이 돼서는 머리 일부를 밀어 펜디 로고를 그려 넣는, 그런 사람이었다. 이런 웨스트가 드디어 디자이너로 이름을 알릴 때가 도래한 것이다. 쉽게 예측할 수 있듯, 당대 최고의 영향력을 가진 아티스트가 세계 최고의 스니커즈 브랜드와 연결되는 것은 시간 문제였다.

조 라 퓨마

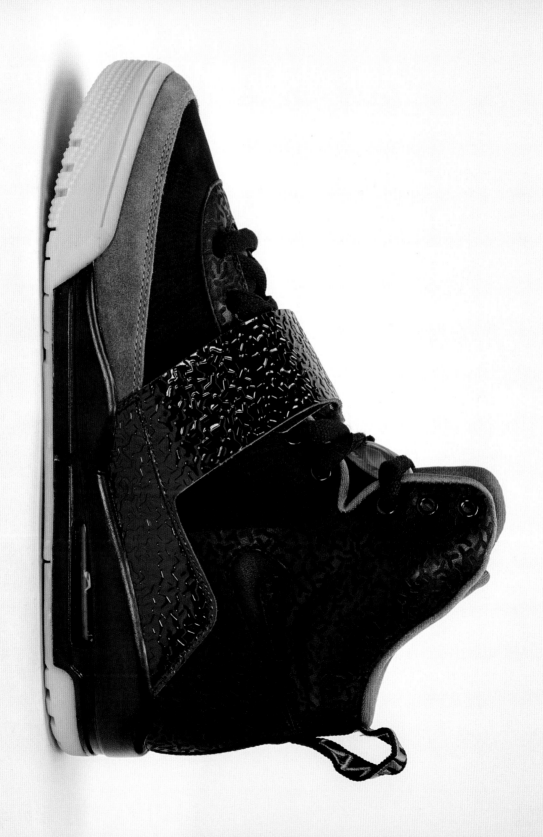

빈티지 패치워크 나이키 재킷을 입고 연필을 손에
든 웨스트가 마이애미에서 뉴욕으로 가는 자가용
비행기 안에서 스니커즈를 그리고 있는 유명한
사진이 있다. 웨스트에 의하면 그는 킬고어가
디자인한 전설적인 에어 포스 1 실루엣의 발매
25주년을 기념하고자 뉴욕에서 진행된 나이키의 '원
나이트 온리' 에어 포스 1 이벤트에 참석하고 나서
영감을 받았다. 그의 드로잉은 1980년대의 히트작
「백 투 더 퓨처」와 나이키 맥, 그리고 그가 사랑하는
일본 애니메이션에서 많은 영감을 얻었다. 1만 미터
위 허공에서 만들어진 이 스케치들은 이내 나이키의
스페셜 프로젝트 전담 크리에이티브 디렉터, 마크
스미스에게 전달됐다.

초장부터 웨스트와 스미스는 우주인이 신는
부츠와 같은 미래적이고 독특한 디자인을 선호하는
웨스트의 취향과 나이키 카탈로그의 나머지 신발과
어색함 없이 어우러질 수 있는 스니커즈를 만들려는
스미스의 목표를 모두 만족시킬 디자인을 찾기
위해 노력했다. 그들은 전 나이키 개발자인 티파니
비어스와 나이키의 가장 악명 높고 은밀한 개발
센터인 이노베이티브 키친에서 수많은 프로토타입과
샘플, 그리고 디자인을 만들어냈다.

웨스트는 『콤플렉스』와 2009년에 진행한
인터뷰에서 이지 1의 초기 버전에 대해 다음과 같이
설명했다. "에어 이지 1의 오리지널 버전은 배터리를
사용해 빛을 냈다. 이 첫 버전을 지금도 갖고 있는데,
옆면에 있는 버튼을 누르면 불이 들어온다."

결국, 그들은 에어 어설트의 밑창을
개조하고, 조던 3의 클래식 코끼리 가죽 패턴을
응용한 '엘리펀트 페이턴트 패턴'을 적용했으며,
금상첨화로 야광 겉창을 더해 디자인을 완성했다.
하지만 갑피와 더불어 가장 중요한 부분은 앞발을
감싸는 스트랩으로, 발을 잘 고정해주는 동시에
1980년대 말 보 잭슨의 에어 트레이너 1의
DNA를 2000년대에 알맞게 재해석한 것이다. 신발

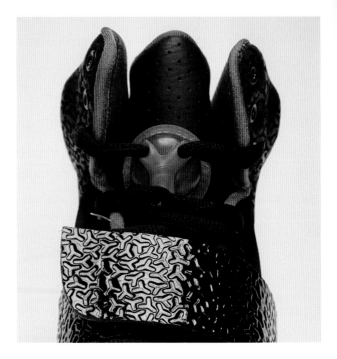

디자이너이자 브랜드 키스의 설립자인 로니 피그는
완성품에 대해 "진정한 콜라보레이션 같았다"고
설명했다. "조던 3나 에어 어설트 중창처럼 나이키의
역사 속에서 가져온 핵심 요소도 있었지만,
카니예만의 독보적인 심미관에서 유래한 세부
요소들이 잘 결합돼 있었다."

2006년부터 2009년까지 스니커즈 신은
여전히 클래식 에어 조던과 정상급 NBA 선수의
시그니처 스니커즈들이 지배하고 있었다. 웨스트와
나이키가 협업한 신발은 나이키 산하 브랜드에서
스포츠 선수가 아닌 인물과 협업한 첫 번째
스니커즈였다. 비록 운동선수를 위해 만들어진
스니커즈는 아니었지만, 기능성은 여전히 매우
중요했다. 2009년 『콤플렉스』와의 인터뷰에서
스미스는 말했다. "난 언제나 운동선수의 눈으로
사물을 본다. 농구 선수를 예로 들자면, 농구 선수의
기량은 농구 경기가 펼쳐지는 코트에서 드러난다.
이를 웨스트에게 적용하면, 무대 위에서 두 시간
이상을 뛰어다녀도 무리가 없는 신발을 만들어야

나이키 에어 이지 1

하는 거다." 웨스트와 나이키 콜라보레이션에 대한 루머가 절정에 달하던 2008년, 웨스트는 마침내 제50회 그래미 어워드 시상식 무대에서 나이키 에어 이지 1을 처음으로 공식 선보였다. 그날 밤, 웨스트는 「헤이 마마」를 부르며 얼마 전에 타계한 모친 돈다 여사를 추모했다. 공연의 분위기는 시작 후 약 1분 30초가 지났을 때, 웨스트가 감정을 이기지 못하고 무릎을 꿇으면서 클라이맥스에 달했다. 이 상징적인 행위는 무수히 많은 것을 뜻했지만, 10년 뒤에 스니커헤드에게 남은 건 사진 한 장이었다. 눈을 감고 한 손에 마이크를 든 웨스트가 미발매된, 전체가 검은색인 나이키 에어 이지 1을 신고 있는 모습은 처음으로 그의 시그니처 스니커즈를 가장 정확히 보여준 사진이었다. 그렇다면, 이날 그래미 시상식에서 신은 신발은 얼마나 특별한 가치를 지니고 있을까? 2017년의 시세로 말하자면, 이 미발매 버전은 스니커즈 위탁 판매 매장인 플라이트 클럽에서 10만 달러에 달하는 가격에 판매되고 있다.

웨스트가 시상식에서 이미 스니커즈를

공개했음에도 불구하고 나이키가 콜라보레이션을 공식 발표한 것은 약 두 달 뒤의 일이었다. 2009년 4월 6일, 나이키는 드디어 "나이키와 카니에 웨스트가 나이키 에어 이지 스니커즈를 선보인다"고 알리는 보도 자료를 배포했다. 보도 자료 끝에는 나이키 에어 이지가 2009년 봄에 세 가지 컬러웨이로 발매될 예정이라고 적혀 있었다. 4월에 출시된 젠 그레이/LT 차콜, 5월에 출시된 검정/검정, 그리고 6월에 발매된 넷/넷 탠(net / net Tan)이 바로 그 주인공이다. 웨스트는 2009년 『콤플렉스』의 표지를 장식한 인터뷰에서 스니커즈의 설포에만 살짝 들어간 포인트 색상에 대해 다음과 같이 설명하기도 했다. "나는 이지 스니커즈에 독특한 컬러웨이를 지정하고 싶었다. 예를 들어, 자신의 집 벽을 통째로 퓨시아(☞ 속씨식물의 하나로 분홍빛을 띤다) 색으로 칠하는 사람은 많지 않을 거다. 대신 퓨시아 색을 띤 작은 제프 쿤스의 작품 한 점을 장식품으로 두겠지. 에어 이지도 마찬가지다. 나도 그 색을 작게, 설포 안쪽에만 적용했다." 공식 발매까지 아직 몇 달이 남았을 때 웨스트는 에어 이지 1의 모든 컬러웨이를 길거리에서, 공연장에서, 그리고 뮤직비디오에서 신고 나왔다. (지금이 케리 힐슨의 2009년 히트곡 「낙 유 다운」 뮤직비디오를 보기 좋은 타이밍이다.) 하지만 웨스트가 신발을 막 홍보하고 있을 당시 이미 전 세계 스니커헤드의 머릿속에는 신발을 어떻게 손에 넣어야 할지에 대한 고민뿐이었다.

정식 발매로 공급한 물량이 정확히 총 몇 컬레인지는 지금까지 알 수 없으나, 2009년 『콤플렉스』커버 인터뷰에서 웨스트는 총 9천 컬레가 시장에 풀릴 예정이라고 말했다. 에어 이지 1은 전국의 고급 패션 매장에서만 판매했으며, 루머에 의하면 미국 전역에서 마흔 군데도 안 되는 매장에서만 판매했다. 실제로 디트로이트의 부티크 번 러버는 마흔 컬레도 안 되는 적은 물량을

공급받았다고 털어놓았다. 번 러버의 공동 대표 릭 윌리엄스는 다음과 같이 회고했다. "이지 1은 역사적인 신발이라고 생각한다. 다른 사람은 어떻게 느꼈는지 모르겠지만, 우리는 에어 이지 1의 발매를 통해 많은 걸 배웠다. 에어 이지 1은 분명 하입의 새로운 시대를 열었고, 부티크의 영역을 한 단계 확장하도록 도왔다."

웨스트와 나이키의 파트너십은 프로젝트 진행과 인지도, 그리고 영향력이란 측면에서 성공적이었지만, 아쉽게도 끝이 좋지 않았다. 2012년 나이키 에어 이지 2가 발매되고 얼마 되지 않아 웨스트는 협업 과정에서 브랜드가 고집한 제한점에 불만을 털어놓더니 이윽고 자신의 음악과 공연을 통해 나이키를 공개 비난하기 시작했다. 악명 높은 디스 트랙 「팩츠」에서 랩을 통해 나이키의 노동자 처우를 비난했고, 「뉴 갓 플로우」에서는 다음과 같은 전설적인 가사를 뱉었다. "잠깐만, 나는 거짓말을 하려는 게 아냐 / 이지가 점프맨을 뛰어넘었다고." 결국 웨스트와 나이키의 파트너십은 2013년 종료됐고, 웨스트는 아디다스와 새로이 파트너십을 맺었다. 웨스트가 내세운 쟁점 중 하나는 그가 스니커즈 발매를 통해 받아야 할 로열티였으나, 사실 그뿐 아니라 더욱 많은 제품을 만들 때 나이키가 가한 모종의 압박이었다. 2018년 샬라마뉴 타 갓과 진행한 인터뷰에서 나이키 파트너십이 종료됐을 때 얼마나 힘들었는지 솔직히 이야기했다. "나도 어렸을 때 나이키 스우시와 관련된 여러 가지 그림을 그리던 아이였다. 나이키를 떠나는 것은 매우 가슴 아픈 일이었으나, 그들은 내가 세계에서 가장 인기 많은 신발을 만들었음에도 불구하고 내게 로열티를 지불하기를 거절했다." 인터뷰 말미에서 그는 나이키 임원진과 브랜드를 대놓고 비판한 일에 대해 당시 나이키 CEO였던 파커에게 공개 사과했다.

아디다스와 계약한 뒤, 웨스트는 업계의 괴물이라고 불릴 만한 제품군을 만들어냈다. 그의

아디다스 이지 라인은 2019년 15억 달러에 달하는 매출을 기록하며 연간 30억 달러의 매출을 내는 나이키 최대의 자회사인 조던 브랜드를 위협했다. 아이러니하게도, 나이키는 웨스트의 오랜 지인인 버질 아블로, 제리 로렌조, 돈 C 등과 계약해 근 5년 동안 엄청난 성공을 거뒀다. 아블로의 디자인 프로젝트 '더 텐'과 후속 협업 모델은 2010년대에 가장 큰 인기를 끈 나이키 제품이었다.

그럼에도 불구하고 나이키 에어 이지 1은 브랜드가 협업에 접근하는 방식을 바꾸고, 운동선수가 아닌 대중문화계 인사가 제품 개발에 참여하는 방식과 자율성에 영향을 미친 혁신적인 디자인 걸작으로 평가받는다. 이러한 영향력과 존재감은 오늘날에도 쉽게 느낄 수 있다. 미국 내 주요 스니커즈 위탁 매장 어느 곳이든 나이키 에어 이지 1은 단순한 진열대가 아닌 고급 장식장 또는 최고의 상품만 모아놓은 벽면에 놓여 있는 모습을 볼 수 있다. 그리고 2030년에 출시되더라도 전혀 촌스럽지 않고 미래적으로 보일 이지 1의 디자인은 완벽한 수준에 도달할 때까지 끊임없이 디자인을 극한으로 밀어붙이는 웨스트의 기질을 보여준다.

전 세계에서 가장 훌륭한 스니커즈 컬렉션을 보유하고 있는 NBA의 절대적인 스니커즈 킹, 터커는 이지 1에 대해 "카니예는 본격적으로 새로운 영향력의 경지에 진입하기 시작했다"고 평했다. "연예인이 농구화와 스포츠웨어의 영역을 정복하기 시작했다. 그 신발의 영향력을 생각해보면, 스니커즈의 역사를 통틀어 그가 한 일을 똑같이 해낸 이가 또 있을지 모르겠다. 당시에는 웨스트가 랩 게임에서 가장 잘나가는 아티스트였다. 정말 타인에게 큰 영향을 끼치는 사람들, 그 사람들의 중심이 되는 자질을 가지고 있다. 에어 이지 1은 발매 직후나 지금이나 여전히 사람들이 가장 갖고 싶어 하는 신발 중 하나다. 에어 이지 1은 역대 최고의 신발 순위 10위 안에 너무나 당연히 포함된다."

나이키 에어 이지 1

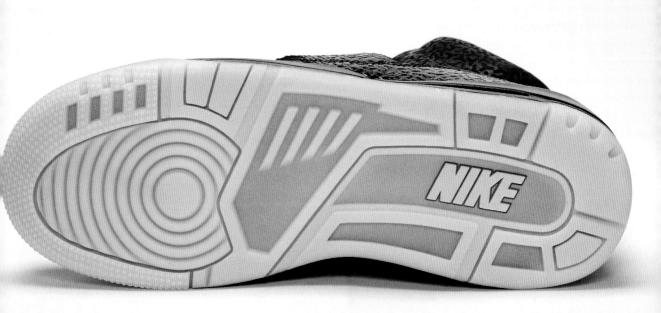

Nike SB Zoom Stefan Janoski

스테판 야노스키의 나이키 SB 시그니처 모델이 역사상 가장 많이 팔린 스케이트보드 신발이라는 점은 제쳐두더라도, 나이키 SB 줌 스테판 야노스키는 매우 다재다능하고 변화무쌍한 신발이다. 첫 출시된 이후 수백 가지 컬러웨이와 슬립온, 미드, 하이탑, 그리고

루커스 위젠탈

에어 맥스에 영향을 받은 라이프스타일 모델까지 다양한 모습을 선보였다. 게다가 서른다섯 살이 안 된 스케이터 중 스테판 야노스키가 없는 스케이터를 찾기는 굉장히 힘들다. 스케이트보드를 타지 않는 사람 중에는 신발의 이름을 따온 캘리포니아 바카빌의 해비탯 스케이트보드 소속 프로 스케이터의 이름도 모르면서 이 신발을 신는 경우가 많았다.

물론, 야노스키가 대중에게 소개되어 현 수준의 성공에 도달하려면 나이키가 모델의 발매 자체를 먼저 승인하는 과정이 필요했다. 사실, 발매하지 못할 뻔한 순간도 있었다.

"모든 사람이 그 신발을 싫어했다"고 나이키 SB와 ACG의 시니어 글로벌 크리에이티브 디렉터 제임스 애리즈미는 2019년 『콤플렉스 UK』와의 인터뷰에서 회고했다. "우리가 처음 매출 보고를 했을 때, 부사장들은 이렇게 말했다. '마크 파커와 필 나이트에게 이게 시그니처 모델이라고 어떻게 설명할 수 있겠나?'" 그때는 스케이트보드 신발의 인기가 너무 식어 1990년대 후반과 2000년대 초기 화려한 기술력을 대변한 덩크 SB마저 구식으로 느껴지던 시기였다. 하지만 모두의 예상을 깨고, 스케이트보드 신은 스케이트보드용 보트 슈즈(☞ 원래는 보트에서 사용하도록 설계된 고무 밑창을 가진 캔버스나 가죽 소재의 신발을 말한다)에 불과한 이 신발을 받아들일 준비를 마쳤다.

스케이트보드 웹 매거진 『젠켐』에 의하면, 야노스키는 시그니처 모델의 극도로 단순한 디자인과 플랫 토에 자신감을 가지고 있었다. 그는 이렇게 설명했다. "사람들이 내 성공을 부정했던 정신 나간 시기가 있었다. 하지만 내 이름을 딴 신발이라면, 내가 원하는 그대로 완성돼야 한다." 야노스키가 너무 잘 팔린 나머지, 나이키가 스니커즈를 400만 달러어치나 매입했다는 소문이 돌 정도였다. 야노스키는 2015년 『라이드 채널』과의 인터뷰에서 단호하게 얘기했다. "확실하게 이야기할 수 있는 것은, 소문은 절대 사실이 아니라는 거다."

나이키에 있어서 야노스키는 여러 의미로 성공적인 제품이었다. 비록 덩크가 스케이트보드 시장에서 나이키의 입지를 공고히 하고 한정판 구매에 목마른 스니커헤드를 스케이트보드 매장으로 이끌긴 했으나, 1980년대 농구화 실루엣을 재해석한 덩크 SB를 완전히 새로운 신발이라고 부르기에는 무리가 있다. 하지만 야노스키는 완전히 새로운 신발이었고, 스케이트보드를 위한 최적의 기능성을 갖추었을 뿐 아니라 대중성도 놓치지 않았다. 야노스키 라인에도 몇 개의 인기 모델이 있는데, 그중 하나가 2013년에 출시된 '디지 카모 플로럴'이다. 아이러니하게도, 야노스키는 그런 인기 덕분에 지금까지도 나이키 스케이트보드화의 핵심 라인업 중 하나로 소개되고 있으며, 후속 모델을 보기 힘들 것으로 보인다. 야노스키는 2019년 『트랜스월드 스케이트보딩』과의 인터뷰에서 아예 "야노스키 2는 나오지 않을 것"이라고 못 박았다. "내가 항상 하는 말이 있거든. 일은 한 번 할 때 제대로 하는 게 제일 좋다."

크리스마스 시즌마다 당신의 가족이 최신 에어 조던을 사달라고 조르고 매장 앞에 긴 줄이 생기는 일이 일상이 되기 전, 그러니까 리셀 업계가 세계적인 광풍에 휩쓸려 10억 달러 규모의 거대 산업이 되기 전까지만 해도 운동화에 집착하는 것은 소수 애호가뿐이었다. 그러나 지난 10년간, 그 흐름은 완전히 뒤바뀌었다. 운동화 수집이 주류의 취미로 올라선 것이다. 2010년대에는 아디다스가 나이키의 왕좌를 위협하면서 다시금 스니커즈 대전이 발발했다.

이러한 힘의 이동은 아디다스의 선전에 힘입어 웨스트가 나이키에서
아디다스로 거취를 옮긴 탓이 컸다. 새로운 10년이 시작되는 시기에 우리는
미래를 가장한 과거의 신발을 사고 있었다. 하지만 10년이 끝나가는 지점에
우리는 끝내 미래에 도착했다. NASA 쿠셔닝, 자동화된 제조 공정, 그리고
우리의 코앞에서 한정판을 가차 없이 쓸어가는 봇까지 말이다.

2010 Nike LeBron 8

제임스는 많은 사람이 그의 무기 가운데 가장 강력하다고 생각하는 나이키 르브론 7의 명성에서 서서히 벗어나고 있었다. 뿐만 아니라, 자신의 재능을 사우스비치로 가져가 크리스 보시, 드웨인 웨이드와 함께 '빅 스리'를 결성한다는 스포츠 역사상 가장 중요한 결정을 내려 자유계약 신분에서 벗어났다.

"한 번도, 두 번도, 세 번도, 네 번도, 다섯 번도, 여섯 번도, 일곱 번도 아니다"라며 멀티 챔피언십을 약속한 자신의 악명 높은 발언에 부응하고 르브론 7의 성공을 이어가려는 제임스에게 압박이 가중되고 있었다. 2011년, 제임스는 올 NBA 퍼스트 팀과 올 디펜시브 퍼스트 팀에 포함됐고, 마이애미 히트를 결승전으로 이끌었으며, 르브론 8을 발매하며 자신의 말에 책임지는 모습을 보였다.

벤 펠더스타인

제임스의 이름이 새겨진 최고의 모델 중 하나인 르브론 8은 농구화를 영원히 바꿔놨다. 디자이너 제이슨 페트리는 "우리는 그저 판매대에 놓인 다른 어떤 신발과도 차별화되는 실루엣을 만들고 싶었다"고 말했다. "바로 그런 차이 덕분에 100미터 떨어진 곳에서도 이 신발을 곧바로 알아볼 수 있다. 소비자는 다른 모든 제품 위에 당당하게 설 수 있는 실루엣과 윤곽을 가진 제품을 원했다."

르브론 8의 등장과 함께 '사우스비치' 모델이 처음 출시되었다. 이는 나이키 역사상 최초의 '프리 히트' 발매였다. 프리 히트는 당시 스니커즈 신에 새롭게 등장한 용어로, 시그니처 모델을 처음 선보일 때 무난한, 팀 기반 컬러웨이를 맨 먼저 발매하는 기존의 관행과 달리 과감한 컬러웨이를 가장 먼저 출시하는 방식이다.

2010년 10월 16일 출시된 나이키 르브론 8 사우스비치는 기존 법칙에서 완전히 벗어난 신발이었다. 마이애미 히트의 유니폼은 검정, 하양, 빨강 색상으로 이루어져 있었지만, 이 새 농구화는 청록과 핑크 색상이었다. 이 신발은 농구화의 디자인에 대한 사람들의 인식을 완전히 바꿔놓았다. 비록 제임스가 코트에서 이 신발을 신은 적은 없지만, 오늘날 우리는 매 경기 형형색색의 농구화들이 코트를 누비는 광경을 지켜보고 있다.

"르브론은 '좋아, 일단 한번 해보자'는 식이었다." 페트리는 말했다. "그리고 나는 르브론에게 이렇게 말했던 걸 기억한다. '나는 이게 우리의 기회처럼 느껴진다. 나는 평생 이것만을 기다려왔다'고 말이다. 선수 경력의 한 시점에, 모든 일이 미친 듯이 잘 풀리는 순간에 와 있었다."

2010년은 제임스와 페트리가 청록과 핑크 색상으로 꾸며진 농구화를 출시하기에 완벽한 해였다. 제임스와 나이키는 '더 디시전'(☞마이애미 히트로 이적하기로 한 결정)이 만들어낸 하입에 더해, 리그 후반부로 갈수록 그에게 씌워진

'힐'(☞ 프로레슬링에서 악역을 뜻하는 단어) 캐릭터를 이용한 90초 분량의 광고 「라이즈」를 촬영했다.

고등학교 친구 사이인 제임스와 프랭키 워커 주니어, 그리고 재론 캠퍼가 함께 설립한 마이애미의 스니커즈 매장 언노운의 CEO 재론 캠퍼는 "르브론 8은 전 세계 스니커즈 커뮤니티의 큰 관심을 끈 신발이었다"고 말했다. "모든 히트 팬은 자신들이 마이애미에 있다는 사실에 흥분을 감추지 못했다. 마치 도시 전체가 불타는 듯한 열기를 내뿜었다. 사우스비치 모델은 마이애미에 헌정된 최초의 르브론 제품이었기 때문에 이 도시에 더욱 특별했다."

사우스비치는 디자이너가 컬러웨이를 바라보는 시각을 바꾸었고 이를 넘어 산업 전체를 새로운 시대로 이끌었다. 코트에서 선수들이 신은 신발은 이목의 중심이 됐고, 스니커즈 리셀 시장이 부흥하기 시작했으며, 마이애미의 스니커즈 문화는 완전히 바뀌었다.

페트리는 "사우스비치는 농구화를 통해 새로운 물결─'문화 2.0 또는 3.0'이라고 불러야 할지도 모르겠다─에 불을 지핀 스니커즈였다"고 말했다. "스니커즈 뉴스에서도, 길거리 아이들에게서도, 리셀 가격 이야기를 하는 사람들에게서도, 그리고 쇼핑몰에서 벌어지는 폭동 사태에서도 르브론 8에 대한 이야기가 들리고 보였기 때문에 우리가 해냈음을 알 수 있었다."

제임스는 풋락커 발매 행사에서 틸 색상의 플로리다 말린스 모자와 검정 색상의 나이키 '위트니스' 티셔츠를 입고 운동화를 공개했다. 마이애미 팬에게 가장 완벽한 인상을 남길 수 있는 복장이었다. 그는 마이애미의 야구팀 모자를 착용하고 있었으며, 마이애미에 헌정하는 신발을 선보였고, 텔레비전 드라마 「마이애미 바이스」를 오마주하고 있었다.

페트리는 제임스가 사우스비치의 첫 공개 당시 입었던 의상에 대해 "제임스와 똑같이 따라 입고

싫어 할 아이들이 엄청나게 많으리란 사실을 알 수 있었다"고 말했다. "그는 당일 행사가 시작하기 전에 그 복장으로 등장하겠다고 나를 설득했다. 바로 거기서 유행이 시작된 거다. 곧 다른 마이애미 사람들도 그의 스타일을 베끼기 시작했다. 하지만 가장 먼저 선보인 사람은 제임스였다. 끝내주는 차림새였다."

오늘날까지도, 르브론 8 사우스비치는 농구계에 상당한 영향을 미치고 있다. NBA에서 가장 잘 알려진 스니커즈 애호가 터커는 2018년 제임스와 로스앤젤레스 레이커스를 상대로 한 경기에서 이 신발을 신었고, 이 모델이 역사상 가장 기억에 남는 신발 중 하나라고 언급했다.

터커는 "이 모델은 당시 르브론의 마이애미 히트 이적을 상징하는 소량 한정판이자 죽여주는 컬러웨이"라고 말했다. "당시 가장 뜨거웠던 스니커즈였고, 말 그대로 사람들이 운동화에 미쳐가기 시작하던 때였다. 당시 조던을 제외하면

가장 큰 관심을 받은 신발이었다. 지금까지 가장 상징적인 신발 중 하나다."

사우스비치 컬러웨이가 르브론 8 역사의 긴 줄에서 가장 눈에 띄는 발자취임은 틀림없지만, 이 역시 르브론 8의 인상적인 역사 중 일부일 뿐이다. 르브론 7이 엄청난 성공을 거두었기 때문에, 그 디자인을 완전히 포기한 것은 현명한 결정이 아니었을 것이다. 페트리는 안정감을 높이기 위해 플라이와이어 섀시를 사용했으며, 코트에서 편안한 움직임과 발 보호를 위해 360도 에어 맥스를 장착했다.

하지만 르브론 7과 달리, 르브론 8은 제임스의 '킹'이라는 별명을 나타내기 위해 날카로운 눈의 위협적인 사자 머리를 설포에 새겨 넣었다. 또한 NBA 정규 시즌의 여든두 경기와, 최종 우승팀을 가리는 플레이오프 스물여덟 경기를 나타내는 '828'이 쓰인 태그를 신발에 부착했다.

페트리는 "제임스가 코트에서 더 오래, 더

안전하게 뛸 수 있도록 에어 맥스가 도왔다고 생각한다"고 말했다. "그건 제임스의 주문에 따른 결정이었다. 우리의 천재성이 그런 변화를 이끈 게 아니다. 제임스는 첫날부터 우리에게 '나를 내 격렬함으로부터 보호할 수 있게 해달라'고 주문했다."

페트리는 자신과 르브론이 함께 만든 첫 스니커즈인 르브론 7과 르브론 8 사이의 전환기가 그와 제임스의 관계에 매우 중요한 시기였다고 말했다. 페트리는 제임스의 주변 인물과 가까워졌고, 그의 취향과 선호하는 바를 알게 됐다. "그의 세계에 어울릴 만한 무언가"를 만들고, 르브론 삶의 모든 측면에 완벽하게 어울리는 신발을 만들고자 했다.

페트리의 가장 혁신적인 디자인 콘셉트 중 하나는 한 해가 지날 때마다 신발을 수정하는 일이었다. 판매도 중요하지만, 세계에서 가장 열심히 운동하는 선수 중 한 명인 르브론을 위해 신발 역시 시간에 따른 변화를 견딜 수 있어야 했다.

페트리는 "우리는 그의 몸이 변하고, 사고방식이 변하고, 경기 역시 변하고 있음을 깨달았다"고 말했다. "12월 경기는 10월이나 3월의 경기와 같지 않다. 경기의 치열함도 다르고, 기후도 다르다. 팀 동료가 바뀌기도 하며 경기 계획 자체가 바뀔 때도 있다. 우리는 변화에 맞춰 그의 신발을 수정하려 했다. 그래서 매 시즌 르브론과 함께 신발을 수정함으로써 그에게 새로운 이점을 선사하기로 했다."

이런 결정에 따라 르브론 8 v1, v2, v3 버전이 탄생했다. 처음 두 버전의 주요한 차이점은 두 번째 모델에서 플라이와이어가 더 노출돼 있으며, 좀 더 통기성이 높다는 점이다. 기능성을 염두에 두고 디자인을 변화시켰기에, 미학적인 면에서는 고급 가죽과 스웨이드 소재로 완성된 v1이 좀 더 고급스러워 보인다. 마지막으로, 또 한 번의 플레이오프 경기를 앞두고 페트리와 나이키는 코트에서 가장 가볍고 매끄러운 착화감을 제공하기 위해 이전 모델보다 좀 더 가벼워진 v3, 또는

P.S.(포스트 시즌) 모델을 제임스에게 제공했다.

10년이 지난 지금, 제임스가 농구화의 세계에 끼친 영향은 훨씬 더 명확하다. 그의 시그니처 시리즈는 농구화의 세계를 완전히 바꾸어놓았고, 기능성과 스타일을 결합했다. 2020년, 농구화에 관한 이야기는 언제나 제임스, 그리고 옆에 있는 페트리로 시작된다.

페트리는 "젊은 시절의 팅커 햇필드와 마이클 조던의 상황처럼, 모든 게 우리를 위해 맞춰져 있는 것처럼 느껴진다"고 말했다. "팅커의 역할이 그에게 약속한 내 역할이었다. 나는 제임스가 언제나 자신의 역할을 잘하리라 믿었는데, 그는 항상 '내 걱정은 마세요. 당신들은 그냥 당신들이 할 일을 해요. 코트에서 일어나는 일들은 제가 처리할 테니까요'라고 말했다. 그리고 자신의 말을 지켰다. 우리는 그 후로도 이 관계를 계속 유지하려고 노력할 뿐이다.

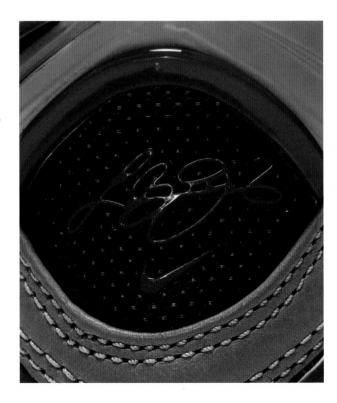

나이키 르브론 8

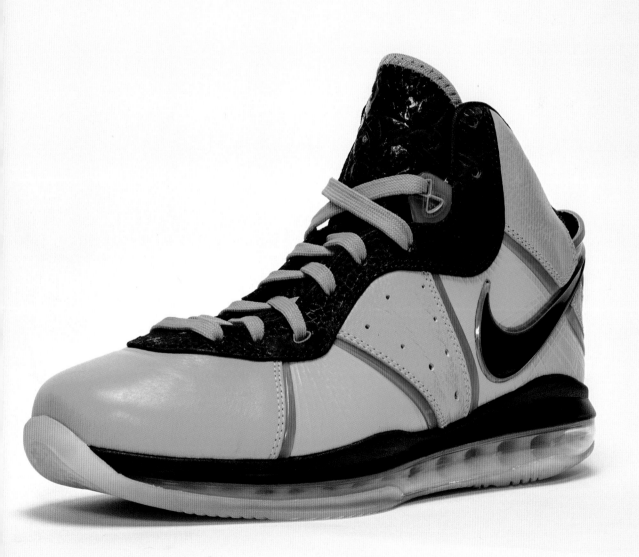

Nike Zoom Kobe 6

라일리 존스

2010년 나이키가 브라이언트의 여섯 번째 시그니처 스니커즈를 선보이기 전까지만 해도 코비의 칭호, '블랙 맘바'는 그저 단순한 별명에 불과했다. 그러나 나이키 바스켓볼과 디자이너 아바는 줌 코비 6를 통해 이 NBA 전설의 타고난 재능을 직관적으로 해석하며 블랙 맘바라는 칭호에 생명력을 부여했다. 멀리서 보면, 코비 6는 코비 4와 코비 5에 비해 급진적으로 달라진 모델은 아니었다. 코비 6는 이전 모델과 유사한 경량 로우탑 실루엣과 줌 에어 쿠셔닝을 사용했는데, 이 두 가지는 이후 코비 시그니처 라인에서 쉽게 발견할 수 있는 주요 특징이 됐다.

그러나 자세히 살펴보면 줌 코비 6는 이전 모델과는 완전히 다른 제품이었다. 세 개의 층으로 이루어진 갑피는 폴리우레탄 '섬'(islands)이라는 나이키의 표현처럼 신발 전체에 뱀피 같은 질감을 부여한다. 놀랍게도, 이런 패턴은 기능상의 이점도 제공했다. 나이키에 따르면 일부러 이 같은 패턴을 갑피에 내구성이 필요한 부분마다 크고 작은 크기로 새겼다.

2010년, 코비는 제품 발매 당시 보도 자료를 통해 "코비 6는 선수 개인의 성격에 집중한 신발로, 블랙 맘바의 또 다른 자아가 두드러지게 드러난 신발"이라고 말했다. "우리는 코비 6를 기능성에 기반한 신발로 만들기 위해 기술력을 계속 발전시키고 있지만, 여러분은 미학적으로도 이렇게 개성 넘치는 신발을 본 적은 없을 거다. 이 신발은 내 삶의 열정과 원동력을 실체화한 것이다."

코비 6는 브라이언트의 앞선 두 모델의 납작한 실루엣과 높은 반발력을 그대로 이어받았지만, 듀얼 레이어 메모리 폼인 삭 라이너로 착용감을 향상시킴으로써 이 개념을 더욱 발전시켰다. 개념의 핵심에 도달하기 위해, 안창에는 브라이언트의 요청 사항이 그대로 인쇄됐다. "나는 내 발에 딱 맞는 신발을 원한다."

아바는 같은 보도 자료에서 "코비에게 블랙 맘바라는 이름은 지구상에서 가장 치명적인 포식자 중 하나가 된다는 뜻"이라고 말했다. "이는 모든 경기에 대한 그의 접근 방식이다. 그는 매우 계획적이고, 매우 빠르다." 나이키는 이를 염두에 두고 신발 앞부분에 '베노메논'[블랙 맘바의 독(venom)과 현상(phenomenon)을 합친 말]이라는 글자를 새겨 또 다른 별명을 붙였다.

코비 6는 인상적인 컬러웨이로도 잘 알려졌는데, 그중 크리스마스 시즌을 위한 '그린치'와 축구에서 영감을 받은 '바르셀로나' 모델은 브라이언트의 시그니처 스니커즈 중 가장 인기 높은 제품으로 등극했다. 이들은 지난 10년 동안 나이키 바스켓볼에 큰 부와 성공을 안겨주었던 새로운 스토리텔링 흐름을 대표하는 제품이었다. 그들은 신발뿐만 아니라 거기에 얽힌 이야기 역시 판매했다.

2011 Nike Mag

1989년 2월, 약 2년간의 시나리오 집필 및 세트 제작을 마치고 영화 「백 투 더 퓨처 2」의 촬영이 시작됐다. 제작진은 당시 1980년대 말로부터 무려 20년도 넘는 세월이 지난 미래의 모습을 놀랍도록 선지자적인 시선으로 그려냈으며, 그중에는 실제로 현실이 된 웨어러블 테크놀로지나 드론, 영상 회의 등도 포함돼 있다. 1989년 11월 22일 「백 투 더 퓨처 2」가 개봉했을 때, 감독인 로버트 저메키스와 주연 마이클 J. 폭스, 크리스토퍼 로이드는 상상도 하지 못했을 것이다. 영화의 러닝 타임 105분 중 몇 분 동안만 등장했을뿐더러 고작 네 단어로 구성된, 단 한 문장에서만 거론된 소품인 스니커즈 한 켤레가 훗날 실제로 제작돼 엄청난 화제를 불러모으리라는 사실을 말이다.

저스틴 테자다

로이드가 연기한 브라운 박사가 폭스가 연기한 마티 맥플라이에게 노란 '나이키 풋웨어' 로고가 그려진 검은 원통 상자를 줬을 때, 나이키 맥의 전설이 시작됐다.

맥플라이는 박사에게 신발을 받고 대수롭지 않게 발을 집어넣는다. "파워 레이스, 좋았어!"라는 대사를 내뱉지만, 그뿐이다. 맥플라이를 만났을 때 박사는 그의 청바지, 재킷, 모자를 가리키며 그들이 도착한 2015년 10월 21일에 맞는 복장을 하라고 주문하지만, 신발에 대해서는 일언반구도 없었다.

나이키 맥은 극도의 희소성 덕에 수집가에게 진정한 희귀 품목, 즉 '성배'로 인정받는다. 실제로 출시 전 22년 동안 나이키 맥은 말 그대로 하나의 전설이었다. 나이키토크 등의 포럼에서 출시에 대한 루머가 나오면서 이따금 화제가 되곤 했지만 나이키 측의 공식 발표는 전혀 없었다. 하지만 2011년, 상황은 뒤바뀌었다.

그해 9월, 시장에서는 "한 번도 제작된 적 없는 궁극의 스니커즈"가 곧 출시된다는 말이 떠돌기 시작했다. "때가 됐다/시간에 관한 것이다"(It's about Time)라는 중의적인 헤드라인을 통해 나이키는 나이키 맥 1천500컬레를 생산할 것이며 모든 수익을 마이클 J. 폭스 재단에 전달하겠다고 발표했다. 폭스는 1991년 처음으로 파킨슨병 진단을 받고 1998년에 이를 대중에게 알렸다. 나이키 맥 발매로 스니커헤드는 꿈의 신발을 가질 기회를 얻을 뿐 아니라 지독한 질병과 맞서 싸울 자금을 모으는 데 동참할 수 있게 됐다. 이 신발을 통해 재단에 수백만 달러를 기부할 수 있을 거라는 사실은 분명했다.

영화 제작자가 처음부터 이 모든 계획을 세운 것은 물론 아니다. 「백 투 더 퓨처」 시리즈의 첫 작품에서 맥플라이는 나이키 브루인을 신는다. 알려진 바에 따르면 폭스가 처음 촬영장에 나왔을 때 신고 있던 신발이 빨강 스우시가 새겨진 흰색 나이키 운동화였고, 이 신발이 그대로 캐릭터 설정에 포함되었다고 한다. 그러나 당시에도 이미 거대 기업이던 나이키에게 영화 PPL은 굉장히 중요한 마케팅 기회였다. 그래서 속편 제작에 돌입하자, 나이키 관계자와 영화 제작자가 의기투합해 맥플라이에게 나이키 브랜드를 착용시키기로 한다. 영화의 책임 프로듀서 프랭크 마셜은 2011년 나이키가 공개한 영상에서 다음과 같이 설명한다. "우리는 나이키를 찾아가 질문을 던졌다. '30년 후 미래에 신발은 어떤 모습을 하고 있을까?'"

나이키는 이 프로젝트의 책임자로 팅커 햇필드를 임명했다. 그는 이미 에어 맥스 1과 에어 조던 3를 비롯한 수많은 히트작을 만들어낸 스타 디자이너였지만, 약 30년 후의 신발을 상상하기란 쉬운 일이 아니었다. 실제로 팅커 햇필드는 『컬러블라인드』와의 인터뷰에서 당시의 감정을 이렇게 설명했다. "나에게도 그렇게 먼 미래를 상상하는 것은 쉬운 일이 아니다."

물론 팅커 햇필드 이외에도 수많은 스타 디자이너가 맥의 디자인에 참여했다. 훗날 나이키의 CEO가 된 파커도 당시 디자이너로 참여했다. 팅커 햇필드, 파커, 각본가 보브 게일, 그리고 저메키스는 한 회의에서 공중 부양할 수 있는 신발을 떠올렸지만, 팅커 햇필드는 왜 굳이 부양하는 신발이 필요한지 이해하지 못했고 이 아이디어는 폐기됐다. 대신, 팅커 햇필드는 크리에이티브 브리프를 처음부터 다시 기획해 프로젝트를 보는 관점을 바꿨다. 그는 2016년 『와이어드』와의 인터뷰에서 "누군가가 현실성과 기능성을 염두에 두고 신발을 재창조하되, 필요한 기술을 개발할 기간은 30년밖에 줄 수 없다고 주문"했다는 가정하에 작업에 재돌입했다고 밝혔다.

새로운 관점으로 디자인된 신발은 실제로 제작이 가능했다. 착용자의 발을 감지하면 불이 들어오고 신발 끈을 자동으로 당겨 조이는

신발이었다. 공개적으로 언급된 적은 없지만, '맥'(자성체)이라는 이름은 극중 맥플라이가 타고 다니는 비행체 호버보드 등의 표면에 착 붙는 이 신발의 기능에서 따왔다고 한다. 촬영 당시에는 총 여섯 컬레의 나이키 맥이 제작됐으며, 그중 한 컬레는 실제로 작동 가능한 파워 레이스 시스템을 갖추고 있었다고 한다. 물론 영화가 촬영된 1989년에 "작동 가능한 파워 레이스 시스템"이라 함은 신발에 구멍을 뚫어놓고 바닥 밑에 숨은 소품 담당자가 신발 끈을 아래로 당기는 방식이었다.

약 20년 동안 영화의 소년 소녀 팬과 스니커헤드는 나이키 맥 여섯 컬레를 보며 군침을 삼킬 수밖에 없었지만, 2011년 드디어 나이키는 일반 소비자를 위한 나이키 맥을 출시하기로 했다.

출시된 제품은 영화에 등장한 모습을, 갑피의 모든 세부에 이르기까지 충실히 재현했다. 심지어 하이탑 실루엣의 깃 부분을 간단히 조작하면 뒤꿈치의 LED 조명까지 켤 수 있었지만, 안타깝게도 중요한 기능 중 하나인 파워 레이스는 구현되지 않았다. 극 중에서 맥플라이가 신발에 대해 말한 유일한 대사 "파워 레이스, 좋았어"라는 점을 고려하면 이 기능이 구현되지 않았다는 사실은 꽤나 안타까운 일이었다.

이런 결정적인 결점에도 불구하고 신발은 대부분의 팬을 충분히 만족시켰다. 실제로 발매 전, 나이키에 신발을 정식 발매해달라는 청원에 무려 3만 명이 넘는 사람들이 서명했다. 청원서는 결국 팅커 햇필드의 사무실에 전달됐고, 그는 파커 그리고 비버턴의 떠오르는 신입 엔지니어 티파니 비어스와 함께 프로젝트 종료까지 전력질주했다. 이는 브랜드가 스니커즈 팬의 요청을 적극 수용하고 실행에 옮긴 몇 안 되는 사례 중 하나라고 해도 과언이 아니다.

열흘에 걸쳐 총 1천500컬레의 나이키 맥이 이베이 경매에 올려졌으며, 250밀리미터

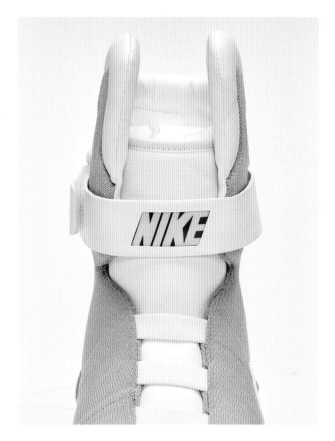

사이즈에 2천300달러부터 280밀리미터 사이즈에 9천959달러까지 각기 다른 가격에 판매됐다. 이 경매를 통해 총 470만 달러의 기부금이 마이클 J. 폭스 재단으로 전달됐다. 금상첨화로 맥의 발매 몇 달 전 재단은 구글의 창업자인 세르게이 브린과 당시 그의 아내였던 앤 워치츠키가 함께한 기부 챌린지를 진행했고, 이를 통해 확보한 금액까지 합치면 총 기부금은 940만 달러에 육박했다.

결과적으로 열렬한 환영을 받긴 했지만, 파워 레이스의 부재는 몇몇 팬의 가슴에 못내 아쉬운 부분으로 남아 있었다. 하지만 2014년 NBA 올스타전에 맞추어 뉴올리언스에서 진행된 조던 브랜드 행사에서 팅커 햇필드는 영화 속 맥과 똑같은 버전을 만들 수 있겠냐는 질문을 받는다. "2015년에는 파워 레이스를 볼 수 있을까요?'라는

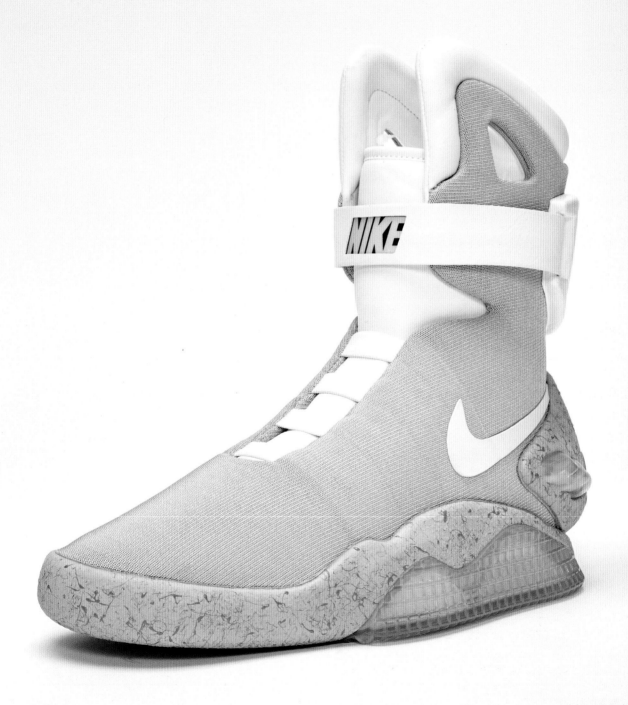

질문에 나는 이렇게 대답했다. '그럼요!'"

틴커 햇필드가 호언장담하긴 했지만, 사실 그의 발언과 제작 일정은 나이키 고위 관계자에게 검토받지 않은 상태였다고 한다. 하지만 틴커 햇필드는 "나는 항상 예상치 못한 방식으로 일을 진행해왔다"고 『뉴욕 타임스』와의 인터뷰에서 이야기했다. 그의 발언은 수많은 언론 매체가 다루었고, 틴커 햇필드는 이를 프로젝트를 밀어붙이기 위한 동력으로 삼았다. 이제 그에게 남은 과제는 어떻게 신발 끈이 스스로 조여지게 하느냐였다.

과제를 이어받은 사람은 비어스였다. 그녀는 이미 몇 년 동안 맥 프로젝트를 다방면으로 매만지고 있었으나, 급격한 변화가 필요하다고 생각하지는 않았다. 그녀의 예상은 올스타전의 해프닝으로 인해 철저히 깨졌다. 비어스는 즉시 나이키의 명소인 R&D 스튜디오 이노베이션 키친 안에 가벽을 세우고 이 공간을 '블랙홀'이라고 칭했다. 아마 비버턴 지역 전체를 통틀어 그곳보다 기밀 사항이 많은 장소는 없었을 것이다.

틴커 햇필드의 작품인 에어 조던 28의 아치형 겉창은 신발을 자동으로 묶는 데 필요한 모터를 장착할 위치를 두고 고심하던 비어스에게 아이디어를 제공했다. 비어스가 『와이어드』에 말한 바에 따르면 자잘한 진전이 이어진 몇 년 후, "모든 게 끼워 맞춘 듯이 맞아 들어가기 시작했다."

비어스의 신기술을 적용한 최초의 신발은 나이키 하이퍼어댑트 1.0이었으나, 이미 완성된 자동 끈 조절 기술을 나이키 맥에 탑재하지 않는다는 것은 있을 수 없는 일이었다. 비어스는 2016년 『콤플렉스』에서 다음과 같이 묘사했다. "기술자 두 명을 데려와 이렇게 말했다. '오늘 우린 이 신발에 이 기술을 어떻게 넣을지 알아볼 거야.'"

「백 투 더 퓨처 2」에서 박사와 맥플라이가 도착한 날짜인 2015년 10월 21일 오후 3시 5분에 마이클 J. 폭스 재단은 첫 번째 트윗을 게시했다. "이 사진은 진짜다. 오늘 찍은 사진이다. 2016년 봄 발매 예정. cc: @RealMikeFox @Nike"라는 간결한 문구와 함께 에미 상 트로피가 올려진 선반을 뒤로한 채 나이키 맥을 신고 의자에 앉아 있는 폭스의 사진이었다. 곧이어 트윗된 영상에서는 폭스가 신고 있는 맥의 뒤꿈치에 힘을 가하자 기계음과 함께 자동으로 신발 끈이 조절되는 장면이 공개됐다. 영화에서 그가 연기한 인물이 보여준 감정 그대로, 폭스는 "미쳤다. 정말 대단해"라고 이야기한다.

또한 틴커 햇필드는 영화에서 맥플라이가 신발을 신고 있는 모습을 그린 드로잉이 동봉된 자필 편지를 폭스에게 보냈다. 편지는 이렇게 시작한다. "30여 년 전 우리는 '미래'의 일부를 만들기 위한 여정에 돌입했습니다. 비록 프로젝트는 공상과학 작품으로 시작했지만, 드디어 공상을 현실로 바꾸었음에 자부심을 느낍니다."

2015년형 맥은 본래 2016년 봄에 출시될 예정이었으나 발매가 한 차례 연기돼 2016년 10월에 발매됐다. 겨우 여든아홉 켤레만 제작됐고, 2011년형과 달리 2015년형은 최고가 낙찰자에게 판매하지 않았다. 팬은 10달러짜리 티켓을 구매해 드로(☛The Draw: 각종 스니커즈들을 비롯한 의류 제품들을 구매할 수 있는 온라인 추첨 시스템)에 참여했고, 당첨자는 각각 한 켤레씩만을 받을 수 있었다. 이 방식으로 마이클 J. 폭스 재단에 총 675만 달러가 기부됐고, 2011년형의 기부금까지 합한 총 기부금은 1천600만 달러로 올라갔다.

스니커즈 문화와 대중문화에서 나이키 맥의 위치는 이미 공고하지만, 나이키 맥의 영향력과 유산이 파킨슨병 치료 연구에 지속적으로 기여할 수 있다면 더욱 멋지리라. 현실성 없는 이야기로 들릴 수 있지만, 파커가 이야기했듯, "우리는 상상을 통해 미래를 만들어낸다." 들로리언 타임머신 없이도 말이다.

Nike Zoom KD IV

 브렌던 던

오늘날 케빈 듀란트의 선수 경력은 매우 길고 복잡하지만, 2011년에는 훨씬 간결했다. 그는 2007년 맥도날드 올 아메리칸 게임과 2010년 FIBA 월드컵에서 MVP로 선정됐지만, NBA에서 MVP로 선정된 적은 없었다. 또한 2010 FIBA 월드컵에서의 활약으로 금메달을 받았지만, 올림픽 수상 경력은 없었다. 마지막으로, 나이키에서 자신의 이름을 딴 스니커즈 라인을 가지고 있었지만, 아직 인상적인 스니커즈는 찾아볼 수 없었다. 하지만 케빈 듀란트의 스니커즈 이력은 2011년 네 번째 모델 출시와 함께 전환점을 맞이한다.

나이키 줌 KD 4는 케빈 듀란트 시그니처 라인에 대한 기대치를 달성했고 듀란트에게 좀 더 개인적이고 친밀한 신발이 됐다. 첫 나이키 KD 모델 두 개는 별 볼일 없었고, 젊은 듀란트의 위대함을 신발로 표현해내는 임무를 충분히 완수하지 못했다. 2010년에 출시된 그의 세 번째 모델은 더 날렵했지만, 당대의 기능성 농구화 디자인 사이에서 크게 눈에 띄지 않았다. 반면, 나이키 줌 KD 4는 전체적인 실루엣을 짧게 만들고 2008년 출시된 브라이언트의 네 번째 모델이 정립한 로우탑 농구화의 기준을 수용하며 이전 세 모델이 한껏 낮춰놓은 기대감을 뛰어넘었다. 그뿐 아니라 측면의 스우시도 좀 더 작은 크기로 새겨졌으며 발등을 가로지르는 스트랩이 갑피 위 포인트로 사용됐다.

나이키 줌 KD 4는 가성비 좋은 몇 안 되는 나이키 스니커즈 중 하나였다. 고작 95달러에 판매된 이 최신 기능성 농구화는 당시 스니커헤드가 열렬히 선호한 레트로 에어 조던이나 에어 맥스보다 훨씬 저렴했다. 이 가성비는 스니커헤드가 스니커즈를 소비하는 방식에 영향을 미쳤고, 신상품이 다시금 관심을 받게 되는 계기를 마련했다.

나이키 KD 4는 또한 독특하고 강렬한 컬러웨이로 신발의 스토리텔링을 강조한 나이키 바스켓볼 디자인의 짧은 황금기를 함께했다. 일기예보관 테마의 KD 4는 2011년 NBA 직장폐쇄로 만약 프로 농구 경기를 뛰지 못했다면 듀란트가 어떤 일을 하고 있었을지 보여줬다. '너프' 모델은 동일 콘셉트의 농구공과 골대가 세트로 포함되기도 했다. 2011년 말에 출시된 이런 초기 컬러웨이들은 KD 4의 잠재력을 엿보게 해줬고, 2012년에는 '갤럭시'나 '앤트 필' 에디션들이 KD 4의 전성기를 이어갔다. 그해 듀란트는 미국 대표팀으로 올림픽에 참가해 금메달을 획득했으며, 그에 맞는 황금색 KD 4가 출시되기도 했다. 듀란트와 그의 스니커즈가 드디어 전성기를 맞은 것이다.

2012 Nike Flyknit Racer

여러 스니커즈 기술이 시장에 등장했다가 사라지곤 하지만, 향후 수년 동안 시장에 특별한 영향을 미치는 기술은 소수에 불과하다. 나이키는 그런 기술을 개발하는 데 특별한 재주가 있다. 한 예로, 나이키의 에어 기술은 1979년에 처음 도입된 후 끊임없이 진화하고 모방되었으며, 어디에서나 볼 수 있는 대중적인 기술이 됐다. 물론, 이 변덕스러운 스니커즈 테크놀로지의 세계에서 자리를 단단하게 굳힌 플라이니트 기술 역시 빼놓을 수 없다.

라일리 존스

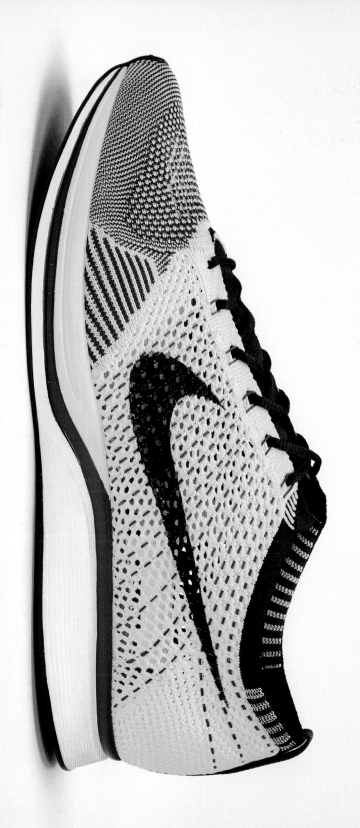

플라이니트는 2012년 등장해 플라이니트 레이서 러닝화와 일상적인 기능에 좀 더 집중한 플라이니트 트레이너에 적용됐다. 이 장에서 우리가 초점을 맞출 플라이니트 레이서는 첫 발매 후 5년 내내 매장 진열대를 지켰는데, 오늘날 급변하는 스니커즈 시장에서 보기 드문 위업이다.

플라이니트 레이서는 말 그대로 세계 최고의 육상 선수를 위해 설계됐다. 2012년 런던 하계올림픽에서 처음 등장했으며, 트랙에서 시상대까지 대회 내내 어디서든 쉽게 찾아볼 수 있었다. 플라이니트 레이서는 과거 기능성 신발에서 볼 수 있었던 가죽, 메시, 스웨이드, 다양한 합성 소재에서 벗어나 디지털 기법으로 짜인 편물로 제작돼 양말 같은 느낌과 외관을 선사했다. 이 같은 소재 덕분에 동급의 러닝화보다 훨씬 더 가벼웠다. 발매 당시 나이키는 270센티미터 사이즈의 플라이니트 레이서의 무게가 158.76그램에 불과하다고 설명했으며, 이는 당시 나이키의 최고급 러닝화 중 하나로 여겨졌던 줌 스트릭 3보다 19퍼센트 더 가벼웠다. 가벼워진 무게 외에도 나이키가 "제2의 피부"라고 홍보할 정도로 이 신발은 착용자의 발을 꼭 맞게 감싸는 착용감을 제공했다.

2월에 뉴욕에 위치한 나이키 21 머서 매장에서 한정 판매된 후, 플라이니트 레이서는 2012년 7월 27일에 전 세계 소매업체를 강타했다. 10여 개의 화려한 컬러웨이를 쏟아내는 대신 플라이니트 레이서는 단 두 가지 컬러웨이로 발매됐다. 검정 색상의 안쪽 패널과 대비를 이루는 시그니처 '볼트' 컬러웨이와 회색 색상으로 분리된 '토탈 오렌지' 컬러웨이이다. 판매 초기에는 비교적 느리게 주목받았지만, 이듬해 플라이니트 레이서는 팬의 뜨거운 사랑을 받은 '멀티컬러'와 '오레오' 컬러웨이를 비롯해 10여 개의 컬러웨이로 출시되는 등 빠르게 인기를 얻었다. 조용히 발매를 멈춘

2017년까지 이 모델은 광범위한 남녀 스니커즈 가운데 한 가지 선택지로서 오랜 기간 남아 있었다.

플라이니트 레이서가 육상 선수를 위해 고안된 반면, 플라이니트 트레이너는 기능성 러닝화이긴 했지만, 마라톤 선수보다는 일상적인 달리기 애호가에게 더 적합했다. 좀 더 큰 실루엣과 발매 초기부터 다양한 컬러웨이를 제공한 플라이니트 트레이너는 일상용 스니커즈를 선호하는 이들을 사로잡았다. 여타 스니커즈 신의 유행과 마찬가지로 이 모델은 천천히 인지도를 쌓아갔지만, 웨스트가 흑백 컬러웨이를 착용한 모습이 노출되자 시장에서 반드시 구매해야 할 모델 중 하나로 떠올랐다. 프랑스의 플라이니트 수집가인 피에르엠마누엘 자만은 2017년 『콤플렉스』와의 인터뷰에서 "2012년까지만 해도 플라이니트 트레이너는 그다지 큰 인기를 얻지 못했다"고 말했다. "이 신발은 순전히 나이키의 새로운 기술을 선보이기 위해 제작된 것이었다. 프랑스에서도 아울렛으로 넘어갈 정도로 인기가 없었는데, 갑자기 카니에 웨스트라는 사내가 이 신발을 신고 등장했고, 마법 같은 하입이 일어났다. 나이키 아울렛에서 50유로를 주고 샀던 게 아직도 기억나는데, 정말 말도 안 되는 일이다."

플라이니트 레이서와 플라이니트 트레이너의 폭발적인 흥행이 인상적인 이유는 이들의 디자인이 완전히 새롭기 때문이다. 레트로 재발매 신발이 대부분의 영역을 독점하고 있는 스니커즈 시장에서 두 켤레의 완전히 새로운 모델이 인기를 끌 수 있다는 사실은 인상적이었다. 이 같은 인기에 힘입어 플라이니트 트레이너는 2017년에 레트로 재발매됐다. 플라이니트의 인기에 힘입어 극소량 발매된 슈프림 협업 모델부터 풋라커에서 판매되는 일반적인 모델까지 스니커즈 문화의 모든 측면이 영향을 받기 시작했다. 이 신발의 극도로 단순하고 양말을 떠올리게 하는 디자인 DNA는 결국 나이키 외부로도 확장돼 웨스트의 아디다스 이지 부스트

나이키 플라이니트 레이서

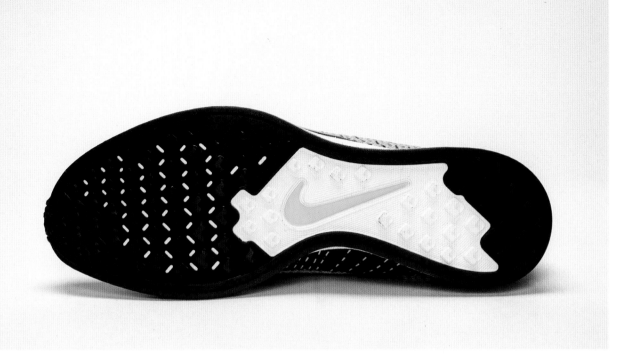

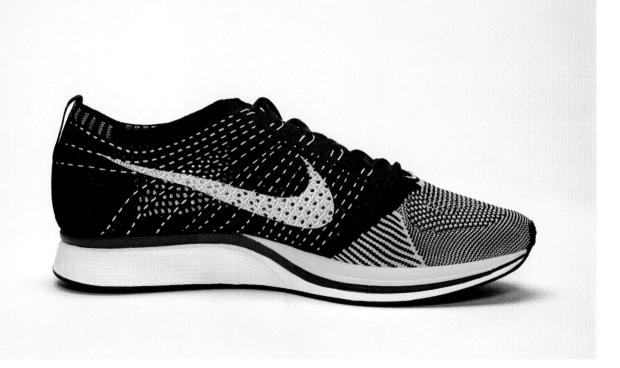

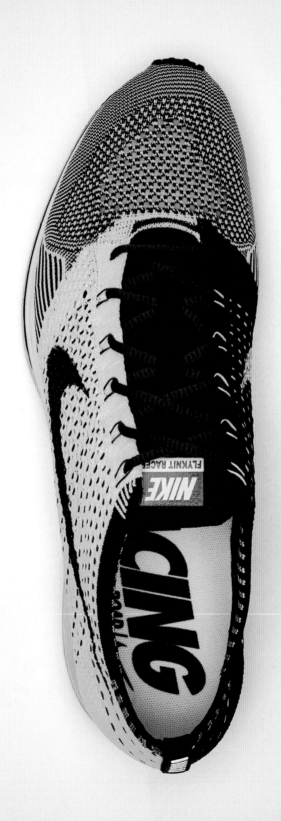

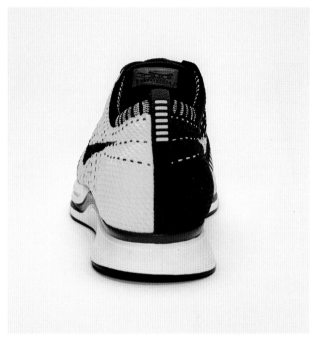

350 V2와 발렌시아가의 삭 러너같이 큰 인기를 끈 니트 소재 스니커의 시작점이 됐다.

몇 넌에 걸쳐 플라이니트는 플라이니트 레이서와 플라이니트 트레이너를 넘어 나이키의 주요 기술로 자리 잡았다. 이 기술은 다양한 용도로 활용됐는데, 에어 포스 1, 에어 조던 1, 에어 맥스 1 등 클래식 스니커즈를 재구성했을 뿐 아니라 브라이언트나 제임스 같은 최고 선수의 시그니처 라인에도 정기적으로 사용돼 그들의 요구를 충족했다.

나이키가 최신 혁신 기술에 마케팅 예산을 쏟아붓고 있을 무렵, 가장 큰 경쟁사인 아디다스는 놀랄 만큼 비슷한 기술을 내놓을 준비를 끝마쳤다. 2012년 7월 아디다스는 니트 기술에 대한 독자적인 해석인 프라임니트 기술을 본국인 독일에서 내놓았다. 나이키는 이에 빠르게 대응했으며, 독일 뉘른베르크에서 특허 침해 소송을 제기했다. 나이키는 승소했고, 법원은 아디다스에 프라임니트 신발 판매 중지를 명령했다.

하지만 아디다스는 이런 혐의를 부인하며 항소했고, 11월에 독일 법원은 이전 판결을 뒤집고 아디다스의 니트 신발 생산을 허용했다. 1940년대부터 유사한 형태의 니트 신발이 존재했기 때문에 나이키의 기술은 특허를 받을 수 없다고 결정한 것이다. 이후에도 계속된 두 브랜드의 법정 공방은 대부분 무의미한 결과를 낳았고, 양 사는 전 세계에 니트 제품을 계속해서 판매했다.

이 글을 쓰고 있는 현재, 나이키는 플라이니트 레이서를 생산하지 않고 있다. 그러나 특정 제품을 일부 소매점에서 할인된 가격으로 구매할 수 있다. 비록 새로운 제품이 제작되고 있진 않지만, 플라이니트 레이서의 날렵한 모양과 양말 같은 구조의 흔적은 신발 산업의 거의 모든 영역에서 볼 수 있다. 농구 코트에서부터 패션 위크 런웨이, 그 너머에 이르기까지, 니트 운동화는 한동안 사라지지 않을 것이다.

Nike Roshe Run

 브렌던 던

어떤 역사수정주의 바람이 불어도 나이키 로쉐 런의 영향을 지울 수는 없다. 오늘날 이 모델은 하나의 밈이며, 상대적으로 평범한 실루엣은 미니멀리즘의 산물이라기보다는 착용자를 위한 최소한의 디자인 표식이다. 그러나 본질적으로 촌스럽고 가난한 아이들이 선택하는 신발이라는 로쉐 런의 최근 이미지는 선(禪)에서 영감을 받은 이 운동화가 처음 등장했을 때 얼마나 대담하고 색달랐는지를 생각하면 어안이 벙벙할 정도다.

로쉐 런은 발매 초기부터 큰 관심을 받은 운동화가 아니었다. 오히려 당시에는 보도 자료조차 내지 않았다. 신발에 적용한 최첨단 혁신에 대해 어떤 설명도 하지 않았다. 솔직히 이야기하자면, 이 신발에는 눈에 띌 만큼 다양한 혁신 기술이 적용되지 않았다. 대신, 로쉐 런은 2012년 3월에 갑자기 등장해 70달러의 저렴한 가격과 빨강과 검정 색상의 컬러웨이로 노드스트롬 랙(☛ 노드스트롬의 자회사) 같은 할인 매장으로 흘러 들어갔다.

로쉐 런은 2010년의 초반부를 장식한 과도한 스타일에 대한 해독제였다. 이 신발은 나이키 에어 이지 2 같은 신발로 이루어진 스펙트럼의 반대편에 자리 잡았다. 나이키 에어 이지 2는 슈퍼스타가 직접 디자인에 참여한 스니커즈로 스트랩, 에어 버블, 인조 가죽, 야광 밑창까지 사용했으며, 가격도 무려 245달러에 달했다. 반면 로쉐는 가장 적은 요소로 가장 큰 효과를 냈는데, 통기성 높은 메시 갑피를 사용한 이 신발은 당시 상대적으로 무명이었던 나이키 디자이너 딜런 라쉬의 노력과 겸손함이 일구어낸 성과물이었다. 그는 2010년 말에 이미 나이키 내부에서 로쉐 런을 선보였지만 아쉽게도 큰 칭찬을 받지는 못했다. 쉰 차례 이상의 수정을 거치고 1년이라는 시간이 지난 뒤에야 비로소 이 신발이 완성됐다.

로쉐 런은 신발의 모양과, 소매업체의 독특한 발매 방식으로 인해 더욱 유명해졌다. 전자는 캐주얼 스니커즈에 관한 예리한 새 관점을 제시했는데, 이는 결국 2010년대 후반부를 사로잡은 애슬레저 흐름의 등장에 기여했다. 신발 앞부분의 경사는 스니커즈 문화를 꽃피운 플랫폼인 인스타그램의 등장과 완벽하게 맞물려 인기를 끌었다. 빈티지 스니커즈 수집가는 오랫동안 발 앞쪽으로 제대로 떨어지는 독창적인 앞코 실루엣을 찾아 헤맸다. 로쉐 런이 이 요구를 충족시켜줬고, 신규 모델이기에 당연히 오래된 빈티지 데드스톡 스니커즈에 따라오는 가수분해 현상도 없었다.

수개월에 걸친 하입의 사이클이 스니커헤드의 인정을 받기 위한 필수 조건처럼 느껴지던 시대에 등장했음에도 로쉐 런은 조용히 발매되었고 이는 진정 특별하게 느껴졌다. 이 모델은 사람들이 찾아 나서야 하는 종류의 신발이었고, 약간의 신화적인 분위기까지 풍기게 됐다. 비록 이런 분위기는 이후 수백만 켤레가 생산되면서 희석됐지만, 오리지널 '이구아나'나 '칼립소' 컬러웨이를 손에 넣은 이들은 누구나 초기 로쉐 런의 매력을 알고 있을 것이다.

2013 Balenciaga Arena

패션의 역사 속으로 쿵쾅거리며 걸어 들어와 2010년대 말 주요 패션 업체로 하여금 어글리 슈즈 열풍에 동참하게 한 어글리 슈즈의 아이콘, 트리플 S가 발렌시아가의 가장 영향력 높은 스니커즈 디자인임을 부정하기란 쉽지 않다. 트리플 S는 무겁고 시끄러우며, 비싼 가격과 눈에 띄는 디자인만큼이나 실용적이지 못해 극과 극의 평가를 받았다. 『GQ』는 이 신발을 가리켜 "미친 것처럼 보인다"고 했으나, 물건은 들어오자마자 팔려나가 동나곤 했다. 하지만 트리플 S와 수많은 유사품이 주류 시장에 침투한 2018년 이전부터 발렌시아가는 이미 수년 동안 기존 스니커즈의 관습에서 벗어난 다양한 스니커즈를 실험해왔다. 2010년대 초부터 발렌시아가는 여러 럭셔리 스니커즈로 조용히 남자들의 지갑을 열고 있었다. 물론, 조용했던 것은 대중들에게 소개된 지 3년이 지나가던 발렌시아가 아레나가 갑작스럽게 선풍적인 인기를 끌게 된 2013년까지였다.

스티브 둘

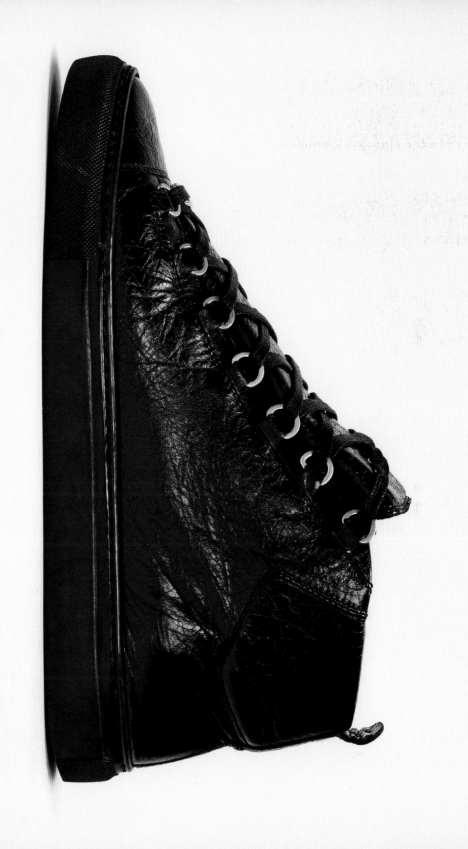

발렌시아가는 어느 순간 갑자기 수익성 좋은 남성화 시장에 경쟁자로 등장했다. 그간 스니커즈뿐 아니라 남성복 분야에서 눈에 띄는 움직임을 보이지 않았기에 예측하기 힘든 행보였지만, 아레나는 향후 몇 년 동안 남자들이 재력을 과시하기 위해 옷을 입는 법에 영향을 미친 문화적 흐름의 중심에 있었다.

발렌시아가 아레나의 성공을 이해하려면 2013년 당시의 문화적 흐름을 알아야 한다. 이전과 이후 시대의 분위기와 사뭇 다르게, 2013년에는 전 세계적으로 낙관주의가 팽배했다. 버락 오바마가 두 번째 임기를 수행하고 있었고, 교황은 진보적이었으며, 비트코인은 우리 중 대부분이 이해하지 못하는 방식으로 백만장자를 양산해내고 있었다.

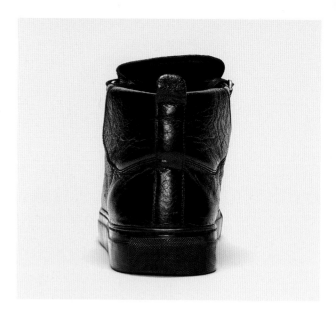

경제가 어렵고 불필요한 소비를 자제하던 몇 년 전의 분위기와 달리, 2013년은 경기 후퇴가 끝났다는 인식이 지배적이었고 과소비가 용인됐다. 2010년 10월에 출시된 인스타그램도 탐색 탭을 추가해 사람들이 자신을 둘러싼 사회적 울타리를 넘어서 더 많은 팔로워를 얻으려는 욕망을 부추겼다.

대중문화와 미디어는 눈에 띄게 사치를 즐기는 남자들로 넘쳐나기 시작했다. 「매드맨」, 「보드워크 엠파이어」, 「하우스 오브 카드」가 대중적 인기를 얻으며 덩달아 완벽한 수트 차림에 태도가 불량한 남자들의 인기도 높아졌다. 이런 흐름은 맞춤 정장을 넘어 하이엔드 품목과 고급 치장품을 캐주얼한 패션에 접목하려는 움직임으로 이어졌다. 2013년은 그야말로 하이엔드와 캐주얼 패션이 만나는 이른바 하이-로우 시즌이었다.

연예인에게 가격 변화는 큰 의미가 없었지만, 스타일 흐름의 변화는 유의미했다. 제이지를 도와 『워치 더 스론』 앨범의 마라톤 월드 투어를 갓 마친 웨스트는 온통 금빛으로 빛나는 리카르도 티시의 과한 바로크풍 무대 의상을 버리고 신보인 『이저스』(Yeezus) 관련 활동을 위해 여전히

화려하지만 좀 더 전투적이고 무채색에 가까운 음울한 의상을 걸치고 마르지엘라의 크리스털 가면을 썼다. 마찬가지로 저스틴 팀버레이크도 수트와 넥타이에 대한 노래를 부르는 한편 에어 조던에 여전한 애착을 보여주었으며, 르브론 제임스도 수제 맞춤 정장과 함께 비슷한 가격대의 간결한 스트리트웨어 품목을 조합하는 법에 통달한 모습을 보여줬다.

떠오르는 스타일 아이콘들과 그들이 가진 품목을 보여주는 사진은 콤플렉스나 업스케일하입 등의 사이트에 게시된 후 소셜 미디어를 통해 자주, 그리고 빠르게 공유되며 패션계의 군비 경쟁을 예고했다. 이는 가장 많은 '좋아요'를 얻은 자가 이기는 싸움이었다.

최고급 남성복 디자이너도 이전보다 훨씬 적극적으로 스트리트웨어에서 얻은 영감을 활용했다. 이 흐름을 이끄는 디자이너들은 최고급 브랜드의 젊은 크리에이티브 디렉터들로, 지방시의 티시나 성장기에 실제로 나이키와 농구, 힙합을 사랑한 루이뷔통의 킴 존스 등이 대표적이었다.

베테랑 편집자이자 스타일리스트, 그리고

발렌시아가 아레나

남성복 전문가인 줄리 라골리아는 이 현상을 다음과 같이 설명했다. "내 생각에 디자이너는 항상 거리에서 벌어지는 일을 주목하고 있었고, 스트리트웨어라는 개념은 항상 존재해왔다. 단지 관련 특징이나 단어가 주는 느낌이 바뀌었을 뿐이다. 그리고 브랜드들의 마케팅 전략이 소셜 미디어 알고리즘을 통해 갈수록 정교해지면서 어느 순간부터 너나없이 더 많은 '좋아요'를 가져다줄 것들을 쫓기 시작했다."

2013년『콤플렉스』의 스타일 에디터였던 제임스 해리스는 그해를 남성들이 스타일의 영감을 찾는 방식이 송두리째 뒤바뀐 전환점으로 기억하고 있다. 그는 말했다. "2013년이 소셜 미디어가 탄생한 해는 아니지만, 소셜 미디어와 스트리트웨어가 힘을 합쳐 폭발적인 효과를 낸 해임이 분명하다. 2013년을 시작으로 빠르게 공유된 사진과 파파라치가 찍은 사진이 모든 곳에 동시다발적으로 존재하기 시작했다. 한 해를 장식하는 최고의 스니커즈로 기대를 모은 신발에는 최고의 환경이었다." 의도적이었는지는 알 수 없으나, 2013년 발렌시아가 아레나는 그러한 혜택을 가장 많이 받은 신발이었는데, 이는 쉽게 알아볼 수 있는 단일 품목이자 호화로움의 기표로 인식됐다. 스니커즈의 세계에서 아레나는 예를 들자면 오프화이트보다는 커먼 프로젝트에 가까운, 미니멀한 스니커즈이며, 과한 로고 브랜딩이나 다른 디자인 업체가 종종 사용하는 지나친 장식을 하지 않았다. 아레나는 대부분의 경우 가죽 갑피와 동일한 색을 띤 두꺼운 고무 밑창을 갖고 있다. 두꺼운 패드가 들어간 설포는 양옆에 부착되고 접혀 들어가 더욱 두꺼워졌다. 힐 카운터(☞뒤꿈치를 감싸는 부분)와 토 캡(☞발가락을 보호하는 부분)에는 가벼운 바느질이 가미됐다. 하이탑 버전에는 힐 탭(☞아킬레스건을 보호하기 위해 덧댄 부분)도 추가됐는데, 이는 디자인을 중심에 두고 제작한

신발에서 기능성에 대한 고민이 엿보이는 세부 요소이다. 이런 세부 사항은 단번에, 특히 아이폰 5의 작은 4인치 디스플레이에서는, 눈에 띄는 요소가 아닐 수도 있다. 사실 아레나를 다른 신발과 다르게 만드는 요소는 물리적인 부분이다. 표면에 질감을 넣은 레이스 플레이트와 하이탑 버전의 양옆에 달린 일곱 개의 강철 D-링(로우탑 버전에는 여섯 개)은 일반 끈구멍을 사용하는 레이스 시스템과 다르다. D-링을 사용함으로써 아레나는 하이킹 부츠에서 가져온 영감을 드러내는 동시에 강인하고 세련된 외관을 갖게 됐다.

라골리아는 주요 패션 중심지의 런웨이에 스며들기 시작한 거친 감성에 대해 이같이 설명했다. "패션은 더욱 강인한 이미지를 위해 남성성을 받아들이기 시작했다. 아레나 스니커즈는 산악용 신발과 스트리트 스니커즈의 탁월한 융합을 보여준다."

물론, 누구도 아레나를 신고 산을 오르지는 않았다. 아레나는 절대 기능성 스니커즈가 아니었다. 대신 양가죽, 스웨이드, 쭈글이 가죽(wrinkled leather), 그리고 안감을 덧댄 가죽 등을 사용한 호화로운 신발이었다. 아레나는 하양, 검정, 빨강, 감청, 짙은 녹색으로 이뤄진 감각적인 컬러웨이로 출시됐다. 제임스의 스타일리스트는 그를 위해 특수 제작된 검정 색상의 우븐 레더(woven leather) 버전을 인스타그램에 올리기도 했다. 제임스는 이후 『GQ』와의 인터뷰에서 올리브색 버전을 신기도 했다.

아레나를 사랑한 유명인 목록에는 르브론 제임스 이외에도 수많은 이들이 있다. 릭 로스는 2012년 크리스마스에 스스로에게 하양 색상의 아레나를 선물했는데, 온라인에서 거의 품절 상태였던 점을 고려하면 이는 상당한 과시 행위였다. 엄청난 스니커헤드로 알려진 왈레는 빨강 색상의 아레나를 가지고 있었고, 어셔는 파랑 스웨이드 버전을 갖고 있었다. 푸샤 티도 엄청난 팬으로

아레나를 매일 신다시피 했으며, 그의 곡 「트러블 온 마이 마인드」 뮤직비디오에 함께 출연하는 타일러 더 크리에이터와 같은 버전을 맞춰 신고 등장하기도 했다. 드웨인 웨이드는 ESPY 어워드 시상식 레드 카펫에서 랑방 턱시도에 아레나를 신은 차림으로 개브리엘 유니온과 팔짱을 끼고 등장했다.

2013년 1월에는 그래미 상 수상에 빛나는 프로듀서 힛보이가 『콤플렉스』와의 인터뷰에서 전체가 흰색인 아레나를 열한 켤레나 가지고 있다고 자랑하기도 했다. 그는 이렇게 말했다. "나는 아레나의 세련된 생김새가 좋아. 딱 봐도 남자 신발처럼 생겼잖아. 아레나는 남자 신발이 어떻게 생겨야 하는지 보여주는 가장 좋은 예시야." 같은 인터뷰에서 힛보이는 스니커즈 신에서 가장 유명하고 눈에 띄는 사람을 통해 아레나를 처음 알았다고 고백했다. "2년 전에 웨스트가 아레나를 신은 모습을 보고 '저게 대체 뭐야?'라고 생각했지. 그런 신발은 태어나서 처음 봤어."

자신을 "루이뷔통 돈"으로 부르며 스스로 의상 스타일링을 했을 때부터 셀린느 블라우스를 입고 등장한 2011년 코첼라 공연까지 줄곧 그래왔지만, 웨스트는 아레나를 신고 있는 모습이 발견되었을 당시에도 이미 자타가 공인하는 럭셔리 패션의 진정한 팬이었다. 그가 2013년 『뉴욕 타임스』 인터뷰에서 사람들에게 자신의 "유행을 선도하는 능력"을 존중해달라고 요구하며 자신을 "인터넷, 도시 중심가, 패션, 그리고 문화계"의 스티브 잡스라고 칭한 것처럼, 그가 사람들의 취향을 이끄는 유행 선도자라는 점은 미디어에서 이미 질리도록 떠들어댔기에 더는 언급할 필요가 없을 것이다. 하지만 재차 강조하자면, 당시에는 그가 무엇을 착용하고 있는지가 굉장히 중요했다.

그렇다, 웨스트도 발렌시아가 아레나를 신었다. 심지어 온갖 장소에 신고 다녔다. 그는 파리 라베뉴에서 당시 여자 친구였던 킴 카다시안과

점심을 함께할 때 하양 색상의 아레나를 신었으며, 베벌리힐스에서 집을 보러 다닐 때는 검정 버전을, 그리고 마이애미의 한 호텔에서는 빨강 버전을 신었다. 허리케인 샌디 구호 기금 마련 공연에서는 지방시 킬트에 아레나를 조합해 스타일링했고 뉴욕 소호에서는 필드 코트에 맞춰 신었다. 2013년 즈음에 웨스트가 아닌 다른 사람을 보고 아레나를 사고 싶다고 생각한 적이 있다면, 그 다른 사람도 사실 웨스트를 따라 신었을 확률이 꽤 높다.

해리스는 이에 대해 이렇게 말했다. "브랜드나 제품을 알리는 데 연예인은 언제나 중요한 역할을 한다. 하지만 웨스트가 『이저스』 관련 활동을 하고 있던 시기에는 그의 말대로 래퍼들이 곧 새로운 록스타였다. 이 발언은 래퍼가 장르 팬을 넘어 대중에게 스타일리시한 남성으로 인정받은 이

발렌시아가 아레나

시기에 어느 때보다 적절한 설명이었다.”

디자이너 패션으로 몸을 휘감으며 남성 패션계를 이끌었던 래퍼는 웨스트뿐만이 아니었다. 그해 1월 『롱.리브.ASAP』으로 메이저 음반사를 통해 데뷔한 에이셉 라키도 『보그』에 나오는 옷과 고야드 가방을 주제로 랩을 하며 남성 스타일의 새로운 신으로 떠올랐다. 하지만 과거의 셔터 셰이드와 덕테일 헤어 스타일에서 깔끔하고 진보적인 스타일로 옮겨 가는 과정에 있던 웨스트는 패션을 생활방식이자 가치 있는 예술적 탐구의 일부로 받아들였고, 자신이 좋아하는 디자이너에 대해 존경심과 고귀함을 담아 이야기함으로써 팬들로 하여금 패션을 공부하고 소양을 쌓아갈 가치가 있는 한 가지 덕목으로 느끼게 했다.

결과적으로 웨스트는 한층 높은 단계의 취향을 소개하는 중재인이라는 이미지를 자신에게 부여했고 패션 제국을 건설하는 동시에 대중을 그곳으로 안내하는 천사로 활약했다. 다른 래퍼와 연예인이 이전 세대와 마찬가지로 재력을 과시하기 위해 모노그램 프린트로 덮인 루이뷔통 가방을 들고 다니던 때 패션 전문가를 자처하는 웨스트는 로고가 드러나지 않는 스타일에 미니멀하고 등산화에 영향을 받은 스니커즈, 아레나를 신고 다녔다.

웨스트의 패션은 더 멋지고 고급스러워 보이는 이미지를 과시하는 성숙한 방법으로 받아들여졌다. (실제로 당시 아레나 한 컬레의 가격은 545달러 이상을 호가했다.) 작가이자 스니커즈 전문가인 뱅트슨은 그해 6월 콤플렉스닷컴에 기고한 「당신이 좋아하는 스니커즈가 당신에 대해 말하고 있는 것」이라는 글에서 사람들이 한 해에 가장 멋진 스타일을 뽐낸 사람을 표현하는 방식 그대로 웨스트를 소개했다. “그는 단순하고 깔끔한 취향과 이에 상반되는 어마무시한 재산을 갖고 있다.”

웨스트만큼 부유하지 않은 사람 중 일부는 그가 입은 제품의 가격을 거품으로 봤다. 어차피 로고가 드러나지 않는 옷인 만큼, 그의 스타일을 따르는 많은 사람은 저렴한 가격의 대체품으로 이를 재현하는 방법을 터득했다. 발망 후디를 아메리칸 어페럴로 대체하고, A.P.C 청바지를 리바이스로 대체하고 나면 사람들이 가장 손쉽게 진품 여부를 구분할 수 있는 품목인 신발에 쓸 자금이 충분히 남게 된다. 아레나만 사서 신는다면, 나머지 품목은 대충 비슷하게 얼버무릴 수 있었다.

패션 산업의 보수적인 종사자들이 웨스트를 선지자적 인물로 인정했는지는 알 수 없으나, 그의 팬은 그렇게 생각했다. 물론 본인도 이를 알고 있었다. 그는 『GQ』에 다음과 같이 털어놓았다. “내 말을 한번 들어봐. 장담하건대 나, 그러니까 카니에 웨스트라는 사람은 남성 신발 전체 매출의 50퍼센트 이상에 영향을 미쳐. 나, 그러니까 단 한 사람이 말이야. 판매되는 모든 발렌시아가 신발의 50퍼센트.”

실제로 매출의 50퍼센트에 달하는 영향력을 미쳤는지 정확히 확인하기는 어렵겠지만, 2013년에 많은 남성으로 하여금 발렌시아가라는 브랜드의 제품을 구매하기로 마음먹게 했다는 점 자체가 수치로 입증할 수 있는 것보다 더욱 큰 영향력이 있음을 증명한다.

해리스는 이에 대해 다음과 같이 회고했다. “발렌시아가라는 브랜드를 이미 알고 있던 남자도 물론 있었겠지만, 남성들에게 전반적으로 인지도가 높은 브랜드는 절대 아니었다. 당시 남성복에서 인기가 많았던 디자이너는 생로랑, 릭 오웬스, 라프 시몬스, 『워치 더 스론』을 통해 인기를 얻은 지방시와 리카르도 티시, 그리고 마르셀로 불론이었다.”

발렌시아가는 1917년 스페인 산세바스티안에서 크리스토발 발렌시아가라는 쿠튀리에(☞ 고급 여성복을 만드는 남성 디자이너)가 연 부티크에서 시작됐다. 그는 스페인 내전 초기 프랑스 파리로 이주했다. 쿠튀리에 발렌시아가는 여성복 드레스와 코트 디자인에 탁월한 실력을 갖춘 유행

선도자였으며, 패드를 넣어 부풀린 엉덩이 라인과 극도로 좁힌 허리 라인을 활용한 과장된 실루엣을 두꺼운 원단을 사용해 만들었다. 그는 디자이너들의 디자이너로 인정받으며 크리스찬 디올과 위베르 드 지방시에게 영향을 끼쳤고 오스카 드 라 렌타 등의 전설적인 디자이너들이 독립 브랜드를 만들기 전에 그의 직원으로 일했다. 그의 디자인은 영원히 패션 애호가들 사이에서 회자되겠지만, 그의 유산이 주로 여성복 영역에서 두각을 나타낸 것도 사실이다.

실제로 발렌시아가 브랜드는 설립된 지 87년이 지나고, 브랜드 설립자가 죽은 지 32년이 지난 2004년까지 남성 기성복 컬렉션을 제작하지 않았다. 발렌시아가 남성복을 처음 선보였을 때, 브랜드는 디자이너 니콜라스 게스키에르가 이끌고 있었다. (그는 15년간의 임기가 끝난 2012년 루이뷔통으로 자리를 옮겨 여성복 책임자가 되었다.) 발렌시아가와 마찬가지로 게스키에르도 혁신적이고 현대적인 동시에 브랜드의 역사를 존중하는 여성복 디자인을 통해 천재라는 칭호를 얻었다. 한편 그가 담당한 남성복 컬렉션에는 다양한 반응이 뒤따랐다.

라골리아는 이렇게 회고했다. "발렌시아가의 남성복에서 마치 일을 급하게 뒷수습한 듯한 느낌을 지울 수 없었다. 착장이 전체적으로 더 상업적이었고, 스타일링에서 분명한 시각이나 이야기가 느껴지지 않는 과도함이 느껴졌다."

예를 들어 2008년 봄여름 컬렉션의 룩북 (☞ 패션 정보를 담은 책자)을 보면 분명히 수트를 입고 있는데 바지 밑단을 글래디에이터 샌들에 집어넣었다거나, 바지를 아예 입지 않고 재킷과 넥타이, 실크 속옷과 컴뱃 부츠만 착용한 모델도 보였다. 재력과 안목을 지닌 여성들은 꾸준히 발렌시아가 의상을 구매했지만, 이 브랜드가 남성 소비자에게 전혀 어필하지 못하고 있다는 사실이 분명해 보였고, 남성복 유행이 극도의 단순성을 지향하는 패션으로 접어들면서 게스키에르의 탁월한

스타일링 실력도 빛을 발하지 못했다.

다행히 아레나가 이 문제의 일부를 해결해주기 시작했다. 두꺼운 패드를 넣은 아레나의 설포는 발렌시아가의 유명한 베이비 돌 드레스처럼 과장되고 기억에 남는 파격이었다. 이 같은 디자인의 매력은 브랜드의 역사를 모르는 남성도 충분히 이해하고 받아들일 수 있는 수준이었고, 앙 누아르의 가죽 조거 팬츠나 스트리트웨어 품목과 조합해 당시에 인기 있던 하이-로우 스타일을 완성할 수 있는 간결한 디자인과 간편한 스타일링이 장점이었다.

해리스는 "젊고 스트리트웨어에 익숙한 소비자가 최고급 패션 업체에 막 관심을 두기 시작한 당시에는 하나의 히트 상품이 디자이너 브랜드의 소우주에 입문할 수 있도록 도와주는 길잡이 역할을 해주기도 했다"고 설명한다. "카니에와 라키는 전통적인 패션 업체에 익숙하지 않은 그들의 팬에게 일종의 패션 교육을 한 것이다. 최고급 패션 브랜드가 대중적으로 이름을 알리자 부담 없이 스타일링할 수 있는 입문용 품목에 관심이 쏠리기 시작했다. 핸드백이 여성을 위한 입문 품목이라면 남성을 위한 입문 품목은 스니커즈였다."

패션 흐름을 이끄는 업계 종사자뿐 아니라 일반 남성에게도 좀 더 편하고 캐주얼하게 옷을 입도록 권장하는 사회적 분위기도 이런 흐름에 일조했다. 엄격한 복장을 강요하는 직장이 줄어들기 시작했고, 애슬레저 패션이 인기를 끌었으며, 스니커즈를 신으면 입장을 제한했던 장소도 규정을 바꾸기 시작했다. 라골리아는 이렇게 말했다. "스니커즈도 전통적인 남성 복식의 일부로 용인되기 시작했다. 어느새 남성은 점점 구두를 신지 않게 됐다."

물론 매일 양복을 입고 직장에 출근하던 남성들도 복장 규율이 느슨해짐에 따라 옥스퍼드와 더비 슈즈를 럭셔리 스니커즈로 바꿔 신었지만, 아레나가 이끈 혁명을 진정 대변하는 이들은 화이트칼라가 아님에도 디자이너 스니커즈를

발렌시아가 아레나

구매하기 시작한 젊은이들이었다. 『콤플렉스』의 2013년 올해의 스니커즈 결산에서 편집자 조 라 퓨마는 아레나의 부인할 수 없는 영향력을 다음과 같이 소개한다. "좋든 싫든, 올해 스니커헤드들이 가장 갖고 싶어 했던 스니커즈는 아레나였다. 아레나는 스니커헤드가 최고급 패션을 바라보는 시각을 바꿨다. 연말에는 아레나의 다음 타자로 생로랑 하이와 로우가 가장 큰 영향을 끼쳤지만, 이 모든 현상의 시작점에는 발렌시아가 아레나가 있었다."

수많은 럭셔리 브랜드가 이전부터 스니커즈를 만들어왔지만, 아레나가 보여준 콘셉트와 증명해낸 효과는 파격적인 전환점을 제시했다. 2013년 6월에 패션 스니커즈계의 오랜 강자인 '릭 오웬스×아디다스' 라인이 출범했고, 럭셔리 스니커즈의 가격을 10만 달러대로 올려놓은 브랜드 부세미도 같은 달에 설립됐다. 그 뒤로 구찌와 알렉산더 매퀸이 훨씬 저렴한 모델인 스탠 스미스를 비슷하게 베끼는 사태도 일어났으며, 페라가모의 러닝화 출시나 기능성 니트 소재에 송아지 가죽을 섞은 디올의 사례도 있었다.

그리고 너무나 당연하게도, 아레나는 2010년대 말기에 전 세계적으로 화제를 모으고 엄청난 매출을 올린 인기 발렌시아가 스니커즈 모델의 선조로

인정받는다. 2015년에 발렌시아가의 크리에이티브 디렉터로 임명된 뎀나 바잘리아는 카디 비의 히트곡 「아이 라이크 잇」의 가사에도 등장하는 등 공전의 히트를 기록한 인기 모델 스피드 트레이너와 다양한 버전으로 변형된 어글리 슈즈 트리플 S를 만들어냈다. 그가 자신의 동생 구람과 함께 만들고, 크리에이티브 디렉터로 이끌었던 건방진 태도의 디자인 집단 베트멍의 성공은 럭셔리 패션 품목에 대한 수요가 이제 오트 쿠튀르(☛파리 쿠튀르 조합 가맹점에서 봉제하는 맞춤 고급 의류)보다 스트리트웨어에 크게 영향을 받고 있음을 입증했다. 베트멍의 남성복 사업을 성공적으로 운영한 바잘리아는 계속해서 발렌시아가의 남성복 라인에 힘을 실었고, 마침내 2016년 브랜드의 첫 남성복 런웨이를 선보였다.

런웨이에 등장한 모델은 다운 재킷과 슬림한 실루엣의 카키색 바지, 헐렁하고 품이 넉넉한 정장, 벨로아(☛가는 방모사를 두 겹으로 짜서 털이 서게 한 직물) 소재의 트랙 팬츠(☛옆부분에 선이 그어진 바지) 등에 트리플 S 스니커즈를 매치했다. 아레나 시대가 보여줬던 스트리트웨어의 영향은 이번에도 브랜드 정체성의 핵심으로 드러났으며, 전통적인 복식의 캐주얼화와 하이 패션과 로우 패션의 결합도 핵심적으로 다뤄졌다. 물론, 로우 패션에 영향을 받아 제작된 벨로아 트랙 팬츠도 수천 달러의 가격표를 달고 있었지만 말이다. 2013년에 아레나가 그랬듯, 이번에도 이 모든 요소를 아우르는 중심 품목은 스니커즈였다.

해리스는 말했다. "조금만 생각해보고 과거의 블로그 글들을 찾아본다면 아레나가 스트리트웨어와 하이 패션이라는 두 세계를 연결하는 데 큰 역할을 했음을 알 수 있다. 당시 더 큰 화제를 모았던 스니커즈도 있었겠지만, 아레나처럼 영원히 남을 영향력을 미치지는 못했을 것이다."

Nike Fly-knit Lunar 1+

드루 햄멜

"구매하신 플라이니트를 쪄드릴까요?" 2013년 나이키 플라이니트 루나 1+가 처음 출시됐을 때 매장에서 종종 들을 수 있었던 질문이다. 마치 체형에 맞게 줄어드는 데님이라도 되는 듯이 몇몇 나이키 매장에서는 플라이니트를 구매자의 발에 딱 맞도록 스팀으로 쪄주는 서비스를 제공했다. 방법은 이랬다. 구매한 플라이니트를 '스니커 사우나'에 30초간 넣어 플라이니트 섬유를 가열하고 축축하게 적시는 것이다. 이후 아직 따뜻하고 축축한 스니커를 구매자가 바로 착용하면 플라이니트 섬유가 구매자의 발에 딱 맞게 줄어들었다. 이 과정을 거친 플라이니트 스니커즈는 나이키 스니커즈 중 가장 가볍고 발에 꼭 맞는 러닝화가 됐다.

형형색색의 레이서 및 트레이너 시리즈가 대유행한 2012년 이후, 플라이니트를 사용한 모든 스니커즈의 수요가 급증했다. 런던 하계올림픽 단상에 섰던 미국 국가 대표 선수가 한 명도 빠짐없이 착용한 볼트 트레이너의 성공 덕분에, 이 새로운 스니커즈가 선례를 찾아볼 수 없는 탁월한 갑피를 장착했다는 소문이 순식간에 퍼졌다. 플라이니트 기술의 수많은 장점은 플라이니트 소재 갑피가 러닝, 농구, 트레이닝 전용 스니커즈의 새 기준이 되는 것은 시간 문제라는 사실을 암시했다.

루나 1+는 플라이니트 스니커즈 진화의 다음 단계에 있었다. 로브 윌리엄스가 디자인한 플라이니트 루나 1+는 새로운 갑피 디자인과 개선된 루나론 폼 중창을 적용했다. 루나론 중창은 달 표면을 통통 뛰어다니는 우주인의 모습에서 영감을 받은 것으로 베개처럼 푹신한 착화감을 제공했다. 플라이니트 갑피의 진정한 우수성은 100퍼센트 인공 소재로 만들어졌다는 점이며, 그렇기에 무척 가벼울 뿐 아니라 내구성을 유지하는 동시에 탁월한 통기성을 제공했다. 이음새 없이 만들어진 갑피에는 유연한 플라이와이어 케이블이 심겨져 안정감과 내구성을 향상했다. 극도로 가벼운 이 양말 같은 신발의 무게는 겨우 227그램 정도였지만, 10킬로미터 넘게 뛰어도 끄떡없을 정도로 견고하고 튼튼했다. 심지어 기성 스니커즈에 비해 소량만 사용되는 재료마저 모두 인공 소재이기 때문에, 버려지는 재료와 기타 폐기물이 적다는 점에서 환경친화적이기까지 하다.

플라이니트 루나 1은 다양한 밝은 색상으로 제작됐으며, 검정/진회색 컬러웨이의 슈프림 협업 제품이 출시되기도 했다. 세계적인 명성을 누리는 슈프림은 2013년 가을, 양옆에 'SUP'라고 크게 써넣은 플라이니트 루나 1을 발매함으로써 플라이니트의 유행에 적극 동참했다.

플라이니트 루나 1+는 스니커즈 갑피의 혁신을 불러온 새 기술의 두 번째 결과물이었다. 친환경적이고, 세련되며, 매우 혁신적인 갑피의 가벼움은 21세기 스니커즈가 가야 할 새로운 방향성과 기준을 제시했다.

2013

2014 Nike Air Yeezy 2 "Red October"

2014년 2월 9일, 동부 표준시 오후 1시, 단 한 번의 트윗으로 나이키는 스니커즈 문화에 조금이라도 관심이 있는 전 세계인의 시선을 사로잡았다. 몇 달간 추측과 소문이 나돈 끝에 에어 이지 2 '레드 옥토버'가 대중에게 깜짝 공개됐다. 웨스트가 이미 아디다스로 적을 옮겼다는 것은 중요하지 않았다. 이 전체 빨강 색상의 하이탑에 대한 마지막 소식이 전해진 지 이미 몇 주나 지났지만 이 역시 문제 되지 않았다. 이 신발의 등장과 함께 인터넷은(적어도 스니커즈 애호가가 자주 찾는 사이트는) 사람들의 열띤 반응으로 몇 시간 동안 끓어올랐다.

마이크 데스테파노

이 신발에 대한 하입은 웨스트가 사람들의 기대를 한 몸에 받은 앨범『이저스』를 홍보하기 위해 「새터데이 나이트 라이브」에서 공연을 선보인 4월부터 시작됐다. 공연을 보는 대부분의 사람은 그가 「뉴 슬래이브스」와 「블랙 스킨헤드」를 공연하는 동안 번쩍이는 배경과 메아리치는 비명에 집중했지만, 안목이 예리한 이들은 그의 발에 신겨진 빨강 색상의 스니커즈를 알아차렸다. 같은 날, 카다시안은 인스타그램을 통해 발매 예정인 앨범 표지의 견본과 옆에 있는 빨강 색상의 스니커즈 사진을 공개했다. 팬들의 호불호가 극명하게 갈린 이 앨범은 그해 6월 발매됐는데, 웨스트는 앨범의 다섯 번째 트랙인 「홀드 마이 리커」에서 "이지(Yeezy)는 네 소파를 차지해, 이게 그 '레드 옥토버' 신발이야"라고 랩을 하며 팬을 더욱 안달복달하게 했다.

레드 옥토버에 대한 웨스트의 랩은 릭 제임스의 붉은 부츠를 떠올릴 만큼 상징적이었고, 릭 제임스와 똑같은 분위기가 느껴졌다. 래퍼이자 「풀 사이즈 런」의 공동 진행자인 트리니다드 제임스는 "레드 옥토버를 신고, 다른 사람의 소파에 서 있는데, 그 모습이 끝내주는 거다. '이 신발이 네 소파보다 더 비싸'라는 식"이었다고 말했다. "해당 모델은 음악과 패션을 훌륭하게 아우르는 제품이었다. 레드 옥토버는 그가 나이키에서 보낸 시간의 완벽한 결말이었다."

이후 몇 주 동안, 신발의 발매일이 6월 18일로 정해졌다는 소문이 돌아다녔다. 웨스트 또한 자신의 웹사이트에서 특별한 이벤트를 열어 레드 옥토버 쉰 켤레에 대한 추첨을 진행하겠다고 발표했다. 하지만 시간이 지나 8월이 됐는데도 단 스물네 명의 당첨자만이 발표됐다. 많은 이들이 기대한 6월 18일도 아무 일 없이 지나갔다. 사람들의 의문은 더 커졌지만, 돌아오는 답은 없었다.

몇 달 후에도 여전히 소매점에서는 판매가 되지 않았다. 전직 NFL 쿼터백 제노 스미스가 브루클린의 바클레이스 센터에 있는 코트 근처에서 레드 옥토버를 신고 앉아 있는 모습이 포착되기도 했지만, 이는 짝퉁으로 판명됐다. 맥클모어는 타임스퀘어에서 열린 새해 전야제 공연에서 관중 사이로 레드 옥토버 한 켤레를 던지기도 했다. 웨스트는 이 무렵 수많은 이의 기억에 남아 있는, 폭언으로 가득 찬 악명 높은 언론 행사에 나섰다. 그가 던진 몇몇 비아냥은 당시 나이키의 CEO였던 파커를 겨냥했는데, 이는 결국 웨스트가 나이키에서 아디다스로 옮기게 된 이유가 되기도 했다. 그는 뉴욕 라디오 방송국 핫 97에서 앤지 마르티네스와 인터뷰하면서 자신의 이적을 발표했다. 물론, 이적과 함께 몇 주 동안 즐겨 착용하던 레드 옥토버를 다시 상자 안에 넣어야만 했다. 아무리 에어 이지 2라도 눈에서 멀어지면 마음에서도 멀어지지 않겠는가? 하지만 실상은 그렇지 않았다.

사실 그 신발을 둘러싼 하입은 예상 못 한 결과가 아니었다. 당사자가 웨스트인 만큼 당연한 관심이었다. 당시 웨스트의 스타일은 모든 사람의 관심을 끌었다. 그가 나이키 플라이니트 트레이너를 신으면, 곧바로 신발의 가치가 치솟았다. 아울렛 행이 예정돼 있었던 미국 독립기념일 기념 에어 맥스 90도 웨스트의 착용 사진이 공개되자 모든 컬러웨이가 소매점 선반에서 자취를 감췄고, 리셀 시장의 인기 상품이 됐다. 하입은 숱한 한정 발매의 원동력이었고, 스니커즈 문화가 주류로 더 깊이 침투함에 따라 대중문화에서 가장 하입한 인물인 웨스트는 그런 흐름을 주도하기에 가장 완벽한 사람이었다.

레드 옥토버는 대중이 에어 이지 2에 흠뻑 빠지게 된 사건의 발단이 아니었다. 2012년 이미 '솔라 레드'와 '퓨어 플래티넘' 컬러웨이가 각각 245달러에 발매된 바 있었다. '솔라 레드'는 동부 해안 전용이었고, '퓨어 플래티넘'은 서부 해안 전용이었다. 웨스트의 고향인 시카고는 미국에서 두

나이키 에어 이지 2 '레드 옥토버'

가지 컬러웨이를 모두 판매한 몇 안 되는 도시였다. 이 모델은 레드 옥토버와 달리 온라인 독점 발매되지 않았다. 이 제품의 발매일은 사전에 공개됐으며, 전국의 오프라인 부티크는 건물 밖으로 엄청나게 늘어선 줄을 감당해야 했다. 일부 팬은 웨스트의 신상 스니커즈를 손에 넣을 가장 좋은 기회를 잡으려고 며칠 동안 줄 서 있기도 했다.

각각 검정과 회색 색상을 토대로 한 이 모델들은 2009년 출시한 에어 이지 1에 사용된 색상 팔레트와 더 가까웠다. 그러나 디자인 자체는 눈에 띄게 개선됐다. 나이키의 수석 크리에이티브 디렉터인 네이선 반 훅이 디자인 총괄 책임자였다. 전작들과 마찬가지로, 이지 2 역시 나이키의 아카이브에서 여러 요소를 빌려온 것으로, 테니스 선수 애거시의 에어 테크 챌린지 2의 상징적인 중창을 기반으로

신발이 설계됐다. 나머지 눈에 띄는 요소들은, 나이키의 광범위한 카탈로그에 실린 특정 모델에서 가져오진 않았지만, 웨스트의 최신 시그니처 스니커즈를 더 고급스럽게 만드는 데 도움을 줬다. 몇 가지 언급하자면, 인조 파충류 가죽으로 만들어진 사이드 패널, 골이 진 고무 뒤축, 하단에 'YZY'를 뜻하는 상형문자를 숨기고 있는 스트랩, 야광 겉창, 금속 아글렛 같은 것이다.

단색으로 꾸며진 이 모델은 2012년에 발매된 두 개의 오리지널 컬러웨이에서 기분 좋게 벗어났다. 이는 이지 제품에서 단 한 번도 사용하지 않았던 컬러웨이였으며, 많은 팬이 2010 MTV 비디오 뮤직 어워드에서 웨스트가 착용한 '런어웨이' 의상을 쉽게 연상할 수 있는 디자인으로 사람들의 시선을 끌었다. 또한, 전작에서 파충류 가죽으로 표현한 측면 패널을

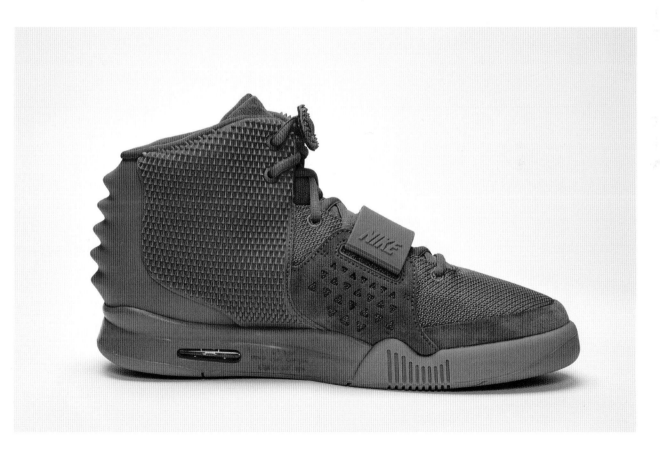

2014

뾰족한 삼각형 패턴으로 대체하면서 디자인에도 미묘한 변화를 줬다.

하지만 웨스트가 빨강 색상의 운동화를 디자인한 것은 이 신발이 처음이 아니었다. 2009년 루이뷔통 돈이 그 영광을 안았지만, 이 럭셔리 스니커즈는 나이키 스우시가 새겨진 이후의 스니커즈처럼 큰 반향을 일으키지는 않았다. 모든 하입은 여전했지만, 한 가지 큰 문제가 레드 옥토버의 미래를 흐리게 했다. 웨스트가 이제 나이키의 가장 큰 경쟁자와 공식 계약을 맺은 거다. 하지만 이런 우려도 잠시, 어느 날 나이키가 날린 트윗은 전 세계 스니커즈 신을, 또는 적어도 당시 운이 좋아 그 트윗을 발견한 이들을 완전히

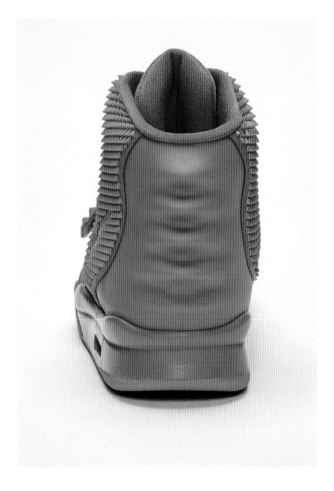

사로잡았다. 트윗을 발견한 이들은 자신의 스마트폰과 노트북이 그로 인해 발생한 말도 안 되는 수준의 트래픽으로 나이키닷컴 랜딩 페이지에서 멈춘 걸 지켜보며 괴로워할 수밖에 없었다. 나이키는 2014년 2월 어느 오후에 진정한 의미의 '쇼크 드롭'을 진행했다. 사전 안내는 전혀 없었다. 본인이 나이키의 내부자이거나, 굉장히 가까운 지인이 있지 않고서는 이 발매를 사전에 알아차릴 방법은 없었다. 전 세계의 부티크 역시 이전 두 차례 발매와 달리 물량을 마련해두지 않았다. 풋락커는 과거 트윗을 통해 2013년 12월쯤에 자사 매장을 통해 레드 옥토버를 발매할 거라고 발표했지만, 이 역시 이루어지지 않았다. 갑작스러운 발매로 인한 충격은 그 신발을 둘러싼 지난 몇 달간의 하입을 아예 헤아릴 수 없는 수준으로 증폭시켰다. 발매로 인한 소동은 불과 몇 분 만에 가라앉았지만, 대부분의 사람들은 역사상 가장 화제가 된 운동화를 살 기회를 놓쳤음을 받아들일 수밖에 없었다.

스니커즈를 손에 넣은 몇몇 사람들은 공개적으로 뽐내기 시작했다. 트리니다드 제임스는 지역 체육관에서 레드 옥토버를 신고 픽업 게임을 하는 모습을 공개했다. 그는 레드 옥토버 발매 당시 이를 손에 넣지 못했지만, 스타일리스트 르날도 느헤마이아와 애틀랜타에 기반을 둔 디자이너 크리스 뉴턴이 신발을 구해줬다. 르브론 제임스 역시 비슷했는데, 그는 마이애미 히트에서 이 신발을 신고 연습하면서 모든 팀원에게 나이키와의 종신 계약을 뽐냈다.

"이런 일은 미리 계획하는 게 아니다. 그냥 해버리는 거"라고 트리니다드는 말했다. "나는 엄청난 스포츠 애호가다. 나는 여러 분야를 넘나들길 좋아한다. 그래서 레드 카펫에나 어울릴 법한 이 신발을 농구 할 때 신기도 한다. 사람들은 이게 내 방식임을 알고 있다."

2014년 2월 23일, 이저스 투어의 종착지

나이키 에어 이지 2 '레드 옥토버'

중 하나인 뉴욕 롱아일랜드의 나소 베테랑스 메모리얼 콜리세움에서 웨스트는 한 운 좋은 팬의 레드 옥토버에 사인을 남기기도 했다. 이후 『뉴욕 타임스』를 통해 밝혀졌는데 조너선 로드리게스라는 이름의 이 팬은 무려 9만 8천 달러에 이 신발을 사겠다는 제안을 거절했다고 한다. 이 사례는 웨스트의 사인이 새겨진 이 신발이 얼마나 희귀한 것인지(그리고 로드리게스가 웨스트의 얼마나 열렬한 팬인지)를 아주 잘 보여준다. 웨스트는 몇 달 후 가짜 레드 옥토버에도 사인을 남긴 것으로 알려졌다. 비록 웨스트는 더 이상 나이키와 함께하지 않았지만, 그의 이름이 새겨진 이 운동화는 여전히 스니커즈 신에서는 보기 힘든 수준의 주목을 받고 있었다.

더 넓은 범위에서 보면, 레드 옥토버는 스니커즈 시장 전반의 변화를 주도했다. 많은 사람이 레드 옥토버를 원했다. 하지만 이 신발을 손에 넣을 만큼 운이 좋은 사람은 많지 않았다. 그렇다면 다른 스니커즈 브랜드는 어떻게 했을까? 그들은 폭발적인 수요를 충족시키기 위해 좀 더 저렴하고 보편적인 대안을 구상했다. 레드 옥토버가 휩쓸고 지나간 후 어디에서나 빨강 색상의 스니커즈를 볼 수 있었다. 빨간색 에어 허라취, 에어 포스 1 등이 발매됐고, 이것만으로는 그들의 의도가 제대로 전달되지 않았다고 생각했는지 나이키는 이지 2의 소재를 완전히 모방한 덩크 하이까지 내놓았다. 이들은 수십 개의 사례 중 극히 일부에 불과하다.

지금은 사라졌지만, 과거 웨스트와 G.O.O.D 뮤직에 관련된 모든 프로젝트에 관여한 에이전시 돈다의 전 수석 아트 디렉터 조 페레즈는 레드 옥토버에 밝은 빨강 색상을 사용한 것은 사람들이 생각하는 것보다 훨씬 더 계산적인 전략이었다고 회상한다.

페레즈는 "화려한 색을 사용해 주의를 집중시키는 그만의 방식이었다. 웨스트는 그 빨강 색상을 좋아했다. 사실은 순수한 빨강이 아니었다.

그가 계속해서 언급한 색깔은 다른 색이 살짝 가미된 빨강 색상으로, 아주 매력적인 팬톤 컬러였다. 정말 대단한 것은, 색이 아주 작은 단위로 달라져도 웨스트는 그런 차이를 인식했다는 거다"라고 말했다. "나는 웨스트가 과거에 자신이 음악을 들을 때 색깔을 함께 연상한다고 말했던 게 떠올랐다. 그는 내가 살면서 만난 어떤 사람보다도 색깔 스펙트럼에 훨씬 민감했다."

페레즈는 나이키 박스의 사이즈 표나 신발 발매 당시의 혼란 때문에 결국 빛을 보지 못한 추첨 사이트 등 몇 가지 홍보 자료를 디자인할 때에도 웨스트의 도움을 조금씩 받았다. 상형문자 형태의 도상과 이지 2의 설포에 새겨진 이집트 신 호루스 문양 등도 당시 웨스트가 깊이 빠져 있던 요소였다.

"우리는 상형문자, 특히 호루스의 머리를 가지고 놀았다. 웨스트에게 이는 단지 '강력한 동물'로 인식된 도상이었고, 예전부터 다른 문화권에 존재해온 도상이었다. 나는 이것이 웨스트의 관심을 끌었고, 그는 그저 이에 반응했을 뿐이라고 생각한다"고 페레즈는 말했다. "이 모든 것은 고대 아프리카, 즉 이집트에서 비롯된다. 그들의 문화, 예술품, 장신구, 그들이 창조한 피라미드 속 사원의 웅장함에는 뭔가가 있다. 이런 요소는 항상 어떤 영감을 준다."

에어 이지 2 '레드 옥토버'는 단순히 2010년대에 하입을 이끈 스니커즈가 아니며 그 이상이다. 이는 한 시대의 종말을 상징한다. 음악과 대중문화를 좌지우지하는 웨스트와 나이키의 계약은 막을 내렸다. 이들은 각자 성공을 향해 계속해서 나아갈 터였다. 오늘날 많은 사람은 웨스트를 다양한 아디다스 제품과 연관 지어 떠올리고, 에어 이지 2와 전작들은 부차적인 제품으로 생각할지도 모른다. 그러나 웨스트의 다른 스니커즈는 이 스니커즈가 일으킨 관심과 열광적인 반응에 결코 범접할 수 없다.

Nike Kyrie 1

마이크 데스테파노

카이리 어빙의 첫 두 시즌은 그가 이후에 보여준 것만큼 화려하진 않았다. 듀크 대학교 신입생으로 고작 열한 경기를 뛴 후 2011년 전체 1순위로 지명된 그는 동부 콘퍼런스의 바닥을 전전하던 클리블랜드 캐벌리어스에서 유일하게 돋보이는 선수였다. 하지만 2014년 르브론 제임스가 복귀를 선언한 뒤 캐벌리어스는 말 그대로 하룻밤 사이에 경쟁력 있는 팀으로 변신했다. 이는 또한 올스타에 걸맞은 어빙의 경기력이 드디어 빛을 발하게 될 거라는 뜻이기도 했다. 그해 어빙은 2008년 듀란트 이후 나이키가 처음으로 자사 시그니처 팀에 포함한 프로 농구 선수가 됐다. 프로 선수 생활 내내 나이키의 홍보 대사로 활동해왔지만, 마침내 뛰어난 경기력을 보이며 자신만의 시그니처 라인을 얻을 자격이 있다는 사실을 증명한 것이다.

카이리 1의 겉모습은 단순했다. 레오 창이 디자인한 이 미드탑 스니커즈는 발 앞부분에 하이퍼퓨즈 메시 갑피, 네오프렌 소재의 설포, 줌 에어 쿠셔닝이 적용됐다. 또한, 신발 뒤축에는 돌기 모양의 패널이 적용돼 럭셔리 패션에서 영감을 얻은 듯한 라이프스타일 룩의 느낌을 더했으며, 시드니 오페라 하우스에서 영감을 얻은 상어 톱니 패턴은 겉창에서 시작돼 발 앞부분의 중창까지 이어졌다.

르브론 라인의 제품이 평균 200달러 수준에 판매될 때 고작 110달러에 불과했던 이 모델은 농구 팬에게 더욱 저렴하게 시그니처 모델을 구매할 수 있는 선택지를 제공했다. '드림'이라고 불린 카이리 1의 첫 컬러웨이는 2014년 12월에 발매되자마자 큰 호평을 받았다. 다른 컬러웨이는 어빙의 출생지인 오스트레일리아나 그의 모교인 듀크 대학교의 블루 데빌스 팀에서 영감을 받아 탄생했다. 그중 가장 주목할 만한 모델은 150켤레 한정판으로 발매된 홍보용 모델인 '엉클 드루'다. 이는 어빙이 노인 복장을 한 채 픽업 게임에 참여해 전혀 눈치채지 못한 선수들을 참교육해버리는 펩시콜라 광고 캠페인을 위해 제작됐다.

어빙은 2014년 12월 매디슨 스퀘어 가든에서 펼쳐진 뉴욕 닉스와의 경기에서 이 모델을 처음으로 신고 나와 선수 경력에서 최고점인 37득점을 기록했다. 무릎 부상으로 2015년 NBA 결승전을 결장하지만 않았더라면, 이 신발은 그의 첫 리그 우승을 함께한 신발이 될 수도 있었다.

2016년, 골든 스테이트 워리어스와의 결승전에서 4차전까지 1승 3패로 뒤지고 있던 클리블랜드 캐벌리어스는 뒷심을 발휘해 7차전까지 승부를 이어갔고, 마지막 경기에서 어빙이 결정적인 3점 슛을 성공시켜 팀은 결국 NBA 챔피언으로 등극한다. 한편, 그의 스니커즈 라인은 나이키에서 현재까지 가장 성공적인 시그니처 시리즈 중 하나로 성장해, 제임스, 듀란트, 브라이언트의 뒤를 이어 브랜드의 명성을 이어갈 선수가 존재함을 증명했다.

2015 Adidas Ultra Boost

2015년 울트라 부스트를 출시한 아디다스의 목표는 매우 단순했다. 바로 역대 최고의 러닝화를 만드는 것이었다. 이 임무는 상대적으로 더 벅차게 다가왔는데, 2000년대에 접어들어 갈수록 떨어지는 실적을 다시 끌어올리기 위해 아디다스 브랜드 자체를 쇄신하던 시기였기 때문이다. 이 모든 것은 원형 입자(Beads)로 만들어진 중창, 즉 베슬(Vessel)로 인해 가능해졌다.

282 **맷 웰티**

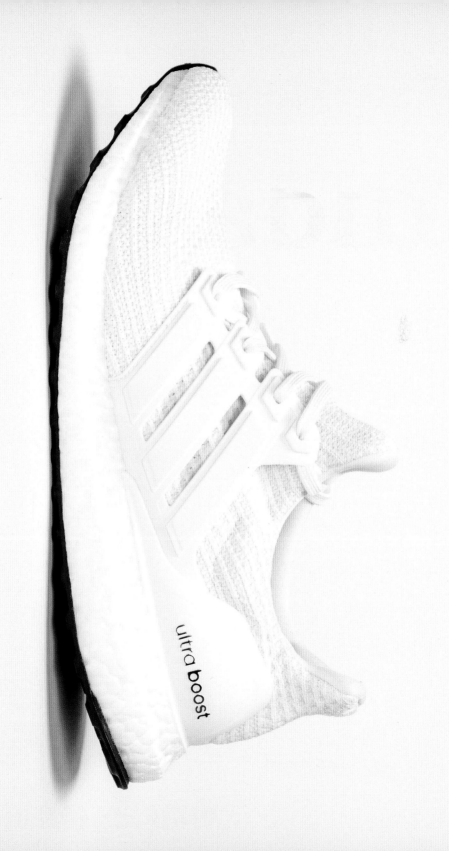

부스트 기술은 울트라 부스트에 적용된 2015년에 이미 신기술이 아니었다. 테크핏이라고 불리는 유연한 갑피를 가진 기능성 러닝화 에너지 부스트에 화학 회사 BASF와의 협업을 통해 적용돼 2년 전에 이미 소개되었다.

2016년 『콤플렉스』와의 인터뷰에서 BASF의 핵심 어카운트 매니저인 마틴 발로는 부스트 기술에 대해 이렇게 설명했다. "항상 기상천외한 아이디어를 제안하기로 유명해서 아인슈타인 박사라고 불리는 우리 연구팀의 일원이 2006년 또는 2007년쯤 그 입자를 들고 와서 물었다. '이것으로 뭘 할 수 있을까요?' 탕비실에서 이 질문을 받은 나는 곧바로 '솔직히, 아무것도 안 떠오르는데요'라고 대답했다. 흥미로운 질문은 '이 입자들로 뭘 할 수 있을까요?'뿐만 아니라 '이 입자들을 어떻게 하나로 합칠 수 있을까요?'였다. 나중에 우리는 스티로폼 입자들을 붙일 때 쓰는 도구를 사용해보기로 했고, 증기로 입자를 붙이는 데 성공했다."

결과물은 여러 스니커즈의 밑창에 주로 사용되지만 처음의 부드러운 상태와 달리 시간이 갈수록 분해되는 EVA 폼과 다른 중창 소재였다. 부스트가 타 제품과 다른 점은 부드러움과 탄력이었다. 부스트 소재는 곧잘 휘었지만, 탄력 있게 원래 상태로 돌아가 발에 에너지를 고스란히 돌려주었다. 당시 시장에는 그와 비슷한 소재를 찾아볼 수 없었다. 에너지 부스트는 달리기 애호가에게 부스트 기술을 처음 소개하기는 했지만, 아쉽게도 일상품 시장에서는 전혀 힘을 쓰지 못했다. 결국 아디다스는 2014년에 일반 소비자를 위해 실루엣이 좀 더 캐주얼한 퓨어 부스트 모델을 출시했는데, 인기는 많았으나 단점이 없지 않았다. 퓨어 부스트의 밑창은 지나치게 부드러웠고, 양말을 연상시키는 갑피는 지나치게 잘 늘어났다. 이런 단점에도 불구하고 퓨어 부스트는 2014년 『콤플렉스』가 선정한 "레트로 재발매되지 않은 제품 중 최고의 스니커즈" 중 하나로 이름을 올렸다. 이는 아디다스가 올바른 방향으로 가고 있으며, 이미 등을 돌렸거나 몇 년 동안 브랜드에 관심을 가지지 않았던 이들의 흥미를 불러일으키는 제품을 만들고 있다는 신호였다.

울트라 부스트가 세상에 모습을 드러낸 해는 2015년이었지만, 제작은 2년 앞선 2013년에 시작됐다. 울트라 부스트의 디자이너 벤 헤라스는 "프로젝트의 목표는 우리가 이전에 하지 않았던 새로운 시도였다. 우리는 새 디자인을 통해 소비자에게 감정 섞인 반응을 일으키고 싶었다"고 말했다. "또 무엇보다 디자인으로 감탄을 자아내고, 실제로 신어봤을 때 한 번 더 놀라게 하고 싶었다. 이 세 가지 목표가 과정 전체를 이끌었다."

울트라 부스트 제작 과정은 신발 업계에서 시작되지 않았다. 대신, 신발 제작자는 항공 업계의 기술력을 빌려왔다. 헤라스는 이에 대해 "우리는 보잉에서 사용하는 새 시험 장비를 가져왔다"고 운을 뗐다. "그것은 항공기 날개에 가해지는 하중과 변형을 측정하는 데 사용되는 장비였다. 우리는 이를 사람의 몸에 적용했다. 기계를 사용해 사람이 뛸 때 발에 무슨 일이 일어나는지 직접 본 순간, 우리 앞에 과학의 세계가 열리는 느낌이었다. 기계로 얻은 정보 덕분에 우리는 디자인 과정에 필요한 여러 결정들을 내릴 수 있었다. 우리가 사용할 수 있는 최고의 과학 기술이 적용된 디자인이었다."

울트라 부스트를 과학이 만들어낸 스니커즈라고 볼 수 있지만, 분명 인기의 상당 부분은 멋진 디자인에 기인한다. 울트라 부스트는 간결한 신발이다. 콘티넨탈 사의 고무 겉창, 부스트 소재의 중창, 프라임니트 기술이 적용된 니트 갑피, 그리고 플라스틱 외골격과 뒤꿈치까지. 물론 이 모든 요소도 연구 개발을 통해 선택 및 적용된 것들이다. 스니커즈 디자인의 모든 부분에서 기능성이 최우선으로 고려됐다.

아디다스 울트라 부스트

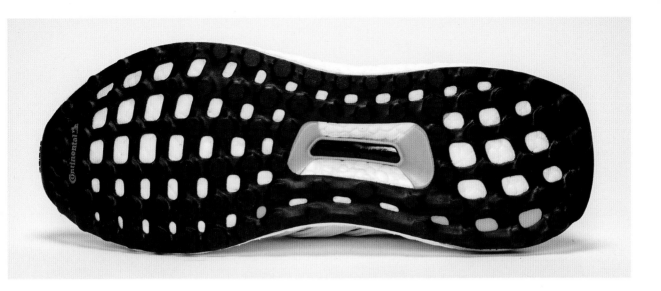

헤라스는 다음과 같이 이야기했다. "우리는 신발의 근본적인 요소에서 시작해서 외관으로 설계를 확장해 나갔다. 신발 내부의 여러 요소를 보면서 '반드시 필요한 것인가? 어떻게 하면 이 부분을 더 편하게 만들 수 있을까? 어떻게 하면 더 가볍고 발에 더 잘 맞게 만들 수 있을까?' 등의 질문을 던졌다. 이 과정은 신발의 모든 요소를 분해해 디자인에 가장 필요한 것들만 재결합하도록 도와주었다. 이 모든 기술력을 활용해 우리는 새로운 경지의 간결함에 도달할 수 있었다."

울트라 부스트의 이야기는 디자인에서 끝나지 않고, 디자인에서 본격적으로 시작한다. "역대 최고의 러닝화"라는 홍보용 태그라인과 더불어 180달러라는 비싼 발매가도 기대를 증폭시키는 데 일조했다. 헤라스도 이에 동의했다. "우리는 그런 가격대의 러닝화를 출시해본 적이 없다. 곧 입소문이 퍼졌고, 관심 있게 찾아본 후 친구들에게 공유하고, 기대감을 나누며 실제 구매하는 사람들을 보았다. 물론 이 모든 과정이 진행되기까지는 시간이 걸렸다."

울트라 부스트의 마케팅 전략이 화제를 모았다고 알려지긴 했지만, 실제로 제품이 일반 대중까지 사로잡기까지는 시간이 조금 걸렸다.

하지만 스니커즈 전문가들은 이미 신발과 광고에 열광하고 있었다. 2019년 울트라 부스트와 협업한 패커 슈즈의 대표 마이크 패커는 이렇게 말했다. "순수한 스니커즈 팬은 이 스니커즈를 보자마자 진정한 가치를 알아봤다."

안타깝게도 울트라 부스트는 아디다스와 계약 후, 2015년 NBA 올스타 위켄드에서 자체 브랜드의 첫 제품인 이지 부스트 750을 공개한 웨스트에게 가려져 상대적으로 조명받지 못했다. 아디다스는 웨스트의 하이탑 스니커즈를 한정 발매하느라 바빴고, 아디다스 내부 직원과 관련 종사자 일부는 이 과정에서 울트라 부스트가 찬밥 신세를 면치 못했다고 느꼈다.

울트라 부스트의 첫 컬러웨이, 검정/자주색 컬러웨이는 웨스트의 아디다스 협업 데뷔작을 공개하기 고작 사흘 전인 2015년 2월 11일에 출시됐다. 패커는 이에 대해 다음과 같이 말했다. "울트라 부스트는 이지의 750 모델이 출시된 주말과 같은 주에 발매된 탓에 대중에게 외면받을 수밖에 없었다. 안타깝지만, 상대가 카니예였으니까."

하지만 별안간 무슨 운명의 장난이었을까, 대중은 바로 웨스트 덕분에 울트라 부스트의

존재를 알게 됐다. 해당 주말, 웨스트는 뉴욕에서 러닝 타이즈에 반바지, 그리고 스노클 재킷을 입고 오리지널 컬러웨이의 울트라 부스트를 신은 차림으로 포착됐다. 그 순간의 이미지는 많은 이의 머릿속에 강한 인상을 남겼다. 하지만 더욱 깊게 각인됐던 계기는 2015년 5월에 빌보드 뮤직 어워드와 로스앤젤레스의 파워 하우스 무대에서 웨스트가 전체 하얀색 버전의 울트라 부스트를 신고 나왔던 일이다. 울트라 부스트의 수요는 곧바로 수직 상승했고, 소비자는 공연이 끝나자마자 울트라 부스트를 구매하기 위해 매장으로 달려갔다. 모든 사람이 이 신발을, 그것도 여러 켤레를 원했다. 울트라 부스트는 날개 돋친 듯 팔리기 시작했다.

"카니예가 신발을 직접 착용함으로써 달리기 애호가가 아닌 사람들에게 울트라 부스트를 소개하는 장면은 굉장히 멋졌다"고 헤라스는 회고한다. "그는 완전히 새로운 소비자층에 울트라 부스트를 선보였고, 해당 모델에 대한 웨스트의 개인적인 관심과 열정도 대단했다."

웨스트와 전체 하얀색 울트라 부스트의 연결고리는 해당 컬러웨이뿐 아니라 울트라 부스트 전체 매출에 영향을 미쳤다. 울트라 부스트 전반에 대한 대중의 관심이 증가하자 모든 계층에 걸쳐 판매 실적이 급증했다. 패커는 이 현상을 다음과 같이 설명한다. "카니예가 전체 하얀색 버전을 신었을 때, 사람들은 모두 속으로 '어쩌면 이건 뭔가 대단한 걸지도 몰라'라고 생각했겠지. 거기서 시작된 사람들의 관심이 확장돼 새로 출시되는 모델들까지 영향을 미치는 거다."

전체 하얀색인 울트라 부스트의 인기에 기여한 이는 웨스트뿐만이 아니다. 인기의 일부분은 루이지애나와 텍사스의 스니커즈 체인점 스니커 폴리틱스을 운영하는 데릭 커리의 공이다. 인터넷에서 바이럴이 된 문제의 사진에서 그는 울트라 부스트를 신고 있는데, 같은 신발을 신고

무대에서 발차기하듯 날아다닌 웨스트의 극적인 모습과 달리 양말 없이 맨발로 신발을 신고 있는 사진은 그것 자체로 엄청난 매출 상승을 일으켰다.

하지만 그가 어떻게 스니커즈를 손에 넣게 되었을까. 이것이 울트라 부스트의 궤적에는 더 중요한 이야기일 테고 그가 해당 모델에 보여준 믿음과 애정은 아직도 아디다스 내부의 많은 이들이 알지 못하는 부분이다. 모든 건 라스베이거스에서 열린 아디다스 사전 공개 행사에서 울트라 부스트가 그의 눈길을 사로잡은 순간 시작됐다. 커리의 설명을 들어보자. "울트라 부스트 코너에는 직원이 없었다. 담당자들을 찾아 헤매다가 심지어는 여자 화장실 안까지 들어갔는데, 아무도 없었다. 의아한 일이었다. 나는 담당자에게 문자를 보내 지금 어디에 있는지 물었는데, 그들은 되레 신발이 어떠냐고 물어보았다. 내가 '놀라운 신발인데요. 끝내주게 생겼어요'라고 대답하자 그는 '그렇게 좋으시면 그냥 드릴게요' 하는 것 아니겠나. 나는 신발을 받아 와서 매일 신고

아디다스 울트라 부스트

다녔다. 사람들은 아직 발매되지 않은 내 신발을 완전 궁금해했다."

그는 신발이 공식 발매되기 전까지 꽤 오랫동안 울트라 부스트를 신고 다녔고, 진심으로 이 신발이 큰 하입을 일으킬 거라고 믿었다. 이미 하양 색상의 울트라 부스트를 자신의 매장에 수백 켤레나 입고해놓고는 온라인에서 화제를 일으켜 판매를 촉진하려고 아디다스에 유출 사진을 올려도 되겠냐고 허락을 구했다.

"공식 발매가 얼마 남지 않았을 때, 나는 그들에게 '미리 사진을 몇 장 공개해서 하입을 좀 일으켜도 괜찮겠냐'고 물었고 그들은 '마음껏 하세요'라고 대답했다. 내가 올린 사진은 전 세계적으로 엄청난 화제를 일으켰고 울트라 부스트는 곧 전 세계에서 엄청나게 히트했다. 웨스트마저 그 신발을 신고 나니, 우리 매장에 입고한 700켤레는 금세 사라져버렸다."

커리는 울트라 부스트가 자신이 가장 좋아하는 나이키 운동화인 에어 맥스 1에 비견되는 아디다스 아카이브의 고전 중 하나라고 말한다. 패커도 이에 동의하지만, 그가 비교하고 싶은 신발은 조금 다르다. "울트라 부스트는 나이키로 말하자면 에어 맥스 95 같은 신발이다."

하양 컬러웨이의 성공으로 울트라 부스트는 순풍에 돛을 단 배처럼 잘 나갔고 시장에서 훌륭한 실적을 냈다. 매장마다 제품이 들어오는 족족 팔려나갈 정도였다. 가게 주인들은 매출을 보며 웃음을 감출 수 없었지만, 동시에 엄청난 수요를 감당하지 못해 골머리를 앓아야 했다. 실제로 울트라 부스트는 다른 모델만큼 대량 생산되지 않았다. 커리도 "아디다스는 충분한 물량을 생산하지 않았으며, 항상 한정된 수량으로 제작했다"고 증언한다. "새로운 컬러웨이가 출시돼도 거의 아무도 손에 넣을 수 없었다." 울트라 부스트를 구하지 못하거나 신발 한 켤레에 180달러를 지불할 마음이

없는 이들은 아디다스 스니커즈 중 비슷한 걸 찾기 시작했다. 실제로 여러 모델이 이런 낙수효과 덕을 보았고, 아디다스는 울트라 부스트에서 영감을 얻은 신제품을 출시하기에 이르렀다. 헤라스의 말을 들어보자. "아디다스 내부의 여러 팀은 유기적으로 협조하면서 각자의 성과와 프로젝트 진행 상황을 지속적으로 공유한다. 나는 다른 팀의 크리에이티브 담당자들과 꾸준히 정보를 공유했고, 기술뿐 아니라 울트라 부스트를 통해 새로 배운 지식을 토대로 새로운 스니커즈가 탄생하는 모습을 지켜봤다. 곧 울트라 부스트의 기술력을 응용한 여러 신제품을 만날 수 있었다."

다른 아디다스 신발들은 울트라 부스트를 따라 했는데, 이에 그치지 않고 울트라 부스트 자체의 후속 모델도 출시됐다. 외골격이 없는 울트라 부스트, 신발 끈이 없는 울트라 부스트, 그리고 울트라 부스트 프라임니트 등 다양한 갑피 디자인 패턴을 적용한 수많은 변형 제품이 만들어졌다. 콜라보레이션 버전도 출시됐다. 독일의 솔박스와 스웨덴의 스니커즈앤스터프는 리셀 시장에서 엄청난 고가에 팔리는 울트라 부스트를 만들어낸 대표적인 편집숍이다. 아디다스가 후원하는 애리조나 주립 대학교와 마이애미 대학교 등은 선수 전용 모델을 받기도 했는데, 이들은 결국 후한 값을 부르는 수집가들의 손에 들어갔다. 울트라 부스트는 2019년에 한 차례 기능성이 개선된 후 지금까지도 프리미엄 러닝화로 홍보되고 있다.

울트라 부스트가 어떤 업적을 남겼고 본래 형태에서 얼마나 달라졌는지에 대한 사람들의 의견은 분분하다. 하지만 한 가지는 확실하다. 약 5년이 지난 지금도 초기 버전의 울트라 부스트는 고전으로 인정받는다. 패커는 이렇게 말했다. "울트라 부스트는 신는 사람의 일상의 일부로 녹아드는 신발이다. 한철 떴다 사라지는 종류의 신발이 아니다."

Adidas Yeezy Boost 750

 마이크 데스테파노

종전에 없는 대성공을 거둔 두 켤레의 에어 이지 출시 이후 2013년 카니예 웨스트는 나이키와의 파트너십을 끝내고 이저스 투어 도중 당시 나이키 CEO였던 파커에게 비난을 쏟아부었다. 이런 모습을 목격한 수많은 팬은 웨스트라는 다재다능한 천재 예술가가 어떤 행보를 보여줄지 주목하고 있었다. 흥미롭게도 웨스트는 나이키의 대표적인 경쟁업체인 아디다스와 손을 잡았고, 2013년 11월 공식적으로 새 파트너십 체결을 발표했다. 이는 아디다스 이지 라인의 첫 제품이 본격적으로 모습을 드러내기 2년 전이다. 웨스트는 그동안 스탠 스미스와 Y-3 스니커즈뿐 아니라 에너지 부스트나 울트라 부스트 같은 아디다스 신제품을 주로 신었다. 이는 일상 스니커즈 시장에서 아디다스 부스트 시리즈의 인기를 끌어올리는 데 지대한 역할을 했다.

마침내, 오늘날 우리가 이지 부스트 750이라고 부르는 신발의 이미지가 웨스트의 오랜 친구이자 이발사인 이반 재스퍼를 통해 노출됐다. 신발에 대한 반응은 양극으로 나뉘었다. 보편적인 스니커즈보다 부츠에 가까운 모습을 한 이 하이탑 스니커즈는 스웨이드 갑피와 양 옆면을 가로지르는 지퍼, 그리고 발을 고정하기 위한 커다란 발등 스트랩이 장착돼 있었다. 물론 이런 요소는 모두 훗날 웨스트의 아디다스 이지 라인 대부분이 채용한 부스트 쿠션 중창에 얹혀 있었다. 당연히 일반적인 소비자는 이 신발을 소화하기 어려워 보였다.

2015년 2월, 연갈색/카본 화이트 컬러웨이의 이지 부스트 750이 마침내 뉴욕에서 펼쳐진 NBA 올스타전에 모습을 드러냈다. 뉴욕 주민들은 새로운 아디다스 컨펌 앱을 통해 신발을 예약하고 바로 가져갈 수 있었다. 이는 지금은 서비스가 종료된 스니커즈 예약 플랫폼 아디다스 컨펌의 첫 번째 주요 제품 출시였다. 심지어 당시 웨스트 본인이 아디다스 플래그십 스토어에 깜짝 등장해 팬들을 놀라게 하고 신발을 직접 나눠주기도 했다. 신발은 집단 광기에 가까운 열기를 이끌어냈고, 일부의 우려와 달리 350달러나 하는 고가였음에도 빠르게 품절됐다.

이지 부스트 750은 첫 발매 이후 오직 세 가지 컬러웨이만 추가로 발매됐다. 전체 검정, 회색 색상에 야광색 검솔을 사용한 모델, 그리고 2016년 10월에 발매된 '초콜릿' 버전이다. 이 모든 컬러웨이의 중고 거래가는 여전히 높으며, 특히 회색 컬러웨이의 거래가는 1천 달러가 넘는다. 이후 웨스트의 아디다스 이지 라인은 좀 더 스포츠웨어에 가까운 디자인 언어를 적용해 이지 부스트 750은 매장 진열대에서 모습을 감췄다. 비록 판매 기간은 짧았지만, 스니커즈 역사상 가장 중요한 파트너십의 시작을 알렸다는 사실은 분명하다.

2016 Adidas Yeezy Boost 350 v2

"이지를 갖고자 하는 사람은 누구든지 이지를 갖게 될 것이다." 2015년 2월 라이언 시크레스트와의 인터뷰에서 웨스트가 이같이 선언했을 때 이는 그저 말뿐인 약속에 지나지 않는 듯했다. 당시는 그가 아디다스와 함께 단 하나의 모델(OG '라이트 브라운' 이지 부스트 750)을 뉴욕시 한정으로 9천 켤레밖에 출시하지 않았을 때였다. 과거 웨스트가 나이키와의 협업을 통해 발매한 모델(각각 세 가지 다른 컬러웨이로 발매된 에어 이지 1과 에어 이지 2)은 하나같이 구하기 힘들었고, 그 시대 가장 많은 이들이 원하는 스니커즈였다.

라일리 존스

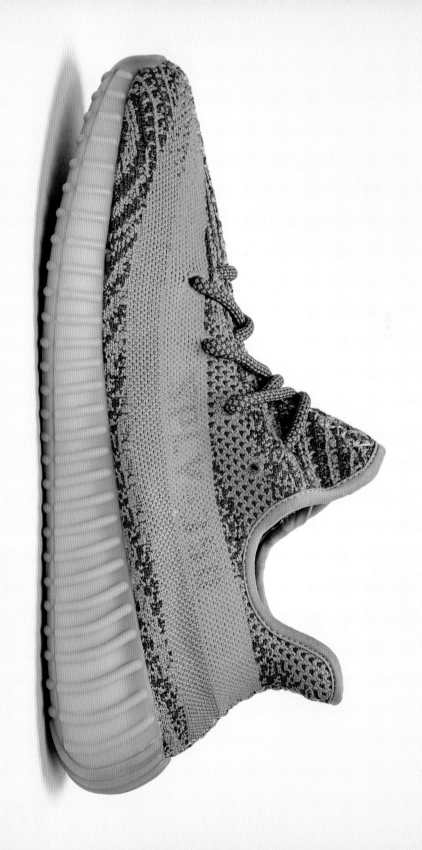

웨스트와 아디다스가 이처럼 원대한 비전을 끝까지
고수하고, 모두가 구매 가능할 정도로 충분한 수량을
생산할 수 있으리라는 생각은 다소 억지스럽게
느껴졌다. 어쨌든 한정된 수량으로 인한 수급 효과는
스니커즈 산업의 큰 특징이며, 앞서 언급한 웨스트
제품이 높은 관심을 끈 이유 중 하나였으니까. 만약
원하는 이들 모두가 한 켤레씩 구할 수 있을 정도로
접근성이 높았다면, 사람들이 여전히 이지를 갖고
싶어 했을까? 하지만 우리는 머지않아 이 질문에
대한 답을 직접 확인하게 된다.

　　2016년 9월까지 웨스트와 아디다스의
파트너십을 통해 두 모델, 즉 이지 부스트 750과
이지 부스트 350이 생산됐고, 그달에 세 번째
모델이 완성됐다. 아디다스의 독점 기술인 부스트
쿠셔닝의 이름을 따 이지 부스트라고 불리게 된 750
모델은 부츠를 연상케 하는 하이탑으로, 프리미엄
스웨이드로 이뤄진 갑피와 지퍼가 돋보였으며,
갑피에 넓은 스트랩을 더했다. 대조적으로,
로우컷 모델인 이지 부스트 350은 디자인이 다소
난해했으며, 복잡한 패턴으로 강조된 양말 형태의
니트 갑피를 사용했다. 이 로우탑 모델은 세 번째
모델의 청사진을 제시할 예정이었으며, 궁극적으로
웨스트가 약속한 주인공 이지 부스트 350 v2를
실현할 스니커즈였다. 이름에서 알 수 있듯, 350
v2는 내부에서 외부까지 완전히 뜯어고친 오리지널
이지 부스트 350의 수정본이었다. 미적인 관점에서
v2에는 첫 모델보다 훨씬 더 독특한 새 패턴이
추가됐다. 이 신발의 측면에는 눈에 띄는 줄무늬
패턴을 새긴 후(이 부분은 이후 버전에서 토널
배색이나 반투명으로 수정됐다), 웨스트의 이커머스
사이트 이지 서플라이에서 따온 "SPLY-350"이라는
문구를 삽입했다. 신발 모양과 마찬가지로 중창
역시 재설계되어 홈이 더욱 두드러졌다. 또한
신발 내부에서는 앞부분에 단단한 소재를 추가해
내구성과 안전성을 모두 확보했다. 2016년 9월

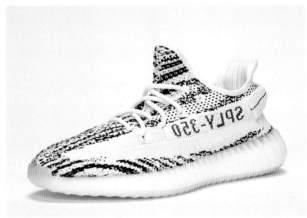

24일에는 회색과 오렌지색 '벨루가' 컬러웨이가
220달러에 발매됐는데, 이는 이지 부스트 350보다
20달러 더 비싼 가격이었다. (하지만 350달러에
발매된 750에 비해서는 저렴했다.)
　　이지 부스트 350 v2의 초기 흥행은 상대적으로
저조했다. 리셀 가격 역시 이전 모델만큼 오르지
않았다. (벨루가 모델의 초기 평균 리셀 가격은
700달러 수준으로, 지금의 리셀 가격과 크게 다르지
않은 수준이다.) 하지만 이지는 여전히 쉽게 구할 수
있는 신발이 아니었다. 한정 발매로 인해 많은 팬은
여전히 이지를 손에 넣지 못했고, 웨스트의 약속은
1년이 넘도록 이행되지 않았다.
　　소비자 사이에서 이지 부스트 350 v2에 대한

아디다스 이지 부스트 350 v2

관심이 꾸준히 유지되는 가운데, 홀리데이 2017 시즌에 몇몇 모델이 발매된 후 이지 부스트는 잠시 발매를 중단했다가 2018년 6월 '버터' 컬러웨이로 다시 돌아왔다. 바로 이때 생각지도 못했던 일이 일어났다. 2018년 9월, 아디다스는 (오늘날에는 트리플 화이트로 알려진) '크림 화이트' 컬러웨이를 재출시하면서 이를 "이지 역사상 가장 민주적인 발매"라고 말했다. 이들은 브랜드 공식 보도 자료를 통해 "이지 스니커즈를 최초로 대량 발매해 전 세계 수많은 팬이 이지를 발매가로 살 수 있는 전례 없는 기회를 제공할 것"이라고 밝혔다. 악명 높은 이지 관련 정보 유출자인 이지 마피아(카니에 웨스트와 공식 제휴 관계를 맺지는 않았다)는 트위터를 통해 재입고 기간 동안 "수백만 켤레"가 준비될

예정이라고 밝혔으며, 비록 아디다스가 정확한 수량을 공개하진 않았지만 실제로 많은 소비자가 이전 발매 때보다 높은 구매 성공률을 기록했다. 아디다스 공식 웹스토어에는 오후까지도 재고가 남아 있어 스니커즈에 관심이 있는 사람이라면 누구나 이를 구매할 충분한 기회가 있었다. 이 일로 한때는 절대 있을 수 없는 일이라고 생각됐던 웨스트의 약속이 이뤄졌다. 이지를 갖고 싶어 하는 사람은 누구나 이지를 가질 수 있었다. 하지만 거시적인 관점에서 이는 이지 부스트 350 v2에게 과연 어떤 의미였을까?

넓리 판매된 트리플 화이트 출시 이후, 이지는 잠시 겨울잠을 자다가 11월에 이제는 하나의 상징이 된 반투명 측면 줄무늬 모델로 돌아왔다. 아디다스는

아디다스 이지 부스트 350 v2

다시 고삐를 당겨 특정 국가에서만 구입할 수 있는 지역 한정 이지 부스트 350 v2를 발매하고 초한정 수량의 '리플렉티브' 컬러웨이를 도입했다. 이 전략은 어느 정도 성과를 거두었고, 이지는 완판됐으며 리셀 가격 역시 다시 오르기 시작했다. 이지 부스트 350 v2가 시장에 등장한 지 3년이 지난 지금까지도 이지 부스트는 여전히 명맥을 잘 유지하고 있다.

문화적 관점에서 보면, 이지 부스트 350 v2는 오직 소수의 스니커즈만 거쳤던 방식으로 인기를 얻었다. 생산량 증가와 함께 이 신발은 웨스트의 이지 시즌 패션쇼의 런웨이에서 대학 캠퍼스에 이르기까지 모든 곳에서 진정한 주류로 올라서게 되었다. 양말을 연상케 하는 날렵한 디자인이 애슬레저 유행과 잘 부합해 이 신발을 더욱 착용하기 쉽게 만들었다. 이지 부스트 350 v2가 가장 적절한 시기에 등장했음을 증명하는 실질적인 데이터가 있다. NPD 그룹의 시장 조사에 따르면 2018년 이지 부스트 350 v2는 웨스트가 디자인한 스니커즈 중 최초로 에어 조던 11, 나이키 에어 포스 1, 컨버스 척 테일러 올스타같이 누구나 아는 모델과 함께 당시 가장 많이 팔린 운동화 중 하나로 올라섰다.

이 스니커즈는 이 세대 가장 유명한 디스전 중 하나에 등장하기도 했는데, 드레이크는 프렌치 몬타나의 「노 스타일리스트」에서 웨스트를 향해 "나는 그녀에게 말했지. 나 만날 때는 이지 350을 신지 말라고" 랩을 했다. 웨스트는 이후 소셜 미디어를 통해 "350을 언급한 것과 네 우상인 아이들의 밥그릇을 뺏으려고 한 것에 대한 사과가 필요하다"고 트윗하며 가사에 대한 불만을 표했다.

여느 히트 스니커즈처럼 이지 부스트 350 v2 역시 수많은 모방작이 튀어나왔다. 스케처스와 자라 같은 브랜드들은 재빨리 유행에 편승해 비슷한 디자인을 뽑아내기 시작했고, 아디다스 역시 이지의 DNA를 다른 주요 라인에 이식했다. 그뿐 아니라 짝퉁 업자들이 기존 유통 방식을 탈피해 레딧 같은

사이트를 통해 유통시키는 등 이지 부스트 350 v2의 위조품은 골칫거리가 되기도 했다. 그럼에도 불구하고 진짜 이지 부스트 350에 대한 수요는 여전히 남아 있다.

Adidas NMD Hu

마이크 데스테파노

2016년까지 아디다스는 일상화 시장에서 최대의 가속도가 붙은 상태였다. 당시 이 시장에서 가장 인기 있었던 운동화로는 울트라 부스트와 NMD가 꼽혔고, 웨스트의 이지 라인은 출시할 때마다 팬의 열광이 잇따랐다. 하지만 아디다스를 홍보하는 슈퍼스타 뮤지션은 웨스트뿐만이 아니었다. 아디다스는 퍼렐 윌리엄스의 홈그라운드이기도 했다.

윌리엄스와 아디다스의 계약은 2014년 12월에 공식 발표됐다. 그의 라인은 그해 여러 소매업체에서 판매됐던 스탠 스미스 컬렉션으로 시작됐는데, 이 컬렉션은 테니스공을 떠올리게 하는 밝은 펠트 소재의 모델부터 동일한 컬러웨이의 트랙 슈트와 함께 판매된 단색 모델까지 다양한 색상으로 판매됐다. 2015년에는 이 상징적인 테니스화를 특징으로 하는 더 많은 컬렉션이 이어졌다. 알록달록한 모델 슈퍼스타와 함께 윌리엄스의 첫 오리지널 모델인 엘라스틱이 끈이 있는 버전과 없는 버전으로 등장했다. 하지만 윌리엄스와 아디다스가 오늘날까지 가장 큰 히트를 기록한 협업 모델은 2016년 7월에 공개된 NMD 휴이다. 이 단순한 디자인은 기존의 NMD를 재해석한 것이었으며, 양말 형태의 스니커즈가 운동화 업계에서 가장 크게 유행했을 때 출시됐다. 신축성 있는 프라임니트 갑피 위의 양 측면 패널에는 TPU 케이지가 포함된 미니멀한 레이싱 시스템과 가죽 뒤꿈치 창이 갖추어져 있다. 이 신발은 NMD의 오리지널 디자인과 유사하게 발끝과 발뒤꿈치에 EVA 블록이 삽입된 부스트 중창을 통째로 사용했다. 또한 이 신발의 대표적인 세부 요소는 양발에 굵은 글씨로 나뉘어 수놓인 '인종'(Human Race)이라는 단어였다. 해당 라인 제품이 계속 발매되면서 자수는 다양한 로고와 글씨, 기호 등으로 바뀌었다.

NMD 휴는 아디다스와 윌리엄스에게 곧바로 성공을 안겨주었으며, 2016년의 오리지널 컬러웨이는 여전히 리셀 시장에서 가치를 인정받고 있다. 윌리엄스의 라인은 다양한 실루엣의 제품을 발매하는 등 계속 확장하고 있지만, 그중에서도 NMD 휴는 멈추지 않고 꾸준히 발매되는 모델이다. 이 신발은 다양한 특별 컬렉션과 협업 프로젝트에 사용되기도 했는데, 2018년 힌두교 홀리 축제를 기념하기 위해 발매된 파우더 염색 모델, 빌리어네어 보이즈 클럽과의 여러 협업 모델, 2017년 콤플렉스콘에서 독점으로 추첨 판매된 희귀한 N*E*R*D 모델, 2017년 12월 파리의 상징적인 부티크인 콜레트가 폐점하기 전 추첨을 통해 판매된 샤넬과의 협업 모델(500켤레 한정판) 등이 바로 그런 예다. 최근 NMD 휴에 대한 하입은 다소 줄어들었지만, 이 모델은 당시 최고의 일상화 중 하나로 자리를 굳혀 윌리엄스가 아디다스와 함께 작업한 모델 중 가장 인상적인 신발로 남아 있다.

2017 Nike Zoom Fly

2017년, 나이키는 이전과 다른, 낯선 상황에 맞닥뜨렸음을 깨달았다. 나이키가 개척한 러닝화 시장에서 울트라 부스트의 성공에 힘입은 아디다스가 어느덧 모든 화제의 중심이 돼버린 것이다. 시장 점유율이 떨어지자, 나이키는 출시 후 1년 안에 인기가 떨어지고 마는 디자인 중심의 신발보다 뛰어난 뭔가가 필요하다는 사실을 깨달았다. 그들이 찾은 해답은 기능성과 미래적 디자인을 결합한 모델, 줌 플라이였다.

300

존 고티

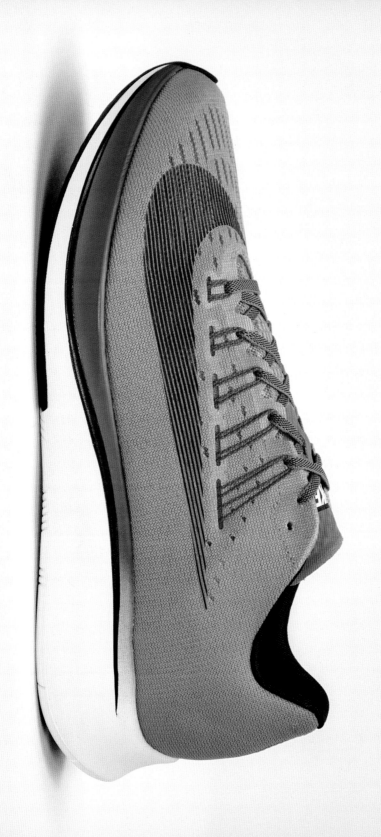

나이키는 이를 마라톤에서 지금까지 한 번도 깨지지 않은 두 시간의 벽을 깨고 세계 기록을 달성하기 위해 시작한 육상 선수 지원 프로그램 브레이킹2 프로젝트와 연계해 소개했다. 브레이킹2는 몇 년간의 기획을 통해 탄생했고, 나이키는 모든 과정을 통해 마케팅을 펼친 뒤 2017년 5월 본격적으로 프로젝트의 시작을 알렸다. 브레이킹2를 위해 선별된 세 명의 육상 선수에게는 줌 베이퍼플라이 엘리트라는 새 모델의 맞춤 신발이 제공됐고, 에너지 효율을 높이는 탄성을 가진 해당 모델이 선수의 기록 경신에 큰 도움을 줄 것으로 기대했다. 베이퍼플라이 엘리트는 매우 부드럽고 탄력 있는 폼 밑창인 줌X와 신발 전체를 덮는 카본 파이버 플레이트를 탑재했다. 선수에게 필요한 수준 이상의 매우 높은 기술력을 적용한 이 신발은 당시 일반 소비자에게 판매되지 않았다. 이 신발은 경쟁자가 따라잡을 동안 나이키가 한눈팔고 있었다고 생각한 모든 이에게 보내는 경고 메시지였다.

결과적으로, 브레이킹2에 참여한 세 명의 육상 선수 중 누구도 두 시간의 벽을 깨지 못했다. 그중 한 명인 엘리우드 킵초게도 겨우 25초를 초과해 아쉽게 목표를 달성하지 못했다. 하지만 브레이킹2 프로젝트는 스니커즈 신의 큰 주목과 관심을 끄는 데 성공했다. 프로젝트의 후광 효과로 새롭게 출시된 세 가지 러닝화 모델도 낙수효과 덕을 봤다. 바로 시원한 '담청색' 컬러웨이에 밝은 크림슨 및 빨강으로 포인트를 넣어 줌 베이퍼플라이 엘리트와 비슷하게 꾸민 나이키 줌 베이퍼플라이 4%, 나이키 줌 플라이, 그리고 나이키 에어 줌 페가수스 34가 수혜자다. 그중 하나인 줌 플라이는 250달러나 하는 베이퍼플라이 4%에 비해 저렴한 150달러의 가격으로 소비자들의 관심을 모았으며, 간편한 달리기와 일상생활에 가장 적합한 기능성으로 주목받았다.

줌 플라이는 이전의 어떤 러닝화와도 달랐으며

훌륭한 기술력을 탑재했다. 갑피는 초경량 니트 소재로 만들어졌고, 중족부를 단단히 고정하기 위해 플라이와이어 기술이 사용됐다. 신발 측면에는 거대한 스우시가 길게 그려져 신발이 어떤 브랜드 제품인지 분명히 보여주는 동시에 날렵하고 세련된 느낌을 주었다. 얇고 각진 설포나 조각한 듯한 느낌을 주는 뒤꿈치는 자세히 보면 눈에 띄는 요소이다. 하지만 이 중 어느 것도 가장 중요한 요소인 밑창에서 시선을 빼앗지 못했다.

줌 플라이는 두툼하고 거대한 밑창이 유행이던 시기에 출시됐다. 나이키는 시대의 요구에 부응하되 단순히 유행을 추종하지 않는 제품을 만들어냈다. 줌 플라이의 두툼한 밑창은 보기에 좋을 뿐 아니라 훌륭한 기능성을 갖추고 있었다. 루나론 폼 밑창은 매우 가볍고 견고한 쿠셔닝을 제공했으며 안에 탄소가 주입된 나일론 플레이트를 내장해 달리기 주자들이 앞으로 치고 나가는 데 도움을 줬다. 대부분의 러닝화가 낮은 밑창을 사용하는 반면, 줌 플라이의 밑창은 뒤꿈치 부분의 높이만 33밀리미터에 달했고 뒤꿈치와 앞코의 높이 차이가 10밀리미터로, 마치 롤러코스터의 급격한 첫 번째 내리막길 경사를 방불케 했다. 앞으로 박차고 나갈 수 있도록 도와주는 이 경사는 걷거나 뛸 때 약간 익숙해질 시간이 필요하지만 이 불안감은 얼마 가지 않아 사라진다. 이제 줌 플라이는 발이 어떤 형태이고 어떤 활동을 하고 있건 가장 이상적으로 발을 보조해주는 신발의 기능을 느끼게 한다.

줌 플라이는 기능성을 염두에 두고 제작됐지만, 최신 유행에 따르려는 몇 가지 시도를 통해 일반 대중들에게도 소개됐다. 나이키는 이 새 모델의 특별판을 몇 가지 출시해 쿨한 이미지를 덧입혔다. 브레이킹2 프로젝트를 기념하기 위해 2017년 5월 중순에 발매된 나이키랩 줌 플라이 SP '브레이킹2'는 발매 후 곧장 리셀 시장에서 고가에 거래됐다.

SP 버전은 이후 더욱 많은 컬러웨이에서 활발히

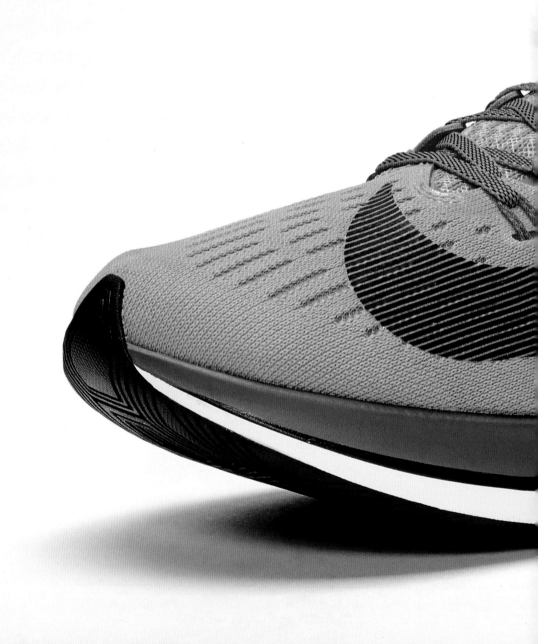

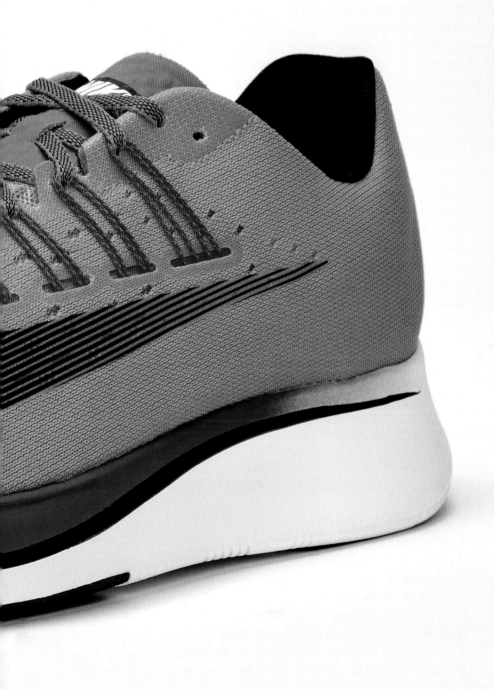

306

나이키 줌 플라이

사용된 투명 나일론 갑피를 처음 채용했고 초기 프로토타입에서 영향을 받은 그래픽과 나이키의 러닝화 역사를 조명하는 요소를 추가했다. 디자이너 에릭 고토는 2018년『템포』와의 인터뷰에서 "이전에는 기능성 러닝화에 다양한 세부 요소를 넣지 않았지만, 이번에는 많은 세부 요소를 추가하기로 하여 핀휠 로고를 다시 한번 불러왔다"고 소개했다. "우리는 신발을 기본적으로 하양 색상이 아닌 오프화이트 색상으로 칠해 좀 더 프로토타입처럼 보이도록 했다. 오직 탄소가 들어간 액셀러레이터 플레이트 선에만 색을 넣었고 그 위에 진짜 인포그래픽을 넣었다. 우리가 신발을 만들 때 실제로 사용하는 데이터 말이다."

줌 플라이 SP는 세계에서 손꼽히는 마라톤 대회 개최 도시인 시카고, 보스턴, 도쿄, 그리고 몇몇 지역을 위한 극소 수량의 한정판 컬러웨이를 제작해 달리기라는 문화적 뿌리를 기념했다. 그리고 가장 고급스러운 모델은 아블로와 그의 오프화이트 브랜드가 힘을 보탠 '더 텐' 컬렉션으로, 나이키 아카이브에서 아블로가 직접 선정한 열 개의 모델 중 하나이며 그가 새롭게 디자인한 버전이다.

아블로는 전성기의 에어 맥스 1과 에어 맥스 97 등의 러닝화처럼 줌 플라이 역시 최첨단의 디자인과 기술력을 갖추었다고 느꼈다. 『더 텐 텍스트 북』에서 밝힌 바에 따르면, 그는 "너무나 많은 러닝화의 혁신과 가장 진보적인 디자인이 이 신발의 구조에 녹아들어 있다"는 점을 발견했다. 그는 자신의 전매특허인 해체주의적 접근을 통해 바로 그런 요소를 전면에 드러내고자 했다. '더 텐' 컬렉션의 다른 신발과 마찬가지로, 아블로가 재해석한 줌 플라이를 손에 넣기란 거의 불가능에 가까울 정도로 어려웠으며, 리셀 시장에서 가격이 천정부지로 치솟아 더더욱 구하기 힘들었다. 물론 금전적인 가치를 떠나서, 출시된 지 얼마 안 된 모델이 에어 조던 1, 컨버스 척 테일러 올스타, 그리고 에어 포스1

같은 전설적인 모델과 함께 아블로의 컬렉션에 포함됐다는 사실은 많은 의미가 있다. 컬렉션의 모든 모델은 각 시대의 정점에 섰었다. 컬렉션에 몇 안 되는 최신 모델 중 하나로 줌 플라이를 포함한 아블로의 결정은 이 모델이 어느 날 도달할 위치를 암시하는 것일 수도 있다.

줌 플라이와 베이퍼플라이 4%는 많은 이가 예상하던 아디다스 부스트의 대항마가 되지는 않았다. 이는 나이키가 이 제품을 애슬레저 영역의 기존 상품과 경쟁시키려 하지 않았기 때문으로 추정된다. 오히려 비슷한 시기에 출시된 리액트 라인의 제품들과 베이퍼맥스가 부스트와의 경쟁에 더 적합한 상대였을 것이다.

하지만 줌 플라이는 나이키가 첫 수십 년 동안 내세웠던 성공적인 혁신을 이루고 운동선수를 위한 제품을 여전히 만들어낼 수 있음을 알리며 브랜드의 재기를 공표했다. 소비자는 여전히 나이키가 실험적이고 표현적인 디자인을 통해 스니커즈의 향후 방향성을 다각적으로 이끌어주기를 기대했다. 줌 플라이는 그런 점에서 이전 몇 년 동안 러닝화와 농구화를 비롯한 기능성 신발 부문에서 감을 잃었다는 평을 받은 나이키가 여전히 기능적일 뿐 아니라 근사하게 생긴 신발을 만들어낼 수 있음을 증명했다. 줌 플라이의 기능성이 스타일을 압도한다고 평가하는 사람들이 있지만, 반대로 생각하는 이들도 있었다. 다행히 줌 플라이는 두 요구를 모두 만족시키며 교집합에 완벽하게 안착했다.

Adidas Yeezy Boost 700 "Wave Runner"

맷 웰티

웨스트가 네 자녀를 둔 아버지라는 점을 생각할 때 그의 아디다스 시그니처 라인이 양말같이 생긴 얇은 스니커즈에서 거대한 어글리 슈즈, 또는 '대디 슈즈'로 발전한 것은 당연한 수순으로 보인다. 이 변화는 이후 지속적으로 개선되고 변형된 아디다스 이지 부스트 700 '웨이브 러너'의 2017년 말 출시를 기점으로 나타났다. 웨이브 러너는 전작이었던 부스트 350과 이지 라인 중 가장 큰 인기를 얻었던 부스트 350 v2에서 한 단계 더 나아간 신발이다. 웨이브 러너는 두꺼운 밑창과, 스웨이드와 메시가 사용된 갑피, 그리고 컬러 블로킹(color blocking)을 더욱 적극적으로 활용한 디자인이 특징이다. 그리고 이 신발은 스니커즈 산업의 방향을 바꿨다.

2013년부터 2017년까지, 대부분의 신발 브랜드는 보편적인 스니커즈 실루엣보다 "밑창 달린 양말"이라고 표현할 정도의 극도로 단순한 디자인에 집중했다. 이 흐름은 2013년에 출시된 나이키 로쉐 런을 시작으로 나이키 삭 다트 재발매로 이어졌고, 과거 출시된 세 모델의 디자인을 합치고 부스트 밑창을 단 형태의 아디다스 NMD라는 결실을 보았다. 이 스니커즈들은 새 컬러웨이가 출시될 때마다 날개 돋친 듯 팔렸다. 이 같은 흐름은 이윽고 오직 몇 명만 손에 넣을 수 있는 한정판 스니커즈, 이지 350의 인기를 통해 정점에 도달했다. 모든 브랜드가 이 성공 방정식을 답습했고, 결국 얼마 지나지 않아 상당히 지루해져버렸다.

사람들이 2017년 웨스트가 신고 등장한 '웨이브 러너'를 처음 목격했을 때, 누구도 이 신발이 무엇인지 뚜렷하게 설명할 수 없었다. 아디다스 스니커즈가 맞나? 아니면 하이 패션 브랜드의 제품인가? 어떤 이들은 심지어 이 신발이 2000년대 초반 스케이트보드 신발을 그대로 베낀 가품이라고 짐작하기도 했다. 하지만 정답은 뉴발란스 1500, 리복 인스타펌프 퓨리, 나이키 에어 맥스 2009 등을 디자인한 화려한 경력의 베테랑 스니커즈 디자이너, 스티븐 스미스가 제시한 이지 라인의 새로운 디자인 방향성 자체였다.

이후 웨이브 러너의 시작점이 된 웨스트의 아이디어를 듣고 스미스는 적잖이 놀랐다고 한다. 2020년 『콤플렉스』와 진행한 인터뷰를 들어보자. "그가 나에게 디자인을 요청한 신발이 대체 무엇인지 이해할 수 없었다. 당장 시장은 이지 350이 점령하고 있었고, 싸고, 간단하고, 아주 단순하고, 최소한의 부품만 사용되는 로쉐 런 같은 신발이 인기를 끌고 있었으니까. 하지만 그가 요청한 신발은 수많은 조각을 이어 붙인 매우 복잡한 구조물이었다. 그래서 나는 '제작 비용이 제법 들 것'이라고 전달했다. 그러자 그가 대답했다. '가격은 걱정하지 마. 일단 만들고 나서 어떻게 되는지 지켜보자.'"

최근의 기록을 보면 그들의 결정은 옳았던 것 같다. 2017년 출시된 후, 이지 부스트 700은 2018년 더욱 많은 일반 소비자에게 판매됐고 얼마 지나지 않아 이지 350이 웨스트와 이지 라인의 최후가 아니었다는 사실을 알렸다.

2018 Nike React Element 87

이 책의 첫 장을 장식한 에어 조던 1이 발매될 즈음 성년이 된 이들에게는 모두가 공유하는 특정한 미래의 풍경이 있었다. 1985년의 청년들은 먼 미래인 2018년을 생각할 때 「우주 가족 젯슨」에서 그려지듯 로봇 가정부와 하늘을 나는 자동차로 가득한 세상을 상상하곤 했다.

저스틴 테자다

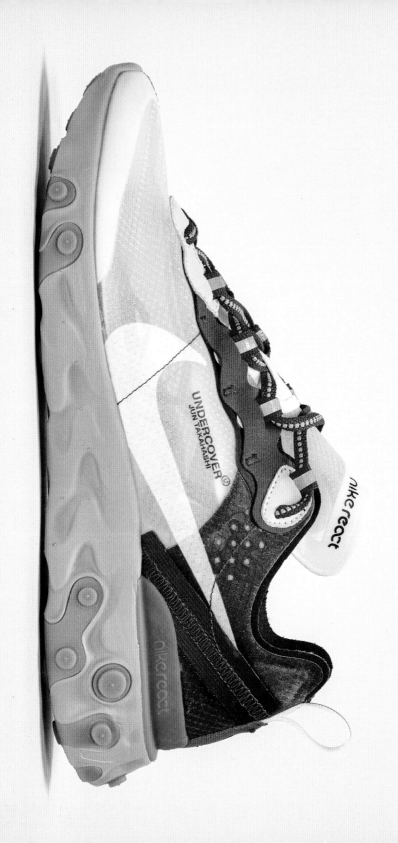

하지만 30년이 넘는 세월이 흐른 후에 운동화가
어떤 모습으로 변할지 상상하기는 쉽지 않았다.
감히 상상력을 발휘해본 이들 역시 영화 「백 투 더
퓨쳐 2」에서 파워 레이싱 기능을 자랑하는 나이키
맥을 떠올리는 정도에 머물렀다. 다만 한 가지
확실한 사실은 1985년의 누구도 에어 조던 1―거꾸로
뒤집힌 스우시나 케이블 타이가 더해진―이
2010년대가 끝나갈 무렵에도 하입을 일으킬 거라고
예측하지 못했다는 사실이다.

 하지만 바로 그게 나이키 리액트 엘리먼트 87의
등장이 신선한 이유다. 이 신발은 1985년 아이들이
상상했던 미래형 운동화와 유사한 디자인의
신발이다. 리액트 엘리먼트 87은 2055년에 나올
신발들의 디자인상의 기준점과 영감이 될 수 있을
것만 같은 신발이었다. 이야말로 확실히 새롭게
느껴지는 신발이었으며, 넓은 모래사장에 깃발을
꽂은 모델이었다.

 리액트 엘리먼트 87의 대담함은 공개된
방식에도 고스란히 반영됐다. 당시 스니커즈 문화는
남성이 독점한 영역으로 받아들여졌지만 리액트
엘리먼트 87은 첫 공개 당시 여성 모델의 발에
신겨져 등장했다.

 2018년 3월 2일, 파리의 아침이 밝아오면서
가벼운 비와 안개가 내렸다. 정오 무렵에는 태양이
살짝 비치기 시작했고, 준 다카하시는 런웨이에서
2018년 가을 기성복 컬렉션을 선보였다. 이
패션쇼는 1700년대 후반에 문을 연 파리의 오래된
레스토랑, 파비용 르두아양의 텐트 속에서 열렸다.
센강, 샹젤리제 정원, 콩코드 광장 인근에 있는
파비용 르두아양은 나폴레옹이 첫째 부인을 만난
곳이라는 소문이 있을 뿐 아니라 모네, 드가,
플로베르 같은 예술가가 즐겨 찾았던 식당이었다.
최근에는 유명 셰프 야닉 알레노가 운영하고 있으며,
미슐랭 3 스타를 받기도 했다.

 하지만 3월의 둘째 날, 사람들이 감탄했던

것은 메뉴가 아니었다. 준 다카하시의 언더커버
쇼에서 관중의 이목을 잡아끈 요소는 배우 세이디
싱크의 발이었다. 폴 앵카의 속삭이는 듯한 노래가
흘러나오자 넷플릭스 드라마 「기묘한 이야기」에서
맥스를 연기한 싱크는 빨강 색상의 후디와 트랙
팬츠, 그리고 자신의 붉은 머리카락 색을 닮은
비니를 쓰고 런웨이를 성큼성큼 걸어 나갔다. 그녀의
발에는 카멜레온을 연상케 하는 컬러웨이의 리액트
엘리먼트 87이 신겨져 있었다.

 「기묘한 이야기」의 출연자는 청소년기, 그리고
눈에 보이는 것과는 다른 비밀스러운 분위기가
흐르는 언더커버의 컬렉션에 잘 부합했다. 많은
의상에서 '토탈 유스'라는 문구가 돋보였고, 찢어진
청바지처럼 보이는 데님 소재는 염색된 스웨트셔츠
저지 원단으로 드러났다.

 쇼를 통해 전해지는 젊음과 은밀히 드러나는
비밀스러운 분위기는 런웨이를 따라 걸어가는
리액트 엘리먼트 87에서도 나타났다. 이 모델의
컬러웨이는 마치 크레파스 상자에서 가장 요란한
색깔을 뽑아낸 것처럼 보였다. 언뜻 갑피에 자주
사용되는 소재처럼 보인 것은 사실 반투명 소재로,
착용자가 신은 양말에 따라 신발의 컬러웨이가
변하게 했다.

나이키 리액트 엘리먼트 87

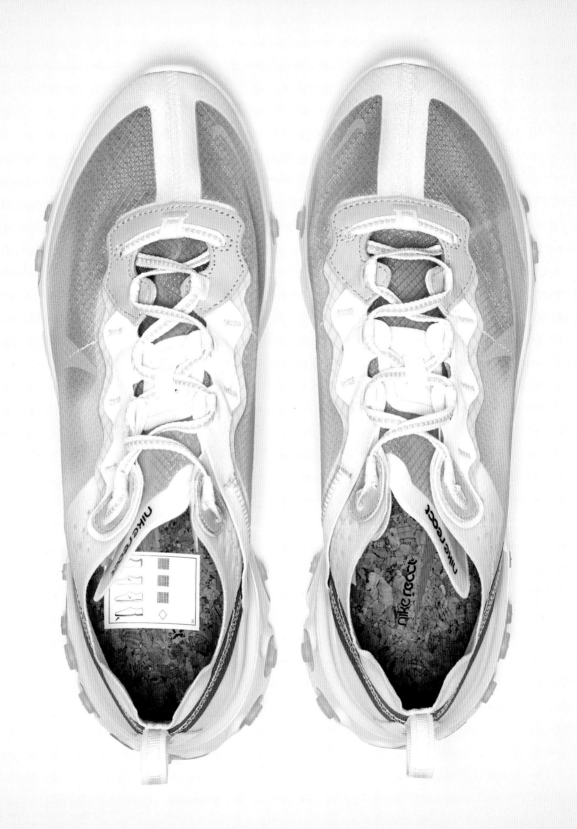

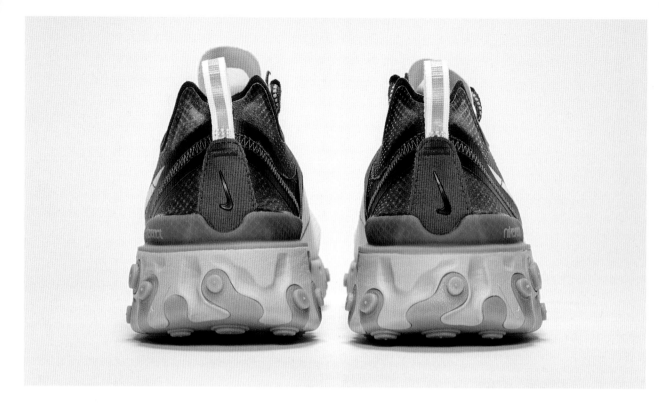

언더커버 컬러웨이의 화려함은 리액트 라인에서 최초로 출시된 크림 컬러의 '세일' 컬러웨이와 검정 색상의 '앤트러사이트' 컬러웨이의 차분함과는 대조를 이뤘다. 그러나, 리액트 엘리먼트 87의 전체적인 디자인 완성도를 입증하듯 검정과 하양 컬러웨이도 언더커버 컬러웨이 못지않게 큰 관심을 끌었다.

파리지앵이 보기에도 굉장히 화려했던 리액트 엘리먼트 87은 근 몇 년 사이 하입을 일으킨 나이키의 전작들에서 발견할 수 있는 익숙한 디자인 요소를 포함하고 있었다. 반투명 갑피는 아블로의 2017년 프로젝트 '더 텐'의 스니커즈를 떠올리게 했다. (시스루 트렌드는 2000년대 다양한 운동화에서 찾아볼 수 있었다.) 비교적 낮게 자리 잡은 스우시 역시 엄청난 인기를 몰고 온 톰 삭스와 나이키 크래프트의 마스 야드 모델에서 전례를 찾을 수 있다.

그러나 리액트 엘리먼트 87은 하이 패션의 가장 큰 무대 중 한 곳에서 데뷔한 신발치고는 다소 겸손하게 출발했다. 이 프로젝트를 이끈 나이키 스포츠웨어 이노베이션 디자이너 데릴 매슈스는 "이 신발의 배경에는 '어떻게 하면 일상적으로 조깅을 즐기는 이들이 더 편안해할 수 있을까?'라는 개념이 깔려 있다"고 말했다.

이 신발의 가장 뚜렷한 특징은 중창과 겉창의 제작 방식이다. 하지만 3D 프린터와 CAD 디자인 활용이 매우 간편해진 시대에 나이키 스포츠웨어의 특별 프로젝트 팀원은 좀 더 기초적이고 가촉적인 접근 방식을 택했다. 예를 들면 폼 블록과 드레멜 (공예용 기구) 기구를 사용하는 것처럼 간단한 접근 방식이다.

매슈스는 "이 모든 것은 다시 기초로 돌아가는 과정이며, 이로써 우리는 신발 모양과 착용감을 더 향상시키는 동시에 최첨단 컴퓨터 설계의 힘을

나이키 리액트 엘리먼트 87

이용하는 새로운 방법을 알게 되었다"고 말했다.

자주 걷거나 서 있는 사람들의 발이 받는 압력을 계산한 프레셔 맵을 개발한 후 디자이너는 폼에 구멍을 내서 필요한 부분을 지지하고 불필요한 부분은 지지하지 않게 했다. 이처럼 구멍을 내는 디자인 작업은 매우 실용적인 목적을 위해 수행되었지만, 신발의 외관을 놀랍도록 멋지게 만들었다.

그러나 구멍 뚫기만으로는 충분하지 않았다. 매슈스와 팀은 이 작업을 통해 폼의 밀도를 전체 생산 운영에 필요한 다양한 크기에 맞게 확장할 수 있는 알고리듬을 개발했다. 비록 이 알고리듬의 최우선 목표가 고객에게 판매할 신발을 완성하는 것은 아니었지만 말이다.

매슈스는 "사실 이건 현시점에서 출시될 프로젝트가 아니었다. 이 작업은 리액트 프로젝트의 일환도 아니었다"고 밝히며, "이건 그저 기본적인 EVA 폼의 경도를 어떻게 바꿔야 착용감을 더 향상시킬 수 있을지 탐구한 결과였을 뿐"이라고 말했다.

미래 지향적으로 보이는 중창은 마찬가지로 전위적으로 보이는 갑피와 짝을 이뤘는데, 이 갑피 역시 DIY적인 탄생 배경이 담겨 있다. 매슈스는 한국으로 가는 비행기에서 자신의 아이디어를 포스트잇에 스케치했다. 도면의 내용을 실제 프로토타입으로 만들기 위해 필요한 기술 사양은 갖추고 있지 않았지만, 다행히 한 공장과 협업해 일주일 만에 이를 완성할 수 있었다.

스니커즈 디자인에 일가견이 있는 이들이 아니고서는 눈치채기 어렵겠지만, 리액트 엘리먼트 87은 디자인뿐 아니라 사내 정치적인 이유로도 1983년 나이키 인터내셔널리스트에서 많은 영감을 가져왔다. 매슈스는 해당 모델을 발매하기 위해서는 인터내셔널리스트를 디자인한 당시 나이키 CEO, 파커의 승인이 필요하다는 사실을 알고 있었다.

그래서 이 프로젝트가 통과될 가능성을 높이기 위해 파커가 디자인한 제품으로부터 깃의 높이, 선포의 길이, 설포의 모양 등의 요소를 가져와 빈틈없이 디자인에 포함했다.

매슈스는 "나는 미래를 위해 과거의 요소들을 가져오고 싶었다"고 말했다. "그래서 이 향수 어린 미래 지향적 디자인을 완성했다. 우여곡절이 있었지만, 결국 적합한 시기에 선보일 수 있었다. 스우시가 없더라도 이 신발은 여전히 나이키 신발처럼 보일 것이다."

인터내셔널리스트가 제공한 영감에도 불구하고, 리액트 엘리먼트 87은 이전의 어떤 모델과도 닮지 않았다. 바로 이것이 이 신발을 특별하게 하는 중요한 점이다. 리액트 엘리먼트 87은 기존 가계도의 곁가지가 아닌 새로운 가계도의 줄기 같은 느낌이다.

사실 리액트 엘리먼트 87을 이루는 각 요소는 별로 독특하지 않다. 나이키는 이미 과거에 반투명 갑피를 활용한 신발을 내놓았더랬다. 코르크 안창과 겉에 노출된 지그재그 형태의 박음질 역시 마찬가지다. 하지만 이 신발의 위대함은 이런 요소의 혼합에 있다. 리액트 엘리먼트 87은 해체주의적인 느낌과 잘 정돈된 느낌을 동시에 주는 모델이다. 일반적으로 설포의 비대칭 디자인이 잘 어울리기는 쉽지 않은데, 이 신발의 경우 이 별날 뿐 아니라 "디자인을 위한 디자인" 같아 보이는 요소마저도 실수가 아닌 하나의 특징처럼 보인다. 게다가 설포의 독특한 모양 때문에 깃이 다소 불편해지더라도 왠지 그럴 만한 가치가 있다고 느껴진다.

초기에 신발에 대한 내부 평가는 엇갈렸다. 리액트 엘리먼트 87은 나이키의 일부 간부에게 큰 반향을 일으키지 못했지만, 톰 삭스, 언더커버, 아블로 등 브랜드 협력자가 이 모델에 호감을 표하기 시작하면서 분위기는 바뀌었다. 매슈스는 심지어 아블로가 이 모델을 '더 텐'에 포함하고 싶어 했다고 말했다.

매슈스는 2018년 『스니커 프리커』와의 인터뷰에서 "우리는 이 신발이 대박 모델이란 사실을 알았지만 이렇게까지 널리 받아들여질 줄은 몰랐다"고 말했다. 그는 자신의 작품이 훗날 신발의 운명을 바꿀 언더커버 쇼에 등장하게 될 줄도 몰랐다. 나이키에 있는 누군가가 리액트 엘리먼트 87을 언더커버 측에 건네줬는데, 그때까지만 해도 그들은 이 신발이 런웨이 위를 걸을 수 있을지 확신하지 못했다. 신발이 쇼 무대에 오르기까지 전체적인 과정이 얼마나 급하게 결정됐는지 당시 신발의 일부에는 페인트가 칠해져 있었다. 이는 쇼에서 공개된 버전이 최종 발매 버전과 다른 이유를 설명해준다. 누군가가 매슈스에게 런웨이에 있는 이 신발의 사진을 보냈을 때, 그는 충격을 받았다. "이 사건은 큰 도움이 됐다. 덕분에 리액트 엘리먼트 87은 많은 관심을 끌었다"고 말했다.

하지만 이 같은 때 이른 관심은, 스니커즈 팬이 이 신발을 손에 넣기 위해 그만큼 오랜 시간을 기다려야 한다는 뜻이었다. 나이키는 기능적인 실루엣을 통해 새로운 혁신을 보여주길 좋아했다. 리액트 폼은 이미 나이키 농구화에서 사용됐지만, 나이키는 이를 적용한 러닝화에 더욱더 많은 관심이 쏠리길 원했다. 그래서 리액트 엘리먼트 87은 이미 준비를 마쳤음에도 시장에 발매되지 못했다. 이 신발은 기능성 러닝화인 에픽 리액트 플라이니트가 완성될 때까지는 줄에서 얌전히 대기해야만 했다.

리액트 엘리먼트 87이 발매되자, 이 신발을 손에 넣은 사람들은 또 다른 놀라운 사실을 마주했다. 갑피에 반투명 소재가 사용되어 착용자의 발이 신발의 전체적인 외관에 큰 영향을 미치게 되었다. 맨발인지, 또는 양말을 신고 있는지에 따라 신발의 외관은 달라졌다. 리액트 엘리먼트 87은 열흘 내내 같은 신발을 신어도 매일 전혀 다르게 보일 수 있는 신발이다.

스타디움 굿즈의 브랜드 디렉터 벤 제이컵스는 "이 신발을 손에 넣기까지 투명한 갑피의 특성을 정확히 인지하지 못했다"고 말하며 많은 얼리어답터가 공유한 감정을 묘사했다. "양말 색깔이 신발의 외관을 어떻게 바꿀지를 생각하는 것은 코디 측면에서 완전히 다른 단계로 넘어가는 일이다."

신발과 양말 한 켤레씩을 함께 판매하는 아이디어를 뒤늦게 떠올리며 아쉬워한 매슈스는 "사람들은 이 신발이 여러 층위로 이루어져 있기 때문에 끌리는 것이다. 리액트 엘리먼트 87은 그저 일차원적인 신발이 아니"라고 말했다. "나이키가 처음으로 에어 박스를 신발 밖으로 노출했을 때와 같은 상황이다. 다른 점이라면 이제 우리는 신발의 내부도 밖으로 노출할 수 있다."

운동화의 수명을 고려할 때, 앞으로 몇 년 동안은 리액트 엘리먼트 87의 영향이 느껴지지 않으리란 사실을 기억해야 한다. 2018년에 발매된 주요 스니커즈 중 일부를 살펴보면 검정/시멘트 에어 조던 3와 같은 레트로 재발매 제품이나 다이아몬드×나이키 SB 덩크 로우 '카나리'와 션 워더스푼 나이키 에어 맥스 1, 97 같이 과거의 유명 모델을 재해석한 제품이 주를 이뤘다. 그렇다고 이들 신발이 비교적 덜 중요하다는 뜻은 아니다. 이들 모두 나름대로 대중의 기억에 남을 만한 중요한 신발이며, 앞으로도 영구히 지속될 매력을 지니고 있다. 하지만 이들은 리액트 엘리먼트 87처럼 지금 이 시대를 대변하지는 못한다.

리액트 엘리먼트 87이나 마찬가지로 2018년에 발매된 나이키 에어 피어 오브 갓 1과 같은 신발은 그들만의 신선함으로 스니커즈계에 독특함을 더했다. 또한 이 모델은 스니커즈 입문자를 위해 소위 '꼰대'의 별 의미 없는 주장, 즉 새로운 스타일(예를 들면, 오프화이트 에어 조던 1)은 감히 OG와 비교될 수조차 없다는 주장을 무력화한다. 언더커버 협업 모델이나 비교적 차분한 검정과 하양 컬러웨이가 바로 리액트 엘리먼트 87의 OG 모델이다. 이들은

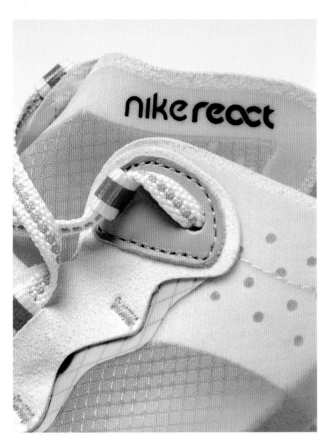

2010년대 후반에 성년이 된 아이들이 30대가 되면 그리워할 스니커즈다. 그때가 되면 이 신발은 온전히 그 세대의 소유가 될 것이다. 층층이 쌓인 이전 세대의 향수가 영향을 미치는 레트로 재발매 제품과는 엄연히 다르다.

리액트 엘리먼트 87의 또 다른 신선한 점은 언더커버와의 협업 모델이 받은 큰 관심에도 불구하고, '세일'과 '앤트러사이트' 컬러웨이 역시 못지않은 인기를 끌었다는 점이다. 한 모델이 유명 예술가나 디자이너와의 협업 때문이 아닌, 본연의 매력으로 성공했으니 굉장히 고무적인 일이다.

제이컵스는 "이는 근래에 보기 드문 일이다. 일반적으로 브랜드는 위험을 감수하고 소비자가 예상하지 못한 일을 해나가기 위해 협력자를 필요로 한다"고 말했다. "나이키가 계속해서 혁신하고,

경계를 확장하며, 새롭고 색다른 무언가를 만드는 동시에 시대에 걸맞은 느낌을 낼 수 있다는 것은 참 다행스러운 일이다."

오늘날 스니커즈 신에서 '순수'를 부르짖는 것만큼 바보 같은 짓도 없지만, 리액트 엘리먼트 87에 대한 세간의 높은 관심은 리셀 시장에 내놓아 큰돈을 벌려는 욕구보다는 소비자가 신발을 진심으로 좋아하고 원하기 때문에 나타나는 것으로 보였다. 처음 출시된 지 1년 반이 넘었지만, 이 모델은 리셀 시장에서 여전히 발매가의 두 배를 웃도는 가격에 판매되고 있다.

물론 이 신발에 대한 수요가 얼마나 지속될지는 알 수 없다. 이후의 어떤 모델도 OG 컬러웨이만큼의 호평을 얻지는 못했다. 2019년, 켄드릭 라마는 이 운동화의 먼─그리고 착용감이 더욱 뛰어난─친척인 리액트 엘리먼트 55를 내놓았는데, 이 모델은 대리석을 연상케 하는 갑피로 이목을 집중시켰지만 완전한 하입으로 이어지지는 못했다.

이후의 모델이 이전 모델만큼 긍정적인 반응을 얻지 못했지만 이런 사실도 리액트 엘리먼트 87의 지위를 결코 떨어뜨리지 못한다. 혹자는 이 신발을 두고 '원 히트 원더'라 할지 모르지만, 이 히트가 정말 어마무시했기 때문이다. 어쩌면 이 신발은 조던 1 애호가보다 머릿수로는 뒤질지 몰라도, 열정만은 절대 뒤지지 않는 단단한 팬덤을 거느린 나이키 에어 스피리돈과 같은 컬트의 고전이 될 운명인지도 모른다. 아니면 단지 시대를 조금 앞서갔거나. 어쩌면 우리가 이 신발의 위대함을 이해하기까지는 시간이 조금 더 필요할지 모른다.

2018

Nike Air Fear of God 1

벤 펠더스타인

나이키와 함께 기존 스니커즈의 새로운 컬러웨이를 만드는 것은 모든 디자이너의 경력에 특기할 만한 업적이다. 그러나 피어 오브 갓(FOG)의 제리 로렌조는 한 걸음 더 나아갔고, 나이키는 많은 이들에게 허락되지 않는, 자신만의 독창적인 실루엣을 만들 기회를 선사했다.

에어 피어 오브 갓 1에 대한 자세한 내용은 2018년 여름부터 드러나기 시작했고, 마침내 이 모델은 그해 9월, 곧 출시될 로렌조의 나이키 컬렉션을 예고하는 짧은 영상을 통해 공개됐다.

로렌조는 나이키 바스켓볼의 신발 디자인 디렉터 레오 창과 함께 이 작업을 했는데, 두 사람은 기존의 피어 오브 갓 실루엣 외에도 나이키 에어 허라취 라이트와 에어 모어 업템포, 에어 프레셔, 에어 맥스 180의 요소를 가져왔다. 레오 창은 2018년 『콤플렉스』와의 인터뷰에서 "디테일에 대한 로렌조의 집중력은 말도 안 되는 수준이었다"고 말했다. "그는 이 작업의 모든 디테일에 관심을 기울이며 우리를 한 단계 높이 끌어올렸다."

이 모델의 장점이 나이키의 혁신적인 기술력에 있다고 주장하기는 힘들다. 로렌조는 FOG 1을 기능성 신발이라고 설명했지만, 이는 사실 나이키 스포츠 리서치 랩 수준의 검사를 거친 신발이 아니다. 대신, 그의 의류 디자인과 마찬가지로 이 신발의 장점은 형태에 있다. 로렌조는 신발의 라인을 정확히 다듬기 위해 이탈리아에서 날아왔다. 어찌됐든, 이 모델이 일체의 타협 없이 만들어진 신발이라고 설명했다. 그는 2018년 『콤플렉스』에 "이 신발은 클럽에 갈 때도 신을 수 있고, 농구 경기를 위해 신을 수도 있다. 두 가지 상황에서 최고의 성능을 발휘할 것"이라고 말했다. 엄청난 스니커즈 컬렉션을 보유하고 있는 것으로 유명한 휴스턴 로키츠의 포워드 터커는 2018년 11월 브루클린 네츠와의 경기 전반전에서 이 신발을 신고 나와 모델 출시에 대한 기대감을 높였다.

하지만 NBA 코트에 등장했음에도 불구하고, FOG 1은 고급스러운 오렌지색 박스, 토트백, 토글, 여러 색깔의 신발 끈, 그리고 더스트백과 함께 판매되는 고급 운동화다. 이 모든 게 신발의 고급스러운 자태에 더해져, 발매가는 395달러에 달했다. 검정 색상으로 최초 발매된 이 신발은 이내 밝고 강렬한 '오렌지 펄스'와 '프로스티드 스프루스'에서 좀 더 차분한 '세일'과 '라이트 본'에 이르는 다양한 컬러웨이를 구성했다. 나이키 바스켓볼 역시 로렌조와 꾸준히 협력해나갔다.

로렌조는 『콤플렉스』에 자신의 협업 스니커즈를 설명하며 "내가 조던을 처음 가졌을 때 받았던 느낌을 아이들에게 줄 수 있는 신발을 제안하려고 했다"고 말했다. "FOG 1은 매우 고매하며, 대중이 나이키 협업 제품에 예상할 만한 모습에서 벗어난 신발이다. 하지만 일생일대의 기회를 얻고자 한다면, 남들의 기대와 다른 길을 선택해야 한다. 그런 차별성이 부족해서는 안 된다."

2019 Nike × Sacai LDV Waffle

2018년 6월, 파리 패션 위크에서 일본 디자이너 아베 치토세는 사카이의 2019 봄/여름 남성 컬렉션과 2019 리조트 컬렉션을 선보였다. '프리폼', 즉 '옷이 만들어지는 방식에 대한 선입견을 거스르는 것'이 주제였다. 컬렉션은 총 쉰일곱 개의 룩으로 이뤄졌는데, 그중에는 소매가 한쪽만 달린 피셔맨 니트 스웨터, 핀 스트라이프 패턴의 테일러드 재킷이 부분적으로 더해진 재킷, 아미 그린 컬러가 가미된 아노락, 그리고 킬트로 활용할 수 있는 펜들턴과의 협업 담요가 포함되었다. 그러나 이 쇼의 주인공은 아베 치토세와 나이키의 협업에서 누구도 예측하지 못했던 두 러닝화의 재창조였다. 나이키 LDV와 와플 레이서의 하이브리드로 이중 신발 끈과 설포, 그리고 과감한 '녹색/메이즈/오렌지색'과 '파랑/빨강/델 솔(Del Sol)' 컬러웨이의 이중 스우시를 선보였다. (아베는 나이키와의 협업 블레이저도 발매한 바 있다.)

카리자 산체스

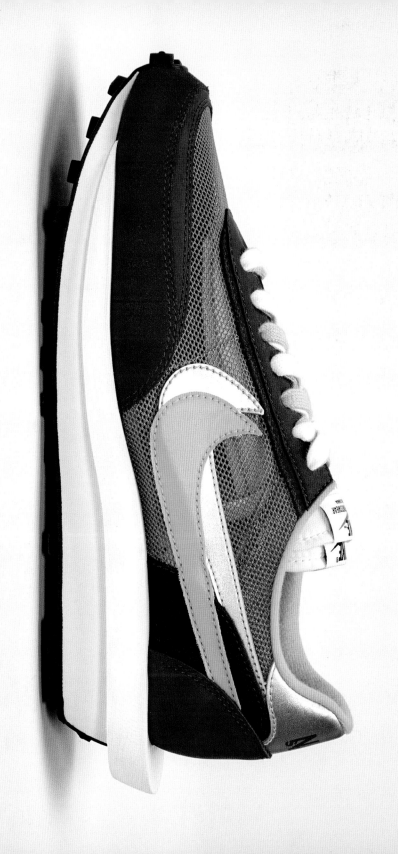

나이키×사카이 LDV 와플은 2019년 가장 기대되는 스니커즈 중 하나로 빠르게 등극했다. 파리의 런웨이를 덮친 순간부터 이 스니커즈는 "완전히 죽여준다", "무조건 사야 하는 신발" 같은 반응을 불러왔고, 아베와 사카이의 정체를 전혀 몰랐을 법한 사람조차 관심을 두기 시작했다. 많은 블로그는 이 모델이 "2019년 최고의 제품 중 하나일 수 있다"고 내다봤다. 심지어 당초 2019년 1월 발매 예정이었으나 아베가 완성도를 높이기 위해 발매를 몇 달 늦췄다는 사실은 이 신발을 둘러싼 하입을 더욱 부추겼다.

나이키에서 일했던 친구를 통해 나이키와 처음 연결된 아베는(그녀의 첫 번째 협업 제품은 2014년에 발매됐다) 초기 LDV 와플을 둘러싼 뜨거운 열기를 인지하지 못했다고 한다. 그녀는 "이 제품이 언론에 실리고, 스니커즈 블로그에서 언급됐음은 알았지만, 지난 1월 파리에 있는 팝업스토어를 통해 운동화를 사전 발매할 때 개장 몇 시간 전부터 늘어선 긴 줄을 보고 나서야 이 제품이 대박 났다는 사실을 깨달았다"고 말했다. 하지만 그녀를 제외한 다른 모든 사람에게, 이 신발의 성공은 이미 꽤 분명해 보였다. 3월 7일, 마침내 운동화가 발매됐을 때 줄이 몇 블록에 걸쳐 길게 들어섰고, 신발은 모든 매장에서 동났다.

비록 아베는 이를 달가워하지 않았지만, 리셀 시장에서 이 신발은 발매가(160달러)의 아홉 배인 1천456달러에 재판매됐다. 그녀는 "내 스니커즈를 그렇게까지 좋아하는 사람들이 있다는 사실을 알게 돼 기분은 좋지만, 난 이 현상을 두고 마음의 갈등을 겪고 있다"고 말했다. "스니커즈에 부담 없는 가격대를 책정하는 것을 나는 정말 중요시한다."

릴 야티는 콤플렉스콘에서 열린 2019 올해의 스니커즈에서 패널로 등장해 "이건 가장 아름다운 신발이며 아무리 봐도 질리지 않는다"고 말했다. "나는 LDV 와플을 너무 좋아하고, 밑창을 둘러싼 실드도 정말 좋다, 무슨 말인지 알지 않나? 메시 소재도 너무 좋다. 발가락을 내려다보면 양말이 보인다… 그냥 죽여주는 신발이다. 그야말로 최고의 신발이다."

나이키×사카이 LDV 와플이 2019년 최고의 운동화라는 주장을 반박하기는 어렵다. 아베와 사카이는 스니커즈계에 뿌리를 두고 있지 않은데, 어떻게 이 같은 성과를 낸 걸까?

해체와 재조합은 아베의 예술 세계에서 필수적인 부분이다. 이는 그녀가 딸 토코를 낳은 후 출산휴가를 보내다 생각해낸 개념이다. 나고야에서 패션 디자인 학위를 받은 아베는 도쿄로 건너가 대형 의류 회사인 월드 코퍼레이션에서 직장 생활을 시작했으며, 이후 패턴 메이커로 옮겨 꼼데가르송에서 일했고, 나중에는 준야 와타나베의 레이블에서 일했다. 그녀는 꼼데가르송에서 일한 지 8년 만에 육아를 위해 일을 그만뒀지만, 오래지 않아 다시 창의성을 일깨우며 살아갈 필요성을 느꼈다. 그래서 준야 와타나베에서 만났고, 지금은 자신의 브랜드 칼라를 운영 중인 남편 주니치의 제안으로 1999년 사카이(그녀의 처녀 시절 성인 'Sakai'를 'Sacai'로 변형한 이름)를 론칭, 자신만의 독특한 미적 감각을 본격적으로 키워나가기 시작했다. 그녀는 『사카이에 관한 모든 것』에서 "당시 내가 입던 옷은 청바지와 치노, 브이넥 스웨터, 티셔츠, 폴로 셔츠뿐이었다"고 썼다. "나는 '새로운 건 없을까?'라고 생각했고, 두 가지 옷, 예를 들어 셔츠와 스웨터를 어떻게 융합할 수 있는지 알아보기 위한 실험을 시작했다."

사카이는 스웨터에 셔츠를 조합한 것을 포함해 다섯 종류의 하이브리드 니트로 실험을 시작했다. 그녀는 『센스』와의 인터뷰에서 "나는 그런 종류의 니트가 당시에는 존재하지 않았다고 생각한다"며 "오늘날에는 수많은 하이브리드 니트와 의류 제품이 있지만, 당시에 니트는 니트일 뿐이었다.

나이키 × 사카이 LDV 와플

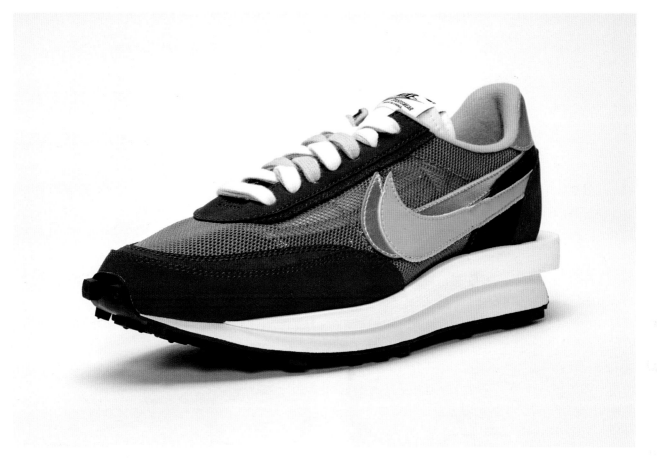

처음 해외에 나가기 시작했을 때도 내 머릿속에는
온통 독특한 작품을 만들 생각뿐"이었다고 밝혔다.
이후 사카이는 여러 기성복, 액세서리, 가방, 신발,
남성복 등을 포함하는 브랜드로 발전해왔다. 하지만
지금까지도 여전할 뿐 아니라 그녀를 유명하게 만든
것은 완전히 새로운 제품을 창조하기 위해 특이한
요소들을 한데 결합하는 능력이다.

나이키×사카이 LDV 와플 역시 이 같은 능력을
통해 완성됐다. 프로젝트의 시작 단계부터 아베는
"두 가지의 다른 나이키 스니커즈 스타일을 하나로
결합하고 싶다"고 생각했다. 그녀는 "의류, 액세서리,
심지어 매장 인테리어까지, 재조합의 개념은 범주와
관계없이 내 디자인 철학에 매우 중요하다"고
말했다. "따라서 나이키와의 협업에서 내가 자극을

받은 것은 모든 제품—의류와 운동화 등—을 예기치
않은 방식으로 만들어내고 실루엣을 가지고 노는
것이었다. 특히 이번에는 스니커즈를 통해 사카이의
재조합 방식을 부각하고 싶었다."

나이키 신발 혁신 부서(나이키 스포츠웨어
소속)의 디자이너, 레바 브래머의 말에 따르면
그들은 아베에게 BRS 시절의 모델을 살펴보라고
제안했다. 그녀는 "(치토세는) 빈티지 나이키에
깊은 관심이 있었다"고 말했다. "우리는 당시 BRS
모델에 관심이 있었기 때문에 서로 다른 BRS 모델을
합쳐보자는 아이디어를 제시했다. 우리는 어떻게
하면 이 모델들을 다시 성공적으로 시장에 소개할 수
있을지 고민하던 참이었다." 그들은 나이키 재팬의
오래된 모델과 데이브레이크와 문 레이서를 포함한

다양한 1970년대 러닝화를 살폈다. "그 신발들은 거의 스티브 프리폰테인(☞ 마이클 조던이 등장하기 이전에 나이키를 대표했던 육상 선수) 시대에 속한 것이었다"고 브래머는 말했다. 또한 그들은 수백 년 전부터 이어져온 일본의 깨진 도자기를 수리하는 기술인 킨츠기(金継ぎ)를 참고했고, 여러 신발을 조합해보았다. 브래머는 "콜라주 기법을 시도했고, 신발들을 뒤섞었으며, 포토숍을 이용하기도 했다"고 회상했다. 결국, 그들은 LDV와 와플 레이서에 도달했다.

어느 날, 아베가 나이키 디자인 팀과 함께 일본에 있는 자신의 스튜디오에서 일하고 있을 때, 그녀에게 이 두 모델을 결합할 방법이 떠올랐다. 그녀는 두 장의 복사한 사진을 집었다. 하나는 와플 레이서였고 다른 하나는 LDV였는데 이것들을 반으로 접어서 위아래로 합쳐놓았다. 아베는 직관에 근거해 디자인하는 편이었고, 어떤 영감이 떠올랐을 때 이는 대부분 훌륭한 결과로 이어졌다. "나는 우리가 만들게 될 새 신발이 두 모델의 진수를 반반 나누어 가지기를 원했다." 그들은 거기서부터 신발의 차별화되는 특징을 만들었다. 이중 설포, 이중 신발 끈, 이중 스우시, 그리고 밑창을 이중으로 쌓은 것처럼 보이는 뒤꿈치의 강조점이 돋보였다.

"우리는 두 밑창을 하나로 결합하고 싶었다"고 브래머가 설명했다. "두 밑창을 결합할 거라면, 설포와 신발 끈도 두 개씩 달지 않을 이유가 없지 않나? 아마 치토세가 이중 신발 끈을 제안했을 것으로 추측한다. 이중 신발 끈 이야기가 처음부터 나오진 않았지만, 당시에도 이중 설포는 이미 결정돼 있었다."

LDV 와플의 샘플은 고작 4~5개(신발 디자인 업계에서는 상대적으로 적은 개수)에 불과했지만, 첫 번째 프로토타입은 이미 최종 제품에 상당히 가까웠다. 브래머는 "우리는 항상 착용 테스트 등을 위해 여러 샘플을 거치지만, 초기 샘플은 이미 꽤

좋아 보였다"고 말했다. 또 하나의 차별점인 과감한 복고풍 색상도 크게 변하지 않았다. 그들은 대략 세 가지 색상 조합을 거쳤지만, '녹색/메이즈/오렌지' 같은 컬러웨이는 제작 초기부터 기획된 것 중 하나였다. "(치토세는) 빈티지 모델에서 영감을 받은 신발을 보여주고 싶어 했기에, 빈티지한 색상을 올바른 방식으로 조합하는 것은 정말 효과가 있었다. 그녀는 과거 제품들의 빈티지한 색채를 고수했다."

일부 사람들에게 LDV와 와플 레이서는 예상치

나이키 × 사카이 LDV 와플

못한 선택이었을지 모른다. 와플 레이서는 1972년 아내의 와플 틀을 사용해 육상 선수가 더 빨리 달릴 수 있도록 돕는 새로운 러닝화를 만든 나이키의 공동 창업자 빌 바워먼이 디자인한 신발로 유명한데, 이는 성공적인 마케팅과 함께 1년 후에 발매됐다. 와플 레이서의 밑창은 작고 튀어나온 사각형들이 돋보이며, 매우 가볍고, 접지력과 탄력이 좋다. 이 신발은 러닝화 업계를 영원히 바꿔놓았으며, 나이키의 첫 번째 주요 혁신의 결과물이었다. 1978년에 처음 출시된 LDV는 최초의 장거리용 러닝화로, 통기성이 탁월하고, 신발을 가볍게 하는 메시 소재의 갑피와 어떤 길에서도 적합한 와플 겉창을 갖춘 스니커즈였다. 모두 나이키의 역사에서 중요한 모델이었지만, 사실상 대중의 큰 사랑을 받지는 못했고, 특히 시간이 많이 흐른 2019년에는 더더욱 그랬다. 하지만 빈티지 나이키 팬인 아베에게 선택은 간단했다.

"나는 다양하고 친숙한 여러 품목의 요소를 혼합하고 완전히 새로운 걸 만들기를 즐긴다. 나는 많은 사람이 LDV를 즐겨 착용하는 모습을 봤고, 그들이 와플 레이서의 잠재 고객일 수도 있음을 알아챘다. 그래서 두 스타일을 한 켤레에 집어 넣어 동시에 즐길 수 있다면 어떨까 생각했다. 뭔가 독특하고 특별한 결과물이 나올 것 같았다."

디자인 요소를 제쳐두더라도, LDV 와플을 특별하게 만든 또 하나의 이유는 스니커즈 신을 초월했기 때문이다. 스니커헤드와 OG 수집가는 당연히 이 신발을 즐겨 신었지만, 스니커즈를 거의 신지 않던 패션 피플도 이 모델에 빠져 있었다. 어찌 보면 이 신발은 오늘날 스트리트웨어와 스니커즈 문화가 어디까지 와 있는지 보여주는 지표다. 오늘날 스트리트웨어는 하이 패션이다. 스니커즈 산업은 수십억 달러 규모의 거대 산업이 됐다. 그리고 럭셔리 업계는 마침내 스트리트웨어와 스니커즈 문화의 힘과 영향력을 파악했다. 이렇게 볼 때, 이 모델이

스트리트웨어의 개념이 변화한 파리의 패션 위크 기간에 처음 공개된 것은 당연한 이치다.

나이키는 패션 디자이너와 함께 일하고 스포츠웨어에 패션을 융합하는 데 능숙해졌다. 지난 몇 년 동안 알릭스의 매슈 윌리엄스, 엠부시의 윤안, 마틴 로즈, 그리고 캑터스 플랜트 플리마켓의 신시아루 같은 이들을 협업 명단에 추가했다. 그리고 시대정신을 해석하고, 종종 그것을 이끌기도 하는 크리에이터와 협업하여 대중문화의 중요한 순간을 빚어내기도 했다. 그럼에도 나이키나 다른 브랜드가 공개한 그 어떤 패션 스니커즈 협업도 버질의 나이키×오프화이트 '더 텐'이나 카니에 웨스트의 이지 모델을 제외하고는 나이키×사카이 LDV 와플처럼 스니커즈와 패션 세계를 모두 사로잡지는 못했다.

사카이와 나이키는 이후 LDV 와플 파인 그린/클레이 오렌지/델 솔 오렌지, 검정/앤트러사이트/화이트 건스모크, 서밋 화이트/화이트-울프 그레이/검정의 새로운 컬러웨이를 출시했다. 이들은 첫 컬러웨이와 마찬가지로 호평을 받았지만, 그 무렵에는 하입이 조금 줄어들었다. 2020년 1월, 사카이는 파리에서 열린 2020년 가을/겨울 쇼에서 나이키×사카이 페가수스 베이퍼플라이 SP를 선보였다. 반응은 엇갈렸다. 어떤 사람들은 강렬한 후속작이라고 평했고, 다른 이들은 LDV 와플만 못하다고 말했다.

나이키×사카이 페가수스 베이퍼플라이 SP가 얼마나 선전할지, 전작을 뛰어넘을 수 있을지는 (적어도 이 글을 작성하는 지금으로서는) 함부로 예측하기 어렵다. 하지만 부인할 수 없는 것은, 스니커즈계와 공식적으로 제휴한 적이 없는 브랜드 사카이가 2019년 최고의 운동화를 만들었다는 사실이다.

Air Jordan 1 High "Travis Scott"

벤 펠더스타인

2010년대의 스니커즈 신은 2000년대나 1990년대와는 크게 달랐다. 운동선수보다는 힙합 신을 대표하는 인물들이 업계 흐름을 이끌었다. 이 같은 변화는 과거에도 이미 나타났지만—제이지와 50센트는 2000년대 초반에 리복을 통해 시그니처 스니커즈를 발매했고, 수십 년 전 런 디엠시는 아예 아디다스의 동의어처럼 사용됐다—카니에 웨스트, 그리고 그 후에 등장한 트래비스 스콧 같은 인물이 자신만의 시그니처 모델을 발매하고 이에 동참하면서 이런 흐름이 더욱 가시화됐다.

2010년대 초반부터 유명세를 얻기 시작한 휴스턴 출신의 래퍼 스콧은 오늘날 모든 이들의 관심을 한 몸에 받는 인물이다. 스콧은 나이키와 조던 브랜드를 반복적으로 오가며 협업 제품을 발매해왔다. 그러나 그의 이름이 새겨진 어떠한 스니커즈도 그의 에어 조던 1 레트로 하이만큼 유명하지는 않다. 나이키가 조던 1처럼 높이 평가받는 모델을 맡기는 것은 협업 파트너의 영향력에 대한 증표이며, 실제로 그의 조던 1은 최근 가장 인기 있는 조던 중 하나다.

2018년 스콧은 인스타그램에서 조던 1을 일부만 살짝 공개하며 '아직 요리 중'이라는 글을 덧붙였다. 다른 에어 조던 1 협업과 마찬가지로, 스콧의 최신 협업 프로젝트에 대한 하입은 즉시 치솟았다. 스콧이 그래미상 후보에 오른 『애스트로월드』 앨범 홍보를 위한 '위시 유 워 히어 투어'에서 이 모델을 착용하면서 제품의 인기는 계속 상승했다. 이 모델에는 발목 외측 보강부 주위에 스태시 포켓이 숨겨져 있었고, 뒤꿈치에는 캑터스 잭 브랜딩이, 그리고 갑피에는 역스우시가 새겨져 있었다. 이후 이 모델의 공식 발매일은 2019년 5월 11일로 발표됐다. 나이키의 SNKRS 앱을 통해 신발이 판매됐는데, 시스템에 버그가 생겨 구매자가 결제할 수 없게 되는 등의 문제가 발생했다. 이 같은 혼란은 하입만 부추길 뿐이었고, 이 스니커즈는 머지않아 리셀 시장에서 1천 달러가 넘는 가격대에 거래됐다.

하지만 그게 스니커즈의 성공을 증명하는 최종 지표는 아니다. 리셀 가격을 제외하고, 스콧의 조던 1은 어떤 면에서 그토록 성공적인 걸까? 성공의 일부는 스콧에게 다양한 아이디어를 시험할 기회를 제공한 이전 협업 제품과 관련이 있다. 그의 에어 조던 1은 스우시를 수평으로 뒤집는 등 굉장히 대담하지만, 이전에 발매된 조던 4 협업 모델처럼 기존의 디자인을 조금 더 존중하는, 비교적 무난한 나이키 협업 제품을 내놓은 뒤에 공개됐다. 본질적으로, 스콧은 규칙에 반하기 전에 규칙에 따라 무언가를 했다. 또한 조던 1은 긴 브랜딩 작업의 결과이기도 했다. 2017년에 발매된 에어 포스 1 협업 모델도 스우시가 뒤집혀 있었음을 기억하라.

2020 Off-White × Air Jordan V

생산업체의 책임자는 도저히 믿을 수 없었다. 그들은 프로젝트의 결과물을 내놓으면서 공포감을 느꼈다. 과연 이게 정말 나이키 디자이너들이 상상했던 걸까? 그들은 분명 디자이너의 요청을 그대로 실행했지만, 최종 제품은 제대로 완성된 것처럼 보이지 않았다. 신발은 아직 날것 그대로의 상태였는데, 노출된 폼과 여기저기 보이는 바느질 자국 때문에 마치 신발이 부서지고 있는 것처럼 보였다. 하지만 놀랍게도 디자이너는 이에 열광했다. 생산업체 측은 혼란스러워할 수밖에 없었다. 2017년 9월, 디자이너 버질 아블로 '더 텐' 컬렉션의 일부로 발매한 오리지널 오프화이트×에어 조던 1 협업 모델인 이 신발은 스니커즈 신의 새로운 아이콘이 됐고 2010년대 말 나이키의 지배력을 회복하는 데 도움을 줬다. 아블로의 나이키 레트로 제품 재창조 프로젝트는 여기서 끝나지 않았다.

브렌던 던

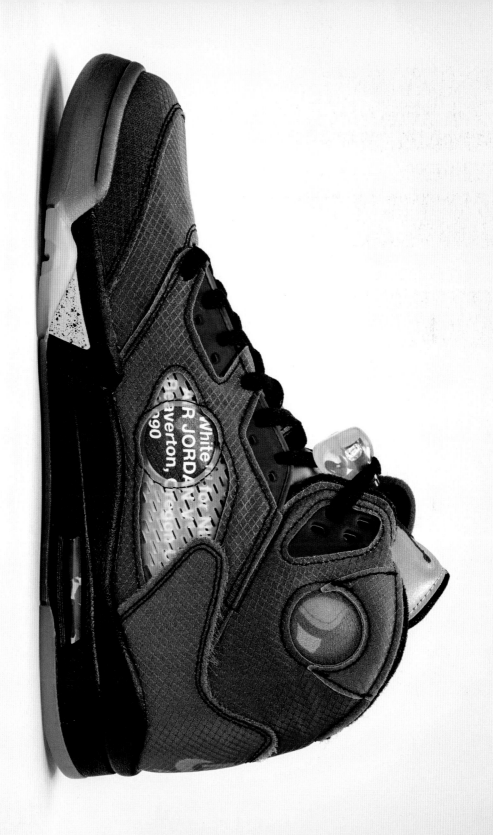

이 프로젝트는 결코 쉬운 일이 아니었다. 오프화이트의 CEO이자, 루이뷔통 남성복의 아티스틱 디렉터, 그리고 전 세계 클럽에서 활발한 활동을 펼치는 디제이이자 매우 영향력 있는 아티스트인 아블로를 비판하는 사람들은 그가 자신의 상징이 된 인용 부호를 제품에 박아 넣는 것만으로 너무도 간단하게 하입을 이끌고 리셀 시장에 불을 지피고 있다고 주장한다. 그러나 이들의 불평 섞인 비난은 나이키의 우산 아래에서 그의 스니커즈들이 선보인 미묘한 방정식을 무시하고 있다. 2020년 2월에 출시된 오프화이트×에어 조던 5가 이 공식을 보여주는 가장 훌륭한 예다.

조던 1을 포함한 '더 텐'의 성공은 스니커즈 신의 주요 모델에 대한 경의와 이를 재해석하려는 의지가 균형을 이룬 데 기인한다. 이는 또한 공장에 찾아가 에어 조던이 어떤 모양을 취해야 하는지 다시 한번 고민하게 만들어 그들을 혼란스럽게 한다는 걸 의미한다. 마지막으로, 이는 시간에 따른 변화와 혁신을 무시한 채 자신이 사랑하는 과거의 스니커즈에만 매달리는 따분한 스니커헤드들에게 도전한다는 의미이기도 하다.

조던 브랜드의 특별 프로젝트팀 수석 디자이너 제모 윙은 이렇게 말했다. "그 신발들이 스니커헤드에게 얼마나 신성한 존재인지 알기에 해당 프로젝트는 특히 어려운 일이었다."

조던 브랜드는 소비자들에게 레트로 제품과 과거의 향수를 주로 판매하는 만큼, 가장 헌신적인 소비자들이 그들이 사랑하는 상징적인 모델에 손을 댄다는 생각에 움찔한 것은 당연한 일이다. 그 프로젝트를 성공시키려면 아블로같이 공인된 협력자가 필요했다. 브랜드 사이의 협업이 넘쳐나던 시대였기 때문에 협업이라는 아이디어 자체가 매우 지루하게 느껴졌다. 하지만 다른 점이 있다면, 이 프로젝트의 외부 협력자가 나이키 자체로는 불가능한 일을 해내고 있는 인물이란 사실이었다.

게다가 아블로는 그 스니커즈의 전통을 중시하고 있었다. 조던의 전성기에 아블로는 시카고 외곽에서 자랐다는 사실을 잊지 말자. 윙은 아블로에 대해 "그는 항상 복고적인 색채를 존중해왔고, 그렇기 때문에 신발에 최소한의 반전적인 요소만을 더했다"고 말했다. "우리는 항상 오리지널 컬러웨이를 살펴보고 존중하면서 그것의 형태나 소재 등을 다른 방식으로 개선할 수 있는지 살펴볼 생각이다."

그렇게 더해진 변화는 오프화이트×에어 조던 5에 매우 결정적이었는데, 이 신발은 마치 미래에서 오리지널 조던 5가 출시된 해인 1990년으로 보내진 타임캡슐이 적어도 30년 이상 푹 숙성해 완벽에 도달한 것처럼 보였다. 이 신발은 아블로가 자신의 언어로 써보낸 조던 5을 향한 러브레터다. 신발 끈은 조던이 착용한 것처럼 흰색이었다. 겉창은 자연스러운 노화를 흉내 내기 위해 변색된 상태로 완성했는데, 마치 수년 동안의 동면을 거친 후 한 수집가의 옷장에서 나온 것처럼 보인다. 그 칙칙한 색조는 조던의 표준에 대한 도전이었다. 2010년대 초, 조던 브랜드는 조던 5와 같은 신발의 반투명한 고무 바닥이 오래돼도 변색되지 않도록 하기 위해 갖은 노력을 기울였다. 해결책 중 하나로, 신발의 고무 바닥에 약간의 파랑 색상을 더해 변색이 눈에 띄지 않게 했다. 하지만 아블로는 베테랑 수집가들이 잘 아는 빈티지의 그윽한 멋을 선택했고, 지금까지 브랜드가 찾아낸 해결책을 내던져버렸다.

그는 또 어떻게 공식을 비틀었을까? 조던 5에 구멍을 뚫었다. 해당 모델의 갑피에는 소재가 잘려 나가 얇은 필름층만 남아 있는 구멍들이 있다. 스위스 치즈를 연상케 하는 이 구멍들은 밑창에 박힌 나이키 에어 기술의 마법을 상기시키는 것이었다. 조던 5의 원조 디자이너인 팅커 햇필드는 에어 맥스 1이나 조던 5와 같은 신발의 중창에 구멍을 내 쿠셔닝을 드러냈는데, 아블로는 한술 더 떠 아예 신발에 더 큰 공기 구멍을 내버렸다. 윙은 "지금 와서 하는

오프화이트 × 에어 조던 5

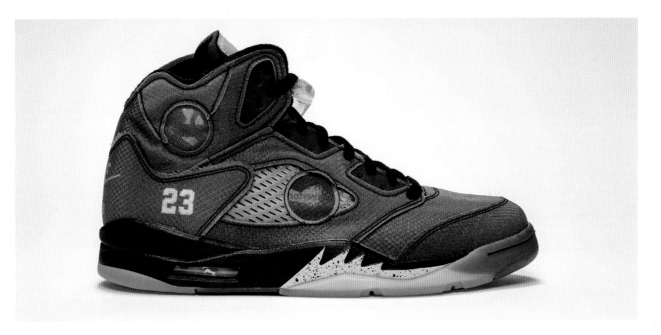

얘기지만, 원래 신발의 측면과 중간 부분에 필름층도 남기지 않고 구멍을 뚫기로 했었다. 하지만 내가 전화를 걸어 완전히 잘라내지는 말자고 했다"고 말하며 아블로에게 제품이 발매된 후에 당신이 원하는 디자인을 완성하라고 말했다고 설명했다.

아블로는 이후 직접 겉부분을 잘라내 구멍을 뚫는 영상을 올림으로써 그렇게 했다. 그는 자신이 구매한 신발이 미완성 불량품이라고 오해할 이들에게 영상을 통해 자신이 가진 모델 역시 동일한 상태임을 확인시켰고, 이 초한정판 모델을 손에 넣은 이들에게 신발을 직접 완성할 수 있는 권한을 부여했다. 그는 많은 사람이 완벽하다고 생각하는 신발을 대담하게 바꿀 수 있었을 뿐 아니라 소셜 미디어를 통해 팔로워에게 신발에 칼을 대라고 말했다.

이런 모습은 과연 '신성모독'이었을까? 각자의 영역에서 신적인 취급을 받는 조던과 햇필드의 창조물을 재해석하는 것은 이단적 행위인가? 아블로의 3년 선배이자 그만큼 시카고 불스를 더 오랫동안 숭배해온 돈 C에게 이는 신성모독이었다. 하지만 그는 바로 이런 점 때문에 아블로가 훌륭한

디자이너가 되었다고 덧붙였다. 시카고 지역의 동료 디자이너이자, 아블로의 오랜 친구이며 카니에 웨스트를 둘러싼 예술가 네트워크의 일원인 돈 C는 "시카고 불스는 나에게 너무 깊이 박혀 있다. 나에게는 거의 종교와 같은 수준"이라고 말했다. "독실한 기독교인이라면 예수 그리스도가 그려진 티셔츠를 거꾸로 입지는 않을 거다. 절대 그럴 수 없겠지. 거기 그려진 그림이 아무리 멋져 보이더라도 말이다. 이런 한계 때문에 나는 그만큼 뛰어난 디자이너가 될 수 없다."

이처럼, 돈은 아블로가 자신과 대조적으로 그런 우상을 비교적 덜 소중히 여겼기에 성공할 수 있었다고 말한다. 바로 이런 점 덕분에 아블로는 조던 5의 패딩을 벗겨내고, 두꺼운 외측 보강부를 비워내 좀 더 얇고 현대적인 신발을 만들 수 있었다. 이게 바로 2020년에 발매된 오프화이트 협업 모델이 후지와라 히로시의 프래그먼트 디자인 레이블의 협업 모델보다 더 놀랍고 큰 반향을 불러일으킨 이유다. 2014년에 발매된 프래그먼트×에어 조던 1은 과연 이 고전적인 모델을 충분히 우아하게 재해석했을까?

물론 그랬지만 지나치게 고상했다. 이는 아마 스니커즈에 대해 후지와라 본인이 짊어진 길고 깊은 역사의 무게 때문일 것이다. 하지만 아블로의 운동화는 이와 같은 부담을 받을 일이 없었다.

돈은 아블로에 대해 "그는 신발에 대한 모든 정보를 가지고 있고, 조던의 시대에 십대를 보냈다"고 말했다. "하지만 아블로는 나보다 그런 문화에 관심이 덜했기에 이 모든 일이 그에게는 의미가 적었다. 결과적으로 그는 좀 더 자유로워질 수 있었다."

조던 브랜드와 같이 복고에 초점을 맞춘 집단에 그와 같은 자유주의자와 함께 일하는 것은 어려운 결정이었을까? 물론이다. 윙은 그만큼 높은 평가를 받는 무언가를 누군가가 함부로 수정하도록 허락하는 일이 쉽지 않았다는 사실을 인정했다. 하지만 이 과정은 적절한 점검과 균형을 유지하는 가운데 진행됐으며, 그뿐 아니라 인큐베이션 기간 동안 이 프로젝트에서 가장 중요한 인물의 보증까지 받게 된다.

윙은 "그 신발에 대한 조던의 견해를 얻을 수 있었던 일은 실로 대단했다"고 말했다. "그리고 너무나 다행스럽게도 그는 이 신발을 허락했다."

점프맨 본인이 그 신발의 제작을 허락한 사실은 분명 일부 형식주의자 신도들에게 충분한 매력으로 작용했다. 조던 라인을 상징적인 위치로 끌어올린 마이클 조던에게 재해석된 신발을 직접 보여주는 일은 과감한 행위였지만, 사실 조던 라인 중 어떤 제품도 전통을 존중하며 디자인된 것은 아니었다. 스니커즈 디자인의 거대한 발전에 기여한 어떤 모델도 낡은 규칙에서 탄생하지 않았다. 조던 시리즈의 아버지 격인 팅커 햇필드부터가 스니커헤드가 아니었고, 아블로 역시 패션 디자인을 시작하기 전에 건축을 공부했다.

아블로는 여전히 낡은 전통을 바꾸고 있다. 마치 분기마다 새로운 규율을 가져오는 것처럼 느껴진다. 그가 소화하고 있는 극도로 바쁜 스케줄(그는

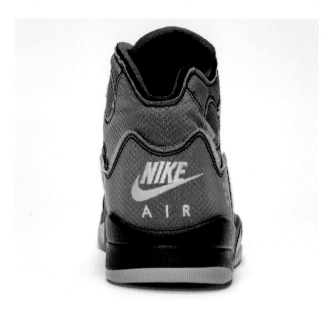

주치의의 권고에 따라 2019년 말에 스케줄을 잠시 늦추고 3개월 동안 모든 출장을 취소해야 할 정도였다)은 그가 전업 스니커즈 디자이너로 활동하기엔 시간이 부족하다는 사실을 보여준다. 윙은 아블로가 수년 전 오리지널 '더 텐' 프로젝트 이후 오리건주 비버턴에 있는 나이키와 조던 브랜드 본사에서 일한 적이 거의 없다고 말했다. 요즘 그는 왓츠앱을 통해 원격으로 의견을 주고받는다. 아블로는 멀리서도 디자인할 수 있는 환경과 능력을 갖추는 데 충분한 시간을 보냈다.

돈은 "내가 버질에 대해 가장 좋아하는 점은 그가 자신만의 디자인 방식을 만들었다는 점"이라고 말했다. "그런 방식을 통해 버질은 이제 직접 디자인할 필요조차 없어졌다."

그는 이 방식을 통해 자신의 작업 속도와 한계를 극대화할 수 있었다. 이것이 그가 역사상 가장 큰 하입을 받은 나이키 컬렉션 중 하나에서부터 이케아와의 협업 가구 컬렉션, 그리고 드레이크를 위한 맞춤형 파텍 필립 시계까지 수많은 일을 말이 안 될 정도로 짧은 시간에 완수할 수 있었던 이유다. 이런 방식은 마치 바우하우스의 정신을 이어받은

오프화이트 × 에어 조던 5

것 같았는데, 이는 아블로의 예술을 대량 생산을 통해 전파했다. 사실 '대량 생산'은 아블로의 협업 스니커즈처럼 상대적으로 한정된 수량의 제품에 사용하기에는 어색한 어휘일지 모르지만, 아블로는 자신의 제품에 그런 희소 가치를 부여하는 데는 관심이 없다고 말했다. 그는 오프화이트×에어 조던 5와 같은 프로젝트를 통해 유능한 팀에게 자신만의 디자인 방식을 전달하고, 이를 완성할 때까지 그들을 신뢰하는 습관을 들인 것이다.

조던 브랜드에서 해당 임무를 맡은 사람은 21 머서와 같은 근사한 나이키 매장에서 승진에 승진을 거듭한 베테랑 나이키 직원 이즈리얼 마테오와 2013년 나이키에 입사하기 전까지는 스니커즈 관련 경력이 많지 않았던 비교적 젊은 피 폴 사보비치였다. 기본적으로 그들의 일은 아블로의 아이디어를 운동화의 형태로 빚어내는 것이었다.

아블로는 '레트로 퓨처' 프로젝트를 창조하는 데 규범적인 관념을 가지고 있었다. '레트로'에 관해서 마테오와 사보비치는 브랜드의 가장 귀중한 유산이 잠들어 있는 나이키 아카이브 부서로 이동해 조던의 노후화 과정을 연구했다. '퓨처'에 관해서 그들은 신발이 훨씬 더 날렵해 보이도록 투명한 소재로 신발을 재구성했다. 프로젝트의 주제와 실질적인 측면에서 가장 본질적인 것은 시간이었다. 오프화이트×에어 조던 5는 마지막 순간까지 계속해서 수정됐다.

프로젝트를 진행하는 마테오와 사보비치, 두 사람의 역할은 마치 벤 다이어그램과 같은 모양을 하고 있었고, 그들의 접점에 아블로가 있었다. 마테오 본인은 비록 그 단어를 별로 좋아하지 않지만, 이 팀에서 스니커헤드를 맡고 있었다. 마테오가 풋락커를 떠난 후에도 그의 이름은 아직 뉴저지 멘로 파크에 있는 풋락커 창고 벽에 새겨져 있다. (2020년 나이키를 떠난) 사보비치는 로드아일랜드 디자인 스쿨에서 산업 디자인과

제품 디자인을 공부한 뒤 NASA 인턴십을 끝내고 나이키에 입사했고, 최종적으로 조던 브랜드에 흘러들어왔다. 한 명은 2000년대부터 큰 인기를 얻은 나이키 모델의 의미를 잘 이해하고 있었으며, 다른 한 명은 그런 모델들, 또는 수년 전의 유명 모델을 함부로 건드려서는 안 된다는 불문율에 억눌리지 않았다. 그리고 오프화이트×에어 조던 5의 훌륭한 균형 감각이 말해주듯, 아블로는 그들의 두 가지 면모를 모두 갖추고 있었다.

이 프로젝트의 요점은 과거의 선입견과 억압을 뛰어넘는 동시에 오리지널 조던 5의 무결성을 유지하는 것이었다. 이 프로젝트가 내놓은 용감한 제안은 올바른 변화를 통해 시대를 초월한 신발이 훨씬 더 나은 모습으로 재탄생할 수 있다는 것이다. 이 제품은 조던 브랜드의 까다로운 자체 제품 라인업 바깥에 존재하며, 아블로 같은 협력자 없이는 불가능했을 개방성을 보여주고 있다. 그러나 에어 조던의 역사에 대한 아블로의 경외감을 퇴색하지는 않는다. OG의 검정과 메탈릭 컬러웨이는 마치 오래된 물건의 빛바랜 표면처럼 조금 옅게 처리돼 그대로 남아 있다. 과거와 현재를 넘나드는 디자인 특징은 OG 조던 5에서도 찾아볼 수 있는데, 이는 제2차 세계대전 전투기를 참조한 1990년대의 혁신적인 디자인의 유산이었다.

오프화이트×에어 조던 5는 우리가 좋아하는 스니커즈가 정적인 디자인이 아닌, 끊임없이 변모하는 역동적인 디자인이어야 한다고 이야기한다. 신발 제작자의 작업이 끝난 뒤에도 작업은 계속될 수 있다는 것. 외측 보강부를 다시 조각할 수도 있으며, 구멍을 직접 잘라낼 수도 있다. 미래 시점에서 현재를 본다면 우리가 특정한 레트로 재발매 제품을 보는 방식을 바꿀 수 있다. 결승선을 통과해도 갈 길이 남아 있을지 모른다. 사실, 나이키의 과거 홍보 문구에 따르면, 애초에 "결승선 따위는 존재하지 않는다."

Nike Air Zoom Alphafly Next %

브렌던 던

에어 줌 알파플라이 넥스트%는 스니커즈에 대한 우리의 생각을 바꾸어놓았다. 이는 과장된 마케팅이 아니었다. 마라톤 선수를 위해 특별히 제작한, 첨단 기술을 활용한 이 모델은 착용자의 능력을 향상시키기 위한 신발의 발전이 어디까지 허용돼야 하는가를 두고 한계에 도전했다. 경쟁자들은 이 나이키 신발을 보고 사람을 더 빨리 뛰게 할 수 있는 도구를 창조하는 일을 둘러싼 윤리적 질문을 던졌다. 이 과정에서 이 신발은 많은 대회에서 거의 허용되지 않았다.

이 신발의 이야기는 2017년 5월, 세계 신기록을 두 시간 내로 단축한다는 목표를 세우고 발굴 및 훈련된 세 선수가 참여한 나이키 브레이킹2 프로젝트로 거슬러 올라간다. 비록 참가자 중 누구도 두 시간 내에 완주하지 못했지만, 케냐의 엘리우드 킵초게가 2시간 25초로 목표에 가장 근접한 기록을 세웠다. 그들은 모두 에너지 회수를 극대화하기 위해 중창에 (논란의 중심이었던) 카본 파이버 플레이트를 사용한 줌 베이퍼플라이 엘리트를 착용했다. 나이키는 이 모델을 공식 발매하지 않았지만, 이후 이 모델에서 비롯된 제품 라인이 만들어져 오래도록 이어진 나이키 러닝화의 외형을 바꿔놓았다. 2017년에는 줌 베이퍼플라이 4%가, 2019년부터는 줌 베이퍼플라이 넥스트%가 마라톤계를 장악하기 시작하면서 나이키가 러닝화 기술을 지나치게 진보시켰다는 불만이 제기되기 시작했다.

그리고 마침내, 불가능한 일이 현실이 되었다. 킵초게가 마침내 해낸 것이다. 그는 2019년 10월 마라톤 경기에서 한 시간 59분 40초라는 놀라운 기록을 달성했다. (그의 브레이킹2 기록과 마찬가지로 표준 마라톤 조건에서 뛰지 않았기 때문에 엄밀히 따지면 세계 기록은 아니다.) 그는 알파플라이 넥스트%의 프로토타입 버전을 착용했는데, 기록이 과할 정도로 단축돼 나이키를 비난하는 이들은 국제육상경기연맹이 이 신발을 금지하리라 추측했다. 특히 2020년 하계올림픽에서 이 신발이 나이키가 후원하는 선수들에게 (불공평한) 우위를 점할 수 있게 할 가능성이 있다는 점에서 더욱 그랬다.

2020년 2월 한정 발매된 알파플라이 넥스트%는 전작보다 한 단계 더 발전했다. 순수주의자들이 기술력이 도가 지나칠 정도로 개입되었다며 비난할 때 나이키는 오히려 한 걸음 더 나아갔다. 이 새 모델에는 카본 파이버 플레이트뿐 아니라 줌 에어가 발 앞부분에 사용됐다. 폼 역시 더욱 두꺼워졌다. 다행스럽게도, 이 신발은 역사의 뒤안길로 사라지는 결말을 면했다. 2020년 1월에 각종 대회의 러닝화에 대한 새로운 규정이 발표됐을 때 알파플라이 넥스트%는 무사 통과했다. 하지만 아쉽게도 이 운동화는 2020년에 예정된 큰 무대에서 뛰지 못했다. 코로나 탓에 올림픽이 2021년으로 연기됐고, 야외 활동 자체가 위험해졌기 때문이다. 하지만 문제없다. 항상 한발 앞서가던 이 신발은 분명 2021년까지 우리를 차분히 기다려줄 여유가 있으니 말이다.

역자 후기

오늘날 스니커즈의 의미는 뭘까? 보편적으로는 발을 보호하고, 꾸며줄 수 있는 의복의 한 형태일 것이고, 누군가에게는 우상해 마지않는 스포츠 스타나 아티스트, 디자이너의 예술 작품, 또 누군가에게는 수익성 높은 재테크, 돈벌이 수단일 수도 있겠다. 스니커즈를 소유하려는 목적은 사람마다 다르지만, 그를 원하는 마음은 다르지 않아 많은 이가 스니커즈 구매에 열을 올리고 있다.

불과 10년 전쯤만 해도 스니커즈에 관한 지금과 같은 사람들의 과도한 관심을 예상하긴 어려웠다. 물론 그때도 '한정판'이나 '협업'이라는 특별한 명찰을 단 희소한 운동화가 존재했고, 이를 향유하는 커뮤니티가 있었지만, 문화라고 칭하기에는 섣불렀다. 발매 가격을 넘어서는 '희귀하고 값비싼 운동화'에 대한 열망은 소수만이 느끼는 감정이었고, 유행을 이끄는 스니커즈 또한 그 종류가 폭넓지 않았다. 현대 스니커즈 문화의 토대를 쌓은 여러 스포츠 브랜드가 그 숨을 불어넣었는데, 특히 나이키의 에어 포스 1과 에어 조던, 덩크 등의 클래식 모델과 함께 나름 최신 모델이었던 에어 맥스 시리즈가 선풍적인 인기로 스니커즈 유행을 이끌었다.

오늘의 상황은 어떤가. 여전히 하위문화의 한 카테고리에 머무르지만, 경제적인 관점에서는 또 다르다. 패션 시장 내 '스니커즈 문화'는 어느덧 현상이라고 부를 수 있을 만큼 덩치를 불렸다. 이전과는 비교도 할 수 없는 인파가 스니커즈를 원한다. 과거 부단한 노력으로 이 문화를 파생케 한 스포츠 브랜드는 그간의 경험으로 얻은 노련하고 세밀한 마케팅으로 이제껏 그들이 만들어온 '고전'과 '신제품'을 교차해 내놓고 있으며, 그전보다 수천 배는 많아진 스니커헤드 역시 이에 부응해 발매되는 족족 신발을 집어삼킨다.

이러한 스니커즈 열풍은 코로나19 팬데믹 상황 속에서 더욱 거세졌다. 한정판 스니커즈를 판매하는 스니커즈 스토어는 사람들이 선착순으로 매장 앞에 줄을 서거나 캠핑까지 하는 오프라인 발매 대신 온라인 추첨 방식인 래플(Raffle)을 통해 스니커즈를 발매하고 있으며, 이 덕에 스니커즈에 대한 대중의 접근성이 큰 폭으로 향상했다. 전통적인 한정판 스니커즈인 나이키 에어 조던 시리즈는 물론, 다양한 스포츠 브랜드의 스니커즈가 갖가지 방식으로 시장에 공급되고 있으며, 이 틈을 타 다수의 리셀 플랫폼이 스니커즈 생태계를 더욱 활성화하고 있다.

허나, 이 책은 지금의 스니커즈 시장 속 어떤 희소한 운동화, 그 가치를 다루는 게 아닌, 갖가지 스니커즈가 품은 스토리텔링을 풀어낸다. 1985년부터 지금까지의 이야기를 다루는 것도 길게 보면 100년이 넘는 역사를 지닌 스니커즈에 문화가 싹트기 시작한 시기부터 이야기하고자 함일 테다. 수십 년간 운동화를 만들던 스포츠 회사가 이전과는 다른 뭔가 새로운 걸 만들어내기 시작했으며, 소비자 또한 이러한 움직임에 부응했다. 스니커즈를 신는 것뿐 아니라 스니커즈를 바라보는 시각이 변화하고 흥미로운 담론이 오가는 시점이 온 것이다.

요란한 지금의 스니커즈 신. 이런 와중, 브랜드, 아티스트의 이름을 빌려 완성된 운동화가 아닌, 그 원류를 좇아보는 일은 어떨지. 스니커즈를 향한 뜨거운 열기, 그로 인해 유입된 거대 자본 덕에 사뭇 거창해 보이기까지 하는 스니커즈 시장에서 벗어나, 당신의 운동화 생활이 더욱 즐거워질 것이다.

오욱석

원어 찾아보기

339

342

343

올해의 스니커즈

콤플렉스 지음
오욱석, 김홍식, 김용식 옮김

초판 1쇄 발행 2022년 5월 25일
발행. 워크룸 프레스
편집. 민구홍, 박기효, 박활성
디자인 도움. 임하영, 황희연, 김소정
제작. 세걸음

워크룸 프레스
03035 서울특별시 종로구 자하문로17길
12-17, 3층(옥인동)
전화 02-6013-3246
팩스 02-725-3248
이메일 wpress@wkrm.kr
workroompress.kr

ISBN 979-11-89356-70-5 03600
값 27,000원

콤플렉스
마크 에코가 설립한 콤플렉스는 스타일, 음악, 스포츠, 대중문화, 스니커즈 및 여러 분야의 현재와 미래를 담은 오늘날 가장 앞서가는 소식통이다. 콤플렉스 네트워크의 일부인 콤플렉스는 「스니커 쇼핑」, 「풀 사이즈 런」, 「에브리데이 스트러글」과 같은 인기 콘텐츠를 제작하기도 했다.

옮긴이
오욱석— 1987년 출생. 『VISLA 매거진』 에디터. 패션에 관련한 글을 쓰고 비주얼을 기획한다.

김홍식— 1995년 출생. 고려대학교에서 미디어·커뮤니케이션을 공부했다. 2017년부터 『VISLA 매거진』에서 국내외 흥미로운 인물과 사건에 관한 글을 쓰고 있다. 주로 돈이 되지 않는 일에 관심이 있으며, 예술 작품을 소개하는 인스타그램 계정(@glance.kr)을 운영한다.

김용식— 1995년 출생. 연세대학교 언더우드 국제대학을 휴학하고 좋아하는 문화와 관련된 여러 일을 하며 지냈다. 『VISLA 매거진』에 다양한 분야의 기사와 해외 아티스트 인터뷰를 기고했고 음악 관련 텍스트를 주로 번역하고 있다.